王德育的觀想藝見

西洋繪畫縱橫談
從達文奇到佛洛伊德的美感解析

王德育 著

臺灣商務印書館

目 次

審美力的活字典

<div style="text-align: right">陸潔民 / 資深拍賣官</div>

　　「看一張畫容易，但要真正讀懂一張畫卻非常難」。脫離一般策展人、藝評家沿用的艱澀語言，以平鋪直敘「看圖說故事」方式，啟發對一張畫有系統地理解，進而產生深度的欣賞，讓原本僅「可觀」的畫作就此成為「可讀」，進而使人們受到啟發，對藝術史、作者與其作品衍生出深度的了解。我認為這就是王德育老師本人及本書著作中 20 篇文章，對於藝術史、乃至於藝術市場的重要性。

　　他不僅是一個藝術史博士與學者。對於王德育老師的印象，來自一次於前輩畫家陳澄波的新書發表會，當時對他藝術家生平、畫作背後意義的旁徵博引、提出的觀點以及中外藝術史了解之通透，著實令在場聽講之觀眾，甚至對於陳澄波小有研究的我來說，都心生折服。

　　我常說「收藏是深度的欣賞，而投資則是深度的收藏。」多數人、包括由理工背景轉換藝術跑道的我在內，由於缺乏一位名師帶領，對藝術品的認知多半以市場切入，透過種種拍賣市場的追價、跟風行為後成為一個收藏家，在藝術史料以及發展脈絡上均一知半解。要知道，真正好的藝術品，是市場、美感與時代性下的綜合體。在尚未看懂一幅畫、擁有長期持有的自信前，你採取的收藏動作不過是種囤貨行為，違論投資呢？於是乎，如何鍛鍊出畫作挑選的判斷能力與自信，對你我而言，都會是進入藝術市場前最重要的事。

　　我常鼓勵我的學生們勤逛展覽，為的就是累積自己腦海中的視覺資料庫，

當有一天好畫出現在眼前的時候,才會在經濟狀況許可下,毫不猶豫地購藏精品。而如今,王德育老師就是一部具邏輯性、同時內含量媲美大英博物館藝術資料庫,能提升我們審美能力達到一定高度的活字典。

　　就拿卡達王室日前以 2.5 億美金天價購入塞尚《玩牌者》一事而言,他即以 1.塞尚於藝術史地位崇高,此為他的精心傑作、2.此畫為《玩牌者》系列唯一市場流通作品,3.卡達藉此交易彰顯國家品牌與雄厚財力,欲提升阿拉伯現代美術館高度,三點解釋《玩牌者》天價意義外更以文化策略、藝術表現,文化意涵三方面探討卡達王室大動作下的背後意義。不但文章淺顯易懂,剖析面向與切入視角更是犀利,凌駕於市場其他觀點。

　　其餘諸如解析孟克「Scream」一作代表「尖叫」而不是「吶喊」;以有錢人擁有的焦慮和矛盾,遠比常人來得巨大,致使他們感同身受地購藏培根與佛洛依德能碰觸到心靈底層的作品⋯⋯等探討富人買畫行為的論述外,尚有兩篇分別向華人大師趙無極、朱德群致敬的文章,藝術理論涵蓋中外,可謂全面。

　　本書王德育西洋繪畫「縱橫談」之名,取得真是恰如其分,深得我心。

聽講生動 ・ 讀文入迷

林亞偉 / 典藏雜誌社總編輯

王德育老師，你聽他的課，生動，你讀他的文章，入迷。

在當前的藝壇裡，很難找得到一位願意用偌大的心力，將繽紛卻又充滿智識的藝術史專業，用人們最淺顯易懂的方式，以流暢紮實的文字功底，將藝術知識帶給大家的學者。王德育老師，他就是其中的佼佼者。

《典藏投資》雜誌，有幸從 2012 年開始，邀請王老師成為雜誌每月固定的專欄作家，王老師筆耕不輟，每個月都帶給讀者難忘的藝術體驗。王老師治學兼修西洋藝術史與中國藝術史，能用最宏觀的視野，看待藝術創作的演進。我們可以說，他是當之無愧的火眼金睛，許多我曾經以為的創新之作，王老師只要雙眼一掃，立馬判別這位創作者是向誰「致敬」，那麼，有沒有其獨特的藝術創新語彙，答案就很明顯了。尤其，王老師還是一位深研油彩創作的學者兼藝術家，因此他更深深體會要成為一位偉大藝術家的難。這樣的專欄作家，誠然是《典藏投資》讀者之福。而王老師應邀至「典藏創意空間」講課，課程每每座無虛席，粉絲無數，聽王老師的課，會為我們敞開一扇以往未曾得見的天地。他在課堂上見解犀利、旁徵博引，而成一家之言。而且，直率的發言往往發人深省，從當前的藝術創作，甚而到國內的藝術教育窘境，都能從王老師那恨鐵不成鋼的言談裡，讀出他對藝術真誠的熱愛。

而今，欣聞臺灣商務印書館為王老師出版《王德育的觀想藝見：西洋繪畫縱橫談》一書，這當是所有中文讀者的福氣。西洋繪畫世界裡的美好，無限延伸的人類智慧，透過藝術品，透過王老師的文字，我們有幸同在其中。

看圖說故事

蕭博中 / 索卡藝術中心

　　最早認識王德育老師，是從王老師每個月定期在《典藏投資》發表的專欄文章開始。當時剛從美國返回台灣工作的我，常覺得坊間許多談論有關藝術史方面的文章或書籍，不是作者自說自話，便是用字遣詞艱澀隱晦，不僅難於閱讀，更使讀者對藝術史產生隔閡。在偶然的機緣下，正當我翻閱《典藏投資》時，老師的文章深深吸引了我的注意。

　　在專欄〈王德育・藝想〉有王老師的簡介：師大美術系畢業、馬里蘭大學西洋藝術史碩士、紐約大學藝術史博士。相信你一定跟當初我的想法一樣，認為這又是一篇掉書袋、文謅謅的文章，其實不然；首先王老師專欄裡引用的作品圖片吸引了我的注意，反覆閱讀之後，竟然發現文章裡不見學者的自吹自擂，取而代之的是大量的文獻資料、作品圖片以及富有理性、條理化的分析陳述。有別於其他談論藝術史的文章：老師以簡單易懂的文字讓讀者瞭解文章的中心思想，而不是用華麗的文藻來包裝以迷惑讀者。

　　之後，徵詢王老師的同意，有幸到台北市立大學旁聽老師講授的課程，發現課堂上老師字字珠璣、驚喜連連，無時無刻不帶給我收穫，後來竟有欲罷不能、捨不得下課的感覺！在課堂中，老師沒有援引艱澀難懂的理論，取而代之的是一張張的作品圖片，老師結合了他數十年國內外大學任教的經驗（其中包括我的母校 Johns Hopskins 大學），旁徵博引作品圖片，介紹各個藝術史流派之間的關係，或是承先啟後，或是相互影響，並且引導同學們仔細觀看與分析作品的風格，王老師常常戲稱他這一派的藝術史研究方法是「看圖說故事」，每回聽課都讓我覺得收穫豐富、滿載而歸。

　　很高興臺灣商務印書館將王老師的文章集結成冊，讓更多想要深入了解藝術史的讀者們能有機會一窺藝術的奧祕。讀完這本書後，我相信各位也會

跟我一樣，不再覺得藝術史艱澀難懂，這本書將會啟發我們更深入、更透徹地去挖掘藝術品所帶來的樂趣。在現今以投資為目的而熱絡喧嘩的藝術市場中，王德育老師此書的出版，不僅選擇回歸到藝術的本質，而且重塑藝術史脈絡，更可增進讀者瞭解「美」的真正涵義。

觀想藝見

<div align="right">王德育</div>

　　縱觀西方的藝術史，不難看到現代或當代的藝術表現是植基於古典和傳統藝術的脈絡中。以古典藝術《沉睡中的雅里亞德妮》的斜臥美姿為例，影響所及，有喬爾喬內的《沉睡的維納斯》、安格爾的《後宮佳麗與奴隸》、雷諾瓦的《斜臥裸女（烘焙師之妻）》、畢卡索的《裸女、綠葉與頭像》以及馬蒂斯的《藍色裸女》等等名作。又，受到塞尚《玩牌者》的影響，杜象創作了《下棋者》，杜象又將達文奇的舉世聞名肖像畫《蒙娜麗莎》稍加「潤飾」，轉變成多重內涵的《L. H. O. O. Q.》；達利的宗教題材作品《聖十字若望的基督》來自文藝復興時期卡斯塔紐《聖耶柔米的幻覺》的啟迪；培根的三聯幅不但源自文藝復興時期祭壇畫的形式；培根的《基督被釘在十字架上》和畢卡索的《三個舞者》又都是從林布蘭的《被剝皮的牛體》擷取類似基督受難的意象和姿態。

　　西方藝術史學者通常以西方藝術的脈絡來探討美國抽象表現主義的始源；然而，經筆者研究，事實上，美國抽象表現主義是深受東方哲學和藝術的影響，尤其是禪學以及中國的道家、美學和書法。趙無極曾經繪畫一幅《向莫內致敬》，其間的青色筆觸所形成的意象彷彿是莫內晚年蓮池的水光瀲影；趙無極融會貫通中國文化和西方大師的特點，成功地傳達了中國的意境，謙沖若虛。朱德群的畫作則融合史塔爾的形式、馬修的動勢以及林布蘭對光的表現，臻至中國式的美感意境。又從里威拉為美國繪製的《底特律工業》，我們看到了二十世紀墨西哥藝術家所採用的技法，如濕彩壁畫的技巧、灰色調畫的浮雕、宗教圖像的挪用等等，都是從文藝復興時期延續而來的歐洲藝術傳統。

　　顯然可見，偉大的藝術家是站在巨人的肩膀上，展開高遠的視野，或融

合藝術先驅的視覺理念和風格，或重新詮釋傳統的美感，或轉化成自己的意涵與圖像，而開創獨樹一格的藝術。現代藝術或當代藝術創作如果揚棄傳統，缺乏對藝術傳承脈絡的瞭解，侷限在當代藝術的框架裡打轉，無疑是畫地自限，限制了題材與風格的開創契機。

　　本書彙集二十篇專文，每篇專文係以個別議題為單元論述西洋繪畫，從古典到現代；比對不同時代、不同流派的畫作，解析現代、當代藝術與古典以降之藝術的脈絡關係；著重的是畫作本身的內涵與風格的源起或影響。盡力以深入淺出的方式論述，希望可藉此啟發藝術愛好者的興趣，並增進他們對畫作的瞭解，也期望藉此啟迪藝術創作者重新思考現代、當代藝術與文化傳承的關係。

　　常有學生或聽過我演講的學員詢問，是否有計畫將這半生所累積的藝術史學識撰述下來，並且出版成書。我報之以一笑，然而，心中卻有無限感慨；對不擅汲汲營營的一介學者而言，撰寫論述不難，但出版書籍，涉及行銷通路等商業機制，談何容易！年輕時曾對藝術滿懷憧憬，一心一意以藝術創作為職志。進入台灣師範大學美術系之後，除了探究繪畫的技巧之外，開始涉獵有關藝術理論的書籍，開啟了我對藝術史的興趣。從師大畢業後，因須擔負家計，在三重國中任教七年，鑒於當時中文版美術書籍的缺乏，曾經利用教課之餘從事翻譯 Encyclopedia of World Art 以編撰西洋美術辭典，然而，人微言輕，出版無門，大量文稿從此束之高閣。或許冥冥之中自有機緣，此事更激勵了我出國進修的決心，美術辭典的編譯不但加強我的專業英文能力，也增進我的藝術史知識，奠定了我日後在美國研習藝術史的能力，並有幸獲得馬里蘭大學的助教獎學金以及紐約大學的全額獎學金，得以完成博士學位。

　　取得博士學位之後，為增進學術研究能力，更加瞭解美國的學術發展，以及喜愛美國的清幽環境，我應聘留在美國大學執教藝術史數年。這期間，陸續以英文撰述中國藝術史，從上古中國之生死觀與藝術、宋朝趙伯駒的繪畫，以至明朝董其昌的畫論等；又以中英文闡述台灣藝術家李石樵、劉國松、華裔藝術家趙無極、朱沅芷的藝事生涯和繪畫風格，以及西洋雕塑、雕塑家布魯迭勒、比利時表現主義、美國抽象表現主義等西洋藝術。於一九九九年，承蒙恩師王秀雄教授的厚愛和提攜，我返回台灣，受聘出任元智大學甫成立的藝術管理研究所所長，有幸得以根據自己的理念以及參考美國的課程來規劃此研究所。任教於元智大學八年期間，我以校為家，致力於培育藝術管理的專業人才；之後，因緣轉職任教於台北市立大學迄今，專事開授台灣、中國、日本以及西方的藝術史課程。

　　二十多年來，從未間斷以論述或講課推廣古今藝術史，然而，對繪畫的熱中在家庭經濟和藝術史研習的壓力之下中斷很久，為完成博士學位，全心全意埋首於藝術史書堆中，直至一九九二年受聘至美國肯塔基州執教後，週末時到附近的阿帕拉契山踏青，徜徉於四季景致變化的山嶺之中，觸動塵封我心深處的繪畫靈感，才又重拾擱置已久的畫筆。從此，教課之餘，我對藝術創作的探索之心持續不斷，使用畫筆抒發我對大自然花木的喜愛，以趨向幾何造形的風格表現我對歐洲古城的景仰，援引台灣廟宇的雕樑畫棟和浮雕裝飾表達我對鄉土的情懷。回首過往，反觀自己，這一路走來，我堅守教職崗位和認真教學，我盡力為文闡述藝術史，我努力從事繪畫創作，引以為傲的是秉持手握文筆和畫筆的執著。

　　因緣際會應《典藏投資》總編輯林亞偉的邀稿，從 2011 年 11 月開始在

〈王德育‧藝想〉專欄中撰文介紹藝術史，以增進藝術愛好者對藝術品的瞭解。承蒙亞偉的尊重和禮遇，專欄中任由我縱橫於古今中外藝術史中，迄今已撰寫三十多篇文章。因專文分散於雜誌月刊中，若欲提供給學生或學員閱讀參考，總有不周或不便之感，承蒙廖珮妊小姐的鼓勵和策劃，以及商務印書館的支持，彙集專文成書的想法因此得以落實。本書得以付梓，須感謝廖珮妊和簡采帆的協助；又承蒙陸潔民先生、林亞偉先生以及蕭博中先生於百忙之中撥冗撰寫推薦序，謹藉此致上衷心感謝。

　　鑒於坊間有關西洋藝術家的中文譯名有多種版本，而且諸多譯名與藝術家名字的原文發音有所出入，謹依照藝術家名字的各國原文發音，譯成發音較接近的中文。必也正名乎，特將本書中提到之藝術家的原文和中文譯名對照表附錄於後，俾便檢索。

1

普拉多美術館的
《蒙娜麗莎》

達文奇與撒拉易

達文奇為何會同時製作兩件一模一樣的畫作,除了本文提出的兩種揣測之外,還是頗令學者費解。佩祖托所提出的論述非常獨特,需要有很超奇的想像力才可能將兩幅《蒙娜麗莎》並列,從而發現一左一右的背景風景連接,居然是一個真實的河谷。

倫敦的國家畫廊從 2011 年 11 月 9 日到 2012 年 2 月 5 日舉辦了名為「雷歐納多・達文奇：米蘭宮廷的畫家」（Leonardo da Vinci: Painter at the Court of Milan）的展覽，展出 93 件作品，包括達文奇（Leonardo da Vinci, 1452-1519）存世 14 件圖畫中的 7 件以及素描和相關作品。

在倫敦國家畫廊 1 月舉行的學術研討會中，西班牙馬德里普拉多美術館（Museo Nacional del Prado）的研究人員就該館珍藏的一幅《蒙娜麗莎》摹本提出修復後的報告，並指出此畫作係出自達文奇的畫室，繪製的時間與原作同時。這個發現有助於進一步瞭解羅浮宮美術館的《蒙娜麗莎》原作，引起了全球廣泛的矚目。

這件作品於 2012 年 2 月 21 日在馬德里普拉多美術館以嶄新面貌首度公諸於世；英國的《藝術報》（*The Art Newspaper*）曾陸續報導此事。普拉多美術館摹本預計於 3 月 29 日移至巴黎的羅浮宮美術館，參與「雷歐納多的最後傑作：聖安娜」（Leonardo's Last Masterpiece: The St. Anne）的展覽（2012 年 3 月 29 日～ 6 月 25 日），此摹本在與原作睽違 500 多年後再度並列展示。

普拉多美術館之《蒙娜麗莎》的重新問世

目前存世的 16 與 17 世紀的《蒙娜麗莎》摹本有十多件，普拉多美術館的《蒙娜麗莎》摹本中之背景整個塗黑，因此鮮少引起學者注意。2011 年夏天，普拉多美術館的技師阿娜・龔札雷茲・莫佐（Ana González Mozo）透過紅外線攝影發現塗黑背景下的風景，於是開始以溶劑移除覆蓋風景的黑色顏料，在 2012 年初完成移除後，此畫所呈現的風景背景不但保存完好，而且居然與羅浮宮美術館珍藏的原作幾乎一模一樣。修復工作還包括將歷久而泛黃的豔光油全數移除，恢復原來

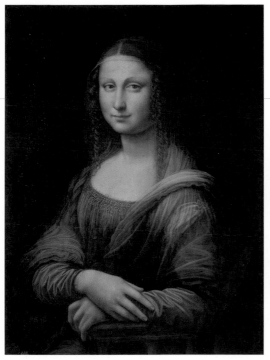

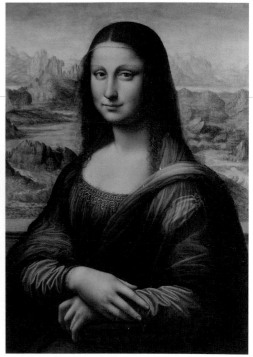

圖 1
《蒙娜麗莎》摹本，此為修復前
約 1503-06 年　油彩、胡桃木　76×57 公分
西班牙馬德里普拉多美術館

《蒙娜麗莎》摹本修復後

的肌膚色澤；最後由阿爾穆碟納・桑切茲（Almudena Sánchez）負責將畫面的顏料剝落處以水彩予以填補。普拉多美術館將此摹本與 2004 年羅浮宮美術館原作所拍的紅外線圖像對照，發現此畫作表層下的打底素描與構圖的改變都與原作同步，顯示普拉多美術館摹本與羅浮宮美術館原作是同時一起繪製，歷經數年，也跟隨原作同步更改。圖 1

　　羅浮宮美術館的《蒙娜麗莎》原作上的豔光油早已暗黃龜裂，但因此作價值連城，達文奇向來習慣以透明油層畫法製作，常因清理不當而毀傷畫作精微之處，惟恐損傷畫作，預計羅浮宮美術館應不敢輕易清理。經過整理復原的普拉多美術館摹本提供我們對《蒙娜麗莎》原作更進一步的瞭解。圖 2

普拉多摹本的材質

　　普拉多美術館的《蒙娜麗莎》一直被認為是畫在當時很少為義大利畫家所採用的橡木板上，因此被認為是阿爾卑斯山以北之歐洲藝術家的摹作，專精收藏於西班牙之義大利藝術的學者荷賽・里茲・馬內羅（José Ruiz Manero）因而曾經認為這幅畫是出自法蘭德斯畫家之手。但在 2011 年證實此畫所使用的木材是胡桃木，而羅浮宮美術館的《蒙娜麗莎》則是畫在白楊木上，這兩種木材在當時的義大利都很流行；羅浮宮美術館的原作是 77×53 公分，而普拉多美術館的摹本是76×57 公分，兩作的尺寸也相當接近。當時義大利的圖畫如果是畫在木板上，一般都是用石膏打底，但達文奇習慣在細紋木板上使用雙層的鉛白調亞麻仁油來打底，而普拉多美術館摹本的底層也證實是如此。這種種相同的事實更進一步確定此摹本的確是出自達文奇的畫室。

　　一般摹作都是根據完成的作品予以臨摹，極少如普拉多美術館摹本一般從頭亦步亦趨地在旁臨摹，於是產生了兩種解釋：（一）普拉多摹本是學生跟在達文奇原作旁邊同時一起製作，藉此學習，但如果是這樣，這個學生所使用的胡桃木與青金石的藍色顏料又似乎過於昂貴；（二）達文奇同時為另一位買主製作一件副本，如果等到原作完成後再製作另一幅摹本，就需再等待一段時日，因此達文奇令助手亦步亦趨的跟隨繪製。

《蒙娜麗莎》普拉多摹本的畫家

　　既然普拉多摹本與原作同時進行，那麼普拉多摹本的作者應該就是達文奇的學生助手，普拉多美術館義大利繪畫處處長米給爾・法羅米爾（Miguel Falomir）認為該摹本「就風格而言是米蘭畫家，接近安德瑞亞・撒拉易（Andrea Salaì）

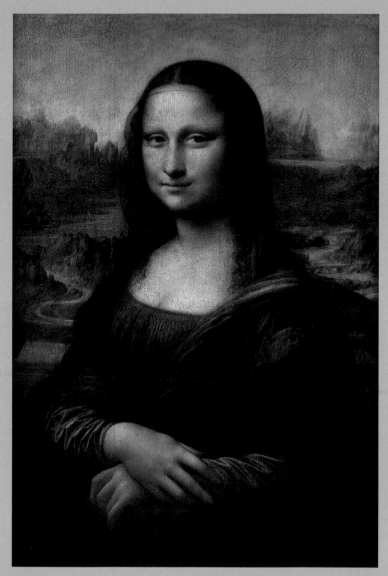

圖 2
雷歐納多・達文奇《蒙娜麗莎》（*Mona Lisa*）約 1503–06 年 油彩、白楊木 77x53 公分
羅浮宮美術館

或法蘭切斯寇・梅爾吉（Francesco Melzi）。」藝術史學者布魯諾・莫汀（Bruno Mottin）擔任法國博物館研究暨修復中心的圖畫科學研究處的處長時，曾在 2004 年主持《蒙娜麗莎》的研究計畫，也同意撒拉易或梅爾吉是最可能的畫家，不過他認為撒拉易更有可能。撒拉易在 1490 年加入達文奇的畫室，梅爾吉則在 1506 年左右（年約 18 歲）加入達文奇的畫室。羅浮宮美術館的《蒙娜麗莎》原作據判斷是作於 1503 至 1506 年間，確切日期仍不詳，依此推斷則普拉多摹本較有可能出自撒拉易之手而非梅爾吉。

撒拉易：小撒旦

撒拉易是綽號，意為「手腳不乾淨的小夥子」，也就是「小撒旦」，其原名是蔣・賈寇摩・卡普羅提・達・歐瑞諾（Gian Giacomo Caprotti da Oreno, 1480-1524），米蘭公爵羅多維寇・史霍札（Lodovico Sforza）在 1498 年將一塊葡萄園頒贈給達文奇，達文奇又將之出租給撒拉易的父親。於 1490 年，年僅 10 歲的撒拉易加入達文奇的畫室，一直到 1519 年達文奇過世時他都陪侍在身邊。撒拉易的綽號其來有自，達文奇曾說他是「小偷、撒謊的人、冥頑不化、貪吃鬼」（ladro, bugiardo, ostinato, ghiotto），不過達文奇對他仍是寵愛有加。樞機主教凱撒・玻爾吉雅（Cesare Borgia）在 1502 年贈送達文奇一件名貴的外套，他就轉送給撒拉易；在達文奇的筆記本裡至少有四次記載他曾經買衣服給撒拉易或給他錢。

16 世紀中葉的藝術史學家咎爾咎・瓦薩里（Giorgio Vasari, 1511-1574）在《名畫家、雕塑家以及建築師的生平》（*Le Vite de' più eccellenti pittori, scultori, ed architettori*）一書中曾說撒拉易是「一個優雅俊美的青年，有一頭捲曲的頭髮，達文奇很喜歡他。」長久以來一直流傳撒拉易是達文奇的愛人，但另有一傳言則說撒拉易（甚至梅吉爾）是達文奇的私生子，但有鑒於達文奇的性向，目前有關私

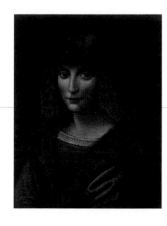

圖 3
達文奇的學生 《撒拉易肖像》
約 1502-1503 年
油彩、木板 37×29 公分
私人典藏

生子的說法鮮少被提及。圖 3

　　達文奇在 1519 年 4 月寫下遺囑，把史霍札給他的葡萄園分給撒拉易與僕人，並將一棟屋子留給撒拉易。此外，達文奇指定梅爾吉處理並繼承其他財物，包括所有的畫作與著作。達文奇於 1519 年 5 月 2 日過世。

達文奇在法國

　　法國路易十二世與法蘭斯瓦一世曾先後邀請達文奇，因此達文奇在義大利贊助人朱里亞諾・德・梅迪奇（Giuliano de Medici）去世後，於 1516 年前往法國的克魯斯（Cloux），住宅距離法蘭斯瓦一世的城堡不遠。隨行的有撒拉易和梅爾吉等兩個學生，並攜帶數件他鍾愛的作品。此時的達文奇右手可能已經麻痺，無法再作畫，但法蘭斯瓦一世還是與之相談甚歡，對他禮遇有加。

　　阿拉龔（Aragon）的樞機主教與他的祕書安東尼歐・德・比雅提斯（Antonio de Beatis）於 1517 年至克魯斯造訪達文奇，依據比雅提斯的記載，他曾經看到三幅畫：「第一幅是一位佛羅倫斯女子的肖像，根據真人而作，奉朱里亞諾・梅迪奇的指示所繪製；第二幅是描繪年輕的施洗者聖約翰；第三幅則是描繪聖母、聖子坐在聖安娜的大腿上。這三幅畫都極為精美。」根據羅浮宮美術館的資料，《聖母、聖子暨聖安娜》有可能是法蘭斯瓦一世向撒拉易購買的；而《蒙娜麗莎》於 1540 年代初就掛在法國楓丹白露的皇宮中，羅浮宮的資料曾提到撒拉易將此畫帶回義大利，但何以之後又成為法蘭斯瓦一世的收藏則情況尚不詳。

《蒙娜麗莎》摹本流傳至西班牙

在達文奇過世後，撒拉易返回義大利米蘭，那麼普拉多的摹本是如何流傳到馬德里，費人思解。普拉多美術館處長法羅米爾認為有兩個可能的管道，第一個管道是經由西班牙派駐隆巴地（Lombardy）的雷嘎內斯侯爵（Marquis of Leganés），隆巴地當時是西班牙的轄地，他於 1635 年擔任米蘭首長，收藏一千多件的圖畫，是當時歐洲最大的藝術收藏家。雷嘎內斯侯爵於 1655 年過世後，他的一些藏品轉入西班牙皇家收藏。

第二個管道可能是這件摹本曾經為雕刻家龐培歐·雷歐尼（Pompeo Leoni）所購買，他出生於威尼斯，曾經在米蘭工作，後來到馬德里發展。雷歐尼也是藏家，曾經擁有達文奇的重要畫作與手稿。他於 1608 年逝世於馬德里，雖然在他的遺產清單並未列有《蒙娜麗莎》，但有可能雷歐尼將這件摹本帶到西班牙，但在他過世之前就已經出售，因此普拉多摹本留在馬德里。

截至目前為止，普拉多摹本只有在 1666 年掛在阿爾卡扎宮（Alcázar Palace）的正午畫廊（Galleria de Mediodía）時登錄為「達文奇作的女性肖像」，但此畫如何成為西班牙皇家收藏而進入普拉多美術館，其真實情形則尚無法確定。

普拉多摹本的啟示

修復後的普拉多摹本已經可以判斷出自達文奇畫室，而且此作應與《蒙娜麗莎》原作同時亦步亦趨繪製。此摹本比原作更清楚地顯示了椅子的扶手、胸前的編結滾邊，以及從左肩披到手臂的半透明紗巾；畫中矮牆上的柱礎也更為清晰可見；人物臉部則清楚看到眉毛，比較原作因龜裂的暗黃色豔光油所顯現的 30 來歲容貌，普拉多摹本顯現的是 20 來歲的青春版蒙娜麗莎。此外，普拉多摹本中所呈現的風景表現，包括山巒的造型與色彩，也比較接近達文奇的其他畫作，例如《聖

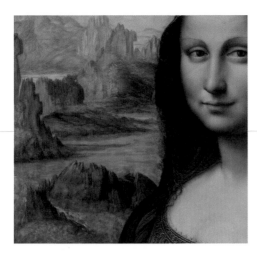

《蒙娜麗莎》摹本細部

母、聖子與聖安娜》。參看頁 32 圖 3

多拿托‧佩祖托（Donato Pezzutto）曾在《地圖學誌》（*Cartographica*）（2011 年 Volume 46 Number 3）發表一篇論文〈雷歐納多之《蒙娜麗莎》中的《齊亞納河谷》地圖〉（Leonardo's Val di Chiana Map in the Mona Lisa），文中提出如果將兩幅《蒙娜麗莎》並列，一左一右的背景風景連接，就成為一個河谷，而一些細節與達文奇為樞機主教凱撒‧玻爾吉雅所作的軍事用地圖《齊亞納河谷》幾乎可以 一一對照，因此佩祖托認為《蒙娜麗莎》中的風景就是義大利中部的齊亞納河谷。他指認人物左肩後的布里阿諾橋（Ponte Buriano）、流經橋的亞諾河（Arno）、人物右肩後蜿蜒的齊亞納河，如果將兩張畫並置，就可以看到兩條河的匯流；此外，人物右肩後比較近的是齊亞納湖，而比較高遠的是特拉西梅諾湖（Trasimeno Lake），在畫面右上方特拉西梅諾湖畔則是若隱若現的卡斯提尼歐內‧蝶爾‧拉過鎮（Castiglione del Lago）；這個比對相當具有說服力。圖 5、6

達文奇之所以將真實河谷形象一分為二後再予以重組，係在實驗視覺立體感的研究，他在筆記中曾經就記載〈一隻眼睛和兩隻眼睛在視覺感受的差異〉，由於單眼與雙眼所產生視覺感受的差異，因此蒙娜麗莎後面之左右兩邊的風景在畫面上形成地平線高低不一致的現象。此外，佩祖托又提出畫中的兩個柱礎與這種視覺研究的關係，他認為左邊柱礎的消失線延伸到右眼，而右邊柱礎的消失線則延伸到左眼，而非交會於一個消失點，如此可以增加人物的立體感。《蒙娜麗莎》原先之名稱為「玖控達」（La Gioconda），義大利文「La Gioconda」意指「嬉鬧的人」或「快樂的人」，佩祖托認為這幅畫其實就是達文奇以玩笑的態度所作的立體圖像的研究。

　　達文奇為何會同時製作兩件一模一樣的畫作，除了上文提出的兩種揣測之外，還是頗令學者費解。佩祖托所提出的論述非常獨特，需要有很超奇的想像力才可能將兩幅《蒙娜麗莎》並列，從而發現一左一右的背景風景連接，居然是一個真實的河谷。令人難以理解的是達文奇為何和如何做到的，然而，修復後問世的普拉多摹本似乎解答了這個疑惑，達文奇可能利用兩畫並置同步繪製來實驗這種立體圖像的研究。普拉多摹本或許也可使佩祖托的見解更有立論根據。

有眉毛和睫毛的麗莎夫人

　　《蒙娜麗莎》原作因豔光油經年累月已呈現暗黃色並龜裂，使得許多細節隱然不清，固然加強了達文奇獨樹一格的「煙霧」（sfumato）風格效果，但卻使得麗莎夫人顯得有點蒼老。除了那抹著名的難以捉摸的微笑之外，《蒙娜麗莎》顏面另一項最吸引人注意的就是沒有眉毛與睫毛，於是產生了當時流行將眉毛拔除的說法，只是當時的所有義大利肖像卻都看不到這種風尚。倫敦的《電報》（The Telegraph）於 2007 年 10 月 22 日報導巴黎工程師帕斯卡爾・寇特（Pascal Cotte）以高解析數的掃描發現原作的蒙娜麗莎是有眉毛與睫毛，只是後來被清洗掉了。

　　修復後的普拉多摹本顯現的是眉清目秀的青春版蒙娜麗莎，清楚呈現眉毛與睫毛，如同達文奇的其他仕女肖像一般，除了使得坊間剃除眉毛之時尚的說法不攻自破外，也顯示此畫顏面的描繪風格與達文奇其他肖像畫出入並不是太大。達文奇在 1474-78 年繪製《吉內芙拉・碟・邊齊肖像》（Portrait of Ginevra de' Benci）　時才 20 多歲，此畫之人物眉目描繪清晰，額頭與眉毛下端界面清楚，眼睛、眼窩以及眼皮也皆是精細描繪，髮絡更是絲毫不苟的再現。這些表現風格在達文奇 50 多歲時繪製的《蒙娜麗莎》中幾乎為所謂的「煙霧」風格所取代，然而，普拉多摹本讓我們頓時又看到達文奇之蒙娜麗莎的肖像風格與之前並沒有明顯的

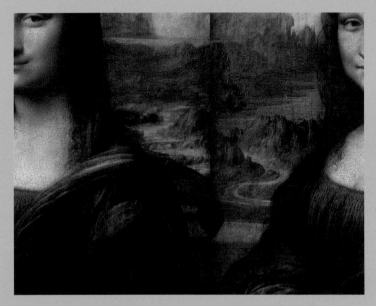

圖 5 多拿托 · 佩祖托論文主張《蒙娜麗莎》左右併看時所呈現的為齊亞納河谷

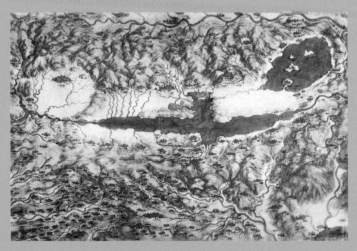

圖 6
雷歐納多 · 達文奇《塔斯卡尼與齊亞納河谷地圖》約 1502 年
黑堊筆、沾水筆、墨水、顏色於紙本 33.8×48.8 公分
英國溫沙堡 （Windsor），皇家圖書館

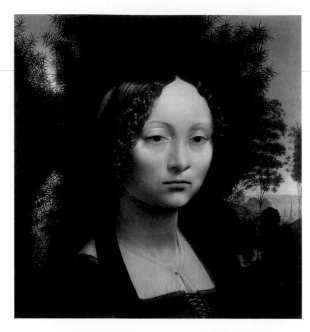

圖 7
雷歐納多 ・ 達文奇
《吉內芙拉 ・ 碟 ・ 邊齊肖像》
1474-78 年
油彩、木板　38.1×37 公分
美國華盛頓特區國家藝廊（National Gallery of Art）

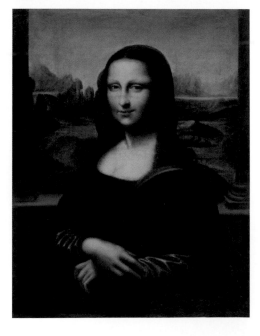

圖 8
《蒙娜麗莎》摹本
約 1635-1660 年（巴洛克時期）
油彩、畫布
79.3×63.5 公分
美國馬里蘭州巴爾的摩沃爾特斯美術館

差異。圖7

　　牛津大學的馬丁・堪普（Martin Kemp）是研究達文奇的權威之一，著有《雷歐納多・達文奇：描繪大自然與人類的傑作》（*Leonardo da Vinci: The Marvelous Works of Nature and Man*. 牛津大學出版社，2006）。根據修復後的普拉多摹本圖片，他對《藝術報》提出他的初步看法：普拉多摹本中的人物頭部很漂亮，展現了精緻的細部描寫，但與雷歐納多原作之交融的模糊相去甚遠。他又說：頭髮與衣著的細部都是仔細觀察雷歐納多的原作而繪製，但展現了摹仿時的小心翼翼。馬丁・堪普又認為畫中的風景與人物頭部的描繪看起來似乎是分別由兩位藝術家所畫。

《蒙娜麗莎》中的兩個柱礎

　　在數幅早期的《蒙娜麗莎》摹本中都有呈現柱子，例如收藏在美國馬里蘭州巴爾的摩沃爾特斯美術館（The Walters Art Museum）的摹本，因此長久以來許多學者認為羅浮宮《蒙娜麗莎》原作只存有柱礎，可能是原作的左右兩邊曾經被裁剪掉。

　　然而，有一些藝術史學者如馬丁・堪普等則認為摹本中的柱子是臨摹者自行添加的。於2004與2005年間由39位國際專家所組成的研究團隊對《蒙娜麗莎》原作進行科學檢視時，發現在畫框下的畫面四周留有一緣空白的木板，並未施加底色，而且顏料在底層與留白的木板交接處因筆觸堆積而鼓起，顯示是一開始就留白，不是後來人刮除顏料所致。普拉多摹本也同樣只有柱礎，似乎證實了馬丁・堪普等學者的看法。《蒙娜麗莎》原作中的這兩個柱礎看起來的確是相當突兀，但在尚未發現更妥善的解釋之前，佩祖托主張畫中之柱礎係有助於在視覺上形成立體圖像，或許這種說法是最合理的闡釋。圖8

　　收藏於羅浮宮美術館的《蒙娜麗莎》長期以來被視為西方藝術最傑出的成就之一，畫中肖像的身分眾說紛紜，那抹難以捉摸的微笑也成為藝術的傳奇，因何而笑更成為捕風捉影的藝壇軼聞，也引發了藝術史學者的諸多研究，甚至心理分析大師佛洛伊德也曾對此有精闢的分析。筆者留美期間曾深入研究義大利的文藝復興，並以此領域撰寫碩士論文，也持續開授義大利文藝復興的課程，教學相長，對這個議題一直保有興趣，援引文介紹，下篇將再就此《蒙娜麗莎》的相關議題續作論述。

2
解析《蒙娜麗莎》謎情

達文奇的自我呈現

如果《蒙娜麗莎》是玖控多妻子的肖像畫，那麼為何沒有交給委託作畫的玖控多，而是達文奇一直將此畫帶仕身邊？

蒙娜麗莎神祕的微笑引發了林林總總的說法，一般坊間通常的說法有：（一）麗莎夫人因懷孕而流露出幸福的微笑；（二）因喜獲第二個兒子而露出滿足的笑容；（三）為了數年前過世的女兒而有著淡淡哀愁的笑顏。

曾任紐約大學美術學院院長的理察・忒納（Richard Turner）在他的代表作《發明雷歐納多》（Inventing Leonardo）認為這幅畫一開始是肖像畫，但後來發展成為理想女性美的意象；那一抹微笑象徵了生命和靈魂的神祕，超越世俗的境界；從這種形而上的角度觀看，背景的山川湖泊就不僅僅是特定風景，而是象徵了宇宙。

單純以肖像畫來看，《蒙娜麗莎》最傑出之處在於空間的協調感、大氣的流動感，以及人物的真實感。達文奇以他特有的「煙霧」畫法來描繪形體，也就是利用模糊界線的方式來強調物體在空間中存在的方式，置身於有列柱的涼廊之中，透過柱子看到遠處的風景。

麗莎夫人的身分

《蒙娜麗莎》一畫的原名為《玖控達》（義大利文為 *La Gioconda*，法文為 *La Joconde*），《*Mona Lisa*》是通稱，「蒙娜」是義大利文「夫人」（madonna）的簡稱，因此「蒙娜麗莎」即意為「麗莎夫人」。此《蒙娜麗莎》的名稱是源自於咎爾咎・瓦薩里的記載，他於 1550 年在《名畫家、雕塑家以及建築師的生平》中最早提到「雷歐納多（達文奇）為法蘭切斯寇・碟爾・玖控多（Francesco del Giocondo, 1460-1539）的妻子蒙娜麗莎繪製肖像」。可是瓦薩里的記載經常有杜撰或偏頗之言論，加上達文奇從未口頭提及或是文字記載這件作品，因此畫中人的身分長久以來不斷引發猜測。參看頁 17 圖 2

　　2005 年海德堡大學圖書館的阿敏・希列西特博士（Dr. Armin Schlechter）整理一本出版於 1477 年的羅馬思想家西塞羅（Cicero）的著作時，發現一則由佛羅倫斯職員阿果斯提諾・委斯普奇（Agostino Vespucci）在 1503 年 10 月所寫的眉批，除了將達文奇比擬為希臘最有名的畫家阿培里斯（Apelles）之外，還提到達文奇正在畫一幅麗莎・碟爾・玖控多的肖像。因此學界認為這項發現應該可證實瓦薩里的記載。

　　依據學界主流的見解，畫中女子是佛羅倫斯人麗莎・給拉迪尼（Lisa Gherardini, 1479 –1542 或 1551），於 1495 年嫁給佛羅倫斯絲織品商人法蘭切斯寇・碟爾・玖控多，婚後名為麗莎・碟爾・玖控多。因此羅浮宮美術館將《蒙娜麗莎》一畫的畫名標示為《麗莎・給拉迪尼的肖像，法蘭切斯寇・碟爾・玖控多之妻》（*Portrait of Lisa Gherardini, wife of Francesco del Giocondo*），並且採信其繪製時間是從 1503 到 1506 年。

《蒙娜麗莎》的繪製經過

　　根據德國藝術史學者法蘭克・佐爾納（Frank Zöllner）的研究，麗莎・給拉迪尼於 1495 年嫁給法蘭切斯寇，法蘭切斯寇之前有過兩次婚姻，與麗莎的婚姻是第三次。法蘭切斯寇之所以委託達文奇畫這幅畫，或是慶祝他們的兒子安德瑞亞（Andrea）在 1502 年 12 月出生（之前他們的女兒在 1499 年夭折），或是慶祝 1503 年購買新宅。至於麗莎所穿的暗色衣裳與頭髮上的黑紗並不是如坊間所傳的有哀悼的意思，佐爾納認為那是從西班牙流行傳來的新潮時尚；而黃色衣袖、打褶的衣服以及從肩膀上披下來的紗巾則與貴族身分無關。

　　又據佐爾納的研究，達文奇作畫速度向來以緩慢聞名，他從 1503 年 10 月

開始接受佛羅倫斯共和國的委託，為俗稱舊宮（Palazzo Vecchio）的市政廳於 1500 年落成的大會堂（Sala del Gran Consiglio）繪製安吉阿里戰役（Battle of Anghiari）的壁畫，除了這項委託是重要工程之外，為時一年且每個月 15 個佛羅倫斯金幣（florins）的潤筆費遠超過私人的酬勞，於是達文奇就擱置《蒙娜麗莎》一畫。之後又因為《巖窟聖母》（Madonna of the Rocks）一畫之額外酬金的法律訴訟，以及希望能獲得更好的工作機會，達文奇於是前往米蘭發展，因此《蒙娜麗莎》一直擱置未完成，這是目前學術界普遍接受的說法。

關於《蒙娜麗莎》的疑點

直到去世時，達文奇留在身邊的有《蒙娜麗莎》、《施洗者聖約翰》以及《聖母、聖子暨聖安娜》。顯然達文奇非常重視和珍惜這幅《蒙娜麗莎》，從佛羅倫斯攜帶到米蘭，又從米蘭攜帶到法國。這就引起了一個疑問：如果《蒙娜麗莎》是玖控多妻子的肖像畫，那麼為何沒有交給委託作畫的玖控多，而是達文奇一直將此畫帶在身邊？

由於阿果斯提諾·委斯普奇在 1503 年的眉批似乎證實了瓦薩里的記載，也解決了《蒙娜麗莎》的身分問題。但是根據義大利習俗，在 20 世紀之前，女人在結婚後仍然保持娘家姓氏，不會冠以夫姓，因此「麗莎·給拉迪尼」就不見得與眉批中所提到的「麗莎·碟爾·玖控多」是同一人；筆者認為這個疑問相當關鍵，目前羅浮宮美術館的正式畫名《麗莎·給拉迪尼的肖像，法蘭切斯寇·碟爾·玖控多之妻》使用分開的方式來規避並統一這個矛盾。此外，瓦薩里的記載和委斯普奇的眉批所提的女子肖像畫是否就是羅浮宮美術館的《蒙娜麗莎》，其實也無法證實。

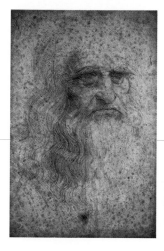

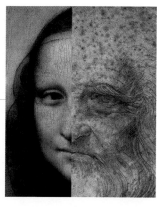

　　阿拉冀的樞機主教與祕書安東尼歐·德·比雅提斯在克魯斯造訪達文奇時曾經看到三幅畫，其中一幅是「某位佛羅倫斯女子的肖像，根據真人而作，是奉朱里亞諾·德·梅迪奇的指示所繪製」。這個記載衍生了另一種說法：畫中女子就是贊助人朱里亞諾的情婦。或許這幅畫一直未能在朱里亞諾去世前完成，既然委託者過世了，達文奇只好將此畫留在身邊。這個情婦究竟是誰，也引起諸多揣測，有七八種說法之多，一些當時的歐洲名媛都曾經被認為是可能的人選，眾說紛紜，莫衷一是。

　　2004 年的《蒙娜麗莎》研究計畫以紅外線攝影的圖像顯示原來的麗莎夫人罩著薄紗外罩，計畫主持人布魯諾·莫汀解釋 16 世紀的義大利女人在懷孕或哺乳時都穿著這類透明罩袍，似乎吻合此畫是慶祝麗莎夫人生下第二個兒子的說法。可是在 16 世紀的義大利，只有未婚少女與妓女才會作頭髮垂肩的打扮；但紅外線攝影的圖像顯示麗莎夫人的頭髮並不是垂放下來，看起來像是挽到腦後塞入一頂小軟帽裡，或是紮成一個髻再覆以薄紗，這個紗巾有一道縫邊。雖然這個發現解釋了麗莎夫人是已婚女子的身分，但為何達文奇後來又將《蒙娜麗莎》的麗莎夫人改為長髮垂肩，又是費人思量。

《蒙娜麗莎》是達文奇的自畫像

　　在 16 世紀的義大利，男人盛行長髮垂肩的裝扮，達文奇當然也是如此，也可見諸撒拉易的肖像。《蒙娜麗莎》中的麗莎夫人顯得比當時實際芳齡 24 歲蒼老

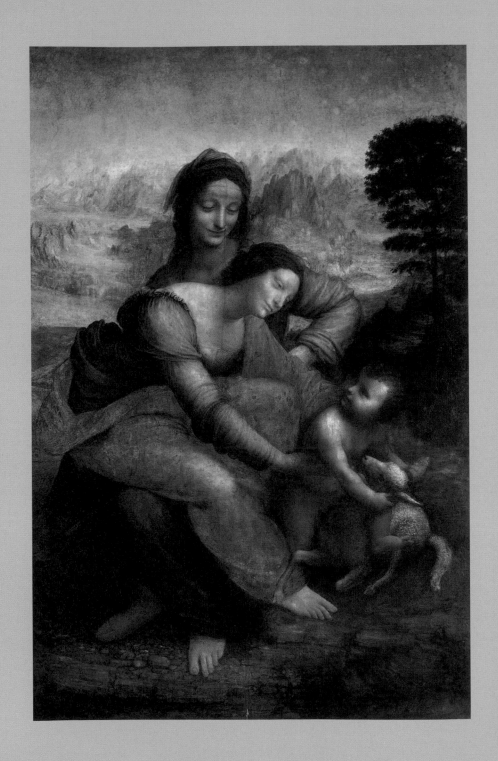

許多，英國藝評家沃爾特‧沛特（Walter Pater, 1839 –1894）曾在 1869 年寫過一篇關於《蒙娜麗莎》的論文，其中有句經典名言：「她比周遭的巖石顯得蒼老」。加上麗莎容貌又有幾分接近達文奇，因此一直有人認為達文奇在《蒙娜麗莎》中呈現的其實就是自己。

在發表於 1995 年 4 月號的《科學美國》（*Scientific American*）中，美國電腦藝術家李莉安‧許瓦茲（Lillian Schwartz）以達文奇一張老年的《達文奇自畫像》與《蒙娜麗莎》做比對，發現兩者五官頗為吻合，引起相當的矚目。不過這張素描一直到 1840 年才被判定是達文奇的自畫像，而且學界尚未有定論，主要是素描中的人年齡遠大於達文奇當時的實際年齡，因此也有學者認為素描中的人或許是達文奇的父親。圖1、2

佛洛伊德的解讀

在〈雷歐納多‧達文奇：心理與性的研究〉（Leonardo da Vinci: A Study in Psychosexuality）一文中，佛洛伊德認為《蒙娜麗莎》既然是受委託所畫的肖像畫，畫中人的容貌就不是達文奇自己。他選擇從達文奇的生平來闡釋，達文奇是私生子，四歲時才由父親帶回給妻子來扶養，因此佛洛伊德認為達文奇在畫中反映他對生母卡特莉娜（Caterina）的懷念，而微笑則表現了他對母愛的懷念，這抹微笑成為達文

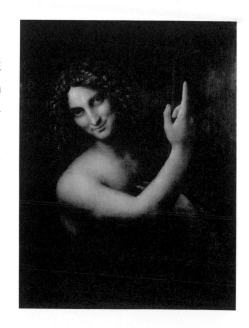

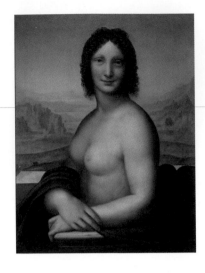

圖 5
撒拉易
《蒙娜婉娜》（《裸體的蒙娜麗莎》）
約 1515 年
油彩、木板 98.5×79.6 公分
羅馬普里莫里基金會

奇終生夢寐以求的母愛象徵，因此也出現在《施洗者聖約翰》。

　　佛洛伊德又闡釋《聖母、聖子暨聖安娜》中之聖母與聖安娜的下半身之所以重疊，即反映了達文奇對他生母和養母之認同的混淆；佛洛伊德認為達文奇可能在《聖母、聖子暨聖安娜》這幅畫中投射了他對母子親情的嚮往，也因此間接在聖子中投射了他自己。雖然《聖母、聖子暨聖安娜》這幅畫因清理不當以致於容貌的精微處不復存在，但依稀可看到聖母和聖安娜與《蒙娜麗莎》的容貌確實有些相似。圖 3

《蒙娜麗莎》是撒拉易的畫像

　　甚至還流傳另一種說法，《蒙娜麗莎》畫中人是達文奇的愛徒撒拉易，在撒拉易的自畫像中，除了一頭漂亮的鬈髮外，微笑也非常嫵媚。長期以來，學者注意到同樣收藏於羅浮宮美術館的《施洗者聖約翰》之容貌和神祕的笑容與《蒙娜麗莎》頗為相近，而聖約翰一頭美麗的卷髮又很類似撒拉易著名的頭髮，因此也有許多人認為施洗者聖約翰與麗莎夫人都可能是撒拉易。如果將《蒙娜麗莎》與撒拉易的畫像重疊比對，容貌與神情頗為吻合，幾乎可以互換交錯。

　　義大利國立文化傳統委員會的會長昔爾瓦諾·韋賽提（Silvano Vinceti）於 2011 年 2 月發表文章：他在麗莎夫人的右眼瞳仁發現了字母 L，左眼則看起來像是 S，左右合看就代表雷歐納多·達文奇與撒拉易。國際媒體曾經廣為報導。《蒙娜麗莎》之原作遍布釉光油的裂紋，這樣的所謂「發現」其實有些牽強。圖 4，並參看頁 19 圖 3

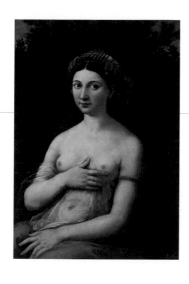

圖 6
拉斐爾
《烘焙師之女》
1518-19 年
油彩木板 85×60 公分
羅馬國立古代藝術畫廊
（Galleria Nazionale di Arte Antica）

《裸體的蒙娜麗莎》

據傳達文奇曾畫了一幅《裸體的蒙娜麗莎》（*Gioconda Dona Nuda*），又稱《蒙娜婉娜》（*Monna Vanna*），意為「虛榮夫人」，這個名稱是出自但丁（Dante）的《新生活》（*Vita Nuova*）。達文奇之原作已失傳，目前流傳於世的至少有六個摹本，可能是撒拉易在 1515 年左右臨摹的作品，有素描，也有油畫。其中最為有趣的是羅馬普里莫里基金會（Primoli Foundation）的版本，原為拿破崙的繼父樞機主教約瑟夫·費許（Cardinal Joseph Fesch, 1763-1839）所收藏，根據一份 1845 年的記載，費許買了「達文奇所作的法蘭西斯一世的情婦蒙娜麗莎的肖像」，這幅畫在他逝世後曾經收藏在他書房的夾牆幾近一個世紀之久。圖 5

從素描與油畫摹本來看，除了姿勢類似以外，《蒙娜婉娜》與《蒙娜麗莎》的容貌也有幾分神似，顯然兩者有所關聯。義大利學者連佐·馬內提（Renzo Manetti）在 2009 年著有《蒙著紗的咎控達》（*Il velo della Gioconda*），從當時流行的新柏拉圖主義（Neoplatonism）的角度來看，他認為達文奇可能是以「裸體」與「著衣」的麗莎夫人來對比「神聖」與「塵俗」。拉斐爾（Raphael）作於 1518-19 年的《烘焙師之女》（*La Fornarina*）顯示拉斐爾曾經受到達文奇《蒙娜婉娜》的啟迪來描繪他的情婦，也顯示裸體的肖像並非特例。圖 6

《蒙娜麗莎》是達文奇的女性自我呈現

眾所周知達文奇是同性戀者，學者也從這個角度來解讀他的畫作，英國藝術史學者堪納斯·克拉克（Kenneth Clark）在《雷歐納多·達文奇》一書有關〈蒙

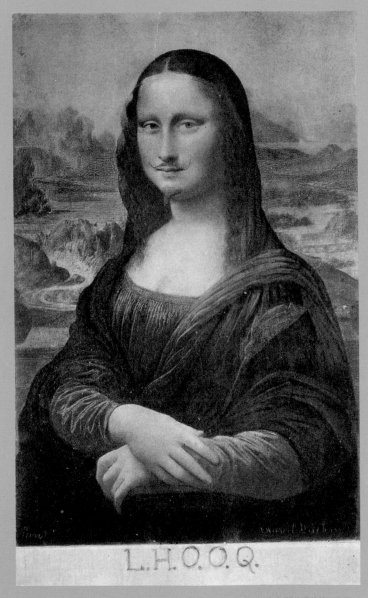

圖7 馬歇爾・杜象《L. H. O. O. Q.》1919 年 明信片、鉛筆 19.7×12.4 公分 紐約瑪莉希斯勒藏

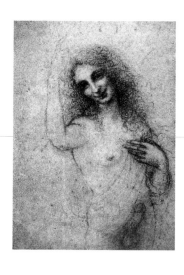

圖 8
達文奇
《肉身天使》
紅堊筆、紙本
原藏於英國溫莎皇家圖書館現為私人典藏

娜麗莎〉一文，除了接受佛洛伊德對達文奇之母愛的講法之外，還提出達文奇所表現的聖約翰帶有幾分女性的氣息，表現在柔美的姿態與微笑上，而且指出達文奇有可能轉移性別的特徵，也有可能以《蒙娜麗莎》的微笑呈現他對撒拉易之微笑的著迷。

從克拉克的解讀和許瓦茲的電腦圖像合成，顯示《蒙娜麗莎》可能是達文奇自己的女性畫像，表現他壓抑的女性人格。20 世紀的達達大師馬歇爾・杜象 1919 年的作品《L. H. O. O. Q.》，是在《蒙娜麗莎》的複印本上用鉛筆畫上兩撇八字鬍和山羊鬍鬚，圖片下端再用鉛筆寫上「L. H. O. O. Q.」，這幾個字母以法文唸起來就像是 Elle a chaud au cul，意思是「她底下發騷」。這件作品有多重的意涵，其中的一種解讀就是杜象藉麗莎夫人呈現他另一個女性自我，而且是淫慾面的那個自找。圖 7

杜象甚至在 1920 年又以霍絲・賽拉薇（Rose Sélavy，後來寫成 Rrose Sélavy）之名字呈現他的另一個女性自我，此名字來自法文「情慾即生活」（Éros, c'est la vie）；此後杜象就以這個名字來簽署作品。杜象也曾經裝扮成一個豔麗的女人，並由曼瑞幫他拍攝照片留影。如同杜象裝扮成女人並取名霍絲・賽拉薇一般，杜象將麗莎夫人加上鬍子，意謂：這是一個偽裝成男人的女人，或這是偽裝成女人的男人。有趣的是，如果將杜象男扮女裝的照片與作品《L. H. O. O. Q.》並置，兩個容貌也有幾分相似。男扮女裝或女扮男裝其實就是性別轉換的形象遊戲。

各個摹本的《裸體的蒙娜麗莎》都呈現出男子體態的女子，面貌也像似撒拉易，與《施洗者聖約翰》的男身女態恰恰相反。原收藏於溫莎（Windsor）的皇家圖書館（Royal Library）的素描《肉身天使》（*The Angel Incarnate*），據稱可能

是達文奇所畫，容貌和姿勢非常類似《施洗者聖約翰》，模特兒顯然是撒拉易，但容貌更為女性化，神情也更為嫵媚，下體有勃起的陽具。《肉身天使》與《施洗者聖約翰》的模特兒可以確定是撒拉易，而《蒙娜婉娜》則可能是化為女人身軀的撒拉易；既然《蒙娜婉娜》是《裸體的蒙娜麗莎》，那麼達文奇極有可能又以撒拉易當《蒙娜麗莎》一畫的模特兒。達文奇之所以如此，可能是藉撒拉易當模特兒來表現他的另一個女性自我。如果將《蒙娜麗莎》與《蒙娜婉娜》一併觀看，那麼達文奇的男扮女裝或女扮男裝的性別轉換發想比杜象早了 500 年。圖 8

《蒙娜麗莎》畫名的祕密

　　《蒙娜麗莎》一畫的義大利文原名為《玖控達》，這個畫名來自何時已不可考。「玖控達」的意思是「嬉鬧的人」或「快樂的人」，當然可以說是源自畫中人著名的微笑，但一般又公認畫中人的微笑帶有一絲憂鬱的神祕感，稱之「嬉鬧」或「快樂」，似乎並不貼切。

　　羅浮宮美術館也正式面對這個意涵，認為達文奇習慣採用視覺的雙關語，如同他在 1474-78 年所繪製的《吉內芙拉・碟・邊齊肖像》一樣，在背景中繪有常青樹杜松來表現畫中人：吉內芙拉（Ginevra）在義大利文裡就是常青樹杜松。職是之故，羅浮宮美術館也認為此畫之所以叫作「玖控達」就是在表現「快樂」。對於《蒙娜麗莎》一畫之原名「玖控達」，近年來筆者發現一個有趣的視覺雙關語，如果採用佛洛伊德的追溯文字方式來推敲原義，「快樂的」之英文的對應字就是 gay，而 gay 在英文俚語又可指稱「男性同性戀者」。如果 gay 既意謂「快樂」，又意味「男性同性戀者」，或許達文奇在藉《蒙娜麗莎》中這抹神祕的微笑很含蓄地表達：「雄兔腳撲朔，雌兔眼迷離，兩兔傍地走，安能辨我是雄雌？」

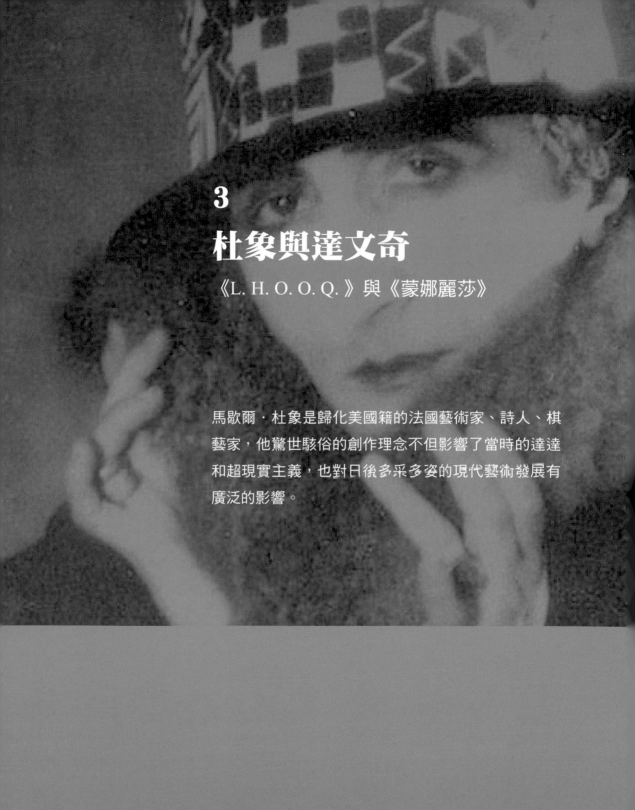

3
杜象與達文奇

《L. H. O. O. Q.》與《蒙娜麗莎》

馬歇爾·杜象是歸化美國籍的法國藝術家、詩人、棋
藝家，他驚世駭俗的創作理念不但影響了當時的達達
和超現實主義，也對日後多采多姿的現代藝術發展有
廣泛的影響。

馬歇爾‧杜象（Marcel Duchamp, 1887-1968）是歸化美國籍的法國藝術家、詩人、棋藝家，他驚世駭俗的創作理念不但影響了當時的達達和超現實主義，也對日後多采多姿的現代藝術發展有廣泛的影響。杜象最有名的現成物就是 1917 年以一個陶質的男人小便斗創作的《噴泉》（*Fountain*），曾經在 2004 年被英國的藝術界票選為二十世紀最有影響力的作品。圖 1

杜象在 1915 年離開戰區法國而前往美國紐約，紐約雖然遠離戰火，但這些逃避歐洲戰爭的藝術家對戰爭的抗議卻對紐約的達達帶來一些影響。杜象就曾如此解釋道：「我們看到了戰爭的愚蠢。我們可以評斷戰爭的結果，那就是根本沒有結果。我們的〔達達〕運動就是一種和平示威的形式。」

紐約達達的核心人物是法國籍的杜象與法蘭西斯‧畢卡比亞（Francis Picabia, 1879-1953）以及美國籍的曼瑞（Man Ray, 1890-1976)。杜象在 1919 年從紐約返回巴黎，與達達主義者一起工作，1919 年在巴黎創作了代表作之一《她底下發騷》（*L.H.O.O.Q.*）。杜象在 1920 年又回到紐約，這時他的經濟相當拮据，他長久住在紐約格林威治村一間月租低廉的小公寓，一直等到晚年開始出售作品後，經濟才得以改善。他在美國的這段期間直接影響了後來稱為「紐約達達」的藝術創作觀念。他最大的貢獻在於對機械繪圖、發現物件的運用、另一個自我身分的設定提出創新的理論基礎。

杜象晚年實至名歸，1953 年《時代雜誌》（*Life*）以專題報導杜象，使他成為一個家喻戶曉的前衛藝術家。1954 年沃爾特與魯易絲‧阿倫斯伯格（Walter and Louise Arensberg）將他們收藏的杜象作品捐給費城美術館（Philadelphia Museum of Art)，該館收藏他 43 件作品。費城美術館與紐約現代美術館在 1973 年舉辦杜象回顧展，杜象的藝術地位於是奠於一尊。

圖 1 馬歇爾・杜象《噴泉》1917、1964 年 複製
陶質 36×48×61 公分 英國倫敦泰特藝廊（Tate Gallery）

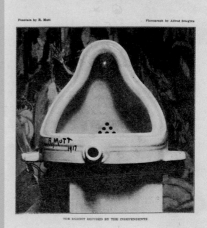

杜象《噴泉》的照片，
阿弗瑞德・史褅格里茲（Alfred Stieglitz）攝影，
原刊載於 1917 年五月號的雜誌《盲人》（The Blind Man）頁 4

《下棋者》（*Chess Players*）

如同許多二十世紀初的藝術家一般，杜象也受到塞尚的影響，他作於 1911 年的《下棋者》就反映了塞尚晚年於 1890 年至 1895 年間所作的《玩牌者》（*The Card Players*）系列作。杜象也在 1911 年描繪了兩幅他哥哥畫家賈克‧維庸（Jacques Villon, 1875-1963）與雕塑家黑蒙‧杜象維庸（Raymond Duchamp-Villon, 1876-1918）在下棋的油畫。一幅是《下棋者肖像》（*Portrait of Chess Players*），曾在 1913 年的紐約軍械庫展覽展出，現在收藏於費城美術館；另一件作於 1911 年 12 月的油畫《下棋者》則收藏於巴黎的龐畢度現代美術館。圖 2、3

杜象從 1909 年起就深受兩個哥哥以及一群琵托團體（Groupe de Puteaux）畫家的影響，「琵托團體」又稱為「黃金比例團體」（Section d'Or），是賈克‧維庸所取的名稱，他對數學比例非常有興趣，也因此以古代的黃金比例為名。畢托團體的藝術家經常聚會討論有關音樂、哲學、攝影的議題，他們基本上採取立體主義的風格，而立體主義又源自於塞尚的啟迪。從不同角度所看到的物體同時展現，也就否定了視覺所看到的空間，也因此，由許多塊面所重疊組成的頭部與身體打破了空間的前後邏輯，棋子也飄浮在上方的空間中，物質的形體與空間融合為一體。這一方面是受到立體主義思維的影響，但也有助於表現下棋時思考的層面，在龐畢度現代美術館（Centre Georges Pompidou）的油畫素描中明顯表現這種下棋思索的意涵。

下棋所需要的思索轉化為圖畫構思的思考，杜象在油畫素描之前曾經畫了六張素描，其中收藏於紐約古根漢美術館（Solomon R. Guggenheim Museum）的一張屬於較晚期的作品，更明白顯示杜象如何嘗試打破物質的人體、棋子，再與空間交融，從而表現下棋時的心智運作。在這幾個版本中，右邊的下棋者總是用左

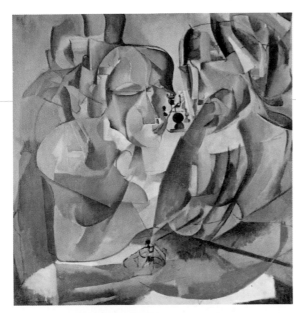

上　圖 2
馬歇爾・杜象
《下棋者肖像》
1911 年
油彩、畫布　100.6×100.5 公分
美國費城美術館
（Philadelphia Museum of Art）

下圖 3
馬歇爾・杜象
《下棋者》
1911 年
油彩、畫布　50×61 公分
法國巴黎龐畢度現代美術館

手撐著腮幫子，藉此強調在下棋中聚精會神的重要。事實上，杜象對心智思考的強調在他日後的創作中日益重要。此外，杜象也利用畫面元素交織所形成的流動感來表達思想的串流。在立體主義塊面的形式語彙中，動感的強調成為杜象此時風格的特質。圖4

　　杜象熱愛下棋，棋藝造詣甚深，曾經在1932年代表法國隊參加比賽，還於1932年與德國棋藝大師維塔利・哈伯斯達特（Vitaly Halberstadt）合著一本關於殘局的書《協調對立與呼應的方格》（*Opposition and Sister Squares are Reconciled*）。他曾經說：「我個人以為，藝術家不見得都是下棋的人，但是所有下棋的人都是藝術家。」《下棋者》是他將棋藝融入藝術創作的最早一件作品，

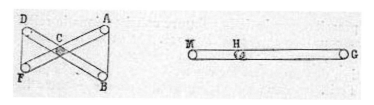

費城美術館的《下棋者肖像》顯示了立體主義的影響，他把這種風格稱為「簡化」（demultiplication）技法。

達文奇的「視覺金字塔」

　　然而，更重要的是，杜象表現下棋者的繪畫可上溯到文藝復興時期的藝術意涵。鳩瑟方・佩拉棟（Joséphin Péladan, 1858-1918）在1910年將雷歐納多・達文奇的《論繪畫》（*Treatise on Painting*）翻譯成法文後出版，隨即在1911年引起杜象兄弟以及他們立體主義畫家朋友的注意，特別是其中有一段對視覺研究的論述：

圖 4
馬歇爾・杜象
《下棋者的素描》
1911 年
褐色墨汁、水彩、紙本
21.2×18.4 公分
紐約古根漢美術館

立體的東西在以一隻眼睛近距離觀看時，會形成一幅完整的圖畫。如果眼睛 A 和 B 凝視 C 點，C 看起來就會出現在 D 和 F。但如果只是用一隻眼睛 M 來凝視，看起來就會出現在 G。圖畫只是呈現這種視覺的第二種形式。

達文奇認為圖畫是平面的，之所以產生空間的效果，是源自於使用一隻眼睛來觀看，而不是兩隻眼睛。當一個東西擺在眼前近距離觀看的時候，兩隻眼睛的視線就會交錯，形成一個 X 形。

　　杜象在 1918 年於阿根廷布宜諾斯製作了《從玻璃外以近距離用一隻眼睛凝視約一小時》（*To Be Looked at (from the Other Side of the Glass) with One Eye, Close to, for Almost an Hour*），係以油彩、銀箔、鉛線夾在兩片玻璃中（已有裂痕），玻璃上擺著放大鏡，安置在金屬框中而成，又俗稱《小玻璃》。杜象在這件玻璃畫作上書寫這行字，並堅持以之命名這件作品，不過此畫的擁有人凱瑟琳・趺萊爾（Katherine Dreier）不喜歡這個畫名，另外取名為《受到干擾的平衡》（*Disturbed Balance*）。杜象遵照達文奇對視覺的研究來創作這件作品，而此畫的創作理念、意象以及敘述性畫名都是直接來自達文奇的《論繪畫》；杜象直接引用達文奇的敘述文字來當作畫名，藉以表現視覺產生的過程。至於畫中的透明金字塔也是與達文奇所敘述的「視覺金字塔」有關：

　　大氣充滿了無數由放射狀直線（或光線）所形成的金字塔，這些是由光線
和陰影所產生的，存在於空氣中。當它們離產生它們的物體越遠的時候，
〔金字塔的形狀〕就越尖銳。雖然在散布的時候它們會交錯，但是從來不
會混在一起，而是通過周遭的空氣，各自岔開和散布。圖5

　　如果閉著一隻眼睛，只以一隻眼睛注視鏡子，就會形成視覺金字塔，這個金
字塔的底部就是鏡面，塔尖則朝向這隻眼睛。換言之，眼睛總是居於角錐體的尖
端，而角錐體的底部則由物件的輪廓所形成，光線則延著角錐體的邊緣射入眼睛。
杜象一方面以達文奇的視覺金字塔為發想的起點，表現一個由光線所形成的透明
金字塔，但也刻意讓這個金字塔以坐落在地面的方式來呈現，以合乎一般對金字
塔的認知，又蓄意擺脫成為達文奇光學理論的解說圖表。下端豎立的三角柱則不
難理解是牛頓藉以發現光譜的三稜鏡，支撐著不平的兩個圓點則是眼睛，一隻閉
著較輕，另一隻則發揮凝視功能，所以較重。

　　杜象的哥哥畫家賈克・維庸對達文奇的這個理論推崇不已，認為達文奇的視
覺金字塔可以讓立體主義從一時的風尚變為不朽的古典藝術形式。杜象在繪製《下
棋者的肖像》的時候，請他的兩個哥哥面對面坐在棋桌前，他自己則站在約30公
分的距離，實際採用達文奇的理論：「立體的東西在以一隻眼睛近距離觀看時，
會形成一幅完整的圖畫。如果眼睛A和B凝視C點，C看起來就會出現在D和F。」
他用右眼觀看右邊的賈克・維庸，凝視約一個小時，再用左眼注視雷孟近一個小
時。收藏於紐約古根漢美術館的《下棋者的習作》（*Study for Chess Players*）即顯
示出達文奇的視覺金字塔，看得出杜象正嘗試融合達文奇的視覺理論與立體主義。

　　1913與1915年間，杜象刻意採取一種科學的態度來創作藝術，利用機器零
件的形體來作為人體的比喻，實驗一些測量的方法和機械繪圖，累積了一些資

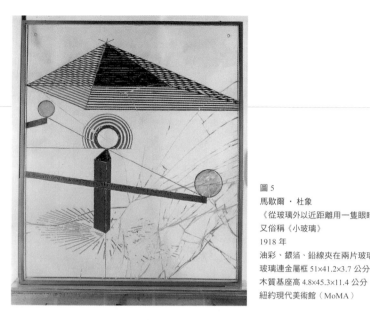

圖 5
馬歇爾 · 杜象
《從玻璃外以近距離用一隻眼睛凝視約一小時》
又俗稱《小玻璃》
1918 年
油彩、銀箔、鉛線夾在兩片玻璃中
玻璃連金屬框 51×41.2×3.7 公分
木質基座高 4.8×45.3×11.4 公分
紐約現代美術館（MoMA）

圖 6
馬歇爾 · 杜象
《甚至新娘子也被她的單身朋友剝光衣服》
又俗稱《大玻璃》
1915-23 年
油彩、銀箔、鉛線夾在兩片玻璃中
277.5×175.9 公分
費城藝術博物館

料，後來就形成了 1915-1923 所作的《甚至新娘子也被她的單身朋友剝光衣服》
（*The Bride Stripped Bare by Her Bachelors, Even*）（又稱為《大玻璃》*[The Large
Glass]*）。《大玻璃》是杜象在紐約期間的主要作品，主要是將性關係闡釋為機械
的過程。杜象也同時嘗試直接表現機器和機器的轉動，反映了杜象選擇以純粹的
客觀態度來排除主觀的判斷與情感，也利用機器來挑戰傳統的美感與美學。這種
態度持續的發展也導致他後來發明的一些沒有實際用途的機器，藉以挑戰有目的、
有方針的思想模式。這點與達文奇喜歡發明一些機器裝置頗為相似，只不過達文
奇的發明大都以實用性為主，也有一些近於天馬行空的想像，例如他的樂器設計。
圖 6

杜象的《*L. H. O. O. Q.*》與達文奇的《蒙娜麗莎》

　　1919 年杜象創作了《*L. H. O. O. Q.*》，他在達文奇的《蒙娜麗莎》複印本上
使用鉛筆畫上兩撇八字鬍和山羊鬍鬚，圖片下端再用鉛筆寫上「L. H. O. O. Q.」，
在法文裡，這幾個字母唸起來就像是 Elle a chaud au cul，其意思就是「她的底部
發騷」；如果用英文來看的話，則近似英文的「觀看」（LOOK）。杜象以稍加「潤
飾」的方式將這件舉世聞名的肖像畫轉變成多重內涵的作品，以達達式的文字遊
戲作為形式與內容的呼應，藉以批判傳統的權威美感。參見頁 36 圖 7

　　《蒙娜麗莎》在 1911 年於羅浮宮美術館失竊，當時畢卡索與詩人吉雍・阿
波里涅爾（Guillaume Apollinaire, 1880-1918）都曾被列為嫌疑人，阿波里涅爾是
杜象的朋友，或許這件事引起杜象創作這件作品的動機，間接影射阿波里涅爾在
這個事件的角色，「L. H. O. O. Q.」也可以解讀成「火燒屁股」，形容他在事發
後的焦慮。

圖 7
曼瑞 《霍絲‧賽拉薇》（馬歇爾‧杜象女裝）
1921 年
美國費城美術館

　　此外，筆者認為「鬍鬚」可以是威權的象徵，在此時的歐洲男人習慣蓄留鬍子，特別是有身分地位的人，例如歷來的德國皇帝，或是西化改革的日本明治天皇，蓄著尖端往上翹的八字鬍還上蠟梳理，顯得威儀堂皇，因此「八字鬍」似乎成為威權的象徵；而這種權威也經常象徵了中產階級的高傲自大，杜象或許是藉此作品來嘲弄權威與自大。《蒙娜麗莎》向來被視為是西方藝術成就的極致表現，在西方藝術史的地位是美感的權威代表。對於達達藝術家而言，這種代表傳統美感的權威是可以懷疑和挑戰的。

　　或許杜象也藉《蒙娜麗莎》來表現另一個女性自我。杜象在 1920 年另外取名為霍絲‧賽拉薇（Rose Sélavy，後來拼為 Rrose Sélavy)，來自法文「情慾即生活」（Éros, c'est la vie），以代表他另一個女性的自我。他甚至扮成一個騷首弄姿的女人，由曼瑞在 1921 和 1923 年拍攝照片留影，此後他就以霍絲‧賽拉薇來簽署作品並以此名義申請專利和註冊商標。如同他裝扮成女人並取名霍絲‧賽拉薇一般，杜象也藉達文奇的麗莎夫人呈現他另一個女性自我。他將麗莎夫人加上鬍子，意謂：這是一個偽裝成男人的女人，或這是一個偽裝成女人的男人。有趣的是，如果將杜象攝於 1919 年的照片與同年的《L. H. O. O. Q.》並置，兩個容貌也有幾分相似。如果觀察杜象男扮女裝的照片，可以發現他似乎帶有幾分《蒙娜麗莎》畫中人的神祕感，男扮女裝或女扮男裝其實就是杜象性別轉換的形象遊戲。圖 7

　　杜象慣用幽默的態度來處理一語雙關的圖像與意象，首先，他以容貌來類比麗莎夫人，也因此將自己變成是日常生活中的現成物。再者，「L. H. O. O. Q.」所反映的就是他本身對「情慾即生活」的態度。對杜象而言，麗莎夫人具有雙重的身分，盛裝打扮的麗莎夫人象徵了傳統女性之端莊純潔的意象；然而，在圖像

底端加上了挑逗的文字之後，又將端莊純潔的意象轉變成情慾的象徵。這個解讀又可以從杜象在 1965 年製作的第二個《L. H. O. O. Q.》版本得到進一步的印證。這次他利用一張印有《蒙娜麗莎》的紙牌，裱在一張晚餐的邀請卡上，這時沒有在臉上畫上鬍子，只是在圖片的下方加上「剃毛」（rasée）的文字，再寫上「L. H. O. O. Q.」，通稱《剃毛的 L. H. O. O. Q.》（L.H.O.O.Q. Shaved）。因為這個版本沒有鬍子，就不再具有性別轉換的模糊身分，呈現的只是單純的「麗莎夫人」的女性身分。在《L. H. O. O. Q.》引起諸多的聯想與闡釋之後，杜象再度以幽默的雙關語方式創作了這件現成物：「剃毛」一方面意指刮過鬍子，回復麗莎夫人的女性面目，但與「L. H. O. O. Q.」擺在一起解讀，又暗示著剃除陰毛，赤裸裸地象徵色慾。杜象稱這類的創作挑戰傳統的美學和品味以及藝術的定義。

達文奇對杜象的影響

眾所周知，達文奇具有超越時代的創造性與想像力，在文藝復興時期提倡創新運動，在當時所表現的可說是一種積極的前衛藝術。杜象推崇達文奇的視覺理論，依據達文奇的視覺研究來創作《下棋者》，創作的理念、意象以及敘述性畫名甚至都出自達文奇的《論繪畫》，他嘗試融合達文奇的視覺理論與立體主義。之後，杜象又將達文奇的《蒙娜麗莎》以稍加「潤飾」和達達式的文字遊戲轉變成多重內涵的作品，更以幽默的態度來處理一語雙關的圖像與意象，藉以批判傳統的權威美感，並啟發人們對傳統的美感理念和藝術定義予以重新詮釋。

杜象這種開發非傳統藝術媒材、挑戰傳統的藝術權威、不按常理地玩弄文字以及對傳統藝術的批判等等，其藝術創作或許違反傳統的美感與理念，不容易讓人理解和欣賞，但這種種抗議與批判的表現手段與方式，從藝術史的角度來看，是值得重視和讚賞。哥倫比亞大學藝術史教授席歐多爾‧瑞夫（Theodore Reff）

圖 8
達文奇 《特里烏爾吉雅諾手稿集》的一頁

曾經發表一篇論文〈杜象與雷歐納多：L.H.O.O.Q. 與
等同〉（Duchamp and Leonardo: L.H.O.O.Q.-Alikes），
探討杜象與達文奇之間的關係，特別是他們兩位都一
致認為「藝術不只是視覺經驗的紀錄而已，主要是心
智過程的紀錄」，這也是為甚麼這兩位藝術家都「比
較注重理念的形成，而較不關心他們的完成作品。」
另一個學者達莉雅‧朱鐸維茲（Dalia Judovitz）則在《打開杜象：變遷中的藝術》
（*Unpacking Duchamp: Art in Transit*）一書中認為杜象之所以將他作品的複製品與
筆記手稿影本彙集發行，例如《1914 年的盒子》（*The Box of 1914*）或 1934 年的
《綠盒子》（*The Green Box*），這種想法可能源自於 1900 年左右出版的達文奇手
稿集以及保羅‧瓦列希（Paul Valéry）在 1894 年出版的《雷歐納多‧達文奇的方法》
（*Introduction to the Method of Leonardo da Vinci*）。

　　如同達义奇的手稿集包羅萬象一般，杜象的盒子不但記錄了他的研究與在技
術的嘗試，也記錄了他的思想過程。以往將藝術品視為「成品」，但杜象則挑戰
這種觀念，他將藝術重新定義為「過程」，透過過程才得以具體呈現知識、藝術
以及技術。達文奇與杜象兩人都是就圖畫表現與科學的關係角度來探索繪畫的意
涵，不但有技術方面的指示，也有一些文字的構成，像是一連串自由聯想的文字、
倒著拼寫的文字以及雙關語等等。

　　達文奇的《特里烏爾吉雅諾手稿集》（*Trivulziano Codex*）有許多地方刻意
夾雜語彙和圖畫，讓文字與圖畫的意涵交叉互解。文藝復興時期認為「畫是無聲
詩」，而「詩是有聲畫」，達文奇則在〈藝術的比較〉（Comparison of the Arts）
中利用這個觀念來闡釋他個人主張圖畫勝過詩文的看法：

　　　　如果你將圖畫稱為「啞巴詩」，那麼畫家可以將詩人稱為「瞎子畫」。想

想哪個比較嚴重，是瞎子或是啞巴！……如果詩人利用耳朵來讓人理解，畫家用的就是眼睛，而那是比較高貴的感官。圖8

　　達文奇認為：語言會因不同國情文化而異，而圖畫則是普世共通。達文奇又認為繪畫與書寫都是複製的方法，也因此都是用手來運作，就繪畫而言，手是表現想像的工具，而就書寫而言，手是表現心智的工具，也因此「繪畫是機器藝術〔的形式〕之一」。

　　達文奇曾經問道：「想一想，對人而言，甚麼較為重要，是人的名字？或是他的形象？名字會隨著國家而改變，但除非死亡，形象並不會改變。」杜象在他的《噴泉》上所簽的並不是他自己的名字，而是 R. Mutt（R. 穆特），這是一個機械製造商的名字，唸起來就像是德文的 Armut（貧窮）。杜象又是在玩弄文字；既然慣常對藝術品的認定必須有藝術家的簽名，杜象就隨意提供一個名字來滿足這樣的定規，但他所要強調的就是姓名並不重要，就這點而言，他似乎呼應了達文奇的主張。

　　在藝術史的發展上，各個時期的前衛藝術都是曾經對傳統藝術提出質疑和批判，進而才有所變革。達達運動突破了藝術的傳統定義，重新界定藝術創作的本質，也因此影響了緊接著的超現實主義，並且預兆了日後多采多姿的現代藝術發展。

4
佚失的達文奇壁畫

安吉阿里戰役

魯本斯的素描反映了達文奇對馬匹生理解剖與動態的
瞭解，除了表現人與人短兵相接的激烈戰鬥之外，馬
與馬之間的對決也不遑多讓，馬的臉緊貼互咬，前腳
也高舉交纏。人與馬的強烈動態形成一個圓形的構
圖，更加強了循環不已的動感。

長久以來，達文奇繪於 1504 至 1506 年間但未完成的壁畫《安吉阿里戰役》，公認是在 1555 與 1572 年間由瓦薩里負責繪製五百人大廳（Salone dei Cinquecento）的壁畫時就被毀損，但是專研達文奇的藝術史學者卡羅・佩德瑞提教授（Carlo Pedretti）則一直認為此壁畫仍然存世。

義大利的高科技分析家摩里吉歐・塞拉奇尼（Maurizio Seracini）在美國加州大學聖地牙哥分校主修生物工程，於 1973 年取得博士學位，而於 1975 年返回故鄉佛羅倫斯，與佩德瑞提教授共同從事五百人大廳的壁畫探索，開始了長達 30 年的研究。主修生物工程的塞拉奇尼之所以於日後從事這面壁畫的探索，即得益於他在加州大學修過佩德瑞提的藝術史課程。

瓦薩里曾經著有《名畫家、雕塑家以及建築師的生平》（*Le Vite de' più eccellenti pittori, scultori, ed architettori*）一書，在書中對達文奇的壁畫《安吉阿里戰役》推崇有加，因此塞拉奇尼認為瓦薩里絕不可能摧毀達文奇的壁畫。他研判瓦薩里應該是另砌一堵磚牆來作畫，線索也應該藏在瓦薩里的畫中。因此從瓦薩里繪於 1563 年的《寇西摩一世在齊亞納河谷馬爾奇阿諾戰役的勝利》（*The Victory of Cosimo I at Marciano in Val di Chiana*）一畫裡，發現有個佛羅倫斯的士兵揮舞一面綠色旌旗，上面寫著：「尋覓就會發現」（Cerca trova）。

塞拉奇尼利用高頻率的雷達和熱感應照相機，發現了磚牆後另有一堵原來的石牆，兩牆間約有 3 到 4 公分的間距，顯示瓦薩里可能在達文奇的原作前面另砌一堵牆來保存這面鉅作，因此原作應該仍然存在。於是在塞拉奇尼的主持下，組成研究團隊，以國家地理協會和「藝術、建築和考古跨領域研究中心」為主導，由佛羅倫斯市政府協助，在五百人大廳進行探勘。以內視鏡伸入鑽孔取得樣本，再以儀器分析，發現內牆的表面抹有灰泥，也發現牆後有顏料的殘片，尤其所發現之黑色顏料的化學成分類似達文奇《蒙娜麗莎》以及《施洗者聖約翰》畫中棕

色透明色層的黑色顏料。

塞拉奇尼和他的研究團隊列舉出四項證據支持達文西失落名畫的推論。因此研究團隊於 2012 年 3 月 12 日舉行記者會，正式宣布達文奇的壁畫《安吉阿里戰役》應該仍然存在於五百人大廳。

佛羅倫斯大會堂「五百人大廳」之壁畫

銀行家寇西摩・德・梅迪奇（Cosimo de' Medici, 1389-1464）在 1434 年成為佛羅倫斯的統治者，在他熱心藝術的贊助下開啟了文藝復興，寇西摩之後又歷經了三任的梅迪奇家族統治，在皮耶羅・德・梅迪奇（Piero de' Medici）統治時，法國的夏勒八世（Charles VIII, 1470-1498）於 1494 年興兵攻打那不勒斯，向佛羅倫斯借道，皮耶羅簽署了城下之盟答應法國的要求，引發佛羅倫斯人以叛國罪將皮耶羅放逐，終止了梅迪奇家族的統治，佛羅倫斯於是在該年建立共和國，並成立議會。

激進的教士吉羅拉摩・薩沃納羅拉（Girolamo Savonarola, 1452-1498）成為佛羅倫斯的精神領袖，下令在俗稱舊宮（Palazzo Vecchio）的市政廳裡營建大會堂（Sala del Gran Consiglio），因為佛羅倫斯共和國的大議會由 500 人組成，因而大會堂又稱「五百人大廳」，於 1500 年落成。這個大廳長 52 公尺，寬 23 公尺。壁畫裝飾以佛羅倫斯近代史上的兩個勝利戰役為題材：安吉阿里戰役（Battle of Anghiari）與卡西納戰役（Battle of Cascina），並於 1504 年委託當時兩位最重要的藝術家來執行。

東面牆的安吉阿里戰役是由時年 52 歲的雷歐納多・達文奇（Leonardo da Vinci, 1452-1519）負責，西面牆的卡西納戰役則由當時年僅 29 歲的米開蘭基羅

（Michelangelo, 1475-1564）負責。這項委託工程的潤筆費每個月 15 個佛羅倫斯金幣（florins），至少為時一年。達文奇在 1506 年中輟這項壁畫的繪製，一直沒有完成；米開蘭基羅則在完成素描後，被教皇朱里亞斯二世（Julius II, 1443-1513）徵召到羅馬繪製西斯汀禮拜堂，根本沒能開始此案。之後，五百人大廳於 1550 年進行整建，達文奇的壁畫從此佚失。

後來寇西摩一世・德・梅迪奇（Cosimo I de' Medici, 1519-1574）重建梅迪奇家族統領佛羅倫斯的地位，遂委任咎爾咎・瓦薩里（Giorgio Vasari, 1511–1574）於 1550 年負責擴建大會堂，並於 1555 與 1572 年間於東西兩面牆一共畫了六面壁畫，描繪佛羅倫斯戰勝比薩（Pisa）與昔也納（Sienna）的戰役，以彰顯梅迪奇家族對佛羅倫斯的貢獻。瓦薩里的畫風屬於文藝復興鼎盛時期之後的形式風格（Mannerism），當時的壁畫方式是在牆上砌上灰泥，趁灰泥未乾時再以水性顏料作畫，所以稱為濕彩壁畫（fresco），顏料乾了後就會與牆壁結合成一體。

達文奇的《安吉阿里戰役》

文藝復興時期的義大利分為許多城邦，或採君主體制，或採共和體制，彼此合縱連橫，征戰不已。中北部以威尼斯共和國與米蘭公爵國為首，各擁聯邦，相互征戰。佛羅倫斯是威尼斯共和國的聯盟，因此長期遭受米蘭公爵國的威脅。隆巴地省（Lombardy）戰爭從 1425 年一直持續到 1454 年簽訂羅迪條約（Treaty of Lody）。其間的安吉阿里戰役發生在 1440 年 6 月 29 日，地點在義大利中部距離佛羅倫斯東邊不遠的安吉阿里山城，佛羅倫斯戰勝。佛羅倫斯共和國的肇創是起源於皮耶羅・德・梅迪奇在 1494 年對法國的屈從受辱，因此選擇在五百人大廳描繪奠定佛羅倫斯威勢的安吉阿里戰役，藉以激勵人心，希望能洗刷簽署城下之盟的恥辱。

　　達文奇雖然使用了兩年繪製這件鉅大的畫作《安吉阿里戰役》，他向來以作畫速度緩慢著名，又在 1506 年返回米蘭，因此這件作品就中斷，尚未完成，只留下一些素描和後人的摹本，其中最完整的應是魯本斯（Pieter Pauwel Rubens, 1577-1640）以黑堊筆、鋼筆、墨與水彩所作的紙本素描摹本。瓦薩里在《生平》一書中對達文奇的《安吉阿里戰役》讚賞有加：

> 雷歐納多〔達文奇〕的獨創新意無法以語言來描述：各式各樣的戰袍，或是盔甲的脊飾，以及其他裝飾，更不要說他在馬匹的形狀與特徵上所展現的令人驚歎的技巧，雷歐納多比其他大師更能表現出馬的雄偉以及肌肉的優美。

魯本斯摹本所反映的達文奇《安吉阿里戰役》

　　魯本斯曾在 1601 與 1605 年取道佛羅倫斯到羅馬，瓦薩里已經在 1555 與 1572 年間完成大會堂壁畫，無論達文奇的壁畫是否砌在瓦薩里的新牆之後，魯本斯都無緣目睹原作，因此魯本斯應該是依據其他摹本而作。魯本斯所畫的是達文奇原作的中央部分，表現「爭奪軍旗」，此素描尺寸為 45.2 x 63.7 公分，雖然尺寸不大，但卻將原作巨大尺寸的磅礴氣勢表達得淋漓盡致。據瞭解，最左端是米蘭軍的法蘭切斯寇·皮奇尼諾（Francesco Piccinino），中間左邊是米蘭軍元帥尼寇洛·皮奇尼諾（Niccolò Piccinino），中間右邊是佛羅倫斯軍的樞機主教盧多維寇·特雷維桑（Ludovico Trevisan），右邊是那不勒斯王子咎宛尼·安托紐·碟爾·巴爾佐·歐爾西尼（Giovanni Antonio del Balzo Orsini），如實呈現安吉阿里戰役中兩軍的將領。參見頁 59 圖 1

　　魯本斯的素描反映了達文奇對馬匹生理解剖與動態的瞭解，除了表現人與人

短兵相接的激烈戰鬥之外，馬與馬之間的對決也不遑多讓，馬的臉緊貼互咬，前腳也高舉交纏。人與馬的強烈動態形成一個圓形的構圖，更加強了循環不已的動感。

就繪畫的層面而言，圓形的構圖比橫向發展的結構更能表現出白刃戰的動感，也因緊湊的結構使人與馬重疊，更強化了畫面場景的深度；又因形像的重疊而產生了視覺的交錯感，凸顯出戰爭的混亂與激烈的臨場感。就內涵而言，圓形的構圖又象徵了人類的爭戰無止無休。如果考量達文奇原作在牆壁的尺寸，觀者第一眼所看到的不是進行交戰的個別戰士，而是一團充滿動作的整體，顯然戰鬥的激烈動感是達文奇主要的關注點。

至於人物的齜牙咧嘴，除了表現激烈戰鬥的吼叫外，也顯出戰爭的殘暴；就連參與戰鬥的馬匹也是齜牙咧嘴，嘶叫互咬，馬的眼睛甚至帶有人類的情感，流露出殘忍憎恨。如果站在壁畫原作之前，觀者在感受到強烈的動態與動感之後，進而端詳細節時，第一眼看到的是這兩匹格鬥中的馬的臉部，被馬的兩隻眼睛所吸引。瓦薩里的記載就反映了他對達文奇原作之馬匹呈現的深刻印象。圖 2

最值得注意者，左邊的將領（法蘭切斯寇‧皮奇尼諾）因前縮的透視使人與馬重疊，產生了人的上身變成馬頭的錯覺，形成像希臘神話中人馬獸的形象；如同希臘人慣常以「人馬獸」來象徵「野蠻」，達文奇也藉此表現佛羅倫斯人對米蘭人的觀感。但放在普世的尺度來看，這個人馬獸的意象反映了人類內心的獸性，因為有獸性而發動戰爭，也因為戰爭而展現了平日受到克制的獸性。甲冑上的公羊浮雕一方面是表現勇氣，但也多少反映了獸性。

瓦薩里對戰士甲冑的奇形怪狀印象深刻，認為創意十足，但他似乎尚未意會到，達文奇可能藉此奇怪的甲冑來表現人性的猙獰。圖 3

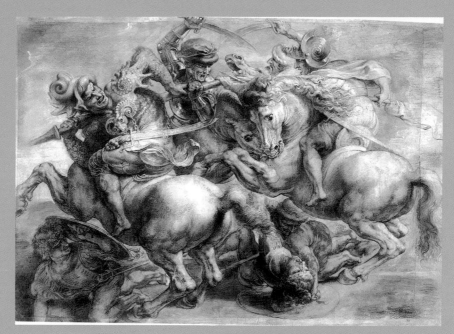

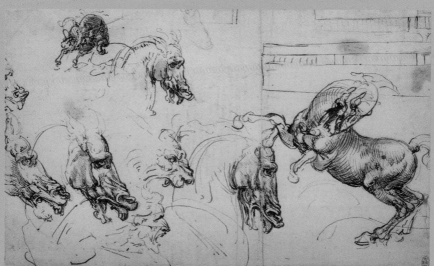

上　圖 1 魯本斯《安吉阿里戰役》摹本　紙本、黑堊筆、沾水筆、墨與水彩　45.2×63.7 公分　巴黎羅浮宮美術館

下　圖 2 達文奇《安吉阿里戰役》馬匹習作 1503-04 年　紙本、黑色與紅色堊筆、沾水筆、墨與水彩 19.6×30.8 公分
　　　溫莎皇家圖書館

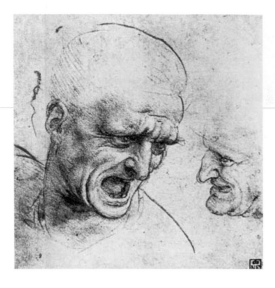

圖 3
達文奇
《安吉阿里戰役》頭像習作
1504-05 年
紙本、銀筆尖、黑色與紅色堊筆
19.1×18.8 公分
布達佩斯美術館（Museum of Fine Arts, Budapest）

達文奇一些為人所熟悉的畫作，如《蒙娜麗莎》、《施洗者聖約翰》以及《聖母、聖子暨聖安娜》等，所展現的都是溫文儒雅、溫馨甜美，但壁畫《安吉阿里戰役》卻展現了達文奇的另一面，除了是最大的畫作之外，激烈的戰爭場面表現了他對動態與動感的喜愛，尤其在戰爭的場景中特別著重容貌的變化與情感，甚至批判人性，這種創新的戰爭構圖形式更是前所未有。

達文奇表現動態的圓形構圖影響魯本斯甚大，例如魯本斯作於 1615-16 年的《狩獵河馬與鱷魚》（*Hippopotamus and Crocodile Hunt*），即直接脫胎自達文奇的《安吉阿里戰役》，之後這種構圖也成為魯本斯許多作品的基本結構，例如作於 1617 年左右的《勒希帕斯女兒的遭受擄掠》（*Rape of the Daughters of Leucippus*）。圖 4

反對的聲浪

佛羅倫斯市長馬帖歐・連吉（Matteo Renzi）在記者會致詞中說：

> 他們說我們找錯了牆，說那只是傳說⋯⋯但我們終於在五百年後可以解開這個謎團。⋯⋯我們可以選擇因為恐懼與猶豫不決而停止研究，還是選擇持續研究來勇敢當個歷史的傳人⋯⋯。

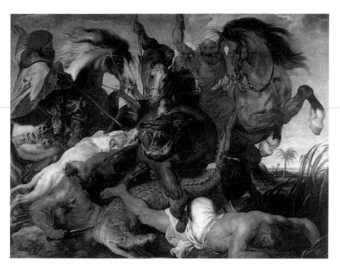

圖 4
魯本斯
《狩獵河馬與鱷魚》
1615-16 年 油彩‧畫布
248×321 公分
慕尼黑古代繪畫館（Alte Pinakothek, Munich）

　　對達文奇之壁畫《安吉阿里戰役》的探勘，從一開始懷疑與駁斥聲音就持續不斷，甚至有 150 個美術館的藝術史學者連署請願終止這項計畫，包括紐約大都會美術館與倫敦的國家藝廊。他們對於在瓦薩里的壁畫上鑽孔的行為非常憤怒，又認為塞拉奇尼只是科學家，對藝術史的研究根本不足。發動這項請願的藝術史教授托馬索‧蒙塔納里（Tomaso Montanari）說：「瓦薩里知道如何完整無缺地移轉他人的壁畫，把達文奇的壁畫用磚牆砌封起來的推論，簡直如同丹‧布朗（Dan Brown）的邏輯一般幼稚。」

　　丹‧布朗是暢銷小說《達文奇密碼》的作者。佛羅倫斯藝術的維修專家切奇里亞‧佛洛吉諾內（Cecilia Frosinone）是塞拉奇尼研究團隊的成員之一，也在文化部允許在瓦薩里的壁畫鑽洞後，以「專業倫理」的理由提出辭呈。致力於維護文化傳承的團體「我們的義大利」（Italia Nostra）也呼應學者的反對，該團體的主委阿雷參德拉‧摩托拉‧摩菲諾（Alessandra Mottola Molfino）說：「我們應該把每一分每一毫使用在修復藝術上，但我們不但沒有去維修瓦薩里的濕彩壁畫，反而在壁畫上鑽洞。」於是向市政府提出控訴，佛羅倫斯市政府遂進行調查。塞拉奇尼認為這種請願反映酸葡萄心態，試圖「排斥外來的研究」，又說：「這種情緒性的抨擊將會使義大利成為全世界的笑柄。」

　　紐約大學美術學院（Institute of Fine Arts, NYU）的院長佩翠西亞‧李‧魯彬（Patricia Lee Rubin）則說：「我們已經等了 500 年，為什麼不再多等一個世代，

等到有非侵入性的技巧再來進行研究。」魯彬教授著作等身，她代表另一種看法：認為達文奇的壁畫可能還存世，但應等待更好的發掘方法，才能兼顧保存瓦薩里的壁畫。

藝術史上壁畫重見天日的前例

在取得進一步的探勘核准之前，這項達文奇《安吉阿里戰役》的研究計畫目前只能告一段落。不過有一則文藝復興時期為人所熟知的故事倒是可以發人深思。托馬索・馬扎秋（Tommaso Masaccio, 1401-1428 ）曾經於 1425 至 1428 年間為佛羅倫斯的新聖瑪利亞宗座聖殿（Basilica di Santa Maria Novella）繪製濕彩壁畫《聖三一》（*Trinity*），是馬扎秋在後世最富盛名的作品，也是初期文藝復興的代表作之一，瓦薩里在他的《生平》一書中對此畫讚不絕口。在《生平》一書出版後的第二年，也就是 1570 年，瓦薩里接受委託繪製一座祭壇畫，但他並沒有將馬扎秋的壁畫鏟除，而是將畫在木板上的《玫瑰經聖母》（*Madonna of the Rosary*）放置在壁畫前面，以致於從此遮住了馬扎秋的壁畫；因此馬扎秋的這面壁畫從 1570 年就為世人所遺忘，一直到 1861 年將瓦薩里的祭壇畫搬移後，馬扎秋的《聖三一》才得以重見天日。鑒古思今，期望達文奇的曠世鉅作《安吉阿里戰役》壁畫在不久的將來也得以在五百人大廳展現。

5

維納斯的風情萬種

心理距離的美感考量

維納斯是羅馬人對愛神兼美神與性感女神的稱呼，在希臘時代稱為愛芙蘿黛緹。人體的表現在西方藝術中有極悠久的傳統，而女性裸體的表現又始自維納斯的藝術呈現，無論是雕刻或繪畫，表現的內容除了與維納斯的神話故事有關之外，其藝術表現的美感考量則涉及藝術家所呈現之裸女姿態與觀者的心理距離。

維納斯（Venus）是羅馬人對愛神兼美神與性感女神的稱呼，在希臘時代稱為愛芙蘿黛緹（Aphrodite）。人體的表現在西方藝術中有極悠久的傳統，而女性裸體的表現又始自維納斯的藝術呈現，無論是雕刻或繪畫，表現的內容除了與維納斯的神話故事有關之外，其藝術表現的美感考量則涉及藝術家所呈現之裸女姿態與觀者的心理距離。除了女性容貌與女體的妍美所產生的美感之外，藝術家更藉著女體的各種姿態來加強或降低觀者所產生的性感聯想，這是在觀看有關維納斯之藝術表現值得注意的面相。

《奈德斯的愛芙蘿黛緹》（*Aphrodite of Knidos*）表現沐浴中的愛芙蘿黛緹驚覺有人趨近，於是以左手取衣掩體，右手掩遮私處，除了呈現完美的比例以及姣好的臉貌之外，並產生了含羞欲遮的的嫵媚，即是藝術史稱為「矜持的維納斯」的表現。《塞里尼的愛芙蘿黛緹》（*Aphrodite of Cyrene*）則是表現從海洋中出現的愛芙蘿黛緹，雙手高舉，正在擰乾頭髮，全裸的女體毫無掩遮地展露，這樣的正面裸體展現了完美的比例與姿態的美感，旁若無人般的自在神情呈現出塵的清純，產生了「可遠觀而不可褻玩焉」的距離美感，即是藝術史稱為「出水的維納斯」的表現。圖 1、2

「矜持的維納斯」與「出水的維納斯」的表現分別以姿勢所產生的不同心理距離的美感來呈現維納斯的美麗，而創造這兩種維納斯的美感考量又分別啟迪了參德

圖 1
普拉希帖列斯
《奈德斯的愛芙蘿黛緹》
原作約西元前 350 年羅馬時代大理石摹刻
高 204 公分　羅馬梵蒂岡博物館（Vatican Museums）

羅·玻提切里作於 1485 年左右的《維納斯的誕生》（*Birth of Venus*）、達文奇作於 1510-15 年間的《蕾妲》（*Leda*）以及提新於 1520 年左右繪製的《出水的維納斯》（*Venus Anadyomene*）等等，並且影響了畢卡索作於 1907 年《亞威農姑娘》（*Les Demoiselles d'Avignon*）中央之兩位姑娘的姿態。

維納斯的誕生

有關希臘時代愛芙蘿黛緹的誕生共有四種說法，最普遍的說法是來自希臘詩人希昔爾德（Hesiod, 西元前 750 至 650 年間）所撰寫的《神譜》（*Theogony*: 185-200），依據記載，天空之神也是眾神之父的尤諾納司（Uranus）禁止他的兒子克羅納司（Cronus）接觸光線，而且須永遠與他的母親大地女神給爾（Gaia）住在一起，因而導致克羅納司用鐮刀閹割他的父親尤諾納司，並將其陽具拋棄海中，此陽具開始不停地攪動而產生了泡沫（aphros），於是從泡沫中誕生了愛芙蘿黛緹（維納斯）。因此「愛芙蘿」在字源上就是指海上的泡沫，「愛芙蘿黛緹」則意指「從海上泡沫的誕生」。之後隨著海浪漂流，剛誕生的愛芙蘿黛緹漂到塞浦路斯島（Cypurs）或塞希拉島（Cythera），因此愛芙蘿黛緹又被稱為塞普里斯（Kypris）或塞希里雅（Cytherea）。在這個神話中，愛芙蘿黛緹（維

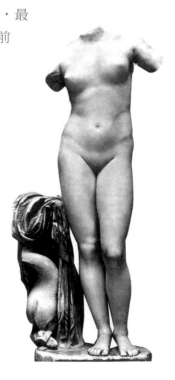

圖 2
普拉希帖列斯
《塞里尼的愛芙蘿黛緹》
原作約西元前 340-330 年
希臘化時代大理石摹刻，
約西元前 100 年
高約 150 公分
此作於 2008 為義大利法庭
判歸利比亞，現藏地不詳

納斯）的誕生與世界的創造有關，天地（光明與黑暗）分開後方才出現中間世界，她的出現與開天闢地有關，也因此是最古早的希臘神祇之一。

第二種有關維納斯誕生的說法是依據羅馬修辭家西塞羅（Cicero, 西元前第一世紀）在《論諸神的本性》（*De Natura Deorum*: 3.21-23）的敘述，維納斯的父親是天空之神凱勒斯（Caelus [Ouranos]），母親則是白天的女神戴爾絲（Dies [Hemera]）。第三種說法是根據與希昔爾德約莫同時代的希臘詩人荷馬（Homer）在《依里亞德》（*Iliad*, 第五書）的敘述，維納斯是宙斯（Zeus）與黛娥妮（Dione）所生的女兒。第四種說法則是從古敘利亞有關豐饒、性慾以及戰爭之女神愛斯塔特（Astarte）的神話衍變而來，塞浦路斯島特別崇拜愛斯塔特，塞浦路斯島位在地中海東部，位於希臘之東、土耳其之南、敘利亞與黎巴嫩之西、埃及之北，因而此地將愛芙蘿黛緹（維納斯）融入愛斯塔特的神話，據稱是由蛋孵化而來。愛斯塔特的象徵物有獅子、馬、獅身人面獸、鴿子以及一顆星星，安置在代表金星（維納斯）的圓環中央。由於這些神話的淵源，魚與鴿子就成為維納斯的神聖象徵物，魚從水，而維納斯從海中誕生，鴿子從蛋孵化，而衍自愛斯塔特的維納斯也是從蛋孵化而出。

矜持的維納斯

就希臘雕刻的發展而言，全裸的男子雕像大約出現在西元前第六世紀初，而第一尊全裸的女體雕像則晚了大約三百年。根據羅馬歷史學者普里尼（Gaius Plinius Secundus, 西元 23-79）在古代知識彙編之《自然史》（*Naturalis Historia*, 36: 20-21）的記載，在西元前 350 年左右，坐落於現今土耳其的希臘城邦奈德斯（Knidos）委請當時最偉大的雕刻家普拉希帖列斯（Praxiteles）製作一尊愛芙蘿黛緹雕像，俾便供奉在愛芙蘿黛緹神殿。普拉希帖列斯製作了兩個版本，一尊穿

圖 3
姜雷翁・吉洪
《審判團前的芙拉妮》
1861 年
油彩、畫布
80×128 公分
德國漢堡美術館（（Hamburger Kunsthalle）

著衣裳，另一尊則是全裸。在此時期之前，希臘僅有全裸的男子雕像，而且相當普遍，但是卻沒有女神或女子的裸體雕像，當時奈德斯的居民對裸體的愛芙蘿黛緹雕像頗不以為然，只接受穿著衣裳的雕像。現今這尊穿著衣裳的愛芙蘿黛緹並無相關圖像流傳下來，而另一尊被拒絕的裸體愛芙蘿黛緹則被奈德斯人買下，並擺置在一個露天的神殿中，可供大眾從四面觀賞。

　　這尊裸體的愛芙蘿黛緹雕像很快吸引了各地前來觀瞻的人潮，成為普拉希帖列斯最著名的作品，一則是全裸的愛芙蘿黛緹前所未見，再則據說擔任此雕像的模特兒是當時的名妓芙拉妮（Phryne），而普拉希帖列斯是她的恩客之一，更使得這件作品增添了一些俗世的遐想。根據西元第三世紀希臘化時代的修辭家雅希尼爾斯（Athenaeus）在《哲學家的晚宴》（*Deipnosophistae,* 13.591e）的引述，當芙拉妮被控訴褻瀆每年一度的初春典禮時，擔任辯護的是她的恩客雄辯士海普萊德斯（Hypereides），在審判的最後階段，當海普萊德斯感覺到案子的發展不利芙拉妮時，他將芙拉妮的衣袍扯下，露出乳房，審判團在看到了芙拉妮美麗的形體後就判她無罪開釋。審判團並不是單純為她的完美體態所懾服，而是在當時的認知裡，如此完美的軀體或反映了神祇的容貌體態，或是神祇的恩賜。十九世紀的學院派畫家姜雷翁・吉洪（Jean-Léon Gérôme, 1824-1904）也曾於 1861 年依據這個故事繪製了《審判團前的芙拉妮》（*Phryne before the Areopagus*）。圖 3

　　根據《希臘文集》（*Greek Anthology,* VI.160）記載，普拉希帖列斯的這件

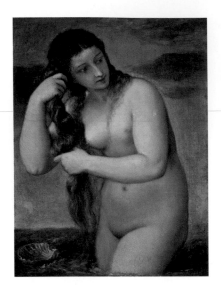

圖 4
提新
《出水的維納斯》
約 1520 年
油彩、畫布
76×57 公分
愛丁堡國立蘇格蘭藝廊（National Gallery of Scotland, Edinburg）

雕像名聞遐邇，連愛芙蘿黛緹也在風聞之後特地前來一睹究竟，並說道：「普拉希帖列斯是曾於何時目睹我的裸體？」據說百希尼亞（Bithynia）的國王尼可米迪斯一世（Nicomedes I, 在位西元前 278-255 左右）曾經提議以資助奈德斯償付該城邦龐大的債務來交換這尊裸體的愛芙蘿黛緹雕像，但卻不為奈德斯所接受。

　　這尊裸體的愛芙蘿黛緹雕像的原作已經不存，但有許多羅馬時代的摹刻流傳下來，公認最接近原作的是收藏於羅馬梵蒂岡博物館的《奈德斯的愛芙蘿黛緹》，這尊雕像表現了沐浴中的愛芙蘿黛緹驚覺有人趨近，於是趕緊以左手取衣掩體，右手則作勢掩遮私處；除了表現出完美的軀體比例以及姣好的面貌之外，那含羞欲遮的姿勢更增添幾分撩人的嫵媚，這樣的姿態成為後世的愛芙蘿黛緹（維納斯）的典範，在藝術史上特別以「矜持的維納斯」（Venus Pudica）來稱呼這類型表現的維納斯。「pudica」是源自拉丁文「pudendus」，意指外露的生殖器或羞報，也意謂因生殖器外露而產生的羞恥感。顯示在西元前第四世紀的希臘藝術除了表現女人身體的美感之外，也嘗試將性感加入美感的表現之中，這樣的姿態除了產生不對稱的均衡美感外，也試圖以遮蔽的手將觀者的視線引導至意欲遮掩之處，產生了欲蓋彌彰的性感。

出水的維納斯

　　普拉希帖列斯對當時以及後來希臘化時期雕刻的影響甚巨，目前存留有五十多件裸體的愛芙蘿黛緹，除了「矜持的維納斯」類型外，另外有「出水的維納斯」

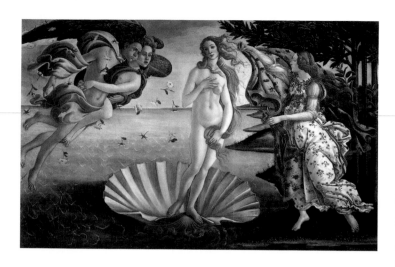

圖 6
參德羅‧玻提切里
《維納斯的誕生》
約 1485 年
卵彩、畫布
172.5×278.5 公分
佛羅倫斯烏菲吉藝廊

類型，後者以《塞里尼的愛芙蘿黛緹》（*Aphrodite of Cyrene*）特別傑出。原作據信是普拉希帖列斯作於西元前

340 至 330 年間，但現存此作則是西元前 100 年左右的希臘化時代摹刻，於 1913 年出土於北非利比亞塞里尼的一座羅馬時代的浴場。《塞里尼的愛芙蘿黛緹》表現從海洋中出現的愛芙蘿黛緹，雙手高舉，正在擰乾頭髮。這個姿勢在沒有手臂的阻礙視線下，讓全裸的女體毫無掩遮地展露出來。採取這種姿態的愛芙蘿黛緹坦然展現她裸露的身體，與《奈德斯的愛芙蘿黛緹》欲蓋彌彰的性感表現不同，這樣的正面裸體表現顯示了完美比例與姿態的美感。再因為此作殘缺而少了頭與雙臂，使得觀者將注意力集中在身軀的美感，也因為少了頭部的視線與臉部的神情以及手臂姿態可能產生的性感，又減低了觀賞這尊雕像所可能產生的聯想，因而產生了心理距離的美感。一旁的海豚表示愛芙蘿黛緹是從海洋中誕生，而披在海豚上的衣袍則顯示愛芙蘿黛緹才從海中出現，尚未來得及穿著衣物，也以其褶紋豐富了整件作品的質感，襯托出肉體的光滑無瑕；此外，大理石的材質較軟易脆，在實際功能上以海豚和衣袍來加強支撐雕像的力道，這也是這尊直立雕像腿部尚能保存完好的原因之一。

　　根據希臘修辭家雅希尼爾斯《哲學家的晚宴》的記載（13.590f-91e），在每年的海神波賽頓（Poseidon）慶典時，芙拉妮會在眾目睽睽前輕解羅衫，放下頭髮，然後走到海中。此情此景激發當時偉大的畫家阿培里斯（Apelles）畫出他最傑出的作品《出水的維納斯》（*Venus Anadyomene*），描繪剛從海中出現的維納斯正在絞乾頭髮；畫中維納斯是以芙拉妮為模特兒，據說阿培里斯也是她的恩客

圖 5
耶里雅‧霍貝
《芙拉妮》
1855 年大理石
巴黎羅浮宮方形廣場
北邊的正面飾牆

之一。此畫後來被第一位羅馬帝國皇帝奧古斯都（Augustus, 在位西元前 27- 西元 14）當作貢品運回羅馬，掛在凱撒神殿中。根據普里尼在《自然史》的記載（35:36），在尼祿皇帝（Nero, 西元 37-68）時期，因為畫作的情況很差，就由畫家多羅昔爾斯（Dorotheus）的臨摹作品所取代。《奈德斯的愛芙蘿黛緹》有可信的羅馬摹刻流傳下來，但阿培里斯的畫作則無摹本流傳後人，然而文藝復興時期的藝術家在閱讀了普里尼的記載後卻多所發想，提新（Titian, 約 1485-1576）曾經在 1520 年左右畫了一幅《出水的維納斯》，只見統攝整個畫面的維納斯絞乾頭髮，稍微前傾又稍微轉頭，自然的神態彷彿沒有旁人一般，也呼應了史書所記載芙拉妮在眾目睽睽前裸體走到海中的自在，遠方的貝殼則表示維納斯的出身。圖 4

就美感考量而言，《奈德斯的愛芙蘿黛緹》以驚覺旁人的窺視而有欲蓋彌彰的美感，提新的《出水的維納斯》則以坦然自若的神情展示她姣好的軀體；提新以溫潤的色澤與豐富的細緻筆觸再現與強調肉體的豐腴，但是旁若無人般的自在神情反而產生了出塵之不俗，產生了「可遠觀而不可褻玩焉」的距

圖 7
普拉希帖列斯
《梅迪奇的維納斯》
原作約西元前 350 年
希臘化時代大理石摹刻
約西元前 100 年　高 153 公分
佛羅倫斯烏菲吉藝廊

離美感。「矜持的維納斯」與「出水的維納斯」分別以姿勢所產生的不同心理距離的美感來呈現維納斯的美麗。

十九世紀的雕刻家耶里雅・霍貝（Élias Robert, 1821-1874）傳世作品不多，曾在 1855 年於羅浮宮方形廣場（Cour Carrée）北邊的正面飾牆作有雕像《芙拉妮》，表現的正是從海中走出的古希臘名妓。顯然耶里雅・霍貝以表現出水維納斯的古典雕刻為楷模，採取坦然自信的正面裸體姿態，值得注意的是她高舉雙手置於頭部後方，更呈現出身體的姣好，頭稍後仰，因而顏面不甚清楚，與《塞里尼的愛芙蘿黛緹》雕像有異曲同工之效果。如同《出水的維納斯》正面裸體的表現一般，反而因為心理距離而減低了觀者的性感聯想。圖 5

參德羅・玻提切里（Sandro Botticelli, 約 1445-1510）作於 1485 年左右的《維納斯的誕生》（*Birth of Venus*）則介於兩種心理距離美感之間。當時梅迪奇家族收藏有一件希臘化時代摹刻的《梅迪奇的維納斯》（*Venus de' Medici*），也是屬於「矜持的維納斯」姿態，與梵蒂岡的博物館的《奈德斯的愛芙蘿黛緹》相較，最大的不同處在於《梅迪奇的維納斯》中的維納斯右手稍微舉高，半遮在胸前，左手則覆蓋著兩腿交叉處，頭轉向左邊，好像驚覺有

左　圖9
安格爾《泉》
1820-1856 年
油彩・畫布　163×80 公分
巴黎奧塞美術館（Musée d'Orsay）

圖 8
達文奇《蕾妲》
1510-15 年　油彩・木板 112×86 公分
羅馬玻爾給捷藝廊（Galleria Borghese）

人，與觀者的心理距離較為接近。

　　玻提切里經常出入梅迪奇家，當然熟稔《梅迪奇的維納斯》，也因此他所畫的維納斯基本上採取了這個姿態；所不同者，畫中的維納斯直視前方，並未感覺有人觀看她的裸體，而雙手的動作也就不會顯示出是在遮掩，而是極自然地擺放，因此也就沒有羞赧的感覺，也減少了觀者的性感聯想。姑不論這件作品有其他造型方面的考量，但結合兩種維納斯類型所產生的心理距離的美感，顯然是玻提切里的成功之處。圖 6、7

古典維納斯的影響

　　「出水的維納斯」的正面裸體姿態對後來的女性表現有深遠的影響，達文奇（Leonardo da Vinci, 1452-1619）作於 1510-15 年間的《蕾妲》（Leda）基本上就

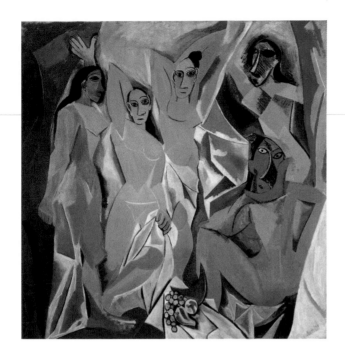

圖 10
畢卡索
《亞威農姑娘》
1907 年
油彩、畫布
243.9×233.7 公分
紐約現代美術館

是從《塞里尼的愛芙蘿黛緹》脫胎而來，化身為天鵝的宙斯與蕾達結合而產下蛋，因此孵化出蕾達的四個兒女，這個神話與愛芙蘿黛緹（維納斯）從蛋孵出的誕生神話相關，或許只是巧合，但是仔細端詳，《蕾妲》右下角繪有一隻鴿子，衍自愛斯塔特的維納斯也是從蛋孵出，也因此鴿子成為維納斯的象徵物，在此處的鴿子或許顯示了達文奇在繪畫《蕾妲》時，內心曾經有維納斯的聯想。職是之故，或許達文奇的蕾妲可以上溯到維納斯，其姿態則融合了「矜持的維納斯」與「出水的維納斯」的兩種原始意象，而不僅僅是裸女姿態的傳承而已。圖 8

　　十九世紀新古典主義的安格爾（Jean Auguste Dominique Ingres, 1780-1867）在 1820-1856 年繪有《泉》（*The Spring*）一作。安格爾獲頒羅馬獎學金（Prix de Rome）於 1807 年赴羅馬，並於 1820 至 1824 年間搬遷至佛羅倫斯，他應該曾經觀賞收藏於羅馬玻爾給塞畫廊（Galleria Borghese）的《蕾妲》。與達文奇的《蕾妲》相較，安格爾在《泉》中所繪之裸女在腰部以下的曲線與達文奇的蕾妲幾乎如出一轍，特別是同樣強調骨盆處的大圓弧，弧度幾乎雷同，雙腿的姿態，包括支撐骨盆的直立的腿以及另一隻稍微前屈又向後內縮的腿，也幾乎是如同鏡子的倒影

一般，以前縮透視表現的兩隻腳掌，在視線觀點與形狀上都可一一對照。圖9

　　畢卡索（Pablo Picasso, 1881-1973）在 1907 年所作的《亞威農姑娘》係以巴塞隆納紅燈區亞威農街（Carrer d'Avinyó）一間妓院的女人為對象，堪稱是二十世紀劃時代的鉅作，《亞威農姑娘》的確顛覆了傳統關於女性人體美的觀念與表現。就風格而言，畫中人體的表現，尤其是頭部的表現，不但有非洲雕刻的影響，也反映了西班牙早期之伊比利（Iberian）雕刻的影響。以姿態的面相而言，《亞威農姑娘》中央的兩位姑娘以正面裸體直視觀者，一個姑娘一手高舉彎向頭後，另一位姑娘雙手高舉，都彎到腦後，這種姿態可以追溯到《出水的維納斯》舉起雙手來絞乾頭髮的傳統造型，也可聯結到耶里雅·霍貝在 1855 年作於羅浮宮廣場北邊飾牆的古希臘名妓《芙拉尼》，筆者認為畢卡索極有可能看過這件在羅浮宮外牆的雕像。《亞威農姑娘》中央的兩位姑娘並無刻意顯出對裸體的介意，也因此如同《塞里尼的愛芙蘿黛緹》以及《芙拉尼》之呈現，降低了觀者的性感聯想，這樣的姿態所產生的心理距離美感與古典藝術有一脈相傳的淵源。圖10

6
畢卡索的
《裸女、綠葉與頭像》
《沉睡中的雅里亞德妮》的影響

綠色植物是畢卡索養在浴室的黃檗，長得非常茂盛，
表示畢卡索對瑪莉蝶瑞潔的熱愛；裸女的手肘旁邊擺
放蘋果，意謂嘗食禁果。

畢卡索的《裸女、綠葉與頭像》（*Nude, Green Leaves and Bust*）於 2010 年 5 月由紐約佳士得以 1 億 650 萬美元落槌售出，是目前拍賣成交的第三高價，僅次於培根的《魯西恩・佛洛伊德的三幅肖像習作》以及孟克的《尖叫》。《裸女、綠葉與頭像》是畢卡索於 1932 年以一天的時間信手揮筆而成，畫中的裸女即是他的情婦模特兒瑪莉蝶瑞潔・華碟爾（Marie-Thérèse Walter）。這幅畫作係由美國洛杉磯的收藏家於 1951 年以 1 萬 8 千美元購得，僅於 1961 年為慶祝畢卡索 80 歲生日在美國公開展出一次，之後就不曾再公開展示，因此有人稱之為「遺失的畢卡索」（lost Picasso）。

依據葛蓮妮絲・羅勃茲（Glenys Roberts）在 2010 年 5 月 6 日《每日郵報》（*Daily Mail*）的分析報導，在《裸女、綠葉與頭像》畫中背景的藍色布幔中央位置，以黑色陰影和線條繪有畢卡索的側面輪廓，與輪廓右邊的頭像呼應，暗喻兩人的隱密私情關係。畫中的頭像即是瑪莉蝶瑞潔的頭像，畢卡索曾在前一年創作此塑像；將頭像擺放在古典的檯座上則表示畢卡索對瑪莉蝶瑞潔的尊重，特別以畫刀抹出頭像，顏料的凹凸立體感與畫中的裸體呈現對比；綠色植物是畢卡索養在浴室的黃檗，長得非常茂盛，表示畢卡索對瑪莉蝶瑞潔的熱愛；裸女的手肘旁邊擺放蘋果，意謂嘗食禁果。羅勃茲對《裸女、綠葉與頭像》中的裸女曾如此敘述：

> 這幅大尺寸的油畫描繪一個幾乎等身大的瑪莉蝶瑞潔，施以淡淡的紫色，畢卡索喜歡使用這種顏色來描繪他愛人的皎潔肌膚。這個豐滿的女孩正在沉睡，他喜歡採用這種姿勢來描繪他的女人，反映出他對征服與占有的執迷。

乍看之下，羅勃茲的闡釋相當合理，似乎也符合畢卡索向來給人的印象。然而，許多現代藝術的表現其實是根植於淵遠流長的文化傳統，這種雙手高舉過頭

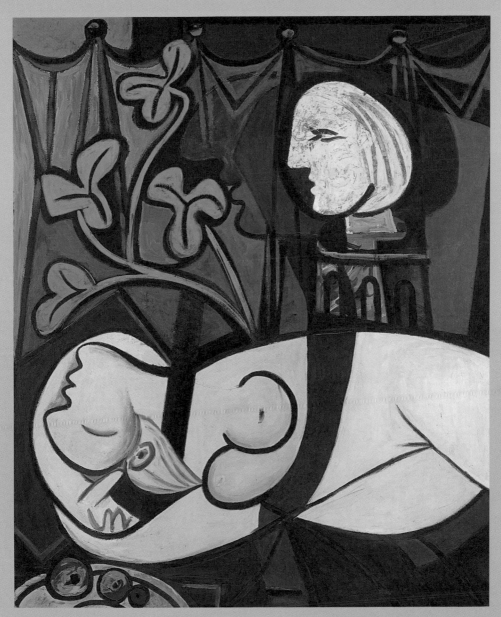

圖 1
帕勃羅・畢卡索
《裸女、綠葉與頭像》1932 年
油彩、畫布　162×130 公分
私人典藏（目前長期借予泰特現代美術館）

的臥姿容或有畢卡索自己觀點的投射，但卻也是歐洲藝術傳統中不斷呈現的姿態。
圖1

裸女與裸男

　　在世界各大文明中，除了少數例外，裸體的表現幾乎是西方藝術才有的現象。西洋藝術史的立姿裸女出現最早，可以追溯到西元前 3 萬至 2 萬 5 千年前的《威廉朵夫維納斯》（*Venus of Willendorf*），這尊小雕像高僅 10.8 公分，可以在手中把玩，具有象徵豐饒的意涵。之後，希臘藝術開始出現裸體雕像，最先出現的是裸男，用來表現神祇、傳奇中的神話英雄，或者紀念傑出的運動選手，以理想的比例來呈現裸體。在古拙時期（Archaic Period, 約西元前 600-480）出現了青年立像（Kouros）與少女立像（Kore），或者紀念往生者，或者是對神祇的祈願；青年一律裸體，少女則一律著衣，女神的塑像也不例外。除了阿波羅的健美為當時的男人所效尤，裸體的表現與當時希臘社會流行男同性戀的風氣有關，當時人認為同性戀可以強化軍中袍澤的關係。直到西元前第四世紀時，普拉希帖列斯（Praxiteles, 活躍於西元前 370-330 左右）才率先表現裸體的愛芙蘿黛緹（Aphrodite，即後來羅馬神話中的維納斯），由於愛芙蘿黛緹是愛慾之神，因此裸體是合適的表現，但鮮少見到一般女人的裸體表現。這種對兩性裸體的態度一直持續到羅馬時代，經常見到羅馬皇帝以裸體的神話英雄呈現，尤其是海克力士（Hercules），而羅馬皇后則是呈現盛裝打扮。

臥姿裸女的出現：維納斯的誕生

　　裸女的表現又分為立姿、蹲姿以及臥姿。現存可見的希臘雕像或羅馬臨摹希臘原作的裸女雕像不是立姿就是蹲姿，只有在龐貝出土的一幅羅馬壁畫《維納斯

圖 2
《維納斯的誕生》
西元第一世紀，1960 年出土自龐貝的「維納斯之屋」
（Casa di Venus）

的誕生》，表現剛出生在海洋的維納斯全裸斜躺在貝殼之上，佩戴著項鍊、手環以及足環，維納斯的身體採正面斜躺的姿態，飄揚的布袍在邊緣的轉折也刻意畫成類似貝殼的邊緣，與維納斯躺著的大貝殼在造型互相呼應。貝殼兩旁各有長著翅膀的邱比特騎著海豚嬉戲。圖 2

　　目前雖然沒有希臘時期的臥姿裸女存世，但是根據文獻記載，希臘最著名的畫家阿培里斯（Apelles）曾經以亞歷山大大帝的情婦坎佩絲琵（Campaspe）為模特兒繪製了一幅《出水的維納斯》。羅馬史學家老普里尼（Pliny the Elder, 西元 23-79）在彙編古代知識的《自然史》（*Naturalis Historia*, XXXV.79–97）提到：「亞歷山人在看到這幅裸體像的美麗之後，他認為這位藝術家比他更能欣賞坎佩絲琵之美，於是亞歷山大留下這幅畫作，而將坎佩絲琵贈與阿培里斯」。這個傳說可稱是亞歷山大「慧眼識藝術家」的佳話美談，但卻反映了當時看待女人的態度，女人似乎如同物件一般，被當作賞品般收藏，因此「坎佩絲琵」在後世也成為情婦的代名詞。

臥姿女子的出現：沉睡中的雅里亞德妮

　　《沉睡中的雅里亞德妮》（*Sleeping Ariadne*）於 1503 年在羅馬出土，教宗朱里亞斯二世（Julius II, 1443-1513）於 1512 年購買並擺放在「雕像廣場」（Cortile delle Statue），作為噴泉的裝飾，幾經異動後，於 1779 年安置在梵蒂岡博物館。因為這尊女人的手臂上有一個蛇形的臂環，長久以來被認為是以眼鏡蛇自殺的埃及豔后克麗雅珮特拉七世（Cleopatra VII, 西元前 69-30），一直到十八世紀初才被確定是雅里亞德妮。

　　在希臘神話中，雅里亞德妮是克里特島邁諾斯王（King Minos）的女兒，西

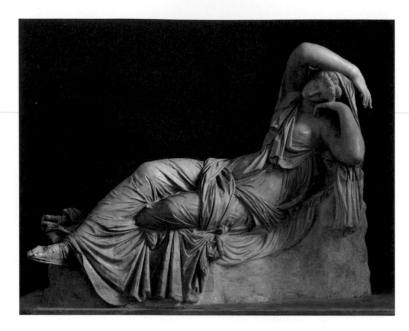

圖 2
伊皮格納斯
《沉睡中的雅里亞德妮》
羅馬第二世紀摹刻
梵蒂岡博物館（Vatican Museums）

蘇士（Theseus）奉父親的命令，把希臘的童男女送到克里特島作為迷宮中牛頭人身獸（Minotaur）的犧牲。雅里亞德妮對西蘇士一見鍾情，給他一捲線團，西蘇士才得以走出迷宮。西蘇士承諾娶她為妻，於是兩人就離開克里特島；然而，在納索斯島（Naxos）西蘇士趁雅里亞德妮熟睡時將她遺棄。之後流傳數種說法：一是雅里亞德妮在傷痛之餘自殺而亡，比較通行的說法是酒神戴奧奈索斯（Dionysus）看到雅里亞德妮之後驚為天人，於是娶她為妻，將她從凡人擢升為神祇，從此過著神仙眷屬的生活。圖 3

　　《沉睡中的雅里亞德妮》的雕像原作可能是出自伊皮格納斯（Epigonus）之手，他是從現今土耳其的佩嘎蒙（Pergamon）移居到希臘本土的雕刻家。羅馬皇帝哈德里恩（Hadrian, 76-138, 117 登基）對希臘化時期的藝術情有所鍾，這件雕像應該是出自這個時期。雅里亞德妮半坐半臥，左手支著臉腮，右手高舉過頭，頭紗半垂落，與開騰（chiton）衣袍下垂的褶紋互相呼應；雅里亞德妮在安詳酣睡中似乎帶有幾分騷動，半露酥胸，更平添幾分撩人的遐思。有趣的是，這尊大理石的雅里亞德妮竟然刻有眼睫毛。

　　除了表現睡姿的新穎造型，值得注意的是這尊雕像的頭部在比例上顯然太

小，揆諸出自佩嘎蒙的希臘化時期的雕像，皆是如此呈現。

　　就姿態而言，現存有數尊《沉睡中的雅里亞德妮》羅馬時期的摹刻，較為完整的一尊收藏在西班牙的普拉多美術館，但是衣袍褶紋與梵蒂岡博物館所收藏的全然不同，應是羅馬時代的衍作，而非希臘原作的複製。另一尊原為梅迪奇家族收藏，現藏於烏菲吉藝廊（Galleria degli Uffizi），但頭部為後世另作。梵蒂岡博物館的雅里亞德妮上半身幾乎坐直，而另兩尊的姿態則較為斜臥。在巴黎羅浮宮美術館亦有一尊《沉睡中的雅里亞德妮》，但姿勢幾乎平躺，右手只是稍微舉高，左手則平置於身旁，衣裳完整，頭部在整體比例上較為接近真人，顯然與其他《沉睡中的雅里亞德妮》有不同的來源，所要表達的意涵傾向死亡，而不是沉睡。無論姿勢與意涵，死亡與睡眠本來就有所相似，因此在神話中的雅里亞德妮也出現了沉睡與死亡的兩個版本。

　　一手支腮、另一手高舉過頭的睡姿在羅馬時代成為一種定型的表現，以西元220 年左右的《馬帖伊石棺》（Sarcofago Mattei）為例，戰神馬斯（Mars）走向沉睡的蕊雅·西維雅（Rhea Silvia），兩人結合之後，生下日後建立羅馬的羅謬勒斯（Romulus）和瑞謀斯（Remus）。值得注意的是，除了西維雅呈現左手支腮、右手高舉過頭的臥姿之外，她的上半身全裸，私處若隱若現，只有衣袍遮掩腿部，強化了撩人的遐思，顯示女人的裸體在羅馬時代帶有色慾的聯想。圖4

咎爾咎內的《沉睡的維納斯》

　　古典藝術的《沉睡中的雅里亞德妮》並沒有隨著時光流逝而沉睡在美術館中。中世紀時期隨著基督教的興起，裸體在藝術的表現中只局限在伊甸園中的亞當與夏娃以及最後審判中地獄的場景，而且巧妙的遮掩隱私部位。直到十三世紀的義

大利，隨著對古典藝術的重新發現，裸體才再度被呈現，漸漸成為重要的藝術題材。尼可拉・皮薩諾（Nicola Pisano, 約 1220/1225-1284）開始利用古典雕刻的裸體男子來表現基督教美德的象徵人物，不過仍然局限在裸男。

咎爾咎內（Giorgione, 1477-1510）是文藝復興時期威尼斯擅長描繪裸女的大師，在他短暫生命的末年所作的《沉睡的維納斯》（*Sleeping Venus*）重新恢復了古典藝術中斜臥裸女的題材，根據馬侃托尼歐・米基耶（Marcantonio Michiel）在 1525 年的記載，他曾經在威尼斯吉羅拉摩・馬切羅（Girolamo Marcello）的家中看到這幅畫，此畫的背景是由咎爾咎內的師弟提新（Titian, 1488-1576）在他逝世後所完成。原作上繪有小邱比特，但在 1843 年時被覆蓋，因為維納斯本身的表現就已經是具足圓滿。依據 X 光顯示，小邱比特坐在維納斯的腳邊，並且拿了一隻箭；十七世紀時卡羅・里多菲（Carlo Ridolfi）甚至提到邱比特的手裡還握著一隻小鳥。邱比特的存在除了確定畫中女人是維納斯，也意謂玩弄語意，義大利文的小鳥（uccello）與麻雀（passerotto）是口語裡的陽具；此外，又證實了這幅畫是吉羅拉摩・馬切羅與茉羅惜娜・皮薩尼（Morosina Pisani）在 1507 年結婚時所訂製的。圖 5

有別於佛羅倫斯與羅馬繪畫喜歡用強烈的陰影明暗來表現身體的立體感，咎爾咎內的人體採用正面受光，使用柔和的光影變化來表現出身軀的立體感與柔軟，再使用風景背景來襯托出身體的皎潔，暗紅色的靠枕與白床單的褶紋更襯托出身體色澤的溫潤；比例完美的臉龐呈現沉睡中之維納斯的安詳，而一抹朱唇在暗紅靠枕的襯托下更顯現嬌豔，整體展露出優雅的妍美。開闊寬廣的平疇風景更彰顯出熟睡維納斯的優雅與安詳。

這幅斜臥的維納斯並非咎爾咎內所獨創，現存有一幅出自咎爾咎內與提新之老師咎瓦尼・貝里尼（Giovanni Bellini, 1430-1615）　畫坊的《沉睡的維納斯》，

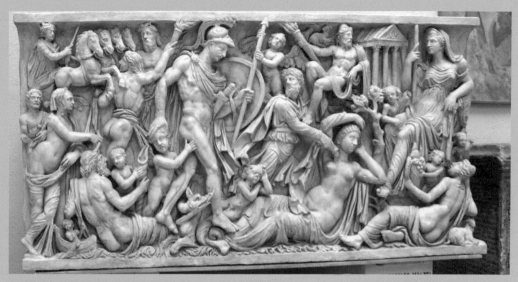

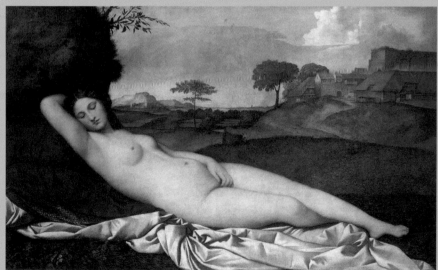

上　圖 4　《馬帖伊石棺》220 年左右　分藏於羅馬馬帖伊宅邸（正面）與梵蒂岡博物館（兩側）
下　圖 5　咨爾咨內《沉睡的維納斯》約 1510 年　油彩、畫布　108×175 公分　德國德勒斯登古代大師畫廊（Dresden Gemäldegalerie）

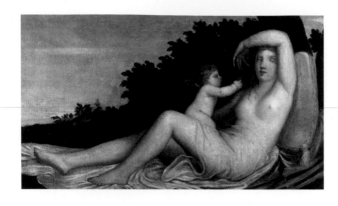

圖 6
咎瓦尼・貝里尼畫坊
《沉睡的維納斯》
無日期

正面受光的維納斯躺臥在靠枕上，同樣有小邱比特和開闊的風景，利用樹叢來襯托出肉體的皎潔。所不同者，維納斯的上半身較為挺直，加上高舉過頭的左臂，身體有薄紗遮覆，床單滿是褶紋，顯示了貝里尼畫坊的此畫受到古典雕像《沉睡中的雅里亞德妮》的影響。

咎爾咎內的《沉睡的維納斯》顯然也是從畫坊的版本再進一步衍變，他讓維納斯身體斜臥躺下，身體轉向觀者，不再以曲起的大腿遮掩私處，而是藉左手自然擺放而遮掩私處，這種欲蓋彌彰的姿勢宛如傳統的「矜持的維納斯」一般，反而增添了幾分撩人的媚態。襯托肌膚光滑的皺褶床單與靠枕，也是從畫坊的版本衍變而來。咎爾咎內以他精湛的畫藝與美感畫出這幅傳唱千古的傑作。終究文藝復興的基本精神就是恢復與振興希臘羅馬的藝術，在古典藝術的基礎上綻放人文精神，從而擺脫基督教的嚴格道德約束，也因此再度看到了呈現維納斯軀體的美感與情慾。圖 6

提新的《烏爾比諾維納斯》

提新的《烏爾比諾維納斯》（*The Venus of Urbino*）係由圭多巴多・碟拉・羅威瑞（Guidobaldo della Rovere, 1514-1574）於 1538 年向提新買下這幅畫，他在這一年繼任烏爾比諾公爵。咎爾咎・瓦薩里（Giorgio Vasari, 1511-1574） 提到他曾經於 1548 年在佩撒羅 （Pesaro）看過這幅畫，雖然這幅畫並沒有象徵維納斯身分的相關物件，但所描繪的是「一個年輕的維納斯」（una Venere giovanetta），在

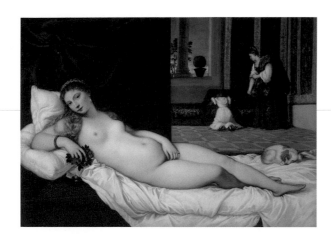

圖 7
提新
《烏爾比諾維納斯》
1538 年前
油彩、畫布
119×165 公分
佛羅倫斯烏菲吉藝廊

婚姻中象徵愛情，也是屬於婚禮祝福的繪畫；床腳捲曲的小狗象徵忠實，窗檯上擺放的一盆桃金娘則是象徵愛情的永恆。一般人都傾向接受這種闡釋，然而，這幅畫的繪製時間是在圭多巴多與年僅 11 歲的茱莉亞・威拉諾（Giulia Verano）結婚後的四年，世俗的家居環境沒有神話人物的線索，加上圭多巴多曾經稱呼這幅畫是「一個裸女」（la donna nuda），因此這幅畫極有可能只是描繪一個嬌柔妍美的女人，不見得呈現的就是維納斯。**圖 7**

　　提新《烏爾比諾維納斯》中的裸女的姿態顯然是出自咎爾咎內的《沉睡的維納斯》，頭部轉向觀者的角度、身軀與雙腿的交叉、左手的擺放，均如出一轍，甚至靠枕和滿是皺褶的床單也是來自咎爾咎內的啟迪；所不同者，提新畫作的女人以媚眼直視觀者；咎爾咎內的《沉睡的維納斯》身旁有綻開的花朵，而提新的畫作女人拿的是摘下的鮮花，甚至有花瓣掉落，或許《烏爾比諾維納斯》是對女人青春身軀的謳歌，其內涵較為傾向世俗之愛。

米開蘭基羅的斜臥裸女

　　無獨有偶，米開蘭基羅在 1524 至 31 年間為梅迪奇家族製作兩尊斜臥裸女《夜晚》與《黎明》，《夜晚》的女人以手支撐著頭，象徵熟睡；《黎明》的女人頭紗掀起，好像曙光穿透黑暗，象徵正要甦醒。米開蘭基羅的這兩尊裸女雕像都是直接源自古典雕像《沉睡中的雅里亞德妮》，尤其《黎明》頭髮上披著頭紗，顯

然是出自古典雕像的原型。《黎明》的青春女人臉上帶著一抹悲傷的神情，甚至讓人感受到痛苦，反映了隨著白天的來臨就必須面對世界的無奈。如同威尼斯的咎爾咎內與提新一般，米開蘭基羅也藉用了《沉睡中的雅里亞德妮》的姿態，但都衍化為當時時尚的裸女表現，再以他個人的闡釋賦予這種姿態新的表現意涵。此外，米開蘭基羅係以男人為模特兒，加上女人的豐滿乳房，因此他的裸女呈現出男人的健美體態，但重要的是反映米開蘭基羅所要表現的理想美，並不只是再現眼前的人體而已，這又是延續了古典藝術對人體美的觀念，只不過米開蘭基羅對人體美的界定不同於希臘羅馬時期。圖 8

委拉斯給茲的《攬鏡的維納斯》以及哥雅的《裸體的姑娘》

《沉睡中的雅里亞德妮》除了影響文藝復興時期的藝術，對之後各時期的藝術也有直接或間接的影響。巴洛克時期的委拉斯給茲（Diego Velázquez, 1599-1660）生不逢時，處在宗教審判最嚴厲的西班牙，唯一可以繪畫的裸女只有神話中的維納斯，因此委拉斯給茲含蓄地繪製了《攬鏡的維納斯》（*Venus at her Mirror*），從背面描繪躺臥的維納斯。這幅繪於 1649-51 年的裸女所採用的姿勢也是衍自《沉睡中的雅里亞德妮》，特別是支著臉腮的右手與雙腿交疊的姿勢。

《攬鏡的維納斯》曾經為第十三任的阿爾巴伯爵夫人（Duchess of Alba, 1762-1828）所收藏，阿爾巴伯爵夫人在 1796 年就守寡，而哥雅（Francisco Goya, 1746-1828）在她守寡後就住進她在桑路卡（Sanlúcar）的宅第，自然有機會看到這幅畫。哥雅於 1800 年繪畫《裸體的姑娘》（*La Maja Desnuda*），顯然是受到《攬鏡的維納斯》的啟迪。此外，由於哥雅與伯爵夫人的密切關係，雖然兩者容貌相去甚遠，但一直流傳哥雅畫的《裸體的姑娘》就是伯爵夫人；因為哥雅另繪有一幅《著衣的姑娘》（*La Maja Vestida*），因此更有繪聲繪影的渲染，傳聞當伯爵即

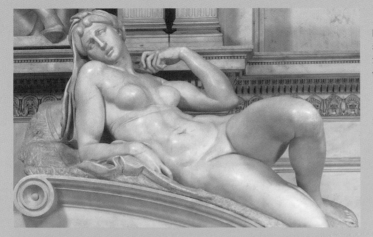

圖 8
米開蘭基羅　《黎明》
大理石　長 203 公分
佛羅倫斯聖羅連佐宗座聖殿新聖器室

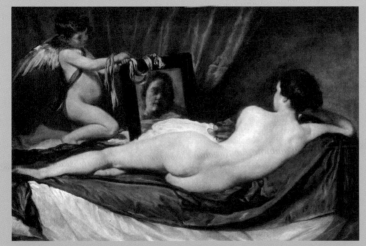

圖 9
委拉斯給茲
《攬鏡的維納斯》
1649-51 年
油彩、畫布
122.5×177 公分
倫敦國家藝廊（National Gallery,
London）

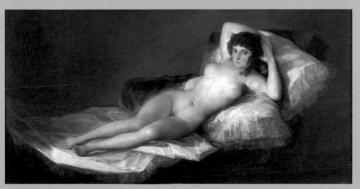

圖 10
哥雅
《裸體的姑娘》
1799-1800 年
油彩、畫布
97×190 公分
馬德里普拉多美術館

將返家時，哥雅趕緊繪製這一幅《著衣的姑娘》，無論容貌是否相似，不論此時伯爵是否已經蒙主恩召，這樣的傳言使得哥雅的這兩幅畫作更加膾炙人口。圖 9, 10

普桑的斜臥裸女

　　法國巴洛克時期的古典風格畫家尼可拉・普桑（Nicolas Poussin, 1594-1665）就一再運用《沉睡中的雅里亞德妮》這個姿態，例如他在 1630 年左右所畫的《沉睡中的維納斯與邱比特》（*Sleeping Venus and Cupid*），令人耳目一新的是一反兩腿交疊的姿勢，普桑的維納斯雙腿微微張開，雙腿之間又有一條看似布條的東西穿過，顯示欲蓋彌彰的性暗示。

　　普桑繪於 1629 至 30 年間的《米達斯與巴克斯》（*Midas and Bacchus*）也是採用這種姿勢，米達斯是古代安納托尼亞（Anatolia）中部弗里吉亞地區（Phrygia）的國王，他幫忙過酒神巴克斯的養父賽里納斯（Silenus），因此巴克斯應許他一個願望，米達斯要求他所碰到的每個物品都可以變成黃金，於是連他碰到的食物都變成黃金，眼看就要活活餓死，他就向巴克斯懺悔，請他收回應許的神力。

　　除了巴克斯健美的身體源自希臘雕像的完美比例，全裸醉臥在前景的酒神女信徒也是採用《沉睡中的雅里亞德妮》的臥姿。普桑的繪畫影響後世的藝術家頗為深遠，有新古典主義的畫家賈克路易・達衛（Jacques-Louis David, 1748-1825），還有塞尚和畢卡索。畢卡索《裸女、綠葉與頭像》中手臂高舉過頭的臥姿，應該就是出自於普桑源自古典雕像的臥姿。圖 11, 12

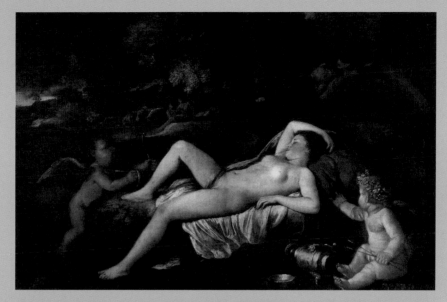

上 圖 11 尼可拉‧普桑《沉睡中的維納斯與邱比特》約 1630 年 油彩、畫布 德勒斯登古代大師畫廊
下 圖 12 尼可拉‧普桑《米達斯與巴克斯》1629-30 年 油彩、畫布 98×130 公分 慕尼黑古代美術館

7

沉睡的維納斯

現代斜臥裸女的美感與情慾

自從《沉睡中的雅里亞德妮》於 1503 年在羅馬出土後，對西洋藝術史的影響持續不斷，女性裸體藝術成了十五世紀文藝復興時期的藝術表現之一，影響所及，直至十九、二十世紀，安格爾、夏嘎爾、馬內、馬褅斯、奇里寇、達利等大師也都以各自的風格創作出獨特的斜臥裸女畫作。

依據 2014 年 2 月 1 日英國《觀察報》（*Observer*）的報導，在俄羅斯藝術仲介商的建議下，英國商人馬丁・梁（Martin Lang）在 1992 年以 10 萬英鎊購買了一幅據判是夏嘎爾（Marc Chagall, 1887 -1985）所繪製的斜臥裸女圖《裸女 1909-10》（*Nude 1909-10*）。他原本希望這幅畫作可以提供家人一個穩當的保障，不料二十年後，卻面臨著這幅畫作將被燒毀並失去巨大投資的命運。在觀看英國廣播公司（BBC）的藝術節目「贗品或財富？」（*Fake or Fortune ？*）之後，馬丁・梁自行將這幅畫提供給節目製作者進行鑑定。經由研究，這幅繪畫的出處有諸多疑點，塗料分析顯示藍色和綠色顏料是現代產品，這些顏料是直到 1930 年代才開發出的產品。圖 1

巴黎的夏嘎爾委員會係由夏嘎爾的兩個孫女所主導，是鑑定夏嘎爾作品真偽的權威；因此，這幅作品又被送至委員會鑑定。馬丁・梁在送交畫作時曾簽署契約，註明「如果是贗品，馬爾克・夏嘎爾的繼承人可以扣押這幅畫作，以及／或者依照法律規定採取其他措施。」依據古代的法國律法，贗品必須在法官席前銷毀。夏嘎爾委員會的成立即是在保衛夏嘎爾的遺作，決意要摧毀這幅贗品；因此，有人提議在這幅畫作的背後標記為贗品的保留提案被否決。「贗品或財富？」節目的藝術品專家菲力普・模爾德（Philip Mould）譴責這種極端的措施是「野蠻」做法。他認為即使贗品也有用途，可以用來分辨真品。

模爾德又說，如果此畫被驗證為真品，那麼將有可能價值 50 萬英鎊，而不是原來的 10 萬英鎊，損失更大。英國廣播公司節目顯示了俄羅斯藝術市場有 90% 的作品都是贗品，夏嘎爾尤其是偽造者的特定目標。委員會認為馬丁・梁的這幅畫作是一幅 1911 年斜臥裸女的仿作。專業藝術律師皮耶爾・瓦倫丁（Pierre Valentin）告知節目製作者，曾經有兩幅疑似米羅的作品也同樣以贗品而被銷毀，兩幅畫作的擁有者均輸掉法律訴訟，他不認為馬丁・梁可以保存住這幅贗品。馬

圖 1
馬爾克 · 夏嘎爾
《裸女 1909-10》

丁 · 梁對尋求結果的制度失去信心，因此他並沒有計劃索回他原來購買的款項，然而，他要求委員會保證將來如果證實畫作是真品，他將可獲得賠償。

自從《沉睡中的雅里亞德妮》於 1503 年在羅馬出土後，對西洋藝術史的影響持續不斷，女性裸體藝術成了十五世紀文藝復興時期的藝術表現之一，影響所及，直至十九、二十世紀，安格爾、夏嘎爾、馬內、馬褅斯、奇里寇、達利等大師也都以各自的風格創作出獨特的斜臥裸女畫作。根據最新的研究（Karen K. Hersch, *The Roman Wedding: Ritual and Meaning in Antiquity*. Cambridge University Press, 2010, p. 246.），文藝復興時期的義大利流行婚禮祝頌（epithalamium），起源自羅馬時代，其中最長的一首是羅馬詩人克勞迪亞納斯（Claudianus）在 399 年所作的〈帕拉迪爾斯與且蕾麗娜的婚禮祝頌〉（Epithalamium of Palladius and Celerina）。

詩中提到維納斯沉睡在義大利一個陰涼的山洞中〈25 節〉，邱比特正要喚醒維納斯來擔任作為新娘保母的角色，因此文藝復興時期的幾幅斜臥維納斯都具有婚禮祝福的性質。這位斜臥維納斯在十九世紀的新古典主義與浪漫主義畫作中變成蘇丹後宮的佳麗，在現實主義的繪畫中則成為世俗的女人，甚至淪為應召女子的呈現；到了二十世紀又呈現了新的意涵，成為佛洛伊德心理學情慾的象徵，也成為反映戰亂與死亡的象徵。

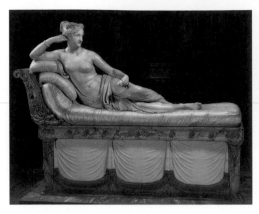

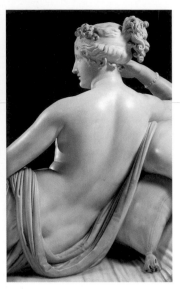

圖 2 安托尼歐‧卡諾瓦《扮成勝利之維納斯的帕歐莉娜‧玻爾給捷》
1804-08 年
白色大理石 160×192 公分　羅馬玻爾給捷藝廊

卡諾瓦的《扮成勝利之維納斯的帕歐莉娜‧玻爾給捷》

　　拿破崙的妹妹帕歐莉娜‧玻爾給捷（Paolina Borghese, 1780-1825）在拿破崙日正當中時嫁給義大利的豪門卡米羅‧玻爾給捷（Camillo Borghese, 1775-1832），卡米羅‧玻爾給捷聘請當時最著名的義大利新古典主義雕刻家安托尼歐‧卡諾瓦（Antonio Canova, 1757 – 1822）為她製作一尊雕像，卡諾瓦建議以月亮暨狩獵女神戴安娜（Diana）表現，呈現方式就可穿上衣袍，然而，她堅持以維納斯來表現，因此必須是全裸呈現。帕歐莉娜行事不拘泥於傳統，或許喜歡吸引眾人矚目，或許是玻爾給捷家族自認為是羅馬建國者伊尼爾（Aeneas）的後裔，而他又是維納斯與特洛伊城邦附近轄鞳尼亞城邦（Dardania）王子安凱西姿（Anchises）的兒子。圖 2

　　帕歐莉娜手裡拿著一顆蘋果，也因此成為在特洛伊城邦的王子巴黎斯的判決（Judgment of Paris）中勝利的維納斯（Venus Victrix）；巴黎斯要在掌管權力的茱諾（Juno）、掌管智慧與工藝的米樂瓦（Minerva），以及掌管愛情的維納斯中作一抉擇，他接受了維納斯允諾賜給他世上最美麗之女子的期約賄賂。在玻爾給捷宮中安放這尊雕像的房間天花板上早在 1779 年就聘請多梅尼寇‧碟‧安捷里斯

（Domenico de Angelis）繪製一面這個題材的畫，所根據的就是梅迪奇別墅正面飾牆上由拉斐爾所設計的著名浮雕。

　　卡諾瓦在 1805 至 1808 年間於羅馬製作這尊雕像，允稱為卡諾瓦乃至整個新古典主義雕刻的代表作，具體呈現了新古典主義所主張的「高貴的單純與寧靜的雄偉」（noble simplicity and quiet grandeur）。筆者認為這尊雕像的姿態也是脫胎自收藏於梵蒂岡博物館的《沉睡中的雅里亞德妮》，只是高舉過頭的手臂稍微下降，成為支腮的姿態，如同米開蘭基羅的兩尊斜臥裸女《夜晚》與《黎明》一般，又融合了羅馬時代這類支腮的姿態。也像《馬帖伊石棺》中沉睡的蕊雅·西維雅一般，她的上半身全裸，私處若隱若現，只有衣袍遮掩腿部，強化了撩人的遐思，在「高貴的單純與寧靜的雄偉」中又融入了色慾的聯想。

　　《馬帖伊石棺》的正面收藏於羅馬馬帖伊宅邸（Palazzo Mattei），兩側則收藏於梵蒂岡博物館，都對卡諾瓦提供了這尊傑作的造型靈感。值得注意的是，這尊雕像的基座是木材架構，外層罩以大理石嵌版，內部有機械裝置，觀者站立不動，雕像即可以在眼前自行轉動，觀者自然就會注意到雕像的背部。卡諾瓦對肩頸的優雅、背脊的曲折、以及股溝的若隱若現著力相當深，與衣袍褶紋的線條又相互呼應，成為這尊雕像最優美的部位；然而，當雕像不轉動時，觀者習慣性從正面觀看雕像，這個最美好的背部就被忽略了。

安格爾的《後宮佳麗與奴隸》

　　在十九世紀的新古典主義時期，《沉睡中的雅里亞德妮》又再度施展魅力。前文提及法國巴洛克時期的古典風格畫家尼可拉·普桑對新古典主義有所影響，賈克路易·達衛在 1817 年繪有《邱比特與賽琪》（*Cupid and Psyche*），其間賽

圖 3
賈克路易 · 達衛
《邱比特與賽琪》
1817 年
油彩、畫布
173×244 公分
巴黎羅浮宮美術館

琪的姿態就是直接出自普桑《米達斯與巴克斯》全裸仰臥在前景的酒神女信徒。
至於邱比特與賽琪所躺臥於上的床，造型特殊，是源自當時新出土的龐貝家具；
龐貝在西元 79 年慘遭維蘇威火山爆發的火山灰掩沒之後，在十八世紀中葉被大規
模開掘，也是促成新古典主義風格發生與盛行的原因之一。

　　達衛也曾在 1800 年繪有《里卡米耶夫人》（*Madame Récamier*），就是斜躺
在這種龐貝風格的貴妃椅上。此外，雖然里卡米耶夫人是清醒的，手也沒有高舉
過頭，但她側身半坐半臥的姿態仍然可以間接追溯到《沉睡中的雅里亞德妮》。
圖 3

　　姜歐駒斯特多米尼各 · 安格爾（Jean-Auguste- Dominique Ingres, 1780-1867）
在 1839 與 1842 年各畫了一幅《後宮佳麗與奴隸》（*Odalisque with a Slave*），兩
幅構圖一模一樣，只是第一幅是封閉的室內，現在收藏於哈佛大學，第二幅的背
景則採開放的庭園，現在收藏於巴爾的摩美術館。這時候的安格爾被任命為羅馬
法蘭西學院的院長，而同時期的浪漫主義畫家厄簡 · 德拉誇（Eugène Delacroix,
1798-1863）以中東為題材而聲名大噪，安格爾雖是新古典主義的畫家，但也興起
一較長短的念頭；事實上，安格爾早在 1814 年就畫了一幅《大後宮佳麗》（*The
Grand Odalisque*），顯然刻意以回教蘇丹後宮佳麗的題材來凸顯異邦的風情。圖 4、
5

　　學術界早就公認這種斜臥姿態的原型是文藝復興時期咎爾咎內的《沉睡的維
納斯》與提新的《烏爾比諾維納斯》，而轉身回頭凝眸的姿態則是直接源自達衛

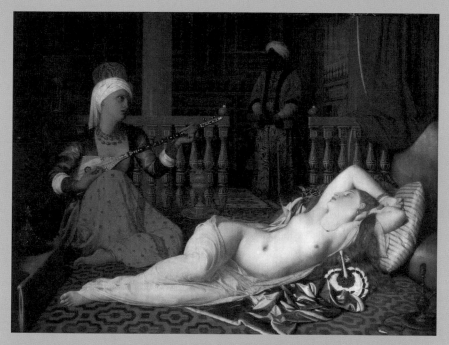

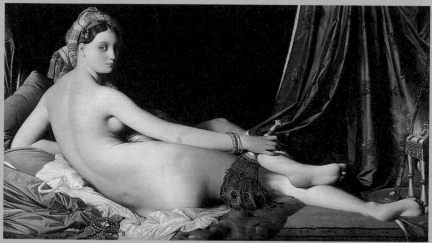

上　圖 4　安格爾《後宮佳麗與奴隸》1839 年　油彩‧畫布　72×100 公分　麻州劍橋哈佛大學霍格美術館（Fogg Art Museum）
下　圖 5　安格爾《大後宮佳麗》1814 年　油彩‧畫布　91×162 公分　巴黎羅浮宮美術館

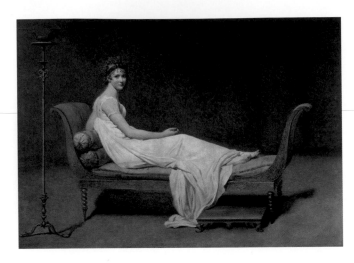

圖 6
賈克路易 · 達衛
《里卡米耶夫人》
1800 年
油彩、畫布
173×244 公分
巴黎羅浮宮美術館

的《里卡米耶夫人》。然而，經筆者研究，咎爾咎內、提新以及達衛均又可追溯到古典雕像《沉睡中的雅里亞德妮》。此外，筆者又認為卡諾瓦在 1805 至 1808 年間的《扮成勝利之維納斯的帕歐莉娜 · 玻爾給捷》也直接啟迪了安格爾；安格爾在《大後宮佳麗》中的裸露背影是得力於卡諾瓦的啟發。圖 6

　　就造型而言，一般人以為新古典主義著重在形體翔實的再現，但其實不然，以《大後宮佳麗》而言，安格爾著重以蜿蜒的輪廓來強調軀體的起伏，此外，他所畫的人體頭部與身體相較則顯得稍小，而軀體本身也拉長了，當時人曾批評這種軀體比正常身體多了二、三節的脊椎骨。此外，安格爾也不像其他的新古典主義畫家採用強烈的明暗對比來強調體積與量感，他喜歡採用強烈的正面光，除了減少陰影明暗的對比而降低體積與量感之外，更強化了蜿蜒的輪廓線條。職是之故，安格爾雖然是屬於新古典主義風格，但是他拉長的人體比例與冷冽的膚色卻顯示他的畫風來源除了文藝復興之外，還有形式風格（Mannerism）的影響，特別是帕米加尼諾（Parmigianino, 1503-1540），當時人稱安格爾的風格帶有歌德式風格，也是無可厚非。

　　無獨有偶，厄簡 · 德拉誇於 1857 年所作的《後宮佳麗》（Odalisque），雖然一隻腳垂地，讓坐姿顯得較為挺直，但是高舉過頭的手臂顯然也是直接來自《沉睡中的雅里亞德妮》。一般而言，十九世紀前半葉的新古典主義與浪漫主義在畫

圖 7
厄簡‧德拉諉
《後宮佳麗》
1857 年
油彩、木板
35.5×30.5 公分
私人典藏

風與取材上容或有異，但歐洲文化淵遠流傳的傳
統卻也都成為這兩個畫派的源頭；這也是為甚麼
在十九世紀的後半葉這兩個畫派就統整在一起，
於歐洲各地的官辦美術學院中形成學院派畫風。圖
7

反映現實生活的斜臥裸女

在學院派畫風蔚為流行之際，巴黎藝壇也存在以反映現實生活與傾向社會主
義意識形態的現實主義（Realism），其中以駒斯塔夫‧庫爾貝（Gustave Courbet,
1819-1877）執牛耳。他在 1862 年所畫的《斜臥裸女》（Reclining Nude）穿著長
筒白襪與黑色的皮鞋，反映了他所刻意營造的現實生活的意象。幾乎在同時，耶
都瓦‧馬內（Édouard Manet, 1832-1883）創造了《奧林匹亞》（Olympia），馬內
在 1863 年繪製這幅裸女的時候，對這個女人的身分係以含蓄的方式來暗示，以頭
髮上插著的蘭花、珍珠耳環、金手鐲以及金色拖鞋來暗喻奢華的物欲，繫在脖子
的黑絲帶除了襯托出肌膚的皎潔之外，也強化了女人的嫵媚。

根據 X 光的顯示，馬內在完成此畫後的第二年才又在床尾添加那隻拱起背脊
的黑貓，更明顯暗喻這位畫中女士的妓女身分。「奧林匹亞」是當時巴黎人對應
召女郎的稱呼，而黑貓似乎也是這類女人的象徵，黑人女僕拿著恩客送來的捧花，
讓人聯想起小仲馬在 1848 年出版的《茶花女》。馬內在 1865 年的沙龍展展出這
幅畫時，雖然當時的評論者都清楚這幅畫直接源自咎爾咎內的《沉睡的維納斯》
以及提新的《烏爾比諾維納斯》，然而，馬內以娼妓的角色來描繪，擺脫了古代
女神的身分，再加上畫中人直視觀者，毫不掩飾，於是激起撻伐之聲。圖 8、9

二十世紀的斜臥裸女

　　眾所周知，由學院派畫風所主導的官辦沙龍展在 1874 年導致一群年輕的藝術家以落選作品另外舉行展覽，開啟了印象派的時代。印象派繪畫應用牛頓的光學發現而採用彩虹色系，一些題材也反映了巴黎的當代生活，加速了藝術的變革。皮耶奧駒斯特・雷諾瓦（Pierre-Auguste Renoir, 1841-1919）的裸女以捕捉模特兒的光影與肌膚的變化而著稱，但是他晚年則傾向重新闡釋古代繪畫，《沉睡中的雅里亞德妮》傳統也是他揣摩的對象，例如他作於 1902 年的《斜臥裸女（烘焙師之妻）》（*Reclining Nude [The Baker's Wife]*），使得我們對印象主義的繪畫有新的認知。圖 10

　　翁利・馬褅斯（Henri Matisse, 1869-1954）於 1907 年繪有《藍色裸女（畢斯卡拉的紀念）》（*The Blue Nude [Souvenir of Biskra]*），是他從北非旅行返回後所繪製，大膽的藍色反映了回教清真寺中所用的青色，加上鮮豔的棕櫚，顯示了往野獸派用色發展的過程。此外， 1907 年的秋季沙龍在塞尚逝世後舉行大規模的回顧展，對年輕的畫家啟迪很大；馬褅斯《藍色裸女》身軀直角的轉折所呈現的突兀，以及背景空間打破邏輯順序的混淆感，均顯示了塞尚的影響。這件作品是現代主義風格的濫觴之一。圖 11

形而上畫派的神話重現

　　《沉睡中的雅里亞德妮》對於義大利形而上畫派（Metaphysical art）的咎爾咎・碟・奇里寇（Giorgio de Chirico,1888-1978）特別有意義，他繪製一系列作品，皆繪有空曠的廣場中擺置這尊古典雕像，他以急遽退縮的透視消失線所表現的圓頂拱廊，再加上強烈的陰影，呈現了不真實的空間感，例如繪於 1913 年的《義大

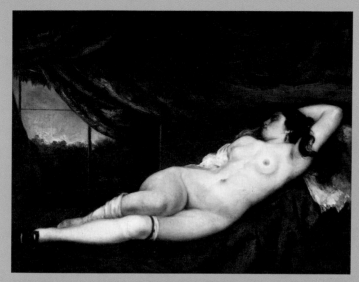

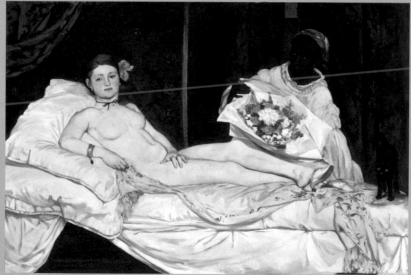

上　圖 8 駒斯塔夫‧庫爾貝《斜臥裸女》1862 年 油彩‧畫布　75×95 公分 私人典藏
下　圖 9 馬內《奧林匹亞》1863 年 油彩‧畫布 130×190 公分 巴黎奧賽美術館

條表示蜜蜂的軀體；刺刀則代表蜜蜂的螫刺，刺刀接觸到女人的肌膚則代表了女人從夢境中突然醒來。這一系列的圖像都在表達女人從沉靜的睡夢中突然甦醒的霎那，宛如遭到蜂螫一般。此外，達利的這幅畫也有源自傳統藝術的圖像，那隻駝著方尖碑的的大象是源自於姜・羅連佐・貝爾尼尼（Gian Lorenzo Bernini, 1598-1680）在羅馬所雕刻的大象，依據佛洛伊德的學說，細長的物體帶有陽具的意涵，因此伸展的象鼻以及方尖碑皆帶有陽具的聯想。在兩個小水滴中間飄浮的小顆石榴在石岸與海面上投擲的陰影形成一個心形，象徵了愛神維納斯。然而，因為石榴有很多紅色的籽，在基督教的傳統圖像中，用石榴來表現神對世人的博愛以及死後的復甦。

此外，斜臥的裸女以及維納斯的象徵，又與象鼻、方尖碑、刺刀所象徵的陽具產生了情慾象徵的聯想，符合了佛洛伊德心理學的學說：在潛意識裡潛藏著被壓抑的情慾，而在將醒未醒的時刻，這個被壓抑的情慾又特別的清楚。西方的學術界對此畫的解析闡釋相當精闢，但均忽略了這個斜臥女人的姿態亦源自古典雕像《沉睡中的雅里亞德妮》，佛洛伊德的著作經常利用古代神話來闡釋他的學理，達利則利用古典雕像來闡釋他對佛洛伊德心理學的理解。

沉睡的維納斯：死亡的提示

比利時的超現實主義畫家保羅・碟爾沃（Paul Delvaux, 1897-1994）頗受達利的影響，他在 1944 年繪有《沉睡的維納斯》。根據他後來自己的說法，這幅畫作繪於戰時飽受轟炸的布魯塞爾，他想要表現當時的焦慮與痛苦，對比維納斯沉睡的安詳。

碟爾沃曾經在 1932、1943 以及 1944 年各繪一幅《沉睡的維納斯》，根據

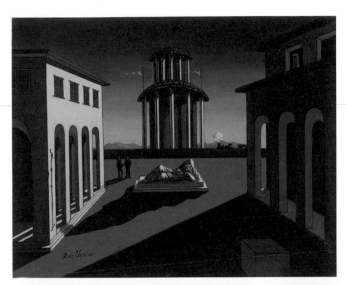

圖 12
喬爾喬・碟・奇里寇
《義大利廣場》
1913 年 油彩、畫布
35.2×25 公分
加拿大多倫多安大略藝廊（Art Gallery of Ontario）

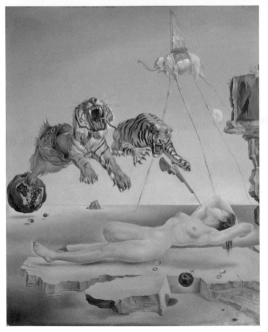

左　圖 13 薩爾瓦多・達利
《被一隻蜜蜂繞著石榴飛翔所引起的夢。甦醒前的一霎那》
1944 年 油彩、畫布　51×40.5 公分
西班牙馬德里裖森波內米撒美術館（Museo Thyssen-Bornemisza）

右　圖 14 保羅・碟爾沃《沉睡的維納斯》
1944 年 油彩、畫布 173×199 公分
倫敦泰特藝廊（Tate Gallery）

他自己的陳述，他在 1929 至 30 年間曾經參觀由皮耶‧史皮茲納醫生（Pierre Spitzner）所創辦的人種與人類學博物館的巡迴展（該館在二戰的時候結束營業，大多數藏品流失，少部分收藏於巴黎大學），這個館的主要展品是一個穿著白色睡衣之沉睡女人的蠟像，但肚子被剖開來，露出內臟；甚至有機械裝置使蠟像胸部起伏，看起來宛如在呼吸，模糊了生、死，以及睡眠之間的界線。

　　碟爾沃對這個意象感受非常深刻，他說他的幾幅《沉睡的維納斯》都是來自這個巡迴博物館中所看到的這個意象。雖然他的維納斯並沒有開膛剖腹，但是加上背景中的希臘神殿、服裝店的假人以及巡迴博物館中所展示的骷髏，在弦月高懸的夜晚中的確表現了生與死、安詳與不安的詭異對比，顯示了在戰時死亡的威脅。就題材而言，畫中沉睡的維納斯源自文藝復興威尼斯畫家咎爾咎內的《沉睡的維納斯》，然而高舉過頭的手臂則顯示來自《沉睡中的雅里亞德妮》的啟迪。圖 14

8
塞尚的《玩牌者》

卡達購買《玩牌者》的文化策略

卡達以知識經濟為導向的文化政策值得重視，延攬世界各國專家學者的作法更值得肯定，跨越狹窄的民粹本位，強調東方與西方、過去與現代對話的教育宗旨，放眼國際交流與歷史縱深的對話，更展現了恢宏的格局。

塞尚的《玩牌者》（*The Card Players*）是極少數留存於私人收藏的頂尖名作之一，不久前經由私下交易，成為卡達王國（Qatar）現代藝術館的典藏。依據《浮華世界雜誌》（*Vanity Fair*）的報導，卡達王室以 2.5 億至 3 億美元的天價蒐購，創下了單幅畫作的最高價碼。

經由《浮華世界雜誌》於 2012 年 2 月 2 日的率先報導，這個交易的訊息才揭櫫於世。此畫《玩牌者》為希臘船業大亨喬治‧恩比里寇斯（George Embiricos）所擁有，被視為瑰寶，很少外借。他在 2011 年去世前不久，開始考慮出售此畫，據說曾經有兩位畫商分別出價 2.2 億美元，最後由卡達王國以至少 2.5 億美元取得，但真實成交價仍是保密，據傳可能高達 3 億美元。這項交易是在 2011 年成交，但因為所有經手人都簽有保密協定，直到最近因卡達於 2012 年 2 月 9 日舉辦村上隆個展開幕，諸多重量級的收藏家、經紀人、策展人群聚一堂，這個交易的訊息才得以曝光。

本文將從這件《玩牌者》畫作的交易來談論其三個層面的意義：（一）卡達王國建立藝術典藏的文化策略，（二）塞尚《玩牌者》系列的藝術表現，以及（三）卡達購買塞尚《玩牌者》的文化意涵。

卡達建立知識經濟的雄圖大略

卡達王國是沙烏地阿拉伯半島一塊突出的土地，於 1971 年脫離英國的殖民成為主權獨立的國家，首都多哈（Doha），在 2010 年時人口約 180 萬人，蘊藏豐富的天然氣和石油，在 2010 年擁有全球最高的個人平均所得。立國以來即全力推展知識經濟，以雄厚財力來深耕文化；於 1995 年國王哈曼德‧賓‧哈利發‧阿爾譚尼（H. E. Emir Sheikh Hamad bin Khalifa Al Thani）成立卡達基金會，其宗旨係

透過「教育」、「科學研究」以及「社區發展」等三大主軸以「釋放人類的潛能來協助卡達王國從碳經濟轉向知識經濟」。除了於 1973 年成立卡達大學之外，更設立「教育城」，支持一些美國的大學在此成立分校；又成立卡達科技園區從事學術與產業合作；並且於 1996 年成立半島電視台，以阿拉伯語與英語全天候播送，傳播不同於西方的觀點。

　　卡達王室於 2005 年成立卡達博物館總署（Qatar Museums Authority），由國王當時年方 22 歲的女兒阿爾‧瑪雅莎‧阿爾譚尼（Sheikha Al Mayassa bint Hamad bin Khalifa Al Thani）擔任署長，整合和發展全國的博物館，並對遺址、古蹟以及藝術品進行募款、保護、維護、闡釋等事宜，積極推動文化交流。首都多哈原來設有卡達國立博物館（Qatar National Museum），於 1975 年啟用，致力於保存卡達的歷史與文化，但目前暫時閉館，聘請法國著名建築師姜‧努韋爾（Jean Nouvel）重新設計與整建，預計於 2014 年啟用。此外，由名建築師貝聿銘所設計的伊斯蘭藝術館（Museum of Islamic Art）於 2008 年在多哈揭幕，期以最高品質的建築來匹配其典藏，並強調東方與西方、過去與現代對話的教育宗旨。

阿拉伯現代藝術館（Arab Museum of Modern Art）

　　坐落於教育城附近的阿拉伯現代藝術館於 2010 年 12 月 30 日揭幕，該館始自親王哈珊‧默罕默德‧阿爾譚尼（H.E. Sheikh Hassan bin Mohammed bin Ali Al Thani）20 多年前的構想，熱愛攝影的哈珊開始蒐藏現代阿拉伯藝術品，希望形成具有代表性的典藏，也希望為卡達的藝術家與藝術愛好者創造更多的機會；哈珊擔任此館的館長，同時也擔任卡達博物館總署副署長。此館由法國建築師姜法蘭斯瓦‧布丹（Jean-François Bodin）所設計，收藏 6,000 多件從 1850 年迄今的阿拉伯藝術品，其宗旨在於「舉辦展覽及相關活動以探索並彰顯阿拉伯藝術家的藝術，

並對國際現代與當代藝術提出阿拉伯的觀點。」

此館於 2011 年 12 月 5 日至 2012 年 5 月 26 日舉辦「蔡國強：海市蜃樓」（Cai Guo-Qiang: Saraab）個展，展出 50 多件作品，包括 17 件特別委託的新作，即在以阿拉伯的觀點重新闡釋中國與波斯灣地區的關係。在當代藝術部分，除了委託理察・塞拉（Richard Serra）製作一件約 24 公尺高的大型作品之外，也正在規劃傑夫・昆斯（Jeff Koons）的個展，去年還贊助在凡爾賽宮舉行的村上隆個展，並預計於 2012 年 2 月 9 日將村上隆個展移至該館舉行。

阿拉伯現代藝術館並砸下重金收藏西方的現代藝術，極力蒐購現代與當代名家作品，這件塞尚的《玩牌者》即將加入典藏。此外，該館將於今年 3 月 14 日舉行第 5 屆的全球藝術論壇（Global Art Forum），邀請 100 多位藝術界的學者、藝術家、博物館館長、策展人、電影製作人與會，並邀請倫敦泰德現代館（Tate Modern）新任的館長克里斯・德肯（Chris Dercon）擔任主講人；該論壇志在成為當代藝術的交流平台，特別著重於中東與亞洲的議題。

砸下重金充實西方現代藝術的典藏

卡達國王的遠房堂兄沙烏德・穆罕默德・阿爾譚尼（Sheikh Saud Bin Muhammad Bin Ali Al Thani）是位藝術收藏家，《藝術新聞報》（Artnews）曾稱他是世界十大藏家之一，他曾經擔任過卡達文化部長，於任內開始在全球大力蒐購藝術品，如今卡達被公認為是全球最大的當代藝術買家。

根據《布洛因藝術訊息報》（BLOUIN ARTINFO）2011 年 6 月 25 日的報導，藝術界一直謠傳卡達王室有意併購佳士得拍賣公司，瑪雅莎曾就此事於 2010 年在《財務時代》（Financial Times）說：「這要取決於時機，如果時機成熟，我們就

會毫不猶豫。」因此於 2011 年 6 月她聘請時年 51 歲的佳士得理事長愛德華・多爾曼（Edward Dolman）進入卡達博物館總署的董事會，希望藉重他的專長和經驗，擴充美術館的典藏品，多爾曼曾宣稱：「卡達將在 2022 年世界盃的時候舉辦一系列令人興奮的文化活動。」卡達博物館總署又聘請美國藝術史學者及羅得島設計學校（Rhode Island School of Design）前校長羅傑・曼德勒（Roger Mandle）負責全國的博物館以及委託當代藝術品的製作。

據報導，卡達王室之購買藝術品主要是透過 G.P.S. 公司（恰巧與全球定位導航系統同名），此經紀公司以紐約與巴黎為據點，以嚴守客戶隱私而著稱，G.P.S. 取名自三位主要經紀人姓氏的縮寫：法蘭克・吉荷（Franck Giraud）、里歐內・畢沙霍（Lionel Pissarro）（印象派畫家卡密・畢沙霍 [Camille Pissarro] 的孫子）、以及菲利普・賽嘎羅（Philippe Ségalot）。菲利普・賽嘎羅曾經為法國鉅富法蘭斯瓦・皮諾（François Pinault）經手藝術品交易，皮諾在 1998 年買下已經有 246 年歷史的佳士得公司。此次塞尚《玩牌者》的交易據說也與 G.P.S. 有關，特別是菲利普・賽嘎羅。原來擁有此畫的船業大亨恩比里寇斯與佳士得家族淵源深遠，佳士得家族每年在英國的切爾騰漢（Cheltenham）主辦獵狐大賽，而恩比里寇斯家也熱愛騎馬，兩個家族遂成世交。

根據美國的統計，從 2005 年到 2011 年 4 月間卡達王室花費約 4.28 億美元購買藝術品，其間以 2007 年最多，以 7,280 萬美元買下了馬克・羅斯柯（Mark Rothko, 1903-1970）繪於 1950 年的《白色中間》（White Center），此畫又名《玫瑰色上的黃、粉紅與淡紫色》（Yellow, Pink and Lavender on Rose），曾為大衛・洛克斐勒（David Rockefeller）收藏 47 年之久，這個價碼比之前的羅斯柯畫價高出一倍。又根據貿易數據，從 2005 年到 2011 年 4 月間，卡達從英國購入價值約 1.28 億英鎊的畫作以及超過百年的骨董。卡達又於 2007 年在倫敦的拍賣場以 920

萬英鎊買下達米恩・赫斯特（Damien Hirst）作於 2002 年的《搖籃曲的春天》
（*Lullaby Spring*），創下赫斯特的最高價。

　　位處阿拉伯半島東南端的卡達、巴林（Bahrain），以及阿拉伯聯合大公國的
阿布達比（Abu Dhabi）和杜拜（Dubai）共蘊藏了全世界將近十分之一的石油，
這些國家挾可觀的石油與天然氣資源而擁有龐大的財富，但天然資源終將可能耗
盡，於是紛紛極力培養取之不盡、用之不竭的知識資源，例如杜拜進行帆船飯店、
世界島、哈利發塔（Burj Khalifa）等規模鉅大的建築營建計畫，企圖建立長遠的
觀光資源，引人矚目；阿布達比目前正規劃在撒迪雅特島（Saadiyat Island）建立
羅浮宮美術館與古根漢美術館的分館；卡達王室則大力蒐購藝術品，充實博物館
典藏，積極從碳經濟轉向建立知識經濟，明顯展現他們以雄厚財力來深耕文化的
雄圖大略。

塞尚《玩牌者》的藝術表現

　　塞尚的《玩牌者》系列作於 1890-1895 年間，一共畫了五幅，是塞尚晚期
（1890-1906）在普羅旺斯（Provence）的作品，這時期主要的風景題材以畢貝繆
採石場（Bibémus Quarries）與黑堡（Chateau Noir）為主，人物的表現則以《玩牌
者》系列為主。這時期作品的特色是結構日益精簡、色彩日益黝黯、筆觸日益帶
有表現力、空間感則日益狹窄、而氣氛也日益洋溢著神祕感，整體畫面則日益充
滿張力。特別重要的是，這時期的塞尚對塊面結構的闡釋幾乎否決了邏輯空間的
再現，對後來年輕藝術家如畢卡索等人啟迪最大的也就是這個時期的作品，成為
立體主義的濫觴。

　　五幅塞尚的《玩牌者》系列作品分別收藏於美國賓州梅里恩（Merion）的邦

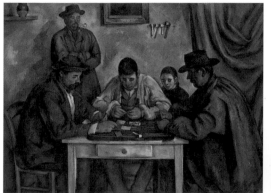

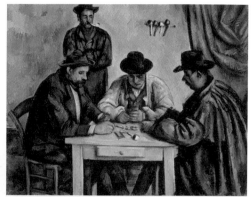

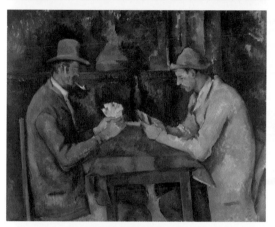

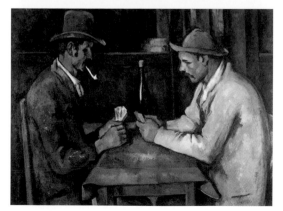

上左　圖 1　塞尚《玩牌者》1890-1895 年
油彩、畫布 134×181.5 公分
美國賓州梅里恩邦恩斯基金會美術館

上右　圖 2　塞尚《玩牌者》
1890-1895 油彩、畫布 65.4×81.9 公分
紐約大都會美術館（Metropolitan Museum of Art）

中左　圖 3　塞尚《玩牌者》
1890-1895 油彩、畫布 60×73 公分
倫敦韋拓德藝術學院畫廊

中右　圖 4　塞尚《玩牌者》
1890-1895 油彩、畫布 47.5×57 公分
巴黎奧賽美術館

下左　圖 5　塞尚《玩牌者》
1890-1895 油彩、畫布 97×130 公分
卡達多哈的阿拉伯現代藝術館

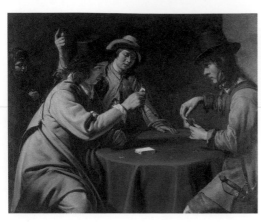

圖 8
馬修‧勒瑙《玩牌老千》
油彩‧畫布
65×81 公分
法國普羅旺斯耶克斯的蘭斯美術館
（Musée des Beaux Arts, Reims in Aix）

恩斯基金會美術館（The Barnes Foundation）圖 1、紐約的大都會美術館圖 2、倫敦辜拓德藝術學院畫廊（Courtauld Institute of Art Gallery）圖 3、巴黎的奧賽美術館（Musée d'Orsay）圖 4、以及收藏家喬治‧恩比里寇斯（為卡達買入者）。學術界對這五幅畫作的製作順序各有不同看法，但根據筆者的研究，邦恩斯基金會收藏的畫作尺寸最大、內容元素最複雜，據判製作年代應是最早；其次為大都會美術館收藏的版本；卡達王室購入的此幅應是最後的版本。圖 5

　　《玩牌者》系列是依據真人所繪，但其在藝術史上有直接與間接的淵源。紙牌在 1300 年代末葉開始流行於義大利與法國，老千也應運而生。義大利巴洛克畫家卡拉瓦昝（Caravaggio, 1573-1610）就曾在 1594 年左右畫了一幅《牌局老千》（The Cardsharps）圖 6，開此類題材之先河。稍後法國巴洛克畫家喬治‧德‧拉土爾（Georges de La Tour, 1593-1652）在 1630–1634 間又繪製《詐賭》（The Cheat with the Ace of Clubs）圖 7，描繪醇酒、美人與賭博的三大罪惡的淵藪。這時的塞尚住在普羅旺斯的耶克斯（Aix-en-Provence），而普羅旺斯之蘭斯（Reims）的美術館就藏有一幅巴洛克畫家馬修‧勒瑙（Mathieu Le Nain, 1607 - 1677）所畫的《玩牌老千》（The Card Cheaters）圖 8，塞尚應見過此畫，並受到此畫的直接啟迪；特別是前景兩人戴著帽子以及桌面鋪著紅色桌布，更說明了塞尚《玩牌者》與勒瑙之《玩牌老千》的關係。

　　在藝術史的分類中，這個題材屬於描繪庶民生活的風俗畫（genre painting），與許多巴洛克的風俗畫一般，這類題材經常帶有道德訓誨的意思。

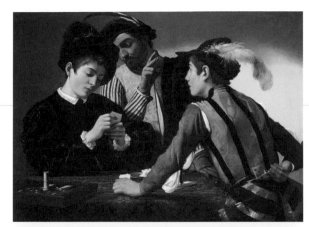

圖 6
卡拉瓦𥈤《牌局老千》
約 1594 年
油彩・畫布 94.2×120.9 公分
美國德州沃斯堡金貝爾美術館
（Kimbell Art Museum, Fort Worth）

圖 7
喬治・德・拉土爾《詐賭》
約 1630-1634 年
油彩・畫布
97.8×156.2 公分
美國德州沃斯堡金貝爾美術館

塞尚的《玩牌者》與巴洛克時代的同類作品不同，他所描繪的並不是爾虞我詐的貪婪險惡，而是聚精會神的思考，而這也反映了他慣常著重思考的藝術創作態度。第一幅畫有五個人，第二幅畫減為四個人，之後的三個版本中，只剩兩個玩牌者嚴肅地玩牌，各自沉思，缺乏互動。前哥倫比亞大學藝術史教授梅耶・夏皮洛（Meyer Schapiro, 1904–1996）在《保羅・塞尚》（*Paul Cézanne*）（New York: Harry N. Abrams, Inc., 1952）一書中主張藏於奧賽美術館的是最後的版本，反映了塞尚最沉黯的風格，並且說大都會美術館的《玩牌者》表現了「集體的孤獨」（collective solitaire），成為一句有名的評語。

　　塞尚曾經說：「如今事物都在改變，但我不然。我住在故鄉，並且在與我相

同年齡之人的臉上，我重新發現了昔日。」他在住家附近找到了兩個這樣的人，一個是名叫保霖・保雷（Paulin Paulet）的園丁，另一個則是名叫亞歷山大老爹（Père Alexandre）的農夫（抽菸斗者）。因此，塞尚不但是在馬修・勒瑙的畫裡找到了繪畫構圖的靈感，也在這個題材找到他感到熟悉的往日生活形態，更在樸實的臉上重新找到了變遷時代中的穩定。就這個面相而言，塞尚的《玩牌者》也與巴洛克時代的同類作品一般，可視為也是帶有某種程度的道德教誨的意涵。印象派畫家所追求的是現代社會倏乎即逝的光影現象，但塞尚所追求的是永恆不變的實質，他曾說他希望他的畫作能夠「像美術館的藝術一樣的紮實與持久。」這句話也成為經常被引用的名言。

　　塞尚在最早的兩個版本中有比較多的人與繁瑣物品，像是牆上的畫、掛著的整排菸斗、牆上的架子上擺著瓶子，較退後的取景則露出人物的腿部、桌腳與椅角，桌子的正面甚至還有抽屜，桌上擺了許多東西，右側的人穿著幾乎像是古代的罩袍，罩袍上還有許多生硬的明顯褶紋，與後邊布簾硬梆梆的褶紋呼應。後來的版本改採以兩個玩牌者的構圖，多餘的人物與瑣物都一併移除，只在桌上多擺了一個酒瓶。卓越的藝術史學者梅耶・夏皮洛對塞尚的闡釋堪稱經典的導讀，他認為奧賽美術館的版本是最後版本，風格最沉黯、雄偉與最精簡，因此最佳；但筆者則認為卡達購入的版本才是最後一件，藝術表現最為傑出。

　　就兩個玩牌者的構圖而言，在較早的辜拓德藝術學院以及隨後的奧賽美術館版本中，桌下的空間較大，腿部就占比較大的面積，原本不擅於呈現形體的塞尚又無法使腿的形狀與人物銜接融合，顯得突兀，也分散了觀者對上端玩牌者的注意力；一直要到最後的版本中才將視點移近到使腿部幾乎看不到，讓觀者的視線只匯集在兩個玩牌者手中的牌與兩人的神情，也因此讓人感到存在於兩個人之間無言的心靈交流。職是之故，如將五件作品並排觀之，「集體的孤獨」一語或許

適用於塞尚較早的版本，但在最後的版本中，塞尚重新找到了可貴的精神互動。

就造型考量而言，在《玩牌者》最後的版本中，塞尚一改之前兩人的等高，將右邊的人物降低，也因此加強了背部的拱弧，與左邊坐姿挺直的人形成較明顯的高低對比，而右邊背部的拱弧也與左邊經椅背所強調的直線形成更大的對比。基本上，左邊人物的造型以長方形為主，所戴的帽子也屬於長方形，而右邊的人物則以圓弧為主，連帽子也是柔軟的尖圓形，產生了僵硬與柔軟的對比，也因此整體的感覺從分庭抗禮的對峙改變為相互呼應。而中間擺置的酒瓶則以細長的弧線造型同時呼應了兩個玩牌者的造型。

在《玩牌者》的最後一幅版本中，其色彩精簡到橙紅（臉與手、桌布、桌子、瓶塞）、白色（以右側玩牌者的衣服為主，左側玩牌者的衣領與菸斗以及酒瓶的反光為輔）、灰藍（左側玩牌者的衣服與帽子、背景），更能彰顯畫面的大結構。鮮明的橙紅色吸引視線從桌布兩側的消失線延伸，匯集於瓶塞，形成一個正三角形，因而強調了手與紙牌；這個正三角的橙紅色瓶塞也成為兩張臉的中繼連繫，間接連結兩個人。塞尚的第五個版本顯現造型與色彩最周全的考量以及達到最完善的均衡，在意涵上也表現了專注的思考與精神的交會。

卡達購買塞尚《玩牌者》的文化意涵

畢卡索在 1907 年的塞尚身後所舉行的回顧展大受感動，稱呼塞尚為藝術之父，更受到塞尚的啟迪而創造立體主義，開啟了二十世紀多采多姿的現代藝術，塞尚作為現代藝術之父的地位已是眾所周知，他的畫作當然是每個美術館的典藏瑰寶。卡達所購買的這幅《玩牌者》是這系列作中最後的一件，又呈現了塞尚最精進的藝術思維，在藝術史的地位自然相當重要，職是之故，令人咋舌的價格固

然反映了這件作品的藝術品質，但對於一心想建立一流美術館的卡達王室而言，這幅畫代表的不僅僅是大師塞尚之作而已，而是意味著阿拉伯現代美術館將與其他知名的美術館並列。

當恩比里寇斯的版本在進行轉手議價之時，恰逢以塞尚《玩牌者》為主題的小型超級大展正在紐約大都會美術館展出（2011 年 2 月 – 5 月），此展覽先於 2010 年秋天在倫敦辜拓德藝術學院畫廊首展，但因為邦恩斯基金會美術館規定藏品不得外藉，收藏家恩比里寇斯的版本又正在考慮轉手，因此只有三件《玩牌者》集聚一堂，雖然如此，這個巧合據信有助於抬高成交價。藝術品的價格顯然也取決於藝術品質之外的諸多因素，此幅《玩牌者》之所以締造天價，因素可能有三：（一）塞尚在藝術史的地位崇高，此畫又是精心傑作；（二）此畫是《玩牌者》系列作中唯一在市場流通的作品，有其稀有性；（三）或許卡達藉此交易來彰顯其雄厚財力，提升國家品牌，期使阿拉伯現代美術館晉升為世界一流美術館之列。

卡達以知識經濟為導向的文化政策值得重視，延攬世界各國專家學者的作法更值得肯定，跨越狹窄的民粹本位，強調東方與西方、過去與現代對話的教育宗旨，放眼國際交流與歷史縱深的對話，更展現了恢宏的格局。天然資源終將可能耗盡，但卡達戮力於文化財的開發以拓展知識經濟則可厚培未來，正反映了希臘名醫希波克雷提斯（Hippocrates, 約西元前 460–370）的名言：「藝術千秋，人生朝露，機會稍縱即逝，嘗試有所風險，判斷則相當困難。」（Ars longa, vita brevis, occasio praeceps, experimentum periculosum, iudicium difficile.）台灣已成立文化部，或許他山之石，可以攻玉。

9

The Screaming !

不是吶喊的尖叫！

孟克此畫所要表達的是出自內心焦慮恐懼而意欲發出
的尖叫，然而這種意欲從內心深處發出的尖叫卻因為
發不出聲音而扭曲痛苦，因此形成一種「穿越大自然」
的「無止境的尖叫」。

愛德華·孟克 (Edvard Munch, 1863-1944) 的《尖叫》（The Scream）於 2012 年 5 月 2 日經由紐約蘇富比（Sotheby's）拍賣，賣家是挪威商人歐爾森（Petter Olsen），他的父親曾是孟克的鄰居和贊助人。最後由神祕買家透過電話競標，以 1 億 1 千 992 萬 2 千 5 百美元成交，拍賣過程只歷時 12 分鐘，《尖叫》成為世界拍賣史上最昂貴的藝術品。超越之前最高拍賣價的畢卡索《裸女、綠葉與頭像》，該畫於 2010 年 5 月經由佳士得（Christie's）拍賣，以 1 億 650 萬美元成交；至於創下單幅畫作最高價碼的塞尚《玩牌者》是於 2011 年以至少 2.5 億美元私下交易，成為卡達王室的典藏。圖1

孟克共畫有四幅《尖叫》，繪於 1893 年的《尖叫》收藏於挪威奧斯陸的國家畫廊，係以油彩、卵彩以及粉彩畫在紙板上；奧斯陸的孟克美術館則典藏兩幅，各以卵彩和粉彩畫在紙板上；此次拍賣的《尖叫》則是孟克於 1895 年以粉彩繪於紙板上，是唯一私人所擁有的版本。買家的身分隨即引起揣測，被提及的人包括美籍的俄國巨賈布拉瓦特尼克 （Leonard Blavatnik）、微軟大亨愛倫 （Paul Allen）、卡達王室等，但尚未獲得證實。

死亡陰影下成長的孟克

孟克的父親是軍醫，薪資不高，育有 5 個小孩，孟克排行第二。他母親雖然比父親小 20 歲，但在孟克 5 歲時就死於肺病，他的姊姊蘇菲（Sophie）也在 15 歲時因病過世，妹妹凱薩琳（Laura Catharine）在年輕時就罹患精神病，兄弟姊妹中只有安德瑞亞（Andreas）結婚成家，然而也在婚後數個月就去世。孟克本身自小體弱多病，他日後一再以疾病、死亡及悲傷為題材，應該淵源於他家庭與個人的境遇。

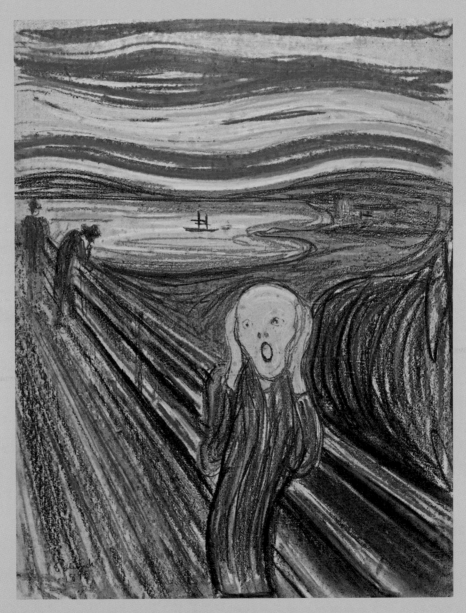

圖 1
孟克《尖叫》 1895 年 粉彩、紙板 私人典藏
2012 年 5 月 2 日由紐約的蘇富比以 1 億 1992 萬 2 千 5 百美元拍出。

　　將這段記憶畫下來，於是他就畫了這幅傑出的《尖叫》。圖3、4

　　孟克於1892年1月22日在尼斯所記述的日記雖然與他之後在1895年的《尖叫》畫框上所寫的內容大同小異，但提供觀者增進瞭解此畫的原始意象：

> 有一天黃昏我沿著一條路走著，一邊是城市，另一邊是峽灣。我感到疲累、很不舒服，於是停了下來，俯視峽灣——當時正是日落黃昏之時，雲彩突然變得血紅。我感覺有尖叫穿越過大自然；我感覺聽得見這個尖叫。我畫了這幅畫，把雲彩畫得如同鮮血一般的紅。色彩在尖叫。於是就完成了《尖叫》。

　　畫中漩渦狀的血紅天空與峽灣中的船已然成形，而前景中戴著帽子的人就是孟克的側臉自畫像。在他1893年《尖叫》的版本中，這個自畫像被一個骷髏狀的頭所取代，更重要的是在《絕望》中，孟克只是傳達他所感受到的無聲的尖叫，並以紅色來表達尖叫，但是在之後的《尖叫》版本中，孟克所強調的是他獨自一人的孤寂與焦慮。

《尖叫》的圖像來源與意涵

　　美國德州州立大學物理系教授唐‧歐爾森（Don Olson）和多席爾（Russell Doescher）以及英文系教授馬麗琳‧歐爾森（Marilynn Olson）於2004年2月美國物理學會的期刊《天空與望遠鏡》（*Sky & Telescope*）發表〈尖叫中的血紅天空〉（*The Blood-Red Sky of the Scream*）一文，他們認為孟克《尖叫》畫中血紅的天空或許並不是單純出自孟克的想像。印尼的喀拉喀托火山（Krakatoa）在1883年

圖 5
筆者於 2012 年 5 月 30 日
攝於西班牙托雷多（Toledo）

8 月 26 至 27 日爆發，這個猛烈的火山爆發相當於一萬三千顆投擲在廣島的原子彈威力，由於受到火山灰的影響，地球的溫度在爆發後的一年平均下降攝氏 1.2 度，直到 1888 年，全球的溫度才又回歸常態。當時倫敦的皇家學會以三百多頁專論來報導〈大氣的異常視覺現象〉（Unusual Optical Phenomena of the Atmosphere），其中並特別蒐集 1883 至 1884 年間世界各地在黃昏時天空所出現的不尋常色彩。紐約在 1883 年 11 月也受到這次火山灰的影響，11 月 28 日的《紐約時報》曾有如此報導：「在下午五點多的時候，西方天空突然變成鮮紅，染紅了整個天空和雲彩。許多人以為有火災……。雲彩又逐漸轉成血紅，海上也如同沾染了鮮血一般……。」將此報導與孟克的記述相對照，兩者的景象如出一轍。

皇家學會的報導也顯示從 1883 年 11 月到 1884 年 2 月間挪威也出現異常的天象，在 1883 年 11 月底奧斯陸的天文台曾觀察到「讓觀者驚訝的強烈紅光」，並且發展成為「紅色的色帶」。〈尖叫中的血紅天空〉一文認為《尖叫》畫中的帶狀火紅天空或許是孟克對這次火山爆發所導致之天空異象的回憶。孟克的繪畫向來不是描繪他眼前所見的景物，而是呈現他記憶中曾經有過的印象。自然界也偶爾會呈現血紅的天空，如筆者在西班牙旅遊時所經歷的傍晚天色。圖 5

《尖叫》的前景造形奇特的人迥異於一般的人形，前紐約大學美術學院（Institute of Fine Arts, NYU）教授羅森布朗（Robert Rosenblum）曾經認為此奇特人形可能是孟克在 1889 年參觀巴黎國際博覽會時，在秘魯館看到木乃伊而受到的

圖 6
前紐約大學美術學院教授羅伯‧羅森布朗認為，
《尖叫》前景人物奇特的造型可能是孟克在 1889 年
參觀巴黎國際博覽會時，在秘魯館看到木乃伊而受到的啟迪。

啟迪。有義大利學者則認為孟克的啟發可能是來自他在佛羅倫斯自然歷史博物館所看到的木乃伊。無論如何，這個奇特的造形與木乃伊有密切關聯似乎已是無庸置疑。圖6

　　《尖叫》的整體意象反映了孟克個人的焦慮，或許母親與姊姊相繼因肺結核而死的陰霾潛藏在他心底，加上孟克從小體弱多病，在繪製此畫時，他的妹妹凱薩琳又因精神病發作而住進艾克柏格山下的療養院，因此這幅畫延續了孟克對疾病與死亡的深深恐懼。他在同一年作有《在地獄中的自畫像》（*Self-portrait in the Hell*），描繪裸體的孟克兀立站在只有血紅的火光與黑暗的陰影前，是他「內心地獄」的寫照。圖7

　　《尖叫》反映出畫家個人的「內心地獄」，也反映了十九世紀末瀰漫整個歐洲的焦慮氛圍。德國哲學家叔本華（Arthur Schopenhauer, 1788-1860）在《藝術的哲學》（*Philosophie der Kunst*）中曾經宣稱視覺藝術無法表現尖叫（das Geschrei），而這正是視覺藝術的局限；孟克顯然要證明這位哲學家的錯誤。此外，當時有一種稱為「綜合情感」（synaesthesia）的理論，主張形體和色彩可以產生聲音的感覺，《尖叫》或許反映了孟克嘗試以造形和色彩來產生聲音的感覺，誠如他在日記中所記述的「色彩在尖叫」，而這也是許多人在觀看此畫時的感受。孟克的畫作之所以震撼人心，除了造形與色彩之外，他粗獷的主觀表現風格也傳達了一股接近於原始的神祕力量。孟克在柏林的一個朋友於 1890 年代曾如此形容孟克：「他無須到大溪地去親自體驗人類天性中的原始，他內心中自有一個大溪地。」

圖 7
孟克《在地獄中的自畫像》1893 年 油彩·畫布 82×65.5 公分
挪威奧斯陸孟克美術館

　　《尖叫》前景之人的形象經過簡化，甚至形同骷髏，有助於將這個人物從特定的個人身分抽離，進而象徵所有的人，因此，這幅畫就不再只是表現孟克個人的切身之痛，而是呈現所有人的恐懼與焦慮。二十世紀以來由於社會結構的改變，焦慮與恐懼成為現代人心中的壓抑，《尖叫》正是現代人心理的最佳寫照，因此成為二十世紀最為人所知的圖像之一。

　　就風格而言，無論畫中帶狀的火紅天空是否來自喀拉喀托火山爆發的天空異象，或是記憶中的天色，《尖叫》中漩渦狀的血紅天空和峽灣水面的表現皆明顯顯示孟克曾受益於梵谷的作品，如同梵谷一樣，孟克以這種圖像來呈現他心情的激烈動盪。

孟克的「人生橫飾楣帶」系列作

　　於 1889 年秋天，孟克獲得三年的國家獎學金赴法國留學。抵達巴黎後的孟克深感寂寞與憂鬱，加上巴黎在當年 12 月爆發霍亂，於是他就搬到巴黎近郊的聖克魯（St. Cloud），孟克在日記中寫下他著名的〈藝術宣言〉：「繪畫的目的不再是描繪室內，男人在閱讀以及女人在打毛線。他們將是活生生的人，有感覺、有愛、有痛苦。人們將會瞭解這些（簡單）事物中所存在的神聖，也將會如同在教堂中一樣脫下帽子（來致敬）。」孟克又在 1889 至 1900 年間寫道：「我畫的不是眼前看到的，而是以前曾經見過的。」

　　在這種藝術理念下，孟克在 1890 年代開始致力於「人生橫飾楣帶」（The Frieze of Life）系列作，這個系列共有 22 件作品，他在這些系列作中探索人生的一些議題，諸如愛情、恐懼、死亡、秘魯館等等，《尖叫》是其中一件。就風格而言，繪於 1892 至 93 年間的《憂鬱》（*Melancholy*）可視為《尖叫》的前驅：

圖 8
孟克
《憂鬱》
1892-93 年
油彩、畫布
72×98 公分
挪威奧斯陸國家畫廊

同樣的前景人物、海灘的背景以及帶狀的天空。但整幅畫的單純色彩和偏低的彩
度，顯示了甫到巴黎的孟克也跟當時許多重要的畫家一樣，受到皮微德夏宛拿
（Pierre Puvis de Chavannes, 1824–1898）的影響。至於統攝整幅畫的簡化形體及
大律動則受到法國綜合主義（Synthetism）的影響，所謂綜合主義係指高更、貝
納（Émile Bernard, 1868–1941）、以及安格汀（Louis Anquetin, 1861–1932）的
風格與藝術主張。當然梵谷的影響自不在話下。此外，瑞士象徵主義畫家玻克林
（Arnold Böcklin, 1827–1901）的影響也相當明顯，使得孟克著重在大自然景物所
引發的情感。孟克曾如此寫道：「象徵主義：由心境所形塑的大自然。」圖 8

　　孟克繪於 1892 年的《卡爾尤漢街的夜晚》（*Evening on Karl Johan Street*），
在風格上延續了單純的色彩、簡化的形體以及大律動，內容則描述他在奧斯陸街
道上尋覓他之前的愛人米莉‧托洛（Milly Thaulow），可能就是前景中戴著帽子
的女人，旁邊或許是她的丈夫，而中景背向觀者獨行的人或許就是孟克自己。米
莉‧托洛是孟克一個姻親的妻子，時年 22 歲的孟克在 1885 年與她發生不倫之戀，
也因此他對性愛抱持著愧疚、妒嫉與恐懼，反映在畫中骷髏狀臉上的茫然眼睛中，
而畫面陰慘的紫藍色更強調了這種複雜的感情。孟克後來在 1899 年與一個酒商的
女兒圖拉（Tulla Larsen）談戀愛，但是兩人感情時好時壞，於是孟克開始酗酒，
曾經想要結束這段感情，但是圖拉以自殺來威脅他，在兩人拉扯時，圖拉的手槍
走火，孟克左手無名指的兩個關節因而碎裂。圖 9

圖 9
孟克
《卡爾尤漢街的夜晚》
1892 年
油彩畫布
84.5×121 公分
挪威貝爾根拉斯謀斯‧梅耶藏

　　孟克的感情一再遭受挫折，反映在他繪製於 1899 至 1900 年間的《生命之舞》
（ *The Dance of Life* ）。一個穿著白洋裝的少女從畫的左邊進入，伸手想觸摸前面
的一株花朵；中央有一對男女跳著舞，女子的髮絲吹向男子的臉，男子則閉著眼
睛；右邊則是一個顏容憔悴穿著黑衣裳的熟女，雙手緊握，漠然旁觀著熱舞的情
侶。此畫一則象徵女人由花樣少女、嫵媚少婦，再成為歷經滄桑熟女的人生階段，
另一方面也象徵愛情的發展階段：從純情嚮往、熱戀沉醉、再到愛情幻滅。但真
正的意涵則是孟克之受挫情感的呈現。他在日記中如此寫道：

> 我與我的真愛（米莉‧托洛）跳著舞，這是對她的一段回憶。一個帶著微
> 笑的金髮女郎走進來，想要摘取愛情的花朵，但花卻不容許被摘取。在另
> 一邊我們看到她穿著黑衣，被跳著舞的情侶所困擾，她被拒絕了，就好像
> 我被她拒絕一樣。

　　孟克曾說：「女人有多重的面貌，也因此對男人而言就是個謎。女人同時是
聖女、妓女，也是一個被拋棄而傷心的人。」《生命之舞》呈現了孟克對女人的
這種觀點。此外，畫中的女人，無論是少女、少婦或熟女、以及孟克的自我呈現，
似乎都是鬱鬱寡歡，閉上眼睛的孟克更是滿臉愁容；顯然孟克對感情與生命的看
法都相當悲觀。

圖 10
孟克
《生命之舞》
1899-1900 年
油彩、畫布
125.5×190.5 公分
挪威奧斯陸國家畫廊

　　《生命之舞》的場景是描繪奧斯陸峽灣阿斯嘎德史特蘭德（Aasgaardstrand）海濱，有學者認為畫中滿月在海面上所形成的長條狀倒影是陽具的象徵，使得這幅作品帶有不言可喻的性意味。孟克曾如此寫道：「在一個明亮的夏夜，生與死、白晝與黑夜都同時存在。」在強調大自然之循環運作的自然主義觀念下，生命終結的死亡也是生命的開端，孟克「人生橫飾楣帶」所表現的題材即是人生中一再重複的課題：從掙脫不了的焦慮與徬徨所產生的《尖叫》，到人生身心循環的《生命之舞》。就像所有不朽的藝術創作一樣，孟克的藝術也從個人情感的表達提升到普世存在現象的顯露。圖 10

浩劫後的尖叫

　　孟克的《尖叫》表達了十九世紀末瀰漫於歐陸的焦慮與進入二十世紀不安的預言，二十世紀歷經了兩次世界大戰對人類造成的浩劫。法蘭西斯・培根（Francis Bacon, 1909–1992）於 1953 年繪製了《根據委拉斯給茲之教皇英諾森十世肖像的習作》（*Study after Vélázquez's Portrait of Pope Innocent X*），委拉斯給茲（1599-1660）從西班牙抵達羅馬不久後，在 1650 年左右為教皇英諾森十世畫了肖像，當時他一心想要與義大利最偉大的肖像畫家提新（Titian, 1488-1576）一較高下，這件作品果然將 75 歲的教皇個性描繪入神，輕鬆坐在寶座上的教皇卻是威嚴無比且自信十足，像是上帝在塵世間的代言人一般，成為巴洛克時期的傑作。培根則在

畫中將這位十七世紀的教皇改變成一個受難者，像困坐在電椅般地張大嘴巴發出
尖叫，傳達了因外來的折磨或內心的衝突所引發的痛苦。快速揮灑的大筆觸呈現
出尖銳的叫聲與強烈的痛苦，因畫面的無聲而更強化那喊不出的尖叫。培根再度
推翻叔本華所宣稱的視覺藝術無法表現尖叫的謬論，同時又以改變教皇的形象來
呈現尼采（Friedrich Nietzsche, 1844 -1900）所主張的上帝已死，而尼采的這項主
張也導致了人生沒有目的的虛無主義（nihilism），在剛歷經兩次大戰的歐陸，上
帝已死與虛無主義似乎成為當時無可爭辯的事實。

　　法蘭西斯·培根曾說：

> 偉大的藝術總是將所謂的事實予以彙集、重新發明，將我們所知道的存在
> 予以重整……把經時累月所形成的面紗揭除。所有的理念總是會罩上一層
> 面紗，也就是人們長期以來所累積而成的態度。好的藝術家就是要把這些
> 面紗扯下來。

孟克與培根先後把我們習以為常的形象與容貌予以重新闡釋，赤裸裸地顯露人們
內心的焦慮恐懼與痛苦折磨；他們兩人的畫作之所以引起觀者的共鳴與感動，即
在他們都呈現了直指人心的真相。

10

培根的藝術

反映現代人的焦慮與矛盾

培根經常在人物畫中利用幾道線條來界定出一個牢籠似的狹小空間，但總是刻意讓這幾道線條形成的狹小空間有不合乎視覺邏輯的矛盾，從而呈現了現代人所存在之環境的矛盾與荒謬。

今年（2013）11 月 12 日，法蘭西斯‧培根（Francis Bacon, 1909-1992）作於 1969 年的三聯幅《魯西恩‧佛洛伊德的三幅肖像習作》(*Three Studies of Lucian Freud*)，在紐約佳士得夜場拍賣以 1 億 4240 萬美元成交，創下了單一畫件拍賣成交的最高紀錄，超越 2012 年 5 月孟克《尖叫》所創下的 1 億 1990 萬美元天價。去年孟克《尖叫》創下的紀錄已經讓人咋舌，在這場紐約佳士得秋拍中，培根此作刷新價位更引起舉世矚目。參見頁 136 圖 1

《富比世》（*Forbes*）隨即於 11 月 13 日刊出一篇〈法蘭西斯‧培根的《魯西恩‧佛洛伊德》之所以價值 1 億 4240 萬美元的理由〉（The Reason Why Francis Bacon's 'Lucian Freud' Is Worth $142 Million）：（1）物件稀少；在這場秋拍中就有 7 件安迪‧沃荷（Andy Warhol）的作品，而 2013 年拍賣市場總共只有 10 件培根的作品。（2）培根和佛洛伊德兩位名家互爭高下的朋友關係強化了這件作品本身的藝術史價值。（3）近十年來當代藝術的漲勢方興未艾；2002 年的總拍賣價為 8 億 5 千萬美元，到 2012 年則成長至 60 億美元左右。（4）超級鉅富愈來愈多，

圖 2
法蘭西斯‧培根
《花園裡的人物》
約 1936 年
油彩、畫布
74x94 公分
倫敦泰特藝廊

尤其是新崛起的鉅富更是將當代藝術收藏作為身分地位的象徵。

　　現代藝術之所以在市場中崛起，是因為流通在藝術市場的一流現代藝術作品越來越少，當孟克和培根的畫作出現在市場上，因為這些畫作是重要的現代藝術作品，所以創下天價。藝術品的價格當然取決於許多因素，但最根本的考量就是藝術的品質。孟克的《尖叫》與培根的《魯西恩‧佛洛伊德》都反映了現代人的焦慮與矛盾，想要掙脫現實環境的沉重桎梏，也反映了存在主義對生命與生活的質疑，這類作品所傳達的內涵或許也挑動了當代鉅富藏家的心弦。

法蘭西斯‧培根的藝術發展

　　法蘭西斯‧培根出生於愛爾蘭都柏林（Dublin）一個英格蘭家庭，在五個小孩中排行老二，從軍中退役的父親以訓練賽馬維生，母親出身鋼鐵業世家。培根從小患有氣喘病，終生為此疾病所苦。1914 年第一次世界大戰爆發後，培根舉家遷到倫敦，大戰結束後，培根則在倫敦與愛爾蘭輪流居住。培根在中學裡經常蹺課，之後他的父親發現他經常穿著他媽媽的衣服，無法接受他的同性戀傾向，於是將他趕出家門，因此培根就在 1926 年前往倫敦，靠著他母親每星期提供的 3 英鎊生活費過日子。

　　1927 年培根到德國柏林旅行，經常流連於柏林同性戀者常去的夜總會。又前往巴黎，在保羅‧羅森伯格藝廊（Galerie Paul Rosenberg）看到畢卡索於 1927 年舉行的個展，培根深受感動，於是開始作畫。他在 1928 年返回倫敦後決定以繪畫為業，一開始他從事現代風格的家具和室內設計，曾經在 1929 年展出他的設計。在 1930 年培根與兩個畫家共用一個畫室，才正式走上繪畫創作之路。

　　培根的繪畫基本上是自學的，沒有受到學院養成與特定師承的傳授，然而，

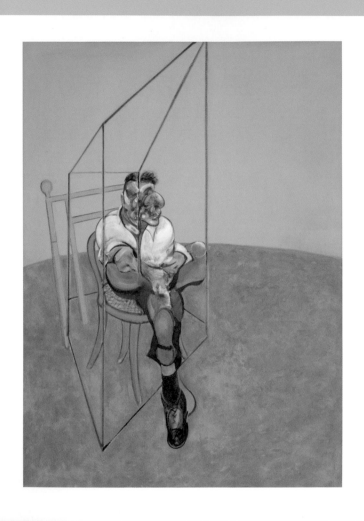

圖 1 法蘭西斯·培根《魯西恩·佛洛伊德的三幅肖像習作》
1969 年 每件 198×147.5 公分

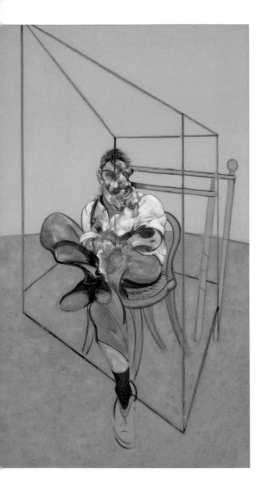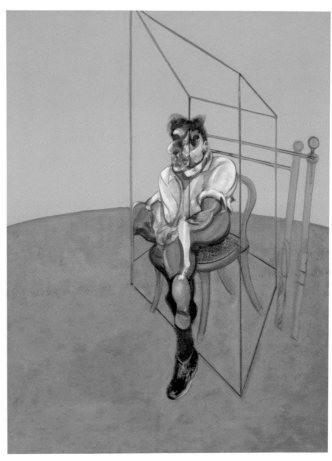

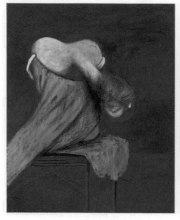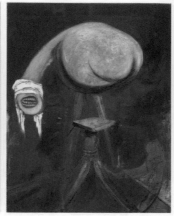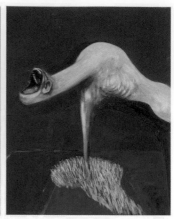

圖 3 法蘭西斯‧培根《十字架底下形體的三幅習作》 約 1944 年 油彩、木板 每件 94x73.7 公分 倫敦泰特藝廊

如同其他藝術家一般，他當然也受到當下超現實主義風格的影響。他博覽群書，形成自己獨特的想法，不是亦步亦趨地抄襲，因而使得他的繪畫得以獨樹一格。1930 年代正是超現實主義方興未艾之時，國際超現實主義的展覽於 1936 年在倫敦舉行，培根以《花園裡的人物》（*Figures in a Garden*）參展，籌辦這次展覽的主要負責人赫伯‧里德（Herbert Read，1893-1968）認為這件作品「不夠超現實」，拒絕了此作的展出。赫伯‧里德對英國現代藝術的提倡不遺餘力，除了提拔一些現在國際上知名的英國現代藝術家之外，也在 1936 年出版了《超現實主義》一書，成為研究超現實主義最早的學術著作之一。圖 2

奠定聲譽的《十字架底下形體的三幅習作》

第二次世界大戰爆發，培根由於氣喘病而免於被徵召入伍。1945 年他在倫敦的樂菲佛藝廊（Lefevre Gallery）展出三聯幅《十字架底下形體的三幅習作》（*Three Studies for Figures at the Base of a Crucifixion*），當他繪製此畫時，戰爭尚未結束，畫中所描繪的怪物展露出恐怖的形象，讓戰後倫敦的戰火餘生者怵目驚心，直覺聯想起彷彿是怪物的戰爭，培根因而一舉成名，奠定了他的畫壇地位。圖 3

《十字架底下形體的三幅習作》現在收藏於倫敦泰特藝廊，所展現的內容可說是培根整個創作的基礎。培根原來計劃繪製一幅更大幅釘在十字架上的基督受

難像，然而，他卻選擇只以十字架底下的形體作為題材；一般所描繪的十字架底下的人物都是聖徒與聖人，但培根所描繪的則是類似怪物一般的形體，不難想像培根原來的構想是在釘著基督的十字架底下有數隻怪物盤據，彷彿要伺機吞噬基督。依據後來培根自己的說法，此畫中的這些怪物係來自希臘雅典劇作家伊斯克勒斯（Aeschylus，約西元前 525-456）的三部曲戲劇《歐瑞斯提》（Oresteia）中的第三部《優美尼德斯》（Eumenides）。

　　此戲劇的第一部係敘述特洛伊戰爭統帥阿嘎眠農（Agamemnon）在班師凱旋回到雅典後被他的妻子克萊騰聶斯特拉（Clytemnestra）所謀殺，共犯是新國王伊吉斯特斯（Aegisthus）。第二部敘述的是歐瑞斯特斯（Orestes）在阿波羅的煽動下為他父親報復，因此殺死母親克萊騰聶斯特拉和伊吉斯特斯，但在逃亡時卻被一群憤怒女神優離伊斯（Erinyes）如影隨形地糾纏。第三部則敘述歐瑞斯特斯的接受審判，由雅典娜以及 11 名雅典公民組成審判法庭，審判歐瑞斯特斯的弒母是否有罪。阿波羅為歐瑞斯特斯辯護，憤怒女神優離伊斯則代表被殺死的母親克萊騰聶斯特拉。

　　阿波羅在辯論中主張在婚姻中男人比女人重要，並特別指出雅典娜只是宙斯（Zeus）所生，並沒有母親。最後，雅典娜投下無罪的一票，並且在沒有開票之前就宣布歐瑞斯特斯無罪開釋，但在清點票數後，正反雙方票數相等，最後雅典娜說服憤怒女神優離伊斯以慈悲為懷，原諒弒母罪行，接受無罪判決結果。筆者認為：或許培根曾經於 1927 年到柏林旅行，並流連於柏林同性戀者的夜總會，對德國人自然有幾分感情，或許他認為選擇原諒更符合基督精神。

　　三聯幅基本上是文藝復興時期祭壇畫經常採用的形式，也因此培根的此作在形式與意涵都與宗教傳統有著密切的關聯；《十字架底下形體的三幅習作》雖然沒有呈現為救贖原罪而犧牲的基督受難圖，但僅是畫作的名稱就足以彰顯

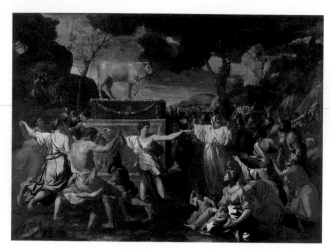

圖 4
尼可拉‧普桑
《金牛的膜拜》
1633-1634 年
油彩、畫布
154x214 公分
倫敦國家藝廊 （National Gallery）

基督受難的存在。畫中的三個怪物分別代表冥間掌管報復罪行的憤怒女神：憤怒（Alecto）、妒忌（Megaera）、報復（Tisiphone）。在瞭解這些怪物的來源之後，培根的意涵或許不僅僅是以猙獰的怪物形象來象徵戰爭的摧殘與破壞而已；沒有呈現的基督受難圖則隱喻了英國人以及整個人類的受難；或許在畫家的想法裡，這個苦難已經成為普世的存在經驗，無須也無法藉用圖像來表現，培根所欲著墨的是在十字架底端的活動。培根從 1933 年就開始對基督釘在十字架的圖像深感興趣，留下幾件作品。

　　培根採用希臘神話中三個憤怒女神來取代傳統宗教繪畫中的聖徒和聖人，在戰爭時期與戰後的時代顯然有不一樣的內涵。1944 年 9 月開始攻擊倫敦的納粹導彈 V−2 火箭正式名稱就是「復仇武器 2」（Vergeltungswaffe 2），以報復盟軍飛機日夜對德國各城市的地毯式轟炸。因此筆者認為：培根之所以援引希臘神話的憤怒女神（憤怒、妒忌、報復）即可能與 V−2 火箭有關。盤據在扭曲家具上三個形象猙獰恐怖的怪物（憤怒女神）像是俯覽被砲火蹂躪的城市，中間的怪物頭部纏著繃帶，把整個眼睛遮住，象徵了戰爭的傷害，也象徵了戰火的無情，盲目地屠殺老弱婦孺，特別是在轟炸機與 V−2 火箭的轟炸之下。虎視眈眈地在十字架底下伺機想要吞噬受難的基督，如同 V−2 火箭威脅倫敦民眾一般；伸長的脖子就像是斯圖卡轟炸機與 V−2 火箭的造型。

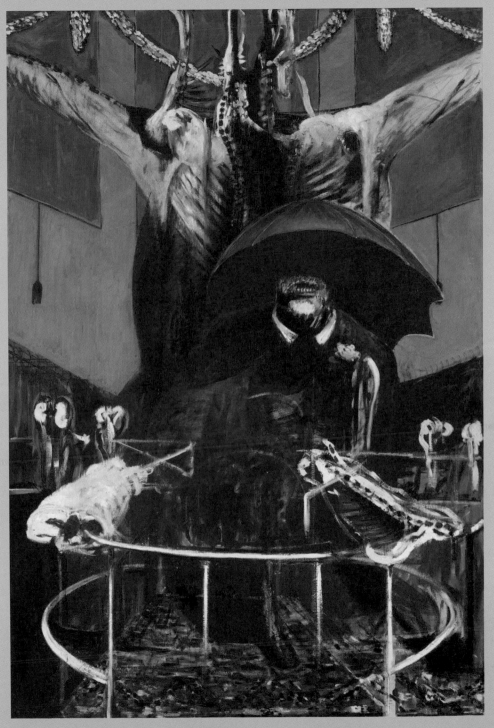

圖 5　法蘭西斯・培根《圖畫》1946 年　油彩與粉彩、亞麻布　197.8×132.1 公分　紐約現代美術館

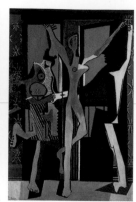

左　圖6：林布蘭《被剝皮的牛體》1655 年油彩、木板　94×69 公分　巴黎羅浮宮美術館
中　圖7：法蘭西斯・培根《基督被釘在十字架上》1933 年油彩、畫布　62×48.5 公分　私人典藏
右　圖8：畢卡索《三個舞者》1925 年油彩、畫布　215×142 公分　倫敦泰特藝廊

　　這三幅畫作的橘紅色背景或許象徵了基督受難的鮮血，也象徵遭受飛機與火
箭轟炸下照亮倫敦夜晚的火光，更象徵了受難者的憤怒。

反戰的譴責：1946 年的《圖畫》

　　歐美畫壇在第二次世界大戰之後流行抽象畫，除了反映對象徵傳統美感之繪
畫形式的質疑與顛覆之外，也是對整個歐洲文明價值的重新審視。然而，仍有少
數人不願隨波逐流，堅持以具象風格來創作，並且選擇以人做為主題，培根即屬
於這類少數人，而且是率先描繪同性戀題材的藝術家之一。他作於 1946 年的《圖
畫》（*Painting*）傳達了他對戰爭的省思。這幅圖畫的意象歸功於超越時空元素的
超現實主義風格，無論是刻意或者潛意識，此畫融合了 1945 年倫敦國家藝廊購藏
的尼可拉・普桑的《金牛的膜拜》（*The Adoration of the Golden Calf*），至於培
根畫作中一剖為二的牛體則反映了林布蘭《被剝皮的牛體》（*The Flayed Ox*）的
影響。

　　培根作於 1933 年的《基督被釘在十字架上》（*Crucifixion*）即是從林布蘭《被
剝皮的牛體》畫中看到了類似基督受難的意象，又從收藏於倫敦泰特藝廊的畢卡
索《三個舞者》（*Three Dancers*）擷取了姿態造型。在《圖畫》中，培根更進一
步藉用這個牛體的形象，不過，不再是倒懸的牛體，而是如同基督受難一般，以
正常姿勢懸掛的人體，雙臂高舉，被開膛剖腹。普桑《金牛的膜拜》中祭壇的花

圈則衍變為畫幅最上端垂懸的腸子。圖 4、5、6、7、8

　　《圖畫》中的正中央是一個撐著一把雨傘的人，乍看之下，臉部像是籠覆在陰影之中，仔細觀看，卻是一張只有獠牙銳齒的臉，沒有頭部；黑色的西裝上別著一朵黃色的胸花，左手臂掛著一把手杖。這樣的裝扮讓人聯想起當時英國政治人物的穿著，而打著傘的形象又讓人聯想起英國首相張伯倫（Arthur Neville Chamberlain, 1869-1940）。張伯倫從 1937 年 5 月至 1940 年 5 月擔任英國首相，他在 1938 年簽訂慕尼黑協定，允許希特勒併吞捷克境內德語區的蘇德台區（Sudetenland），間接助長了希特勒的入侵波蘭，因此英國被迫於 1939 年 9 月 3 日對德國宣戰。左翼人士早就譴責他外交政策的姑息主義導致戰爭，邱吉爾於 1948 年出版了六冊的《第二次世界大戰》，第一冊《風起雲湧》（*The Gathering Storm*）中更定論張伯倫的歷史罪狀。因此，畫中這位身材碩大、看似偉大的政客或許是隱喻張伯倫，由於他缺乏腦筋的姑息做法使得無數人喪生，支解的屍塊與內臟四散於戰壕。這個政客站在一個圈圈裡，彷彿畫地自限，又像是作繭自縛，也使人聯想起法庭中被告所站的席位。然而，此畫又超越了時空特定人物的身分，歷史一再出現政客的激情煽動，不斷引起生靈塗炭的戰爭，這個人似乎是張伯倫，但也可以是希特勒、東條英機、史達林或挑動戰爭的任何一位政客；培根使用繪畫對權威與戰爭提出了嚴肅的譴責。

永恆的尖叫：《根據委拉斯給茲之教宗英諾森十世肖像的習作》

　　出自對權威的反動，根據西班牙畫家委拉斯給茲（Velázquez, 1599-1660）作於 1650 年左右的《教宗英諾森十世的肖像》（*Portrait of Pope Innocent X*），培根在 1940 年代末開始繪製一系列相關的習作。最完整的圖畫為 1953 年的《根據委拉斯給茲之教宗英諾森十世肖像的習作》，但是其他幾幅尺寸較小的習作也沒有

減少其震撼力道。在委拉斯給茲的畫中，教宗堅毅的眼神流露出精明能幹；而培根則將重心放在教宗張大的嘴，呈現苦悶的尖叫，又將教宗置放於幾道金黃色的圈圍中，與金黃色的教宗座椅相呼應，意謂權力的榮耀將教宗局限在狹隘的空間中；粗獷的線條筆觸又使得人物的實體消融在空間之中，彷彿只留下永恆的尖叫，那種尖叫可能意謂權威的厲聲命令，也可能意謂隱藏在光鮮亮麗外表之下苦悶內心的發聲。那種形於外的內心苦悶應該就是戰後歐洲人共同心聲的寫照，每個人都有亟欲宣洩的焦慮和苦悶。圖 9、10

　　培根經常在人物畫中利用幾道線條來界定出一個牢籠似的狹小空間，但總是刻意讓這幾道線條形成的狹小空間有不合乎視覺邏輯的矛盾，從而呈現了現代人所存在之環境的矛盾與荒謬。的確，歷經兩次大戰的歐洲在戰後流行存在主義哲學，思索人類的存在意義與價值，並且探討人在失去意義以及置身荒謬環境中所產生的迷惘和疑惑。存在主義也強調存在的焦慮、絕望、以及反理智的態度，培根的人物畫所傳達的正是存在主義的思維，觀者在他這類的圖畫中看到荒謬的存在所反映出來的焦慮與絕望。這也是為甚麼在規律之社會運作機制下生活的現代人，即使不瞭解存在主義哲學，即使不懂現代藝術，但在觀看培根的畫作時，都免不了被畫中的意象所震撼。

友誼的表現：《魯西恩‧佛洛伊德的三幅肖像習作》

　　培根因為氣喘而免於入伍，他在 1941 年於倫敦結識魯西恩‧佛洛伊德（Lucian Freud, 1922–2011），魯西恩‧佛洛伊德是著名心理學家西格蒙德‧佛洛伊德（Sigmund Freud, 1856–1939）的孫子，他的父親是建築師，在納粹崛起的 1932 年就舉家移民英國，魯西恩在 1939 年歸化英國籍。他自稱是「壞孩子」，在青少年時期轉讀於幾所中學與藝術學校，17 歲時開始參與英國幾個重要的同性戀團體，

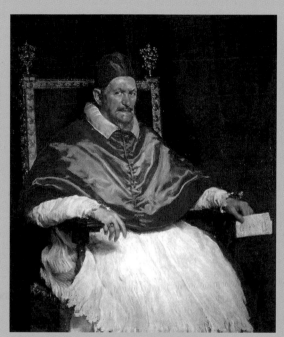

圖 9
委拉斯給茲
《教皇英諾森十世肖像》
約 1650 年
油彩畫 141x119 公分
義大利羅馬多莉雅潘菲利畫廊（Galleria Doria-Pamphilj）

圖 10
法蘭西斯‧培根
《根據委拉斯給茲之教皇英諾森十世肖像的習作》
1953 年
油彩‧畫布 153x118 公分
美國愛荷華州蝶夢茵藝術中心（Des Moines Art Center）

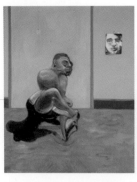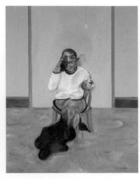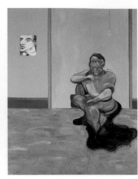

圖 11 法蘭西斯・培根《三幅肖像：喬治・戴爾的遺像、自畫像、魯西恩・佛洛伊德的肖像》1973 年
油彩、畫布 每件 198×147.5 公分 私人典藏

這些同性戀團體在戰時的英國成為前衛藝術的重要支柱。雖然魯西恩・佛洛伊德
在戰後以嚴肅的態度來繪製肖像畫，並在 1948 年結婚，但是他仍有許多婚外情，
生下至少 13 個小孩，但他終生都抱持著同情同性戀的態度。培根與佛洛伊德在戰
後都成為英國畫壇的重要人物，在 1954 年的威尼斯雙年展中，培根、佛洛伊德以
及邊・尼可森（Ben Nicholson, 1894–1982）的作品同時在英國館展出，他們兩人
既有朋友的交情，但又有專業的競爭。佛洛伊德曾經為培根繪製了兩幅肖像畫，
其中一幅在 2008 年的倫敦佳士得拍場以 940 萬美元成交。而培根也曾經為佛洛伊
德繪製了許多幅肖像畫，其中採用大尺寸的三聯幅有三件。最早的一件就是此次
創下拍賣天價的《魯西斯・佛洛伊德的三幅肖像習作》，繪於 1969 年；第二件等
身大的三聯幅是作於 1973 年的《三幅肖像：喬治・戴爾的遺像、自畫像、魯西
恩・佛洛伊德的肖像》（*Three Portraits– Posthumous Portrait of George Dyer, Self-
Portrait，Portrait of Lucian Freud*），左邊是培根的親密友伴喬治・戴爾（1934-
1971），培根與戴爾在 1963 年相識後展開熱戀，然而，就在培根於 1971 年在巴
黎大皇宮舉行回顧展的開幕前兩天，戴爾因酗酒和嗑藥過度而猝死在巴黎的旅館
浴室內，培根在戴爾生前與死後畫了許多幅他的肖像，在此三聯幅中，培根將戴
爾與佛洛伊德的肖像分別擺置於他自畫像的左右兩邊，顯示出佛洛伊德在他心中
的分量；第三幅則是作於 1976 年的《魯西恩・佛洛伊德的三幅肖像習作》（*Three
Studies for a Portrait of Lucian Freud*），以臉部的特寫為主，該畫作於 2011 年在倫
敦蘇富比，以 3 千 7 百萬美元成交。圖 11、12

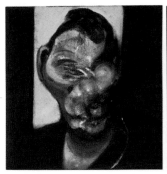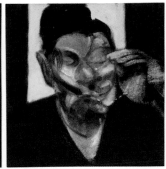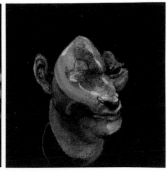

圖 12 法蘭西斯・培根 《魯西恩・佛洛伊德的三幅肖像習作》 1976 年 油彩、畫布 每件 35.5×30.2 公分 私人典藏

　　繪於 1969 年的《魯西恩・佛洛伊德的三幅肖像習作》基本上延續培根在 1950 年代所發展出來的繪畫語彙：扭曲的人體置身在一個違反視覺邏輯的線條框架牢籠裡。佛洛伊德坐在藤編座墊的木椅上，背景是平塗的橙色，地面則是雜雜的灰棕色，地面與背景的交接形成弧形，產生了空間的混淆感覺。每個肖像後面都擺放一個床頭板，這種圖像是依據攝影師約翰・狄金（John Deakin, 1912-1972）所拍攝的佛洛伊德照片演變而來。

　　這時培根的風格顯然與 1950 年代有很多不同，最大的差異或許是在頭部造型的改變。前文提及，培根於 1927 年在巴黎看到畢卡索的展覽之後立志成為畫家，這時的畢卡索正處於綜合立體主義風格，特有的多個面向的臉部描繪同時出現，培根這時的頭部處理方式顯然採用了畢卡索的觀點，不過筆觸比較傾向使用厚重油彩的大筆揮灑，並產生形體與色彩交融的現象，這種風格在 1976 年《魯西恩・佛洛伊德的三幅肖像習作》之臉部的描繪中臻至成熟。

　　培根的畫作，從 1944 年啼聲初試的《十字架底下形體的三幅習作》到 1976 年的《魯西恩・佛洛伊德的三幅肖像習作》，就形式而言，均帶有濃厚的超現實主義氣息，以多層次和多面向的方式融合了宗教與傳統文學，反映了對現實經驗提出存在主義式的質疑，但也傳達了超越時空的普世價值。除了反映畢卡索的綜合立體主義與超現實主義風格等現代藝術的影響之外，最值得再次強調的是：培根所喜愛的三聯幅形式是文藝復興時期的祭壇畫形式，他一再挪用並轉化傳統藝術的圖像，更說明了歐洲的現代藝術其實是延續傳統的藝術，無論是反動顛覆或

是轉借挪移，現代藝術與傳統藝術之間的淵源是無法予以切割的。

　　培根於 1992 年 4 月 18 日因氣喘宿疾引起心跳停止而辭世，他的遺產據估有 1100 萬英鎊，全部由他的最親近友伴約翰‧愛德華茲（John Edwards）繼承。愛德華茲來自倫敦東區，在酒吧工作；培根於 1974 年結識愛德華茲，而從 1976 年起兩人交誼密切，直至 1992 年培根過世；培根曾經繪畫二十多幅愛德華茲的肖像畫。2002 年 52 歲的愛德華茲罹患癌症，為了實踐他維護培根藝術遺產的責任，他將培根在倫敦的律斯馬房工作室（Reece Mews Studio）以及所有物品捐贈給都柏林修連市立現代藝廊（Hugh Lane Municipal Gallery of Modern Art, Dublin）。

11

佛洛伊德的藝術

存在主義的安格爾

佛洛伊德對肌膚的處理不僅僅只是再現表面的凹凸，
也不僅僅只重視油彩的質感與筆觸的力道，他把肌膚
塊面的凹凸看成是地面的起伏一般，高低起落有致，
而透過這些起伏來呈現肉體內蘊與外露的結構之美。
這種把人體當作是呼應外在世界之微小宇宙的看法，
反映了歐洲自從中世紀以來的藝術觀念⋯⋯。

法蘭西斯‧培根（Francis Bacon, 1909-1992）於 1945 年在倫敦結識魯西恩‧佛洛伊德（Lucian Freud, 1922-2011），從此兩人交往頻密。然而，在 1970 年代中期，出身愛爾蘭的培根年輕時曾經財務拮据，他厭惡佛洛伊德的紳士勢利和崇尚上流社會生活，因此兩人開始有所衝突而分道揚鑣。雖然他們的友誼破裂了，佛洛伊德仍然讚佩培根的藝術成就，他曾經提過：「培根認為他正在藝術中注入以前所缺少的思想；至於我，我只想做自己做不到的，就如同葉慈（Yeat）所謂的對困難的迷戀。」培根與佛洛伊德兩人的畫風迥異，但皆以各自的方式來表達存在主義所強調之存在的焦慮、絕望，以及反理智。

佛洛伊德曾經繪製了兩幅培根的肖像畫，其中一幅很罕見地畫在黃銅板上。《法蘭西斯‧培根的肖像》是他在 1952 年以三個月的時間近距離觀察所繪製而成，佛洛伊德以剖析般的精密再現培根的容貌，但又刻意強調培根的梨狀臉形、不對稱的兩眼、歪斜的嘴巴，呈現培根沉思的神情。這幅袖珍畫呈現細部刻畫的銳利，也刻意強調各個銜接面的線條與整個輪廓線，所形成的視覺效果迥異於肉眼所觀看到的柔軟膚肌，因而更顯現冰冷的疏離感與焦慮。此畫為英國泰特（Tate）藝廊所購藏，在 1988 年於德國柏林展出時被竊，迄今下落未明。另一幅《法蘭西斯‧培根的肖像》繪於 1956 至 57 年，雖然尚未完成，但在 2008 年由倫敦佳士得以 940 萬美元拍售。圖 1

歐美在歷經兩次世界大戰之後，由於對傳統價值與美學教條的質疑與反動，因而導致抽象畫的風行，只有少數藝術家仍然堅持具象的風格，佛洛伊德是其中一位。現代藝術史學者與藝評家赫伯‧里德（Herbert Read, 1893-1968）稱魯西恩‧佛洛伊德為「存在主義的安格爾」（the Ingres of existentialism）（*Contemporary British Art*, Harmondsworth, 1951, rev. 1964, p. 35）。安格爾的畫看似相當精密地再現形象，但事實上，安格爾所畫的人物在比例與造型都經過調整與修飾，而且整

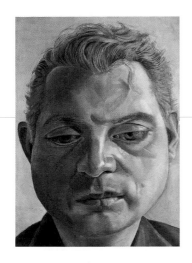

圖 1
魯西恩‧佛洛伊德
《法蘭西斯‧培根的肖像》
1952 年
油彩、黃銅板
7.8×12.7 公分
倫敦泰特藝廊

個形體的表現特別凸顯蜿蜒的輪廓線。佛洛伊德也是以略微的誇大和扭曲以及精密到反常的方式來表現戰後存在主義的焦慮。以「存在主義的安格爾」比擬佛洛伊德的說法相當妥切。

魯西恩‧佛洛伊德的早期藝術

　　魯西恩‧佛洛伊德出生於德國柏林，是著名心理學家西格蒙德‧佛洛伊德（Sigmund Freud, 1856-1939）的孫子。納粹黨在 1933 年開始執政，魯西恩的父母親是猶太人，幸好早在 1932 年就舉家移居英國倫敦，他在 1939 年歸化英國籍。魯西恩先後就讀數所藝術學校，並在 1942 至 43 年間就讀於倫敦大學的金匠學院（Goldsmiths' College）。他在 1941 年第二次世界大戰期間擔任大西洋運輸船團的水手，在 1942 年因身體緣故而除役。

　　佛洛伊德在 1940 年代初期以素描為主，特別專注於臉孔的描寫，同時也開始繪製油畫，並嘗試超現實主義的風格，例如 1943 年的《畫家的房間》（*Painter's Room*），使用超現實的手法將長頸鹿和長沙發等毫無關聯的物件擺在一起，這種無厘頭的搭配卻延續到他日後的成熟作品中。英國畫壇在 1930 年代出現新浪漫主義（Neo-Romanticism），藝術家強調對周遭世界的主觀看法，也因此對形體予以主觀的誇張和扭曲，反映了大戰爆發前夕時局的不安。佛洛伊德受到這種思潮的影響，因此他在 1940 年代後期到 1950 年代初期的肖像畫中特別誇大眼睛，例如《抱小貓的女孩》（*Girl with a Kitten*），畫中的女人基絲（Kitty）是他的第一任妻子，緊張的抓著貓，誇大的眼睛流露出緊張的眼神。他以這種特徵建立個人的獨特風格：透過精密的描繪來表達一股疏離感，對物體的精密描繪又特別著重在輪廓的線條。圖 2

圖 2
魯西恩・佛洛伊德
《抱小貓的女孩》
1947 年
油彩、畫布 39.5×29.5 公分
私人典藏

圖 3
魯西恩・佛洛伊德
《在帕丁頓區的室內》
1951 年 油彩、畫布 152.4×114.3 公分
英國利物浦沃爾克藝廊（Walker Art Gallery, Liverpool）

　　這種存在主義的疏離感成為佛洛伊德在 1951 年兩件成名作的基調：《在帕丁頓區的室內》（*Interior in Paddington*）和《女人與白狗》（*Girl with a White Dog*）。《在帕丁頓區的室內》的模特兒是攝影師哈利・岱爾蒙（Harry Diamond），穿著皺皺的風衣、左手夾著菸、右手握著拳頭，前面擺放著一盆龍舌蘭類的植物，在比重上與人物等量齊觀，地板上放了也是皺起來的地毯，這樣的配置多少延續他稍早的超現實主義構思；有點茫然的眼神加上握拳的右手傳達了憤怒青年的類型，帶有波西米亞藝術家的浪漫情懷。圖 3

　　《女人與白狗》的模特兒是他的妻子基絲，他倆在 1948 年結婚，婚姻關係只維持了四年，在繪製這幅畫時兩人關係已經相當緊張。斜憑在床上的基絲穿著睡袍，略大的眼睛直視前方，眼神略帶茫然，半裸露酥胸，左手戴著婚戒，讓人感受不到愛情與肉慾。在西方的傳統中，狗象徵忠實與信任，當初結婚時別人致送的一對牛頭梗，如今只剩一隻，狗枕靠著基絲，也是流露著無奈的眼神。在看似隨意的取景中，構圖其實相當用心：基絲的大腿前縮，與狗身子往後的角度呼應，加上狗與基絲彎曲的腿緊密的契合；輕擺在左胸的右手似乎心痛捧心一般，

圖 4
魯西恩‧佛洛伊德
《女人與白狗》
1951-1952 年
油彩、畫布
76.2×101.6 公分
倫敦泰特藝廊

而戴著婚戒的左手擺放在不顯眼的角落，似乎也暗示婚姻關係變得不重要。此外，整幅畫的精密描繪也加深了冷漠與無情之感，特別是基絲的臉和手以及狗頭的描繪，在一些銜接與轉折處採用近乎冰冷的方式，與睡袍以及床單的柔軟質感形成強烈對比。圖畫所呈現的只有對質感與輪廓線條等形式的感覺，而不是情感的關切。圖 4

培根的《男人與狗》

　　佛洛伊德與培根以迥異的風格來表現人類荒謬之存在的焦慮、絕望以及反理智的態度。佛洛伊德在 1951 年《女人與白狗》透過精密描繪以及對形體與空間精準的再現所流露出的冷漠與疏離；培根則在 1953 年的《男人與狗》（*Man with Dog*）以模糊的筆觸表現晦暗的形體與空間，呈現了失落與徬徨。就形式而言，培根此作與義大利未來主義畫家賈寇摩‧巴臘（Giacomo Balla, 1871-1958）《一隻上鍊之狗的律動》（*Dynamism of a Dog on a Leash*）有直接的關連，兩人都受到英國攝影師愛德沃德‧邁布里奇（Eadweard Muybridge, 1830-1904）捕捉人物與動物連續瞬間動作的啟迪。巴臘所呈現的是狗在快速走動時腿、腳、耳朵以及尾

（*Les Jaloux*），悲劇丑角皮耶霍居中而坐，左右各有一對俊男美女，一個女子彈著吉他，另一個女子手執著扇，彷彿在挑逗皮耶霍一般；背景是花園的一個角落，在茂盛的樹葉中依稀可以看到一尊山林妖精潘恩（Pan）的雕像。圖7、8

　　雖然佛洛伊德從未見過瓦鐸的這幅原作，但他根據複印品採用了瓦鐸的構圖，在 1970 年代末他搬到倫敦西區一間寬敞的頂樓畫室，還加裝了一面天窗，這幅畫就是以這個畫室為背景；畫中人物從左至右分別是：他的愛人畫家希里亞・保羅（Celia Paul），女兒貝拉・佛洛伊德（Bella Freud）彈著曼陀鈴，前女友蘇吉・鮑依特的兒子凱伊・鮑依特（Kai Boyt），拿著摺扇的前女友蘇吉・鮑依特（Suzy Boyt），以及躺在地上的史姐兒（Star）。

　　佛洛伊德的肖像畫從一開始就採取精密的描繪，西方的學術界認為這種風格可以追溯到他小時候的經驗，因為他柏林家的牆上掛著的是德國文藝復興大師阿柏瑞克特・杜勒（Albrecht Dürer, 1471-1528）的版畫。筆者則認為佛洛伊德的此種畫風是受到英國肖像畫傳統的影響，尤其是德國畫家小漢斯・霍爾拜（Hans Holbein the Younger, 1497/98-1543）。霍爾拜前往英國發展，於 1535 年擔任亨利八世的御前畫家，他的肖像畫延續了阿爾卑斯山以北歐洲文藝復興時期的精密風格，並且延續了歌德藝術中對線條的著重，強化了人物個性神情的呈現，因此霍爾拜肖像畫的特點：除了呈現容貌的酷似，對個性神情的刻畫也特別鮮明。例如他為英國人文學者兼政治家湯瑪斯・摩爾（Thomas More, 1477/78-1535）所作的肖像。另一個值得注意的特點是佛洛伊德在早期的肖像畫使用非常稀薄的油彩，他使用大量的松節油來稀釋亞麻仁油，因此畫面效果看起來較像是水彩畫，類似霍爾拜的水彩肖像畫，筆者認為佛洛伊德這種風格應是來自霍爾拜的啟發。圖9

　　從 1980 年起，佛洛伊德的油彩以亞麻仁油為主要調油，轉而注重油彩與筆觸的質感，形成特有的風格，例如作於 1985 年的《映影（自畫像）》（*Reflection*

左上　圖 7
魯西恩·佛洛伊德　《大室內 W.11（仿瓦鐸）》
1981-1983 年
油彩、畫布　186×198 公分
私人典藏

左下　圖 8
姜翁湍·瓦鐸　《滿足的皮耶霍》（又名《忌妒》）
約 1712 年
油彩、畫布 35×31 公分
西班牙馬德里裖森波內米撒美術館（Museo Thyssen-Bornemisza）

右下　圖 9
小漢斯·霍爾拜
《湯瑪斯·摩爾勳爵》
1527 年
油彩、像木板
74.9×60.3 公分
美國紐約弗里克美術館（Frick Collection）

圖 10
法蘭斯・霍爾斯
《吉普賽姑娘》
1628-30 年
油彩、木板
58×52 公分
巴黎羅浮宮美術館

（*Self-portrait*））。除了延續他早期對形體掌握的精確，他更注重每一筆的精準，有時甚至每畫一筆都要擦拭畫筆，再重沾顏料，這不只是著重油彩顏色的精確，也注重每一道筆觸的精準。就筆觸表現的力道而言，佛洛伊德是延續西方油畫傳統著重的厚重筆觸（impasto），佛洛伊德相當喜愛法蘭斯・霍爾斯（Frans Hals, 約 1582-1666）的肖像畫，霍爾斯擅長以快速而肯定的厚重筆觸來捕捉生動的神情。佛洛伊德的成熟風格就建立在這種厚重筆觸之上。

此外，延續他早期歌德式對細節精準的再現，再加上以清晰且犀利的筆觸來表現每一個小塊面，所呈現的效果頗接近於羅馬的肖像雕刻。希臘雕像著重臉部呈現理想美的概念式表現；而羅馬的肖像雕刻則以如實的方式呈現人物的容貌，不論是妍美或醜陋，尤其對老者的雕刻，不只是單純的再現真實面貌，對皺紋等細節的刻畫甚至是遠超過真實的視覺，刻意藉著對容貌細節的強調來呈現歷盡滄桑的歲月痕跡。佛洛伊德也以類似羅馬肖像雕刻的態度與美感見解來表現肖像，他對肖像所執持的態度不僅僅只是真實容貌的再現而已，而是藉由表象來呈現內心。圖 10、11、12

這幅自畫像取名為《映影》，具有雙重意涵：鏡中的映影以及省思。佛洛伊德喜歡鏡中的映影，在 1943 年時他曾經購買一面喬治亞風格鏡框的落地鏡子，隨著他數度搬遷，最後放置在他荷蘭公園區畫室的廚房。從鏡中的映影來觀看的不只是自己的容貌而已，還有內心的關照與省思。

培根所畫的佛洛伊德肖像明顯透過扭曲的容貌形狀來表現佛洛伊德相當複雜的個性；而佛洛伊德的自畫像則不只是刻畫了歲月的痕跡與滄桑而已，還以繁雜

右　圖 11《手捧兩個祖先胸像的羅馬貴族》（局部）約西元前 10 年

左　圖 12 魯西恩・佛洛伊德《映影（自畫像）》
1985 年 油彩・畫布 56.2×51.2 公分 私人典藏

筆觸所形成的肌膚表面的起伏傳達內心的錯綜複雜。

地景般的肌膚表現

　　佛洛伊德對肌膚的處理不僅僅只是再現表面的凹凸，也不僅僅只重視油彩的質感與筆觸的力道，他把肌膚塊面的凹凸看成是地面的起伏一般，高低起落有致，而透過這些起伏來呈現肉體內蘊與外露的結構之美。這種把人體當作是呼應外在世界之微小宇宙的看法，反映了歐洲自從中世紀以來的藝術觀念，中世紀與文藝復興時期不乏這類的圖像，但都是以插圖的形式存在，達文奇著名的《威特圖維爾斯男人》（*Vitruvian Man*）表現理想的身體比例，即是屬於這種理念呈現的素描。佛洛伊德也是直接藉由肌膚的呈現來表達這種觀念的藝術家。

　　佛洛伊德在 1980 年代末到 1990 年代中期以立・包爾里（Leigh Bowery, 1961-1994）為模特兒畫了許多畫像，他是澳洲籍的時裝設計師與前衛表演藝術家，總是以奇裝異服驚豔世人，但佛洛伊德把他最真實的肉體呈現於世，尤其是 1991至 92 年間所作的《裸男背影》（*Naked Man, Back View*），以厚重筆觸所畫出的肌肉如同丘陵一般起伏，這個背影彷彿一座山岳般矗立在畫面中央，讓觀者無所遁逃，必須面對這尊肉體的高山，進而欣賞厚重筆觸的美感。美國抽象表現主義畫家威廉・德庫寧（Williem de Kooning, 1904-1997）以他所畫又醜又怪的女人著稱，他曾經說過：「肌肉就是發展出油彩的理由。」雖然兩者的畫風與表現的旨

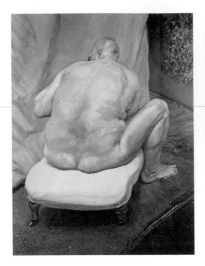

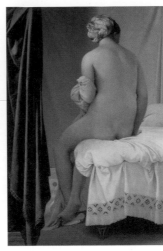

左　圖 13
魯西恩・佛洛伊德《裸男背影》
1991-92 年
油彩、畫布
183.5×137.5 公分
紐約大都會美術館

右　圖 14
安格爾《瓦平孔浴女》
1808 年
油彩、畫布 146×97.5 公分
巴黎羅浮宮美術館

趣不同，這句話倒是可以為佛洛伊德的畫風下個註腳。《裸男背影》讓我們聯想起安格爾繪於 1808 年的《瓦平孔浴女》（*The Valpincon Bather*），同樣以背影為主，稍稍露出向內看的側臉，又以頭巾、床單、幕簾以及地毯等不同質感的物品來襯托出肌膚的柔軟；《裸男背影》的椅墊、地毯，以及布幕等物也有同樣的考量。揆諸佛洛伊德曾經借用古代藝術的構圖，《裸男背影》的構圖應也是來自安格爾的《瓦平孔浴女》。至於呈現肌膚質感的美感考量則與印象派畫家雷諾瓦晚期的女人可媲美，雷諾瓦晚年的女人身體從豐腴轉為比例超乎尋常的碩大，主要的原因即在於他對肌膚的重視，以細小的筆觸來捕捉肌膚的彈性與光澤，也因此就擴大了肌膚的面積，而產生了壯碩的身體。就這點而言，雷諾瓦是佛洛伊德的先驅。
圖 13、14

　　佛洛伊德《沉睡的福利主任》（*Benefits Supervisor Sleeping*）中的模特兒是蘇・提里（Sue Tilley），任職於倫敦丹麥街的職業中心主任，她是包爾里的朋友，曾經撰寫了一本傳記：《立・包爾里：一個偶像的生平與時代》（*Leigh Bowery, The Life and Times of an Icon*），透過包爾里的介紹，她在 1994 至 96 年成為佛洛伊德的模特兒，當時她的體重是 127 公斤，佛洛伊德稱她為「大蘇」（Big Sue），甚至說她的身體「是沒有肌肉的肉體，因為要承擔這樣的重量，就發展出了不同的質感。」（國立肖像畫廊, Lucian Freud Portraits, 2012, Section VII,

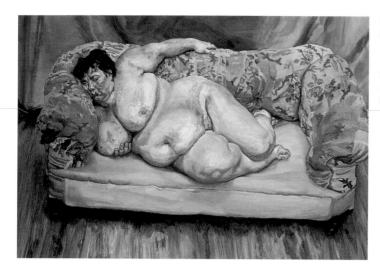

圖 15
魯西恩・佛洛伊德
《沉睡的福利主任》
1995 年
油彩、畫布
151.3×219 公分
私人典藏

導覽手冊）。沉睡或斜臥的維納斯或女人是西方藝術史上的傳統題材，但是佛洛伊德選擇以大蘇堆疊的肉體作為表現的主旨，將觀者的注意力轉向以油彩的質感與筆觸的力道所堆疊出來的肌膚地景。這幅《沉睡的福利主任》於 2008 年 5 月在紐約的佳士得以 3360 萬美元拍售，買家是俄國大亨羅曼・阿布拉莫維奇（Roman Abramovich），創下了當時藝術家生前的最高畫價紀錄。圖 15

多采多姿的感情生活

佛洛伊德自稱是「壞孩子」，17 歲開始參與英國的同性戀團體，這些同性戀團體在戰時的英國成為前衛藝術的重要支柱，也因此他終生都抱持著同情同性戀的態度。他在 1948 年結婚，第一任妻子是歸化英國籍的美國雕刻家雅各・耶普斯坦（Jacob Epstein, 1880-1959）的女兒，但是這段婚姻只維持了四年，生下兩個女兒。他在 1953 年與啤酒大亨的女繼承人卡洛萊・布雷克伍德夫人（Lady Caroline Blackwood）結婚，但在 1959 年離婚；據說佛洛伊德相當傷心，離婚後嚴重酗酒，培根甚至擔心他會為此自殺。此後他就不再結婚，但仍有許多情人，有 14 個小孩可以確定母親，其中有 3 個女兒在同一年出生，甚至謠傳說他可能有 40 個小孩之多。只有少數幾個他認同的兒女有他的電話號碼或住址，有幾個女兒為了接近父親，甚至擔任佛洛伊德的裸體模特兒。

　　━━━ 十世紀以來，各種藝術表現風格鮮明，特別是受到佛洛伊德心理學影
　　━━━ 響所呈現的現代藝術，更蔚然形成超現實主義運動，藝術成就斐然。
然而，對闡釋心理的藝術表現並不是只出現在二十世紀，在西方的藝術創作脈
絡中早有其前驅。例如著名的超現實主義藝術家薩爾瓦多‧達利（Salvador Dali,
1904 - 1989）繪於 1951 年的《聖十字若望的基督》竟與十五世紀文藝復興時期的
安德瑞亞‧碟爾‧卡斯塔紐（Andrea del Castagno, 約 1419 -1457）繪於 1453 年左
右的《聖耶柔米的幻覺》有不謀而合之處。圖 1、2

　　如果綜觀西方的藝術史，不難發現二十世紀的現代藝術或當代藝術表現其實
在古早之前的藝術脈絡中就有其先驅。這些偉大的藝術家顯然是站在巨人的肩膀
上，展開高而遠的視野，他們融合藝術先驅們的視覺理念和風格，轉化成自己的
意涵與圖像，重新詮釋傳統的美感和藝術定義，而開創他們獨樹一格的藝術。

達利的《聖十字若望的基督》

　　《聖十字若望的基督》是達利繪於 1951 年的作品。聖十字若望（十字架約
翰）是十六世紀西班牙聖衣會（Carmelite Order）的修士與神祕學家，他在幻覺中
以俯覽的角度看到了釘在十字架上之基督的異象，便以沾水墨筆將此幻象畫了下
來，現在這幅繪於 1550 年左右的素描保存在西班牙阿維拉（Avila）的現身修道院
（Convent of the Incarnation）中。達利在看過這張素描後就著手繪製這幅油畫，
底端的港灣風景則是他在西班牙故鄉的里嘎港（Port Lligat）。圖 3

　　達利採取俯視的角度來描繪基督，但對底下的風景則是採取平視的角度，基
督與十字架在黝黑的背景前以強烈的光線照射，產生強烈的陰影明暗，底端風景
的描寫則是採用黎明曙光時分的朦朧效果，與十字架上的基督形成光線的對比，

左　圖 1 薩爾瓦多‧達利《聖十字若望的基督》 1951 年油彩畫布 205×116 公分　蘇格蘭格拉斯哥的凱文葛羅夫美術館

右　圖 2 安德瑞亞‧碟爾‧卡斯塔紐（以及多梅尼寇‧委內吉亞諾？）《聖耶柔米的幻覺》 約 1454-55 年濕彩壁畫 297.2×117.8 公分

　　佛羅倫斯至聖報喜宗座聖殿（Basilica della Santissima Annunziata）

圖 3
聖十字若望所畫的基督釘在十字架的素描
約 1550 年
西班牙阿維拉的現身修道院

但卻又巧妙地產生輕重的呼應，反而相輔相成，形成了神祕的畫面效果，再現了聖十字若望的幻覺。

　　在他為基督所作的習作底端，達利寫道：

首先，在 1950 年，我作了一個「宇宙的夢」，夢中我看到了這個彩色的意象，而這個意象在我的夢中代表了「原子的核心」。這個核心後來帶有形而上的意涵，我認為那是「宇宙間絕對的唯一」，也就是基督！其次，在我前去感謝聖衣會的布魯諾神父的指導時，我看到了聖十字若望所畫的基督的素描，我以幾何的方式來開始作畫，先畫了一個三角形與圓圈，這樣就「在美感上」總結了我以前所有的實驗，然後我再把我的基督畫在這個三角形裡頭。

如果依據這個敘述，達利是先在夢中看到這個意象，然後在尋求神學諮詢時才看到十六世紀中葉的素描。揆諸聖十字若望的素描，釘在十字架上的基督的確是從上向下俯視，但並不是從中央的正上方俯視，而是偏右上角。由於達利的自敘，也由於明顯的西班牙脈絡，學者在解讀這幅《聖十字若望的基督》時，就著重在幻覺與西班牙神祕靈修宗教的關聯，並在超現實主義的脈絡中探索與夢境的關係，以及超越時空邏輯的構圖。

　　以達利的博學多聞，筆者認為他應該曾經看過卡斯塔紐的《聖耶柔米的幻覺》，或許是刻意略而不提，或許是這幅畫的構圖深印在他的潛意識中，於是在夢境出現。等到有機緣再看到聖十字若望所畫的素描後，就更讓這幅畫的構圖具體化。在卡斯塔紐的《聖耶柔米的幻覺》中，往下俯視的基督的頭並沒有往前低

垂得很多，比較靠近十字架，兩隻張開的手也幾乎平貼在十字架；在聖十字若望的素描以及達利的圖畫中，基督的頭往下低垂得很嚴重，離開十字架較遠，也使肩胛骨處明顯可見，張開的兩手也因頭往前傾而拉扯成為一個圓弧形。此外，畫中沒有了天父、聖靈的鴿子、圓光等圖像，達利使得十字架上的基督顯得更為簡潔，效果也更震撼人心，但如果將《聖十字若望的基督》與《聖耶柔米的幻覺》並排，其相似度昭然可見，因此筆者認為達利此畫確有受到卡斯塔紐的影響。達利《聖十字若望的基督》畫中黝黑背景前強烈光線的照射產生陰影明暗的強烈對比，則接近巴洛克時期卡拉瓦咎（Caravaggio, 1573- 1610）的風格。根據學者研究，此畫下端的船隻與人物則是擷取自勒瑙兄弟（Le Nain）的一幅圖畫和委拉斯給茲（Velázquez, 1599-1660）為《伯瑞達的投降》（*The Surrender of Breda*）所作的素描。可見達利這幅二十世紀傑出的宗教圖畫其實是深受文藝復興與巴洛克時期繪畫的影響。

達利的《聖十字若望的基督》於 1951 年首度在倫敦的樂菲佛藝廊展出，當時的重要藝評家都沒有給予好評，他們認為此作毫無新意，甚至是媚世庸俗。不過當這幅畫與達利的其他作品在馬德里的藝術雙年展展出時，佛朗哥將軍下令將這幅畫與另一幅《麵包籃》（*Basket of Bread*）送到他當時所居住的帕爾多皇宮（Palacio Real de El Pardo）懸掛。

後來蘇格蘭格拉斯哥的凱文葛羅夫美術館（Kelvingrove Art Gallery and Museum）在 1952 年以 8,200 英鎊買下這幅畫，這個價格是從原來索價的 12,000 英鎊降下來，但在當時還是引起反對聲浪，認為這幅畫不值得 8,200 英鎊。格拉斯哥藝術學校的學生甚至還向市政府抗議，認為這筆款項應該用來贊助地方藝術家，或是用來資助他們的展覽空間。後來證明當時格拉斯哥博物館的總館長（Director of Glasgow Museums）湯姆·哈尼曼博士（Dr Tom J. Honeyman）的決

圖 4
安德瑞亞・碟爾・卡斯塔紐
（以及多梅尼寇・委內吉亞諾？）
《聖朱里安》
1455 年　濕彩壁畫殘片
208.3×117.8 公分
佛羅倫斯至聖報喜宗座聖殿

定是明智的，因為這幾年下來，達利這幅畫作的圖片使用版權和明信片的銷售收入已經超過當年購買價格的好幾倍，而且這幅畫也為格拉斯哥城市與藝術典藏的形象加分許多。值得一提的是，當時購買的款項來源並不是使用納稅人的錢，而是使用凱文葛羅夫在 1901 年所舉辦之國際博覽會的盈餘款項。

　　在 1961 年曾經有一個精神不穩定的人攻擊並破壞此畫，之後經過修復。2005 年，蘇格蘭的《信使報》（*The Herald*）舉行民調，結果達利的《聖十字若望的基督》被選為蘇格蘭最受歡迎的圖畫。

卡斯塔紐的《聖朱里安》

　　十五世紀的文藝復興時期名家輩出，其中卡斯塔紐是十五世紀頗具影響力的藝術家之一，他對心理的刻畫尤其精彩。卡斯塔紐在 1453 年左右開始為佛羅倫斯的至聖報喜宗座聖殿（Basilica della Santissima Annunziata）繪製兩面濕彩壁畫：《聖朱里安》（*St. Julian*）與《聖耶柔米的幻覺》。他的《聖耶柔米的幻覺》在許多方面預兆了五百年後達利的《聖十字若望的基督》。圖 4

聖朱里安誤會他的妻子在他外出狩獵時不守婦道，因此在黑夜中殺死睡在主臥房中的一對男女，誤以為是出軌的妻子與情夫，之後發現當晚睡在主臥房的是二十年未曾見過面的父母親。聖朱里安在誤殺自己的雙親之後，感到非常自責與懺悔，於是散盡家財從事慈善工作，一共蓋了七所醫院和二十五間救濟院。

壁畫《聖朱里安》的底部有所毀損，但背景還是保留了主要的場景：兇殺案發生的屋子、朱里安的祈禱和懺悔。至於前景則是矗立整個畫面的聖朱里安，頭部後面鮮紅的彤雲表示他血淋淋的弒親罪行，兩個眼珠子往旁邊斜視，顯示他內心的焦慮與徬徨；擺在胸前的兩隻手，一隻伸直，一隻握拳，顯示他內心的混亂與掙扎。頭頂的頭光圓盤有他頭頂的倒影，這不只是表現視覺效果，反光（reflection）意謂他的自我反省（self-reflection），與後面的紅色雲彩重疊更凸顯出他內心反省懺悔的意涵。上端的救世主面貌與聖朱里安頗為相像，暗示了犯罪者在懺悔並得到救贖之後的擢升為聖徒，卡斯塔紐巧妙地利用物理形象來表現形而上的精神。

《聖耶柔米的幻覺》

《聖耶柔米的幻覺》（*Vision of St. Jerome*）表現耶柔米（天主教譯為熱羅尼莫）在埃及沙漠中的苦行，以石塊擊胸，鮮血直流；兩旁站著的是聖保菈（St. Paula, Paolo）與她女兒聖尤斯特金（St. Eustochium）。聖耶柔米是兩位的精神導師，而聖保菈也提供聖耶柔米在財務方面的資助。聖耶柔米曾經幫助一隻獅子拔掉爪掌中的刺，後來這隻獅子就跟隨他，獅子也就成為表現聖耶柔米的圖像之一。畫中地面上擺著一頂樞機主教的紅帽子，這是因為在中世紀時期誤將聖耶柔米看成是樞機主教，後來也就相沿成習。前景的人物採用稍為仰視的角度；在開闊風景上方的藍天中則是耶柔米的聖三一幻覺：天父、被釘在十字架上的基督（聖子）、

以及聖靈（鴿子）。卡斯塔紐採用從上端往下俯視的角度來表現基督，一方面與耶柔米往上仰視形成對比的呼應，一方面也凸顯了基督頭上所纏繞的繩索。一般藝術呈現都是描繪基督頭戴荊棘冠，卡斯塔紐則呈現基督頭上所纏繞的是他遭受鞭刑的繩子，之所以與眾不同，或許是因為委託繪製此畫的吉羅拉摩‧碟伊‧寇伯里（Girolamo dei Corboli）本人就是屬於基督鞭刑會；此外，「吉羅拉摩」就是「耶柔米」的義大利文，也說明了他為何訂製此畫。簇擁著基督的紅色六翼天使是後來以乾彩的方式加繪上去的，應該是委訂的人或教堂執事無法接受基督身體以極端的前縮透視法來表現；也因為是以乾彩的方式所加繪，與牆面無法結合為一體，也就剝落得很嚴重。觀者不難想像在添加六翼天使之前原來基督身體的下半身所呈現的前縮透視效果，與張開的手臂呈現一個倒三角形，結構本身即內蘊著聖三一的意涵。

因為遭受水患，這面壁畫在 1966 年從牆壁剝離下來，發現了下面有以紅色堊筆所畫的底稿素描，據研判，作者可能是多梅尼寇‧委內吉亞諾（Domenico Veneziano, 約 1410-61）。《聖耶柔米的幻覺》的風景表現比較輕柔，較具有光感，有學者傾向認為這種風格較接近委內吉亞諾，因此判斷或許是委內吉亞諾在承接這份委訂工作之後，覺得他不適合繪製這個委託題材，因此就轉讓給卡斯塔紐來繪製。

《聖母安息》

卡斯塔紐年輕時曾經為佛羅倫斯的執政廳（Palazzo del Podestà）繪製一面壁畫，描繪寇西摩‧碟‧梅迪奇（Cosimo de' Medici, 1389-1464）的政敵頭下腳上被倒吊的情景，因而有了「吊死人小安德瑞亞」（Andreino degli Impiccati）的綽號。他在 1442 年為威尼斯的聖馬可宗座聖殿製作馬賽克壁畫《聖母安息》（*Dormition*

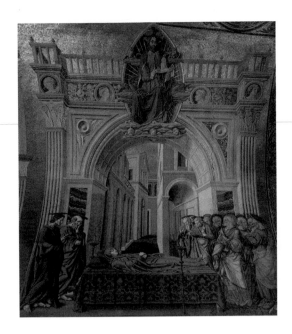

左　圖 5　安德瑞亞・碟爾・卡斯塔紐與米迦列・蔣波諾
《聖母安息》
1442-43 年　馬賽克
聖馬可宗座聖殿（Basilica di San Marco）

右　圖 6　菲利波・布倫列斯基
佛羅倫斯聖大十字架宗座聖殿（Basilica di Santa
Croce）帕吉禮拜堂（Cappella dei Pazzi）
1441 年開始

of the Virgin），其中的拱門反映了佛羅倫斯建築師菲利波・布倫列斯基（Filippo
Brunelleschi, 1377-1446）當時的新建築風格。躺在屍架上的聖母顯然是受到佛羅
倫斯當時壁墓的影響，特別是貝爾納多・羅塞里諾（Bernardo Rossellino, 1409-
1464）作於 1444 至 1447 年間的《雷歐納多・布魯尼之墓》（Tomb of Leonardo
Bruni）。左下角的兩個聖徒的對比姿勢（contrapposto）與衣袍褶紋則反映了多拿
鐵羅（Donatello, 約 1386-1466）於 1411 至 1415 年間為佛羅倫斯亞麻布行會在聖
米迦勒的廚房花園教堂（Orsanmichele）所作的《聖馬可》（St. Mark）。這些都
顯示了年輕的卡斯塔紐如何學習並融合當時最新的藝術發展。瓦薩里在《藝術家
的生平》中相當讚揚卡斯塔紐對透視法的掌握，拱門後急劇退縮的建築物即顯示
他在這方面的能力。圖 5、6、7、8

　　然而，最值得重視的是卡斯塔紐的構思創意。上端基督的雙手拿著一塊布，
小小的聖母跪在這塊布上，這樣的比例暗喻了那是聖母的靈魂，而且是沒有重量
的輕飄。左下角的兩個聖徒沉思的支腮姿態與神情展現卡斯塔紐重視人物心理描
寫的特點。聖母橫躺的身型和衣袍褶紋與上端雲彩和六翼天使的呼應，再與基督

所坐著的雲彩呼應，最後再由包圍基督杏仁形的身光形成往上動勢的頂點；這樣的結構顯示卡斯塔紐在構圖上著重內蘊的動感與張力。不知何故，卡斯塔紐未能完成此作，因此右下角的六個聖徒則是由威尼斯畫家米迦列・蔣波諾（Michele Giambono, 約 1400-1462）所增添。

《最後的晚餐》

　　卡斯塔紐在 1441 年回到佛羅倫斯，於 1447 年為聖阿波羅尼亞修道院（Sant' Apollonia）的膳房繪製壁畫，下面是《最後的晚餐》，上端則描繪基督釘在十字架上、基督從十字架解下，以及死後復甦。在《最後的晚餐》中，卡斯塔紐以透視法表現了一個在視覺上逼真的室內空間，在左右背景的橫飾楣帶上各有十七個連結環，正面背景的橫飾楣帶則有三十三個半的連結環，表示基督在三十三歲時過世。卡斯塔紐讓猶大獨自坐在桌子的另一邊，明顯表示猶大的特殊身分；雖然坐在桌子的對邊，但他的臉孔與基督的臉卻是在畫中最為貼近，再度顯示出他與基督的密切關係。圖 9

　　當基督宣布將有一個門徒會出賣他的時候，有門徒問基督是哪一位，基督回答說：「我蘸一塊餅給誰，誰就是了。」他拿一塊餅蘸一蘸，給了猶大。基督的手是祝福酒與餅，坐在對面的猶大的手則拿著基督給他的餅。根據神學家薩克森的魯道夫（Ludolph of Saxony, 約 1300-1378）對聖經的研究，當時猶大所拿著的餅並未受到基督的祝福，所以不是真正的聖餐；卡斯塔紐將猶大的手和基督的手前後幾乎交錯地並放在一起，就在凸顯祝福與未受到祝福之聖餐的對比。薩克森的魯道夫又提到當猶大接拿這塊餅的時候，魔鬼就依附在他身體。卡斯塔紐也藉此巧妙地使猶大的容貌反映出這種變化：鷹勾鼻、突出且上翹的山羊鬍鬚，以及變成尖角狀的耳朵。

左　圖 7
貝爾納多·羅塞里諾
《雷歐納多·布魯尼之墓》
1444-47 年
大理石 高 610 公分
佛羅倫斯
聖大十字架宗座聖殿

右　圖 8
多拿鐵羅
《聖馬可》
1411-15 年
大理石，高 236 公分
佛羅倫斯
聖米迦勒的廚房花園教堂
（Orsanmichele）

　　基督以慈祥的眼神關注趴在桌上睡著的聖約翰（若望），而隔著猶大的聖彼得（伯多祿）則以警惕的眼光看著基督，預兆著他在雞叫以前將會三次不認主。就在畫作中央的四個人，卡斯塔紐以交錯的方式同時呈現了基督的寬恕、猶大的背叛、聖約翰的坦然，以及聖彼得的自我保護。聖彼得的左邊聖雅各（雅格）兩手好像扶著一個虛空的頭，低頭沈思，預兆他日後將被砍頭殉道，也暗示了他對死亡的恐懼。左邊坐著的聖多馬（多默）則仰著頭，預兆他日後在聖母升天時將從聖母手中接受金帶，也暗示了得到救贖。

　　整個場景發生在一個阿貝爾提（Alberti, 1404-1472）風格的建築裡，著重在以厚實牆壁所形成的肅穆感覺，但因為採用多種顏色與紋路的大理石嵌板而減低了厚重的感覺，但這些大理石嵌板的紋路有其心理作用的呈現。前文提到的《雷歐納多·布魯尼之墓》的背景是使用有紋路的大理石嵌板來裝飾，在當時這種大理石裝飾與墳墓有所關聯，因此卡斯塔紐以大理石嵌板的裝飾來暗示最後的晚餐與基督的死亡。此外，在基督與猶大等四人背後的那塊大理石嵌板，紋路色彩與形狀都特別強烈粗獷，也暗喻了中央群組最複雜交錯的心理狀態，加強了戲劇性的視覺效果。

13
里威拉的
《底特律工業》（上）
人類發展與科技進步的探討

里威拉熱中於馬克思主義，他將濕彩壁畫看成是便利
大眾接觸藝術的形式。更由於他喜歡探討人類的發展
與科技的進步，大面積的濕彩壁畫最適合用來表現人
類過去的歷史與未來的發展……。

2013 年 5 月，各媒體紛紛報導美國汽車大城底特律負債高達 180 多億美元，為了解決財政危機，可能必須出售市政府的資產，尤其在 6 月初當佳士得人員首次進入底特律美術館（Detroit Institute of Arts, DIA）時，館藏藝術品可能被拍賣的訊息引起藝術界的譁然和矚目。底特律更於 7 月 18 日宣告破產，為償還到期債務，館藏藝術品遭受拍賣的可能性升高。底特律美術館的藏品將會何去何從，更引起藝術界的關注和憂心。

《底特律自由新聞報》（*Detroit Free Press*）於 8 月 5 日報導，底特律市負責財政緊急處理的經理凱文‧歐爾（Kevyn Orr）已經正式聘請紐約的佳士得，針對屬於市府產權的藝術品進行鑑價，聘僱費用計 20 萬美元；佳士得專業人員將會再度造訪底特律美術館，鑑價工作計畫於 10 月中旬完成。

底特律美術館從 1883 年開始接受第一件圖畫捐贈，目前有 6 萬多件藝術藏品。此館係於 1919 年成為底特律市立美術館，當時的底特律經濟蓬勃發展，資金充裕，因此大肆收購歐洲的傑作；但此盛舉在經濟大蕭條時結束，底特律市在 1955 年時完全停止提撥資金收購藝術品。依據《底特律自由新聞報》8 月 18 日所揭露的鑑價契約內容，此次佳士得將會就大約 3,500 件作品進行鑑價，大部分是在 1920 年至 1930 年期間所購買的藝術品。其中的 300 件是美術館的永久展示作品，包括梵谷、馬褅斯、林布蘭以及柏勒荷爾（Bruegel）等代表性作品。這 3,500 件作品是直接使用底特律提撥的資金所購買，並不受捐贈資金或其他協定的限制，而且底特律市政府具有明確的法律產權。

一般而言，正式的鑑價工作係對作品的品質、歷史重要性、作品保存狀況、流傳來源等進行詳細的研究，並評估類似作品在公開拍賣以及經銷商和收藏家之間祕密交易的成交價格。歐爾的發言人比爾‧瑙凌（Bill Nowling）表示，佳士得人員將先以目測挑出市價 5 萬美元以上的藏品進行鑑價，最後再鑑定估價低於 5

萬美元的藏品。佳士得的最後鑑價報告將會逐項列出價值至少 5 萬美元的藝術品；至於低於 5 萬美元的作品則合併估計價值。瑙凌又提到，市政府與佳士得的契約並沒有給予佳士得公司銷售這些藝術品的優先權。即使未來市府必須走到那個田地，那又是另一個不同的考量。

歐爾與美術館的各自看法

根據底特律媒體報導，歐爾認為典藏品的估價只是財政改革過程的一個程序，並不意味著著就一定會出售藝術品。歐爾不斷重申他們並不想出售美術館的任何典藏品，他曾經告訴路透社，他並不排除運用典藏品的任何選項來籌募款項。瑙凌也表示，市府並沒有計畫出售典藏品，但對可以為城市籌募金錢的替代計畫採取開放態度；歐爾僱請佳士得來估計典藏品的價值，只是提供選項；他又說，在市政府不轉移所有權的情況下，佳士得也將研擬可以產生可觀收入的替代方案，例如將館藏品長期出租給其他單位展出，或者與其他機構共同擁有等等；佳士得不是只來估價，他們也想要找出一種可以保留典藏品的解決方案。然而，美術館人員認為這些作法都不切實際，不但不足以解決市政府的財政危機，更對美術館造成傷害。

拍賣市府所擁有的典藏品來償還債務的可能性，仍然是歐爾解決城市破產案計畫中最具爭議性的方案之一，佳士得的估價並不意味著館藏品一定會遭受拍賣，但市府以 20 萬美元聘僱佳士得從事估價，使得美術館的愛護者擔憂。美術館的行政副館長安瑪莉‧耶里克森（Annmarie Erickson）則對佳士得的承接估價表達遺憾，她認為此舉與美術館的理念背道而馳。

出售典藏品的合法性仍然不明確，6 月時，密西根州總檢察長比爾‧舒特（Bill

Schuette）發表聲明，認為美術館的藝術品屬於公益慈善信託，不得出售；底特律美術館也聘請專司破產案的律師對應。館方認為歐爾的作法固然是為了重建城市，但此舉將危害底特律最重要的文化機構，並且削弱底特律的核心價值。耶里克森在 7 月 29 日接受路透社的訪談時表示，如果典藏品被拍賣，美術館可能失去重要的贊助資金；而且意謂美術館最終將會面臨關閉。

佳士得的承接鑑價工作

自從媒體紛紛揭露佳士得人員在 6 月時曾經進入美術館之後，最近這幾個星期以來，佳士得飽受許多批判。佳士得也在 8 月 5 日針對這些批判聲浪發出聲明：「我們對藝術充滿熱情，而且理解諸如底特律美術館等機構對社會和世界之貢獻的重要性。我們對長久以來支持博物館的悠久歷史感到自豪，包括底特律美術館，我們將會繼續積極為底特律和美術館的雙方利益努力，包括與底特律美術館的藝術專業人員以及市政府一起共同努力尋求替代方案，以提供市政府所需要的收入。」

歐爾之所以僱請佳士得估價美術館的典藏品，是因為市府有責任將所有資產的詳細資訊提供給聯邦法院。一些藝術的愛好者關切估價一事，他們擔憂如果典藏品的估價詳情被公開，並作為法庭檔案，為了讓市府的債權人滿意，極有可能會增加典藏品出售的壓力。審理本案的法官不能強制資產的出售，但來自法官或債權人的壓力仍然可能會導致典藏品的拍賣。

底特律美術館業已聲明將會為藝術而在法院奮戰到底。然而，由於典藏品的法律保護尚未明確，典藏品可能被出售是底特律處理財政危機中最具有爭議的方案。

底特律債權人的想法與藝術愛好者的行動

依據路透社報導，底特律警官協會（Detroit Police Lieutenants and Sergeants Association） 主席馬克・楊（Mark Young） 代表大約 500 位底特律的警察局中階管理人員，他表示，比起勞工的退休金和福利遭受大幅削減，藝術並不那麼重要。他說：「梵谷必須割捨，我們不需要莫內，我們需要的是金錢。」（The Van Gogh must go. We don't need Monet-we need money.） 底特律債權人認為他們依法可以取得變賣市府擁有之資產所獲得的金錢。

《底特律自由新聞報》於 8 月 16 日報導，為了保護底特律美術館的優美建築以及館內典藏品免於遭受拍賣，網路正在連署請願，請求讓底特律美術館成為美國國家紀念館，截至當天下午 1 點左右，連署人數已達 5 千多人。網路連署發起人當諾・韓地（Donald Handy） 說道：對他而言，拍賣底特律美術館就如同紐約市出售自由女神像，或是華盛頓特區出售華盛頓紀念碑一般。對此連署活動，底特律美術館表示，館方並不認識韓地，但對他的支持深表感激。然而，依據美國國家公園管理辦法，想要成為國家紀念館必須經過長達數年的冗長行政過程，恐怕緩不濟急。

底特律美術館是美國典藏品排名前六大的美術館之一，它典藏相當多的名作，諸如梵谷 1887 年的自畫像以及墨西哥藝術家迪耶果・里威拉的巨幅濕彩壁畫

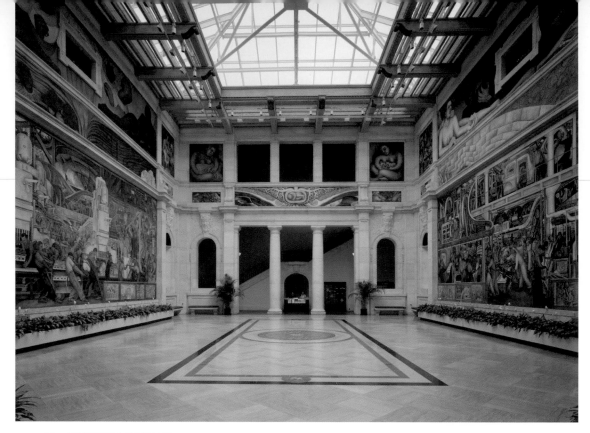

圖 2 底特律美術館的「里威拉中庭」

《底特律工業》，此美術館堪稱是底特律和鄰近市民共同享有並引以為傲的文化資產。此館的部分經費是來自鄰近一些郡所課徵的財產稅。路透社 8 月 13 日曾報導，如果底特律的破產申請導致美術館典藏品的出售，或是將底特律美術館的經費移作抵償債務之用，鄰近的歐克蘭郡將考慮削減或終止對該美術館的經費資助。

　　底特律美術館的正門口前面矗立一尊羅丹的青銅作品《沉思者》，誠如《底特律自由新聞報》記者馬克・史踹克（Mark Stryker）所說的：當你仰望《沉思者》時，你不禁會聯想到這尊鬱鬱的沉思者是否也正在憂慮位於他身後之美術館的命運。圖1

迪耶果・里威拉的《底特律工業》

　　在底特律美術館的眾多典藏品中，以墨西哥畫家迪耶果・里威拉（Diego

Rivera, 1886-1957） 的壁畫最為壯觀，此作係底特律美術館於 1932 年委託里威拉所作，於 1933 年完成，通稱《底特律工業》（*Detroit Industry*），或稱《人與機器》（*Man and Machine*）。圖 2

里威拉於 1886 年出生於墨西哥的瓜納瓜多（Guanajuato），從小學畫，於 1907 年前往歐洲，大部分時間居住在巴黎，長達 14 年。在當時曾接觸塞尚、高更、雷諾瓦以及馬褅斯等人的作品，也關注當時的藝術發展，他與畢卡索、關・葛里斯（Juan Gris）、莫迪里亞尼以及賈克・李普奇茲（Jacques Lipchitz）都有交情，也因此他在 1913 年至 1917 年間以立體主義的風格作畫，特別是綜合立體主義。

當時歐洲現代藝術的旨趣偏向於對構圖、造型、色彩等形式要素的創新，里威拉在 1920 到 1921 年間到義大利旅行，看到文藝復興時期的濕彩壁畫之後，有所領悟，立志以壁畫為職志，開始學習濕彩壁畫的繪製技巧。對於里威拉而言，濕彩壁畫的藝術形式不但能表現時代的複雜面相，又可以便利大眾的觀賞與了解。在結束義大利之行後，他於 1921 年返回墨西哥為革命效力；墨西哥原來就有馬雅文化的壁畫傳統，他在 1922 至 1923 年間在墨西哥市所繪製的壁畫馬上就引起壁畫復興的熱潮。里威拉曾在 1923 至 1927 年間為墨西哥教育部大樓繪製濕彩壁畫，表現墨西哥的歷史與文明，也在各大學與公共建築中繪製濕彩壁畫，他的聲譽遠播美國。

里威拉熱中於馬克思主義，他將濕彩壁畫看成是便利大眾接觸藝術的形式。更由於他喜歡探討人類的發展與科技的進步，大面積的濕彩壁畫最適合用來表現人類過去的歷史與未來的發展；又 1930 年代正逢社會蓬勃工業化，一般民眾對科技發展的歷程也相當有興趣，這類探索人類發展的題材正逢其時；此外，里威拉也將歷史的進步歸功於勞工的努力，並將勞工的努力視為對資本主義的鬥爭，因

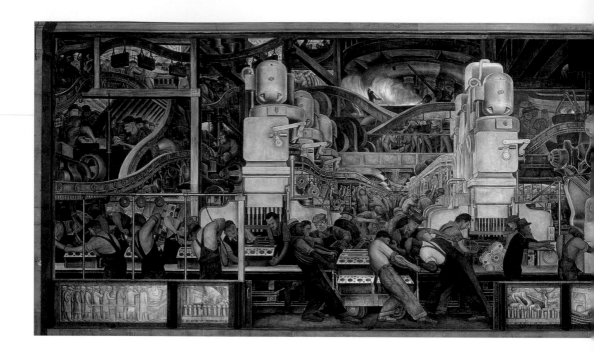

此以這類題材來呈現馬克思主義的階級鬥爭。

　　里威拉曾經說過：「藝術家的根本是人，其基本核心就是深摯的人道關懷。如果藝術家沒有人道的關懷，如果藝術家不能無私地去關愛別人，甚至在有必要時犧牲自己，如果不能放下神奇的畫筆來領導對壓迫者的抗爭，那麼他就稱不上是偉大的藝術家。」由此可見里威拉的藝術已經超越了他居留歐洲時的現代藝術旨趣，不再滿足於僅僅一些構圖繪畫元素的突破與創新。也因為這種藝術觀，他在返回墨西哥之後，馬上就揚棄了他在巴黎的綜合立體主義風格，而採用簡化但粗獷的具象風格。就藝術的表現而言，里威拉擅長於將複雜的歷史變遷簡化為基本的元素，以簡潔有力的方式來敘述故事。

　　里威拉的壁畫聲名卓著，他於 1930 年應邀到美國，為美國證券交易所午餐俱樂部以及加州美術學校繪製壁畫。這兩面壁畫都巧妙地呈現他的歷史觀與馬克思主義思想。1932 年他又應底特律美術館之邀請，繪製呈現底特律工業的壁畫，底特律以汽車工業為主，此計畫係由福特公司總裁耶德賽爾‧福特（Edsel Ford,

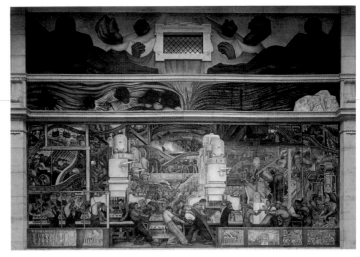

圖 3 迪耶果・里威拉 《底特律工業》 北面牆 1932-1933 年　濕彩壁畫　底特律美術館

1893-1943）贊助，因此以福特公司的魯奇廠房（Ford Rouge Complex）作為壁畫的藍本。這個廠房在 1917 年開始營建，於 1928 年落成，有 93 棟建築，共有 1.5 平方公里的廠房樓板面積，內部的軌道總長計 160 公里，擁有自己的發電廠與煉鋼廠，可以從原料到成車一體作業，在 1930 年代時僱用了十萬多名工人，是當時世界上最大的工廠。福特邀請里威拉在 1932 年夏天到該廠參訪觀摩，據此里威拉完成了《底特律工業》。以近乎一整年的時間完成繪製，在 1933 年 3 月 13 日里威拉簽下他的名字，費用總計約 4 萬美元。

　　壁畫是繪製在底特律美術館的露天中庭牆面，在完成壁畫之後才加蓋頂篷，稱為「里威拉中庭」（Rivera Court）。原來略窄的東、西兩側是有列柱的通道，南、北牆則是完整的牆面，因此里威拉以南、北兩面牆作為壁畫的主牆，並使用東、西兩側的零星牆面作為呼應，總共有 27 面濕彩壁畫。除了描繪底特律工業之外，他也呈現了人與工業和科技的關係，以里威拉的藝術觀而言，《人與機器》或許是更適當的名稱。圖 3

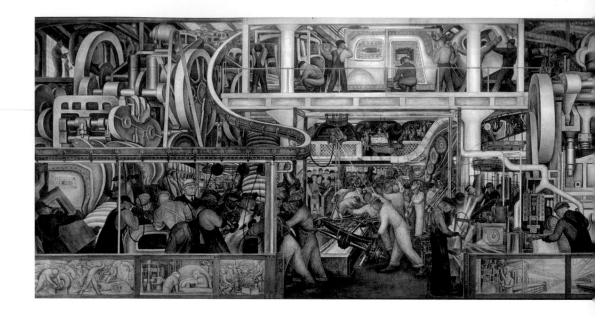

　　里威拉以福特工廠來代表底特律工業，他以福特 V-8 型的汽車生產過程來表現科技的進步；但他更在汽車生產過程中呈現人的參與，特別是經濟大蕭條時期勞工如何努力克服困境。除了以汽車工業為主，里威拉也在其他小牆面描繪化學、醫學等製造業與農業勞力的成就。這並不只是在呈現底特律或整個現代工業的發展而已，更展現了他一向秉持的理念：所有的事物都不是單獨存在，而是環環相扣，無論是相輔相成或是互相矛盾，都交織成因果關係。也因此，有些現代題材的表現其實卻含有淵遠流傳的藝術與宗教的底蘊。此外，里威拉甚至將他在這段期間的個人椎心之痛巧妙地融入壁畫之中，使得他個人的最私密情感成為永恆的藝術圖像。圖 4

南北牆的主圖

　　里威拉在南、北兩面主牆呈現 1932 年福特 V-8 型的汽車生產過程，呈現汽車是如何從原料變成產品，表現現代化製造的過程和工業的進步。引擎與軸承是汽車的主要部分，於是里威拉在北牆以引擎的組裝為前景，在南牆則以軸承的安

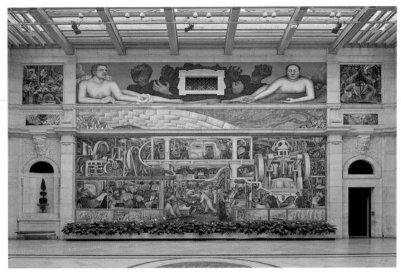

圖 4 迪耶果 · 里威拉 《底特律工業》 南面牆 1932-1933 年 濕彩壁畫 底特律美術館

裝為前景主題。

　　北牆的壁畫主要描繪從零件的製造到引擎的組裝，背景中熔爐的火光使得背景呈現一片橘紅色，間接表現了工廠的炙熱，但也使畫面充滿工作熱忱的感覺；又與前景機器的冷色調形成對比，使得畫面的色感更為豐富。前景中工人的大動作顯現工作的使勁，神情則顯出工人的專注。南牆的居中主題則是底盤軸承的裝配，最上端與左右兩邊搭配了嵌板、門片等的打磨與噴漆，還表現了打磨時火光四射的情景。在畫幅左邊的打磨工人之後則站著創辦人亨利 · 福特（Henry Ford, 1863 - 1947），他穿著西裝，帶著盤帽，神情嚴肅，往外直視觀者。在最右下角有兩個衣冠楚楚的男士，往外直視的年輕人是耶德賽爾 · 福特，他是亨利 · 福特的兒子，當時擔任福特公司總裁，並兼任底特律市藝術委員會的會長，也是這個壁畫繪製計畫的主要贊助人。側著臉且穿著深藍色西裝的則是威廉 · 瓦冷提納（William R. Valentiner, 1880-1958），他是德國藝術史學者，在德國時曾經積極參與德國表現主義運動，他於 1923 年擔任底特律美術館的館長，受他的委託，里威拉繪製這個壁畫；他並且積極為該館增添前哥倫布的美洲藝術與非洲藝術藏品，

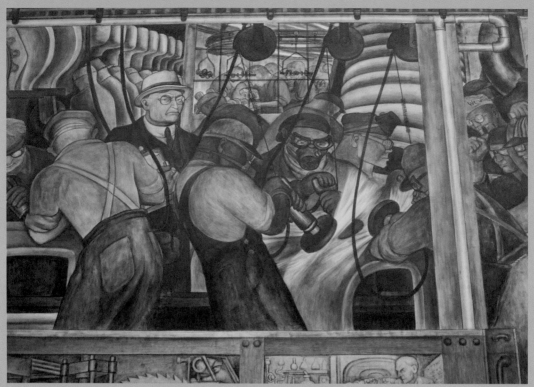

上 圖 7 南面牆主壁畫細部：亨利‧福特

中 圖 8 南面牆主壁畫細部：耶德賽爾‧福特與威廉‧瓦冷提納

右 圖 9 南面牆主壁畫細部：威廉‧瓦冷提納手執的筆記，局部放大。

圖 10
南面牆主壁畫細部：下工
的工人

開美國美術館之先河。

在此壁畫中，瓦冷提納用兩手拿著一本厚厚的筆記本，右手還拿著鉛筆，里威拉在筆記本上寫著：「這些濕彩壁畫係藝術委員會會長耶德賽爾·福特送給底特律市的禮物，繪於 1932 年 7 月 25 日至 1933 年 3 月 13 日，擔任底特律美術館館長的是威廉·瓦冷提納。」將福特公司的創辦人、總裁以及底特律美術館的館長等人融入畫中，一方面是表達對贊助者的尊崇，一方面則是延續了文藝復興時期將贊助人繪入圖畫中的傳統。圖 7、8、9

在南、北兩面主牆中，均以碩大的機器統攝整個畫幅的中央，表現了工業發展中居於主導地位的機器，人在機器之前顯得何其渺小。里威拉又在兩面主牆的中央以巍峨的塔狀機器作為視覺的主體，再輔以透視的方式來呈現工廠的深度，畫面紊而不亂。至於貫穿全景的運輸帶：一、有利於統一畫面的各個廠景；二、傳達了製造過程中的移動與律動力量；三、有助於形成空間的深度感；四、使帶狀的造型與龐然的機器塊面形成互補的美感。里威拉的構圖確實有化繁為簡的思慮。圖 7、10

南、北兩面主牆的最前面都採用幾面小嵌板，以灰色調畫成浮雕。一方面可以在構圖上形成一堵矮牆般的屏障，讓底端建築物的大理石低矮牆面在視覺上延伸到畫面，使圖畫與實際建築融為一體，但是又在視覺上讓觀者的空間與畫中繁複的空間形成一道區隔。利用灰色調來畫成的浮雕是從文藝復興時期延續而來，專門術語稱為 grisaille。

　　主牆面表現的是汽車的製作，但這些浮雕般的小面壁畫則是呈現工人的心境，在經濟大蕭條的時代，里威拉刻意使用灰色調來表現工人的無奈，工人的木然表情更加強了這種意象。在南面牆的最右下角有一面灰色浮雕畫，呈現一群工人在下工後魚貫爬過天橋，各個提著午餐盒，低頭跼躅而行，表現辛勞工作一天後的疲憊。耐人尋味的是，這面浮雕畫的正上方就是耶德賽爾‧福特，熱中於馬克思主義的里威拉以委婉的方式表現了他對勞工在資本主義社會中的看法。

　　底特律美術館「里威拉中庭」的壁畫除了南、北兩面主牆之外，主牆的上方以及東、西兩面牆尚有其他壁畫，將在下篇續作論述。

14
里威拉的
《底特律工業》（下）

現代藝術與文化傳承的省思

美國雖然歷經了抽象表現主義以來的種種現代藝術，
但是美國對具象風格的喜愛還是持續反映在普普藝術
之類的藝術品上，這也是何以《底特律工業》一直被
認為是美國的二十世紀藝術傑作之一。

底特律美術館館長格雷漢姆‧比爾（Graham Beal）在 9 月的美術館新聞公告中明確提出，如果為了抵償底特律的債務而出售美術館的任何一件藝術品，將會威脅到美術館目前賴以營運的資金來源，不啻是宣告美術館死刑，美術館將會因此而被迫關閉。在 2012 年 8 月，底特律市所在的韋恩郡（Wayne）以及鄰近的奧克蘭郡（Oakland）和瑪可郡（Macomb）進行居民投票，同意使用房屋稅的萬分之一來資助底特律美術館未來十年的營運，這些稅款補助大約占底特律美術館營運預算的 70％。底特律美術館的回饋是：這三個郡的居民可以免費參觀美術館，以及美術館提供相關的教育和延伸計畫。回應底特律市政府於 8 月 20 日僱請佳士得來鑑價，奧克蘭郡的藝術主管部門即一致投票決定：如果任何藝術典藏品的銷售不是用來購買更多的藝術品，他們將會終止對底特律美術館的資助。韋恩郡和瑪可郡也都發出聲明：如果有任何藝術典藏品的出售，他們將會撤銷對底特律美術館的資助。

如同其他美術館一樣，底特律美術館也是根植於推廣公民美德的概念。在底特律美術館 1927 年的開幕典禮上，當時的館長威廉‧瓦冷提納發表先知灼見的致詞：「對我們所有底特律的人，無論富有和貧窮，無論地位的高低，這本大理石的書籍〔底特律美術館〕傳達給我們什麼樣的訊息？對我而言，它所傳達的是……藝術的美感以及根植和超越藝術品本身之美的精神和道德之美，這種美感是社區生活的基本要素，如同物質的享受和現代設施的進步，它是今天每一個繁榮和文明社區提供給公民的驕傲。」

如今底特律面臨破產，美術館之未來發展尚不明朗，然而，里威拉的壁畫《底特律工業》記載了底特律經濟最繁榮的時期，其藝術成就也為二十世紀現代藝術留下輝煌的一頁，無論底特律美術館的命運將會如何變化，這些壁畫應證了古希臘名醫希波克雷提斯（Hippocrates, 約西元前 460-370）的名言：「藝術千秋，

人生朝露，機會稍縱即逝，嘗試有所風險，判斷則相當困難。」（Ars longa, vita brevis, occasio praeceps, experimentum periculosum, iudicium difficile.）底特律曾經在財力雄厚時大力購買藝術精品，底特律美術館又以卓越的眼光敦聘里威拉來繪製這件壁畫傑作，底特律曾經作過明智的判斷，而今在危急之秋，如何再度作出正確的抉擇，則考驗底特律市政府官員以及債權居民的智慧。

　　底特律美術館「里威拉中庭」的壁畫《底特律工業》除了南、北兩面主牆之外，主牆的上方以及東、西兩面牆還有其他壁畫，上篇已詳細介紹南、北兩面主牆的畫作，下文擬就其他壁畫內容逐一論述。

南牆和北牆主圖上方的壁畫

　　在南、北兩面主牆壁畫之上的牆面有一道狹窄的橫條，在橫條上端還有一塊不算太窄的牆面，中央開有一扇窗戶，里威拉就順著原來的牆面來構思。北面牆的最上端有兩個膚色黝黑的人斜臥在地上，呈現美國的印第安人與黑人；印第安人手裡握著鐵礦石，黑人則手握煤礦石。南面牆的最上端則斜臥著兩個膚色較淺的人，呈現美國的白人與亞裔人，白人手裡握著石灰岩，而亞裔人則握著沙子。這四個人看起來既像男人，也像女人，里威拉顯然刻意表現美國是個移民國家，是由各種不同族群的男男女女共同締造這個國家，因此也刻意混淆性別。這四個人身體緊貼著土地，四個人手中所握的礦石也都是來自於土地，里威拉顯然藉之表達人與土地的親密關係。由於這兩個牆面的中間是窗戶，因此里威拉將中間部分畫成突出的山陵形狀，從山陵中伸出數隻碩大的手，手裡也是握著礦石原料，再度強調人與大自然的關係：從土地取得原料，再以勞動和工藝將原料製造為成品。

圖 1 米開蘭基羅 梅迪奇禮拜堂　1524-31 年　左：聶姆爾斯公爵朱里亞諾《夜晚》與《白天》右：烏爾比諾公爵羅連佐《黃昏》與《黎明》

　　北面牆右邊的黑人並非憑空杜撰，里威拉在繪製壁畫期間住在沃爾碟爾旅館（Wardell Hotel)，他僱請旅館的女僕擔任模特兒，因此姿態顯得自然。黝黑膚色的這組人，中央的山陵突起部分採用明亮的色彩，而南面牆之淺膚色的那組人，中央的圖形則採用黯黑的色彩，呈現南北兩面牆色彩對比與呼應的巧思。參見頁187、189 圖 3、4

　　主牆面與上端牆面中間的狹長空間則延續上端的構思，表現地底所蘊藏的礦石，所以北面牆呈現鐵礦與煤礦，再以對稱的放射狀圖案表示礦層；而南面牆則是以大理石層與沙灘為主題，一方面延續了上端圖形的意涵，一方面也鋪陳了底特律工業是如何結合大自然的資源與勞工的努力。

　　筆者認為里威拉的這兩組人物的構圖應該受益於米開蘭基羅在梅迪奇禮拜堂中雕刻組像的啟迪，梅迪奇家族的聶姆爾斯公爵朱里亞諾（Giuliano di Lorenzo de' Medici, duke de Nemours, 1479-1516）和烏爾比諾公爵羅連佐（Lorenzo di Piero de' Medici, duke di Urbino, 1492-1519）之雕像各據一邊牆面；在朱里亞諾雕像的下面，

左圖 2 北面牆的左上端：《毒氣彈的製作》與《細胞被毒氣窒息》
右圖 3 北面牆的右上端：《疫苗注射》與《健康的人類胚胎》

壯碩的男人回過頭來往外看，象徵精神抖擻的《白天》，另一個以手支撐著頭的
女人則象徵熟睡的《夜晚》；在羅連佐雕像下面的石棺上斜臥著一男一女，男子
象徵即將入睡的《黃昏》，女人則是象徵正要甦醒的《黎明》。里威拉的義大利
之旅啟迪了他從事濕彩壁畫的製作，米開蘭基羅在梅迪奇禮拜堂的這兩組壁墓雕
像的安排顯然也對里威拉的壁畫構圖有所啟迪。圖1

南牆和北牆的配圖

　　北面牆之左上角牆面描繪的是《毒氣彈的製作》，呈現一群戴著防毒面具與
頭盔的人正在製造化學武器，後面懸掛著一個大毒氣彈。其下端的小牆面則是描
繪《細胞被毒氣窒息》，與上端的題材呼應。里威拉藉此來批判科學所帶來的禍
害。北面牆的右上角牆面則描繪《疫苗注射》，表現當時的醫學發展，畫面以一

左　圖 4　南面牆的左上端：《藥學的發展》與《腦部的外科手術》
右　圖 5　南面牆的右上端：《商業化學劑的製造》與《鹼與硫磺》

個小孩接受疫苗注射為主體，背景則是一群科學家正在從事疫苗研究。有趣的是，里威拉刻意利用傳統的基督誕生場景，小嬰兒頭上戴的帽子就像是基督頭上的聖光圈，護士就像是聖母般抱著聖子，打針的醫生就像是馬利亞的丈夫約瑟，後面的三位醫生則像是前來朝覲的三個東方賢哲；前面也有基督誕生場景必然伴隨著的驢子和牛隻，還有圍繞成圈的羔羊。顯然里威拉藉用傳統的宗教題材來表現醫學的發達所帶來的福祉，就像是基督誕生所帶來的福音。其下端的小牆面則是描繪《健康的人類胚胎》，與上面的意涵相呼應。里威拉以對比的方式來表現科學對人類所帶來的正、反效應：健康福祉與摧殘毀害。圖 2、3

　　同樣的，南面牆的左上角描繪《藥學的發展》，表現從生肉挑出腺體，取出荷爾蒙，再製成胰島素藥物；居中的科學家聚精會神在撰寫成果，後面的女性技術員正在從內分泌腺移除荷爾蒙，再後面則是一些科學家從事萃取工作。有趣的是，居中的科學家彷彿是在講道壇之前，右手操作的計算機放置在長方形櫃子上，櫃子的裝飾圖案是歌德式教堂常見的四葉形窗飾與尖葉裝飾，因此計算機看起來

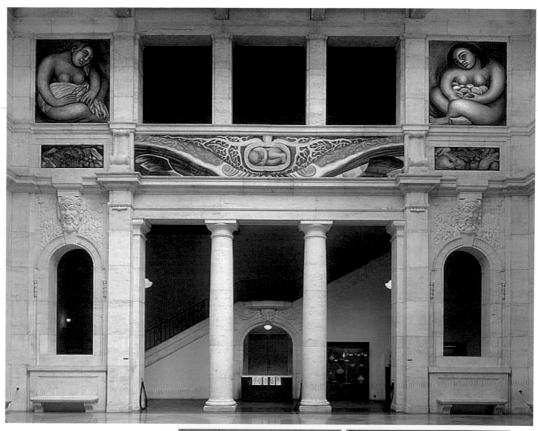

左　圖 6
迪耶果‧里威拉《底特律工業》 東面牆
1932-1933 年 濕彩壁畫 底特律美術館

右　圖 7
東面牆左、右上端：《摟抱小麥的女
人》、《摟抱水果的女人》

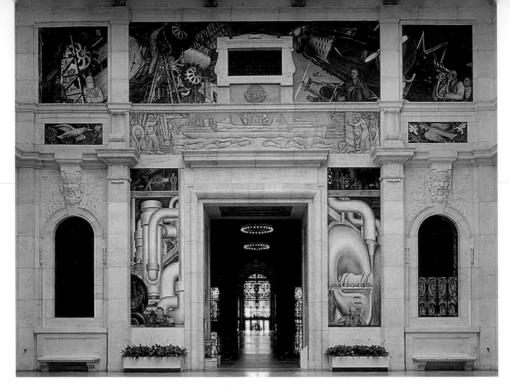

圖 8 迪耶果・里威拉 《底特律工業》 西面牆
1932-1933 年 濕彩壁畫
底特律美術館

像是擺放在祭壇上，再加上科學家的面前擺著一支麥克風，像是當時流行的廣播傳道；後面的兩排女技術員穿著一模一樣的制服，也讓人聯想起唱詩班，最上端中間的女技術員看起來像是在彈管風琴。里威拉在此也是利用宗教圖像的聯想來表達醫藥進步所帶來的福祉。下端的小牆面則是描繪《腦部的外科手術》。圖 4

　　南面牆的右上角描繪《商業化學劑的製造》，表現底特律的鹼工業，前面帶著防毒面具的工人用乙炔把煤加熱，後面的工人則忙著收集阿摩尼亞，背景中則有一個穿著不一樣的工程師。前景中的工人手中所拿的棒子與前面兩個工人碰在一起的頭形成一個十字架的形狀，顯然也是在隱喻商業化學劑可能帶來的傷害。下端的小牆面則是描繪《鹼與硫磺》，白色的是鹼，黃色的是硫磺。圖 5

東面牆的壁畫

　　進入這個中庭的時候，觀者首先面對的是東面牆，里威拉在東面牆上簡單地呈現了底特律的農業，左上角是一個金髮女人抱著一綑小麥，右上角則是黑髮的

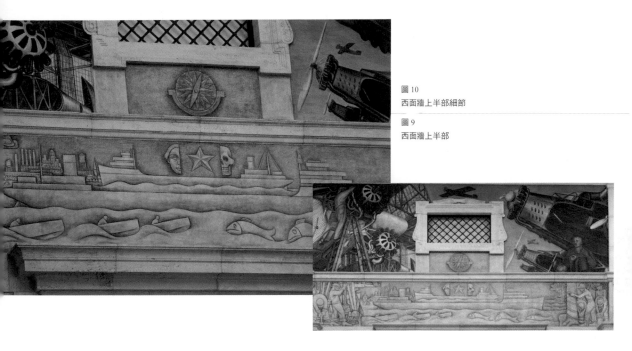

圖 10
西面牆上半部細節

圖 9
西面牆上半部

女人摟抱著各式的水果，兩個女人下端的小牆面則是描繪密西根州特有的農產品，意謂密西根州的物產豐饒；採用女人的形象則來白「人地之母」的傳統思想。橫亙在中央是一條橫向的狹長壁畫，描繪的是嬰兒的胚胎捲曲在子宮裡，子宮看起來像是植物的花苞；與左右兩個「大地之母」的牆面一併來看，意謂生命的肇始需要依賴大地所提供之養分的滋潤，胚胎的下端左右各有一個巨大的犁頭，則表示大地需要農業的經營；然而，農業是科技的最早形式，而科技的發展也有其潛在的威脅，巨大的犁頭可能對脆弱的胚胎形成威脅。此外，胚胎將會形成嬰孩，長大成人後會有許多發展的可能；犁頭象徵最早的製造業，而簡單的製造業將會發展成複雜的先進工業。

　　此外，此圖也有里威拉個人情感的投射。他的第三任妻子芙莉達・卡羅（Frida Kahlo, 1907-1954）在十八歲時遭遇車禍，右腿與骨盆嚴重受傷，長年飽受苦痛，因此生育受到影響；在里威拉為底特律美術館繪製壁畫時，芙莉達遭遇流產，住進了亨利・福特醫院。當觀者走入中庭時，迎面第一眼看到的就是這個子宮中的

左圖 11 西面牆左上端
右圖 12 西面牆右上端

胚胎，里威拉以這種方式來表達他對這個小孩的情感。圖 6、7

　　就繪畫風格而言，兩個裸女的圓滾滾造型相當特殊，有學者認為這是受到古代墨西哥雕刻的影響，但也有可能是受到雷諾瓦晚年豐腴裸女造型的影響，至於帶有面具感覺的臉孔則可能來自畢卡索在發展出立體主義風格之前的影響，也有可能是受到畢卡索新古典主義時期人物厚重風格的影響。終究里威拉在歐洲住了十四年，對雷諾瓦與畢卡索並不陌生，也畫過一些立體主義風格的作品。

西面牆的壁畫

　　觀眾從西面牆進入中庭，西面牆門口正上端的壁畫利用灰色畫法畫成浮雕的樣子，表現底特律河，分隔了以農業為主的美國南方與以工業為主的北方。但里威拉所表現的底特律河並不僅僅只是美國地理上的一條河而已，甚至是象徵了南北美洲的分隔。在河的右邊，描繪的是巴西工人在採集橡膠原料；河上的貨輪將這些橡膠原料運送到河的左岸，在美國的福特公司魯奇廠房製造成輪胎。因此，這個牆面所表現的是原料的輸出、製造工業以及國際貿易。然而，來自中南美洲的里威拉對這種經濟的依存關係還是持有馬克思主義的看法，就在貨輪的正上方

中間繪有一顆星星，星星右邊表示南美洲的那邊有半個骷顱頭，星星左邊表示北美洲的那邊則是半個人頭，里威拉藉此隱喻表達工業的北美洲對農業的南美洲所進行的剝削。而貨輪上方的星星就具有雙重的身分：既是引導方向的北極星，也是象徵共產黨的星星。圖 8、9、10、11、12、13、14

　　最上端的牆面雖然有一個窗戶牆面的區隔，但是里威拉卻以視覺延續的方式來表現航空發展的一體兩面，左邊呈現民航機的發展，而右邊則是呈現戰機的發展，同時呈現了科技的發展既可以帶來便利但也可以導致毀滅。左邊的小牆面有一隻翱翔的和平鴿，呼應上端的民航機發展；右邊則有一隻老鷹追逐著鴿子，與上端的戰機發展相呼應。里威拉在窗戶下端的牆面畫了一個羅盤，除了代表指引方向的儀器之外，也隱喻了人類在戰爭的毀滅與和平之間的抉擇。

　　中庭入口的兩側牆面描繪巨大的發電廠機器，表現了將原料轉變為能量的電力。左側的最下端有個工人，雙手戴著厚手套，右手拿著鎚子，往外檢視機器；右側則是一個工程師，右手拿著一把尺，前面擺著一支鉛筆和一張紙；兩個人都聚精會神，神情嚴肅。上端的兩面小牆則是表現煤炭轉變為電力的過程。值得注意的是：畫中的工人其實就是里威拉，左手套上面甚至畫了一顆紅星，標明他的意識形態；畫中的工程師則是亨利·福特，福特汽車公司的創立人，也開創了底特律的工業發展。里威拉將自己和亨利·福特畫在入口處最明顯的地方，而且這兩個畫像的高度如同一個成人觀者的高度，讓觀者產生與這兩個人對話的感覺。里威拉藉此畫作展現他對亨利·福特作為發明家與實業家的推崇，畫中他與亨利·福特分庭抗禮，也表現他作為藝術家的自負。米開蘭基羅將自畫像繪入西斯汀禮拜堂的濕彩壁畫中，里威拉似乎也受到啟迪。

《底特律工業》的影響

圖 13 西面牆入口左側底端

　　里威拉偏向共產主義思想的藝術觀在當時引發一些抨擊，但委託此作的耶德賽爾‧福特對此壁畫仍然讚賞有加，也因此這個畫作得以留存至今，成為里威拉在美國的最重要作品。於 1933 年，里威拉又受邀為紐約市的洛克斐勒中心繪製壁畫，出自意識形態，里威拉將列寧像繪入此壁畫中，由於他拒絕移除列寧像，因此這幅壁畫在內爾森‧洛克斐勒（Nelson Rockefeller）的一聲令下而遭受剷除。然而，於 1934 年，里威拉又將這幅壁畫重新繪製在墨西哥市的美術館牆面。

　　里威拉於 1932 年開始繪製《底特律工業》壁畫，於 1933 年完成，當時美國正逢經濟大蕭條時期。里威拉在公共建築物上描繪美國生活情景的壁畫激發羅斯福總統的靈感，促使他為因應經濟大蕭條所釐訂的「工作發展管理計畫」（Works Progress Administration Program），除了公共建築與道路的營建，政府更僱請音樂家、藝術家、作家以及演員和導演等從事一些大規模的藝術、戲劇、文學、傳媒等創作以及消除文盲的計畫，當時的許多藝術家依賴這個「工作發展管理計畫」而得以存活，一些藝術家也延續里威拉對政治議題的關心。里威拉不但開啟了美國從事壁畫製作的公共藝術，他的繪畫風格和藝術理念也對美國藝術產生相當

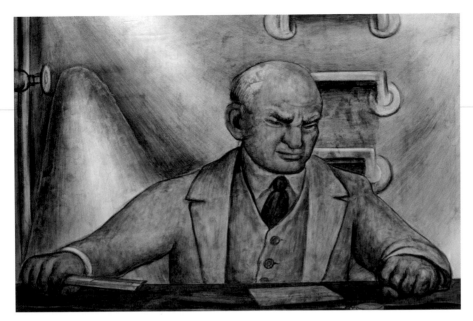

圖 14 西面牆入口右側底端

廣泛和深遠的影響。例如約翰‧馬汀‧索治（John Martin Socha, 1913-1983）曾在「工作發展管理計畫」的贊助之下，為明尼蘇達州維諾納州立大學（Winona State University）繪製三面壁畫，一面描繪蘇族（Sioux）公主溫諾娜（Wenonah），另一面描繪早期移民的開荒拓野，第三面則是描繪拓荒者與印第安人的和平相處。

《底特律工業》的省思

當時美國的藝術品味是保守的，一直到 1913 年，在紐約所舉辦的軍械庫展覽（Armory Show）才引進歐洲的現代藝術，美國才首度接觸到塞尚、畢卡索、馬諦斯等現代主義的作品，但是在當時，這類作品引起諸多負面批評，無法為一般民眾所了解和接受。陸續在藝術史學者、藝評家以及畫廊的教育推廣下，歐洲的現代藝術思想才慢慢在美國生根，終於在第二次世界大戰結束之後，美國才得以抽象表現主義的風格在歐洲所專擅的現代藝術領域中揚眉吐氣。然而，美國在走向所謂現代藝術風格的同時，還有另外一股潮流，那就是規避都會景象、反對現代科技、偏向以具象風格描繪美國風土人情的「鄉土主義」（Regionalism），

風行於 1930 年代，適逢經濟大蕭條時期，以具象風格描繪美國中西部鄉野風光的「鄉土主義」蔚為風潮。就在這種時代背景下，里威拉的具象風格因而受到美國藝術界的賞識，應邀在美國各地繪製壁畫。

瓦冷提納在 1923 年擔任底特律美術館的館長，他是德國藝術史學者，在德國時曾經積極參與德國表現主義運動，而德國表現主義運動就是偏向以具象風格來批評時局，這種背景也促使他邀請里威拉來繪製《底特律工業》的壁畫。而美國雖然歷經了抽象表現主義以來的種種現代藝術，但是美國對具象風格的喜愛還是持續反映在普普藝術之類的藝術品上，這也是何以《底特律工業》一直被認為是美國的二十世紀藝術傑作之一。

此外，從里威拉的《底特律工業》中我們看到了二十世紀藝術如何延續了歐洲藝術的傳統：濕彩壁畫的技巧、圖畫構圖與建築空間的相輔相成、透視的運用、灰色調畫成的浮雕（grisaille）、將贊助人以及畫家自畫像繪入畫中、象徵的圖像、宗教圖像的挪用等等，這些都是從文藝復興時期延續而來的藝術傳統，可見現代藝術的創作並非全面揚棄傳統，而是汲取和融合傳統藝術的特點。《底特律工業》壁畫或可啟發我們重新思考現代藝術與文化傳承的關係。

15
芙莉達‧卡羅
的烈愛人生

身心歷程的描繪

卡羅被視為女性悲情的化身：父權文化、車禍、流產、
拈花惹草丈夫的犧牲者。一般人傾向著重她的悲情，
並且將她的藝術簡化為女性主義的圖像象徵，因此，
卡羅的自畫像成為一種女性悲情的圖騰。然而，提倡
女性主義的藝術史學者雖然常將卡羅視為女性主義的
代言人，但同時也彰顯卡羅的藝術本質。

圖 1
芙莉達‧卡羅
《自畫像》
1926 年
油彩、畫布 79×58 公分
墨西哥城芙莉達‧卡羅美術館（Museo Frida Kahlo）

在芙莉達‧卡羅（Frida Kahlo, 1907-1954）過世後的三十年間，卡羅被摒除在藝術史的主流之外；然而，在黑登‧何瑞拉（Hayden Herrera）於 1983 年出版她的傳記之後，卡羅的自畫像從此成為二十世紀表現女性主義的圖像。在 1990年代初期，卡羅的畫價高漲，在拍賣市場動輒百萬美元起跳，瑪丹娜就是熱中的收藏家之一，她擁有卡羅的《我的出生》（*My Birth*）一作，瑪丹娜似乎從卡羅的自畫像中「看到她自己痛苦和悲哀的描繪」。

　　卡羅與阿根廷的前第一夫人伊娃‧耶維塔‧裴隆（Eva Evita Peron）經常被同列為中南美洲的聞名女性。瑪丹娜對卡羅推崇至極，在沒有爭取到電影中的卡羅角色之後，瑪丹娜遂積極爭取拍攝耶維塔的角色。這股旋風並不僅限於女性主義的盛行，日本藝術家森村泰昌也曾經在 2001 年於布魯克林美術館舉辦了一次個展「與芙莉達‧卡羅的內心對白」（*An Inner Dialogue with Frida Kahlo*），森村泰昌甚至將自己裝扮成卡羅模樣。卡羅特殊的形象與藝術家的意象吸引了年輕世代的關注。

　　卡羅被視為女性悲情的化身：父權文化、車禍、流產、拈花惹草丈夫的犧牲者。一般人傾向著重她的悲情，並且將她的藝術簡化為女性主義的圖像象徵，因此，卡羅的自畫像成為一種女性悲情的圖騰。然而，提倡女性主義的藝術史學者雖然常將卡羅視為女性主義的代言人，但同時也彰顯卡羅的藝術本質。誠如里威拉在他的自傳中對卡羅的繪畫表達了他的懇切看法：

　　芙莉達著手繪製一系列在藝術史上沒有先例的傑作，這些畫從女人的角度來表現並擢升了對真相、現實、殘忍，以及折磨的看法。從來沒有一個女

圖 2
耶爾・葛瑞寇
《傳福音者聖約翰》
1595-1604 年
油彩、畫布 90×77 公分
馬德里普拉多美術館

人像芙莉達在底特律所作的一般，在畫布上
呈現如此痛苦的詩篇。

卡羅的第一幅自畫像

　　卡羅於 1907 年出生在墨西哥的寇遙根
鎮（Coyoacán），父親是出生於德國的猶
太裔攝影師，移民到墨西哥，母親則是西
班牙與印第安人的混血。卡羅在六歲時罹患小兒麻痺，左腿癱瘓，但是她的個性
外向好動，她在 1922 年進入墨西哥最好的國立預備學校就讀，當時學校開始招收
女生，從兩千名學生中錄取三十五名女生。當時狄耶果・里威拉甫從法國返回墨
西哥，受聘在該校繪製壁畫，卡羅就在此時認識了里威拉，但那時使君有婦。圖 1

　　1925 年，十八年華的卡羅所搭乘的巴士與電車相撞，右腿與骨盆嚴重受傷，
因此終生遭受苦楚的折磨。她在 1926 年療傷期間繪製了第一幅自畫像，之後她始
終以自畫像來表達身心的感受。這幅自畫像風格成熟，脖子與手腕、手指修長，
展現優雅的自在，背景以蜿蜒的漩渦形線條來表現海浪，天空的一朵雲彩也是以
類似圖案的方式畫出捲曲的造形，與卡羅的衣襟與袖口圖案互相呼應，因此更加
強了整幅畫的優美與流動感，這件啼聲初試的畫作展現出卡羅的藝術天賦。墨西
哥是西班牙的殖民地，在西班牙頗富盛名的巴洛克大師耶爾・葛瑞寇（El Greco,
1541-1614）自然在墨西哥受到推崇，卡羅自畫像中的拉長脖子與手顯示了葛瑞寇
的影響。此外，新藝術風格（Art Nouveau）從 1880 年代開始風行於歐美，各地
有不同的稱呼，西班牙的巴塞隆納稱之為「現代主義」（Modernisme），顯示了
西班牙認為這種風格是一種現代的藝術新風格，卡羅的蜿蜒圖案顯然反映了這種

新藝術風格。這幅自畫像也展示了卡羅對容貌觀察與描寫的能力，並且兼容傳統的歐洲繪畫風格與新的藝術風尚。圖 2

卡羅與里威拉的婚姻

　　卡羅在 1928 年與里威拉再度邂逅，當時里威拉已經離婚，兩人的政治理念相同，又都加入共產黨組織，於是在 1929 年 8 月結婚。日後，卡羅曾說：「我一生遭逢兩次嚴重的事故，一次是電車車禍⋯⋯另一次則是狄耶果。」在卡羅結識里威拉的時候，里威拉是「墨西哥文化認同運動」（Mexicanidad）的主要人物，這個運動以反對歐洲影響為宗旨，並且認為小幅圖畫是上流社會的專寵；因此他們不但開始重視墨西哥的傳統手工藝與前哥倫布時期的藝術，更認為壁畫不但便利全民觀賞，也是傳統的墨西哥藝術形式。當時的教育部部長荷塞・瓦斯恭塞洛斯（José Vasconcelos）所啟動的計畫就是利用壁畫來提升人民對歷史的認知，也使墨西哥的藝術家得以發揮長才。

　　在他們兩人結婚時，卡耶斯（Calles）政府終止壁畫計畫，當時的政治氛圍對左翼思想者相當不利，幸好當時里威拉的聲名已遠播美國，於是夫婦倆就在 1930 年前往舊金山繪製壁畫。卡羅於 1931 年在舊金山繪製了《芙莉達與狄耶果・里威拉》（*Frida and Diego Rivera*），其風格與 1926 年的《自畫像》有明顯的不同，此畫呈現簡樸笨拙，類似素人畫家的作品，卡羅畫像的上方有飛鳥啣著飄帶，帶有民俗繪畫的韻味。的確，這時的卡羅刻意從墨西哥的民間藝術汲取靈感，特別是民俗畫家在金屬板上所繪製的宗教畫，用以感謝聖母瑪利亞或聖徒。卡羅在此畫刻意強調她的嬌小與里威拉的高大壯碩，也很難得地露出她的雙腳，特別細小的雙腳與里威拉的巨大雙腳形成強烈對比，似乎意謂她對良人的依附，需要靠著里威拉穩健的牽扶來支持她無力的雙腳。飛鳥所啣的絲帶上以西班牙文寫著：

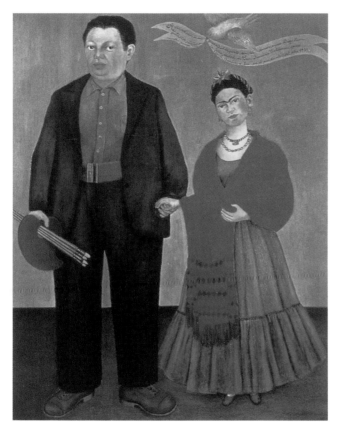

圖 3
芙莉達・卡羅
《芙莉達與狄耶果・里威拉》
1931 年　油彩、畫布　99×78.7 公分
美國舊金山市舊金山現代美術館
（San Francisco Museum of Modern Art）

「在此，你看到我們：我，芙莉達・卡羅，與我深愛的丈夫狄耶果・里威拉。我在加州舊金山這個美麗的城市為我們的朋友亞伯特・邊德（Albert Bender）畫下我倆的肖像，時間為 1931 年 4 月。」

由於里威拉參加共產黨，曾經被美國拒絕入境，此次是得力於藝術收藏家亞

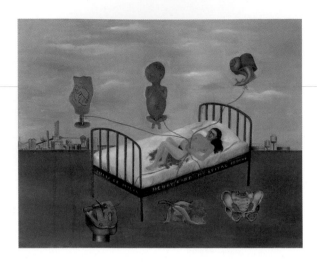

圖 4
芙莉達・卡羅
《在底特律的流產》（《亨利・福特醫院》）
1932 年 油彩、金屬板
31.1×39.3 公分
墨西哥城多羅瑞斯・歐爾梅多・帕提紐美術館
（Museo Dolores Olmedo Patiño）

伯特・邊德的協助才取得簽證赴美。圖 3

流產與對子嗣的渴望

　　卡羅夫婦在返回墨西哥後不久又前往紐約，參加 1931 年紐約現代美術館為里威拉所舉辦的回顧展。里威拉又在 1932 年應邀為底特律美術館繪製壁畫《底特律工業》。當時卡羅再度流產，住院期間繪製了一幅《在底特律的流產》（*Miscarriage in Detroit*）（又名《亨利・福特醫院》），畫中病床註明了亨利・福特醫院，將骨盆、胎兒、冰冷的不鏽鋼器具等元素以血線與躺在病床上的卡羅連結，床單沾滿鮮血；以斜線連結的還有一朵凋謝的花、一個裝滿鮮血的聖餐杯，以及一隻蝸牛。蝸牛在基督教文化中象徵對懶惰的懲罰，《聖經》〈詩篇〉58:8 求上帝懲罰作惡的人：「願他們像蝸牛腐爛，像流產的胎兒不見天日。」

　　卡羅顯然認為流產是上帝對她罪孽的懲罰，對重視子嗣的墨西哥人而言，流產是非常大的打擊，因此卡羅淚流滿面。圖 4、5

　　卡羅又繪畫了《我的出生》，這幅畫以罕見的角度直接描繪她想像自己的出生，碩大的嬰兒頭從產道伸出來，床鋪一灘血跡。她母親的頭部被白布覆罩著，

圖 5　芙莉達·卡羅《我的出生》1932 年　油彩、金屬板　31x35 公分　瑪丹娜收藏

圖 6
墨西哥傳統民俗繪畫《聖靈懷孕》
1885
油彩、金屬板 25.4×17.8 公分
美國猶他州楊百翰大學
（Brigham Young University）美術館

圖 7
阿茲鐵克的女神塔索帖歐特 1300-1520
美國華盛頓特區敦巴頓橡樹園研究中心

圖 8
《生產》
圖馬寇暨托里塔文化陶像

一般過世的人才會以白布覆蓋臉部，或許是卡羅在此時獲知母親的逝世，因而繪製此畫。然而，這幅畫正上方的中央畫了一幅聖母像，呈現預知孩子（基督）殉難而哭泣的聖母；遮蓋臉孔的臉也有可能是卡羅隱喻自己，意指她不久之前的流產，而嬰兒或許又在隱喻流產的小孩。

　　這兩幅畫作皆繪在金屬板上，係採自傳統墨西哥民俗畫，卡羅可能特意表達墨西哥的傳統意涵。在墨西哥阿茲鐵克（Azetec）古文明中，女神塔索帖歐特（Tlazolteotl）把即將往生者的罪惡吞食，再讓他們重生，因此留下一些呈現女神蹲踞著生出武士的小雕像，象徵只要懺悔就可以得到淨潔。筆者又發現，卡羅的《我的出生》在取材上與圖馬寇暨托里塔文化（Tumaco-La Tolita）一尊表現生產情景的陶像相當類似。圖馬寇暨托里塔文化的發源地係今日的哥倫比亞與厄瓜多爾的交界處，但在哥倫布抵達美洲的時候，此文化已經滅絕，只遺留一些表現日常生活情景的陶像，其中包括表現生產情景的陶像，卡羅極有可能受到這類陶像的啟迪。《在底特律的流產》中，卡羅以蝸牛來象徵罪惡的懲罰，又以《我的出生》來呈現女神的赦免罪惡和重生。卡羅融合了圖馬寇暨托里塔文化的表現、墨西哥

傳統文化女神的意涵，以及天主教的教義。圖6、7、8

卡羅與特洛斯基的婚外情

里威拉曾經應邀為紐約的洛克斐勒中心繪製壁畫，卡羅一起前往，但由於里威拉堅持在壁畫中畫入列寧的肖像，出資的洛克斐勒於是下令停止壁畫，並且剷除未完成的壁畫。里威拉夫婦在 1935 年回到墨西哥之後，里威拉開始與卡羅的妹妹克里斯汀娜（Cristina）有親密關係；出自報復，卡羅也開始與一些男人和女人有親密關係。里威拉生性拈花惹草，對卡羅的女同性戀關係尚能容忍，但卻非常在意卡羅與男人的交往。在數段婚外情中，卡羅對俄國的革命領袖里翁・特洛斯基（Leon Trotsky）最為認真。特洛斯基在 1929 年被史達林驅離蘇聯，之後流亡於土耳其、法國、挪威等地，並且在 1937 年被蘇維埃法院宣判死刑，經過九年的流亡生活，特洛斯基的土耳其護照過期，又被挪威驅逐出境；里威拉敦請墨西哥政府給予特洛斯基夫婦政治庇護，並且將他們安頓在卡羅娘家留給她的「藍屋」（La Casa Azul）。

特洛斯基在 1937 年 1 月抵達墨西哥，年方 30 歲的卡羅居然主動誘引 57 歲的特洛斯基，由於特洛斯基的妻子納塔里雅・伊凡諾夫納・賽多瓦（Natalia Ivanovna Sedova）不懂英文，卡羅便一再以英語對特洛斯基表達愛慕之情，特洛斯基也藉由借給卡羅的書籍中夾放情書。卡羅甚至畫了一幅自畫像獻給特洛斯基，現在這幅畫作收藏於美國華盛頓特區的國立女性藝術家美術館（National Museum of Women in the Arts）。畫中卡羅站立在木質地板上，布幔往兩旁拉開，以粗繩繫綁，呈現一個舞台式的空間，這樣的安排就像是墨西哥民俗繪畫經常採用的布置。卡羅的頭髮編成辮子再盤纏，頭上插著花；身上穿著繡花長袍，披著墨西哥披肩，佩戴著黃金首飾；一隻手拿著一小束鮮花，另一隻手則拿著一張紙，紙上寫著：「我

以全心全意的愛將這幅畫獻給里翁・特洛斯基，時為 1937 年 11 月 7 日。芙莉達・卡羅繪於墨西哥聖天使市（Saint Angel）。」這個日期是特洛斯基的生日，根據教宗葛雷葛里年曆（Gregorian calendar），當天也是布爾雪維克十月革命的日子。當特洛斯基的妻子察覺他們的親密關係後，這段戀情不得不在 7 月終止。這段期間，里威拉也開始與特洛斯基發生衝突，並且與卡羅分居。圖 9

崛起的藝術聲望與每下愈況的身軀

1940 年初，卡羅與里威拉離婚，不過兩人還是共同出現在社交場合。在特洛斯基首度遭到刺殺未遂後，基於安全考量，里威拉就前往舊金山。在特洛斯基第二次被刺殺得逞之後，因為卡羅認識這個殺手，遭受警察約談，因此在 9 月離開墨西哥，前往舊金山探望里威拉。不到兩個月之後，兩人在美國又重新結婚；或許是卡羅的健康情況不佳，里威拉願意照顧她。從 1944 年以後，卡羅的身體狀況每下愈況。自從遭受車禍後，卡羅的脊椎和傷殘的腿總共進行了三十多次手術，有些學者認為卡羅進行這麼多次的手術或許是意圖引起里威拉的關注。不過到了 1950 年初，卡羅的身體情況相當嚴重，她在墨西哥城的一家醫院住院了整整一年。

在他們兩人再度結婚之後，卡羅的藝術聲望開始高漲，陸續參與在紐約的現代美術館、波士頓當代藝術館以及費城美術館的團體展。1954 年她應邀在墨西哥城的當代藝廊（Galeria de Arte Contemporaneo）舉行個展，這是她一生唯一一次在墨西哥的個展。舉行開幕時，卡羅健康狀況已經相當嚴重，但還是使用救護車護送她到藝廊，並且使用擔架將她抬進展場事先準備的床鋪。就在同一年，由於壞疽，她接受右腿膝蓋以下的截肢，開始使用義肢走路，帶給她很大的打擊。

返回墨西哥之後，卡羅更積極參加共產黨的活動；這時的里威拉已經被共產

圖 9
芙莉達·卡羅
《獻給里翁·特洛斯基的自畫像》
1937 年
油彩·美耐板 76.2×61 公分
美國華盛頓特區國立女性藝術家美術館

黨開除黨籍，由於他與墨西哥政府的關係，再加上曾經與特洛斯基有所關聯，共產黨不願意恢復他的黨籍。卡羅曾經說：「我在認識迪耶果之前就是黨員，比起他來，我認為我是一個更好的共產黨員。」1954 年 7 月，卡羅最後一次在公開場合露面，為了參加一場由共產黨策畫的示威活動，反對美國中情局顛覆左翼的瓜地馬拉總統哈科沃‧阿本斯（Jacobo Arbenz）。當時她已感染肺炎，但還是奮不顧身參與活動，四天後，卡羅在睡眠中死於血栓塞，但她的友人懷疑卡羅可能是自殺。她的日記最後寫道：「我希望結局是愉快的，我希望永遠不必再回來。芙莉達。」

卡羅的衣著裝扮

　　卡羅追隨里威拉的「墨西哥文化認同運動」，一者愛屋及烏，另一者是出自她的政治理念，她成為這個運動的忠實成員，開始穿著傳統的墨西哥服裝：長裙與長披肩，這樣的打扮有助於掩遮小兒麻痺與車禍受傷的腿部。卡羅甚至摒棄了西方的美感標準，她不但沒有把連在一起的眉毛與嘴唇上的髭毛拔除，還用特殊的工具來梳理，再用眉筆加深。除了愛美的天性之外，卡羅也利用衣服在自畫像中表達她對獨立自主的渴求與墨西哥的多元文化背景。一般人總是認為卡羅之所以喜歡穿著墨西哥的傳統服飾，是為了取悅里威拉；事實上，她特別鍾愛特萬納（Tehuana）服裝應該不是那麼單純。出自特萬特佩克地峽（Tehuantepec Isthmus）的傳統服裝係由三部分所組成：花與緞帶的頭飾、短衫（huipil）、長裙，通常還搭配許多珠寶首飾。特萬特佩克地峽是母系社會，也因此卡羅特意挑選該地的服裝，一方面遮掩她身體的殘缺，另一方面用來表達她所要傳達的力量、傳承以及美麗；因此當她的情感愈受到挫折，她佩戴的首飾就愈多，卡羅總是盛裝見客。

　　《打扮成特萬納女人的自畫像》（Self-Portrait as a Tehuana）開始繪於 1940

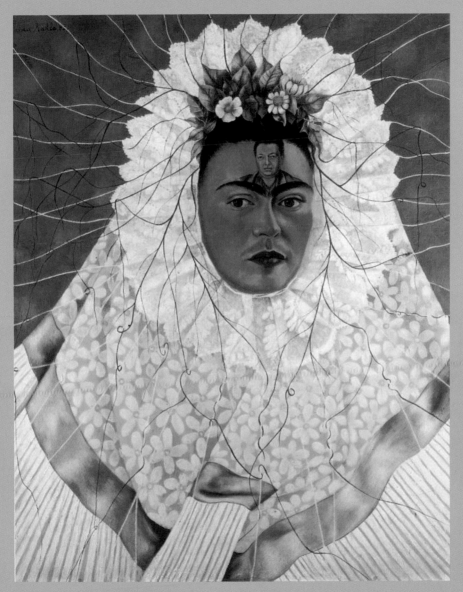

圖 10
《打扮成特萬納女人的自畫像》
（《心裡想著里威拉》）
1943 年
油彩‧美耐板 76x61 公分
私人典藏

年 8 月，那一年的年初她與里威拉離婚，又於同年年底再婚，一直到 1943 年才完成這幅畫。畫中的卡羅額頭畫著里威拉的肖像，從傳統的特萬納花卉長出放射狀的蔓藤，似乎表達了對傳統的攀附，又像是與里威拉剪不斷、理還亂的愛情，因此這幅畫又稱為《心裡想著里威拉》（*Diego on My Mind*）。這種圖像讓人聯想起著名的《阿茲鐵克日曆》（又稱《太陽石》），中央的臉孔即是太陽神，頭戴皇冠、耳環、項鍊，環繞著的則是日常與定期發生的自然現象，太陽孕育萬物，也主宰世界的運作。卡羅的這一幅畫似乎也表達同樣的意涵，她主宰自己的世界，但是里威拉似乎又主宰著她的思念。圖10、 11

　　就藝術性質而言，卡羅在這幅畫裡展現了她相當成熟的風格，對形體的掌握相當完整，一些細節的描繪尤其可圈可點，例如眼睛、鼻子、嘴唇的高低起伏與光影變化，花卉葉子的表現也是細緻有加，至於白紗的透明質感與微妙色彩的變化更是細膩。她早期的自畫像固然特意模仿墨西哥傳統民間繪畫的風格，但繪畫技巧確實有所不足，在《打扮成特萬納女人的自畫像》畫作中，卡羅的繪畫造詣已經相當成熟。除了關注卡羅的悲情內心自白，她藝術表現的成就更值得彰顯。

圖 11
《阿茲鐵克日曆》（又稱《太陽石》）
玄武岩　直徑約 3.6 公尺、厚約 1.2 公尺、重 24 公噸
墨西哥城國立人類學博物館 （National Museum of Anthropology）

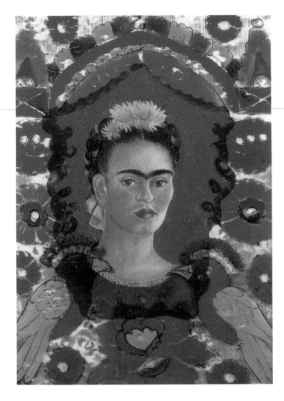

圖 12
《畫框》
約 1937 年
油彩、玻璃、金屬襯板
29×21.5 公分
巴黎國立現代美術館龐畢度中心

超現實主義與芙莉達‧卡羅

　　由於卡羅所描繪的是自己的遭遇與感情，又刻意援引墨西哥民俗繪畫，因此呈現出超越西方傳統的繪畫邏輯，呈現出主觀的超越時空的表現，也因此經常有人將卡羅稱為超現實主義畫家。卡羅的確認識超現實主義團體的理論領袖翁退‧柏黑棟（André Breton, 1896-1966），柏黑棟曾經在 1938 年前往墨西哥，該地的景色對他而言就很有超現實主義的風味，他也相當欣賞卡羅的繪畫。柏黑棟曾經安排卡羅在紐約的朱里安‧雷維藝廊（Julian Levy Gallery）舉辦展覽，並且幫她的目錄撰寫序言；這次展覽相當成功，出售了大約半數的畫作。

　　柏黑棟在 1939 年提議協助卡羅在巴黎舉行畫展，可是當不懂法文的卡羅抵達巴黎時，才發現柏黑棟根本沒有幫她辦理畫作的出關手續，最後是由馬歇爾‧杜象（Marcel Duchamp, 1887-1968）出面協助，展覽才得以開幕，但卻是比原計畫日期遲了六個星期之久。

　　展覽的回應相當不錯，康丁斯基與畢卡索也讚賞有加。羅浮宮美術館購買了她一幅畫在金屬板上的自畫像《畫框》（*The Frame*），贈給國立網球場美術館（Galerie nationale du Jeu de Paume），現在由國立現代美術館龐畢度中心典藏。

　　或許是被柏黑棟擺了一道的緣故，卡羅對超現實主義藝術家有所反感，她曾經稱他們是「一群婊子養的超現實主義瘋子」。雖然她也曾與里威拉參加 1940 年 1 月在墨西哥城所舉辦的國際超現實主義展覽，但她強烈否認自己是超現實主義者，她說：「他們認為我是超現實主義者，但我不是，我從來沒有畫過夢境，我畫的都是我自己的實際遭遇。」的確，雖然卡羅的繪畫風格在乍看之下帶有超越現實的意味，但從藝術史上超現實主義的定義來看，卡羅的畫作所表現的並不是夢境，更不是佛洛伊德式的潛意識，因此她不屬於超現實主義，她的超越時空是傳統文化與個人經驗的交織。圖 12

16
莫內晚期繪畫

對抽象藝術的啟迪和影響

莫內晚年的睡蓮所要呈現的絕非只是他年輕時所見的
浮光掠影的物象，而肆縱的筆觸也非單純因為眼疾而
眼花，莫內所要呈現應是具象歸於無形的展現，每道
筆觸獨立存在，具有自己的生命，而交織匯集成為力
道的流動；至於色彩則是脫離單純再現的客觀色彩，
呈現的是個人的主觀光影變化。

蘇富比於 2010 年 11 月以 2472 萬美元拍出莫內的《蓮池》，依據蘇富比紀錄，莫內前五件最高成交價有四件是蓮花池或與蓮花池相關的作品。佳士得於 2008 年 6 月在倫敦以 8045 萬美元拍出莫內作於 1919 年的《蓮池》，寫下莫內畫價的最高紀錄；2011 年佳士得又以 2250 萬美元拍出莫內作於 1891 年的《白楊樹》，創紐約春拍兩件最高價作品之一。

眾所周知，印象主義大師莫內（Claude Monet, 1840-1926）終生享有盛名，並且名利雙收，在國際藝術市場屢創新高價格似乎理所當然，但其藝術史上之定位實際上則非如此理所當然。

莫內看待他晚年的作品為他藝術的最高成就，在 1918 年 11 月 11 日簽署停戰協議的翌日，他寫信給當時擔任法國總理的朋友喬治‧克里孟梭（Georges Clemenceau, 1841-1929），決定將他的兩件大幅蓮花作品捐贈給法國政府，經克里孟梭說服，莫內捐出整套六幅，即所謂的「大裝飾」（Grand Décorations），也就是於 1927 年永久裝置在橘園美術館（Musée del' Orangerie）特地設計的弧狀畫廊的鎮館之寶，但當時的法國藝壇對這些作品並未予以重視和關注。

莫內晚年自覺已是明日黃花

自從 1874 年的第一次印象主義展覽後，莫內成為畫壇新寵，但是到了 1906 年，莫內就從畫壇淡出，主要原因是大眾的品味已經改變，莫內的題材與畫風在當時已經不合時宜。以當時畫壇發展來看，畢卡索（Pablo Picasso）在 1907 年製作了《亞威農姑娘》，並與布雷格（Georges Braque）同創立體主義，而馬諦斯（Henry Matisse）也在 1905 至 1906 年間創立野獸派風格，都為西方二十世紀藝術的發展立下了里程碑。莫內生前的最後一次展覽是於 1912 年舉行，當時他注意

圖 1
莫內
《麥草堆（黃昏在雪上的效果）》
1890 -1891 年
油彩、畫布
65.3×100.4 公分
芝加哥藝術學院（Art Institute of Chicago）

到後印象主義、畢卡索以及馬褅斯等人的新發展，此時莫內察覺到印象主義已經是明日黃花，因此之後的餘生十四年便不再展出作品，默默地在吉維尼（Giverny）的莊園中繼續繪畫他的蓮池。當莫內在 1926 年以八十六歲高齡過世時，雖然名利雙收，但早已被當時的前衛藝術家所忽視。

在二十世紀的前三十年間，藝術潮流風起雲湧，此起彼落，在莫內過世的1926 年，立體主義成了過去式，德國走過達達的高潮，德國的表現主義進入新客觀主義（Neue Sachlichkeit）階段，法國巴黎達達告一段落，翁退‧柏黑棟（ 也於 1924 年在巴黎發表第一篇超現實主義宣言，歐洲藝壇展現一番新局面。

因此，當莫內晚年將耗時十二年完成的六幅大尺度的蓮池力作捐贈給法國政府，當時報紙媒體並未加以宣揚，而且之後近三十年間也沒有吸引太多的觀眾。雖然莫內向來被公認是印象主義大師，但他晚年的作品在當時卻被認為既未能反映二十世紀初年的藝術思潮，甚至有諸多人士認為，莫內晚年的作品既粗糙又不完整，並且以眼疾批評他晚年的作品是帶有瑕疵的作品。

莫內藝術風格的審視

在今日，一般人因為太熟悉印象主義，以至於忽視了印象主義是現代藝術的前驅，當時的年輕藝術家以牛頓的光學發現為基礎，發展出彩虹色系的色彩理論，

圖 2
莫內
《日本橋》
1920-22 年間
油彩、畫布
89.5×116.3 公分
紐約現代美術館

還拜工業革命之賜，可以有攜帶的管裝顏料便於戶外作畫，也有別於當時官辦沙龍的題材，不再描繪歷史上的王公將相以及神話或宗教人物，開始描繪中產階級的都會生活，更可搭乘新科技帶來的鐵路火車到郊外描繪鄉村風光。自從 1874 年的第一次印象主義展覽後，到了 1880 年代末期，印象主義運動成為現代藝術的最新潮流。

　　然而到了 1880 年代中期， 也就是第一次印象主義畫展後的十年後，當年一起為印象主義理念而結合的藝術家各自發展自己的風格。莫內於 1883 年搬到吉維尼，開始是租屋子，後來自己構築花園莊園，這時他不再與其他印象主義畫家聯展，僅透過他在巴黎的經紀人保羅・杜杭魯耶爾（Paul Durand-Ruel） 安排在各地舉行個展。最重要者，莫內在 1890 年代更以麥草堆、主教堂、白楊樹以及塞納河風光等系列作品革新了現代藝術。這些作品與之前的印象主義作品有三大不同點：一、實地作畫後又在畫室中修改，因此比較沒有臨場作畫所呈現的即興自發的感覺；二、對光影效果的強調超過了實際的光影現象；三、色彩的運用不再受眼睛所觀察到之實際色彩的局限。

　　莫內在 1890 至 1891 年的秋冬間畫了三十幅左右的麥草堆，對他來說，這不只是在捕捉瞬息萬變的光影變化。他解釋道：「對我而言，一處風景不再只是風景，因為它的外觀一再變化，風景是存在於周遭的環境之中的，即空氣與光線

圖 3
莫內
《由玫瑰花園眺望的屋子》
1922-24 年
油彩、畫布
81 × 92 公分
巴黎瑪摩丹美術館（Musée Marmottan, Paris）

之中，而這些是不停地改變。」莫內將空氣與光影化為色彩的變化，他說：「只要想這裡有一小方塊的藍色、一長條的粉紅色、一道黃色，然後以正確的色彩與形狀如實地畫出來，這樣就會對眼前的景象產生你自己清新的印象。」當時卡密・畢沙霍（Camille Pissarro, 1830-1903）在耳聞莫內製作這一系列作品的時候，曾批評莫內只是為了賣畫而一再重複，但是畢沙霍在親眼看到這些作品的展覽後改變了看法，他寫信給他兒子魯昔昂（Lucien），說道：「效果明亮有力無話可說。色彩鮮明強烈，形體的描繪甚為美麗，但不是太具象，在背景處尤其如此。這是一個非常偉大藝術家的作品⋯⋯畫面似乎自在地呼吸著。」圖 1

　　1908 年六十八歲的莫內雙眼罹患白內障，日趨嚴重，看東西如同霧裡看花，而且色彩變調，受眼疾所苦的莫內還是繼續作畫，依照顏料管的標示在調色盤上按順序擠出顏色，但他的畫逐漸偏紅與黃，藍色開始消失，例如收藏於紐約現代美術館莫內作於 1920 年至 1922 年間的《日本橋》，即明顯可見這種傾向。到了 1922 年的夏天，雙眼幾乎全盲，聽從好朋友克里孟梭的說服，莫內於 1923 年接受右眼手術，雖然視力可見，但需配戴特殊的綠玻璃眼鏡來矯正。莫內在 1923 年重執畫筆，描繪他的花園莊園，有時以白內障的左眼作畫，天空成黃色，到處也都如紅色火燄般的燃燒；或有時使用動過手術的右眼來作畫，東西又都偏藍。色彩效果呈現兩極的對比。就在這種極端的困難下，莫內還是作畫不輟，一直到他於 1926 年逝世前的幾個月。

　　當然這種眼疾情況影響了他的畫風，色彩愈加遠離客觀的色彩再現，而呈現

更為主觀色彩，形體不復精細，加上他晚年又喜歡採用無邊無際的構圖，於是橋、樹、草叢、水、蓮、天光倒影全都混為油彩的筆觸。圖 2、3

　　莫內曾云：「我在使花園清爽的水池前架起畫架，池塘的周圍不到兩百公尺，可是卻在心中激起無垠無限的感覺。」無邊無際的構圖以及沒有具體形象的畫面正是莫內所要傳達的無垠無限的感覺。這種近乎哲理的反應也呼應他所說的：「我在畫這些畫作的心情就如同古代的僧侶在畫彌撒用書一般，雖然只有寂寞與安靜長伴，可是卻有一股幾近於催眠的狂熱來支撐。」

　　晚年的莫內在畫中已經擺脫了再現物象的層次，他想表現的是精神的境界，他說：「在觀看池塘時，就像是在一個宇宙中看到元素的存在，也因眼前分秒的瞬息萬變而注意到宇宙的無常性質。」這種意涵接近佛教「鏡花水月」般的意境。莫內晚年的睡蓮所要呈現的絕非只是他年輕時所見的浮光掠影的物象，而肆縱的筆觸也非單純因為眼疾而眼花，莫內所要呈現應是具象歸於無形的展現，每道筆觸獨立存在，具有自己的生命，而交織匯集成為力道的流動；至於色彩則是脫離單純再現的客觀色彩，呈現的是個人的主觀光影變化。

莫內晚期作品的啟迪與影響

　　莫內晚年作品被漠視的情況一直到 1950 年左右才有了新的契機，當美國的抽象表現主義在 1940 年代末與 1950 年代初叱吒風雲一時後，對莫內作於 1914 年至 1926 年間的蓮池作品掀起了研究熱潮，以新的觀賞角度審視沉寂了三十年的莫內作品，因而開始讚揚莫內的先知灼見，莫內晚年的畫作在藝術史的地位有了新的轉機。

　　第二次世界大戰後的歐洲與美國不約而同風行抽象畫，美國的抽象表現主義

圖 5 莫內《垂柳》1918-19 年油彩、畫布 100×120 公分　巴黎瑪摩丹美術館

素為我們所知，而歐洲由於在戰後傾向將寫實的藝術風格與納粹以及極權劃上等號，因此又開始風行抽象畫。其實抽象畫在歐洲於第一次世界大戰的前後即曾經出現過，較有傳統的淵源。簡而言之，此時的歐洲抽象畫有不同的稱呼，反映了不同的理念，例如「另類藝術」（Art Autre）係同時含指具象與抽象藝術，不一定局限在抽象畫；「無形藝術」（Art Informel）指稱的是戰後揚棄幾何抽象的抽象畫運動，偏向比較直觀直覺的表現，接近於美國的抽象表現主義，在這個泛稱之下有一支稱為「斑駁風格」（Tachisme），另有一支稱為「抒情抽象」（Abstraction lyrique）（相當於美國所稱的 Lyrical Abstraction），但這些名稱的定義與區別並不嚴格，經常混著使用。抽象畫大體上受到歐洲藝術之超現實主義自動繪畫與潛意識心理學的影響，強調每道筆觸都是獨立表現的元素，也重視筆觸變化；眼鏡蛇團體（COBRA Group）也與這種抽象藝術有關。

圖 9
傑克森・帕洛克《25 號》（*Number 25*）
1950 年熱融蠟、畫布　25.0×96.2 公分
華盛頓特巴赫希宏美術館暨雕刻公園

圖 4
漢斯・哈同
《*T1963-R6*》
1963 年
壓克力、畫布
179.7×141.0 公分
利物浦泰特藝廊

以戰後「無形藝術」運動的領袖漢斯・哈同（Hans Hartung, 1904-1989） 而言，如以他作於 1963 年的《*T1963-R6*》與莫內的《垂柳》（*Saule Pleureur*） 並觀，即可瞭解兩者均著眼在線條狀筆觸的表現力，每道筆觸脫離了物體形像而獨立存在，但交織後則讓畫面充滿了撼人力量。以創立所謂「斑駁風格」一稱與提出相關理論的喬治・馬修（Georges Mathieu, 1921 - ） 而言，他以快速、直接的方式作畫，以肆縱的大筆觸來構成畫面，例如以他作於 1954 年的《到處都是卡培王朝的人》（ *Les Capétiens partout*） 與莫內在 1917 至 1919 年間所作的《睡蓮》（*Nymphéas*）相較，未加修飾的快速線條狀筆觸均為畫面旨趣所在。圖 4、5、6、7

第二次世界大戰後的美國以抽象表現主義開創了第一個真正美國風格。以傑克森・帕洛克（Jackson Pollock, 1912-1956）而言，他在走到成熟的滴濺風格之前，曾歷經了以厚重筆觸來表現的階段，如作於 1945 年左右的《圖案》（*Pattern*） 為例，風格頗接近莫內作於 1920 年至 1922 年間的《日本橋》，兩者整幅畫皆不見空間深度的界定，但見扭曲的強勁筆觸模糊了形體，獨立存在的筆觸成為畫幅美感的主要考量與訴求。帕洛克的滴濺風格以點、線的交錯為主要的考量，以他作於 1950 年的《25 號》（*Number 25*）與莫內在 1917 至 1919 年間所作的《睡蓮》並觀，莫內跳動的筆觸獨立躍然，乍看下並未形成和諧的整體，可是交織的力道

圖 8
傑克森 · 帕洛克
《圖案》
1945 年
水彩、墨、不透明水彩於紙上
57.1×39.4 公分
華盛頓特區赫希宏美術館暨雕刻公園
（Hirshhorn Museum and Sculpture Garden）

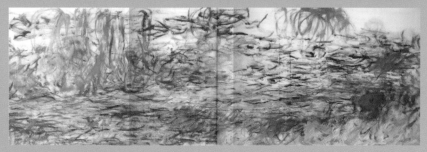

上　圖 6　喬治 · 馬修《到處都是卡培王朝的人》1954 295×600 公分 巴黎龐畢度中心
下　圖 7　莫內 《睡蓮》1917-1919 年油彩、畫布 100×300 公分 巴黎瑪摩丹美術館

圖 10
馬克‧羅斯柯
《無題》
約 1950-2 年
油彩、畫布
190×101.1 公分
倫敦泰特現代藝廊

卻預兆了帕洛克的成熟風格。再者，抽象表現主義的超大尺寸，加上畫面的構成打破了傳統視覺焦點的考量，兩者相加，讓觀者在面對畫作時忽略了畫面的邊框，這與莫內晚年巨大蓮池畫作「創造出一個沒有水平線或岸邊的無限整體的意象」，在意旨上是不謀而合。圖 8、9

馬克‧羅斯柯（Mark Rothko, 1903-1970）經常在大尺寸若有似無的背景中表現方形色塊，而表現出近似不可捉摸的飄浮感，安靜而平和，讓觀者在凝視下靜思，挑動心弦而產生了無以名狀的感動。回想莫內在創造大尺寸的蓮池作品時所說的：「創造出一個無限整體的意象，既沒有水平線也沒有岸邊⋯⋯平靜的水帶來安和⋯⋯在中央安靜的沉思。」「色彩若有似無，像夢境一般的細緻又充滿了美好的微妙變化。」兩者的旨趣與意境竟然如此接近。圖 10

再以抽象表現主義的阿朵夫‧嘎特里伯（Adolph Gottlieb, 1903-1974）為例，他作於 1957 年的《不對稱的拉力》（*Bias Pull*），以幾個形塊與幾道大筆觸形成突兀的均衡，莫內作於 1920 至 1926 年間的《早晨（第三幅）》（*Matin [troisième panneau]*）以蓮葉與條狀的草葉並置，預兆了這樣不尋常的畫面結構。事實上，我們也可藉諸後來的抽象畫來重新審視莫內晚期作品中的抽象思維。圖 11、12

第二代的抽象表現主義畫家山姆‧法蘭西斯（Sam Francis, 1923-1994）於 1950 年前往巴黎，深受莫內在橘園美術館的蓮花作品的啟迪，特別是在筆觸與色彩的運用，以他 1957 年的《構圖》（*Composition*）為例，未界定的畫面上成團的筆觸不啻像是莫內蓮池天光水影上浮著的蓮花或蓮葉。圖 13

在 1948 年去到巴黎的趙無極（1921 生）正處在歐洲的抽象風潮中，自然也投身於這個風格，如同其他抽象畫家一般，他也受到了莫內晚期作品的影響，趙

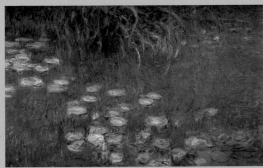

上　圖 11 阿朵夫‧嘎特里伯《不對稱的拉力》
1957 年　油彩、畫布　107×152.5 公分
華盛頓特巴赫希宏美術館暨雕刻公園

下排左　圖 12 莫內《早晨（第三幅）》
1920-1926 年　油彩、畫布　200×425 公分
橘園美術館

右　圖 13 山姆‧法蘭西斯《構圖》
1957 年　水彩、紙本　79.6×57.1 公分
華盛頓特巴赫希宏美術館暨雕刻公園

無極作於 1955 年的《向屈原致敬（5. 05. 55）》 是最早的抽象作品之一，一般傾向於著眼他所受中國古代甲骨文的影響，但如果將此畫相較於莫內 1907 年的《睡蓮》，或許趙無極畫中屈原投入的汨羅江的圖像靈感則是來自莫內吉維尼的蓮池潭。趙無極又在 1991 年繪畫了《向莫內致敬 ：三連作（02/06 91）》，其間的青色筆觸所形成的意象彷彿是莫內晚年蓮池的水光潋影，趙無極想必曾經在橘園美術館的「大裝飾」前靜思，其抽象畫應該曾得力於莫內的啟迪良多。圖 14

莫內的晚期繪畫獲得平反

克里門特・格林柏格（Clement Greenberg, 1909-1994） 提倡美國的抽象表現主義不遺餘力，而使之成為國際聞名的藝術流派。格林柏格在 1945 年 5 月曾經為文抨擊莫內的晚期作品，認為「莫內晚年認為只是色彩的交織就足堪充當圖畫……還一再重複片片蓮葉、成團的葉子、灰濛濛的霧，以及水光潋影，這些畫看起來彷彿是從大畫裁割下來的片段。」十年後，格林柏格在 1956 年撰寫的〈後期的莫內〉（The Later Monet） 一文中，他一開始就承認今是昨非，如此說道：

> 莫內開始實至名歸……近來（紐約）現代美術館……購買了一幅他作於
> 1915 至 1925 年間的《睡蓮》……，在前衛畫家如翁退・馬頌（André Masson） 與藝評家嘎斯頓・巴齊拉德（Gaston Bachelard） 的文章裡，皆對莫內讚賞有加。有一位匹茲堡的現代藝術收藏家就專門蒐藏他晚年的作品，導致價格上揚。更重要的是，這些作品直接或間接地影響了這個國家（即美國）一些最前衛的作品。

> 雖然我也曾經主張流行的（錯誤）看法，但我第一個衝動就是擺脫這種看法。這種錯誤是源自於欣賞的障礙，但此時應該予以導正，在現代繪畫的

圖 14 莫內《睡蓮》 1907 年 油彩、畫布 100×73 公分 巴黎瑪摩丹美術館

發展中，這種導正是無可避免的，甚至是必要的歷程。

　　前文提及，莫內晚期的繪畫在他身後的三十年間頗受到誤解。隨著歐洲和美國抽象畫的風行，尤其是美國的抽象表現主義興起，掀起以新的觀賞角度重新審視沉寂了三十年的莫內晚期作品。自此後，莫內晚年的畫作在藝術史的地位獲得平反，這應該也是為什麼今天倫敦的泰特現代館（Tate Modern）特別開闢一個專室，將莫內晚期作品與抽象表現主義的繪畫展並陳於一室。近年來莫內的畫價一再翻新高，十之八九又以最具抽象前瞻的蓮池作品為主，應該也是其來有自。格林柏格勇於在 1956 年為文承認今是昨非，導正他對莫內的晚期作品的觀點，可謂不但是他個人的成長，也是現代藝術史的成長。

成功的藝術交流不僅僅是藝術形式的影響，最重要的是文化觀念的闡釋。將引進的觀念和風格在經過自身文化的闡釋之後，一種新的藝術遂於焉產生。在吸收、融會以及改變東方哲學和藝術的影響之後，抽象表現主義畫家即以他們獨特的風格來表現二十世紀中葉的美國精神，而開創第一個重要的顯著的美國藝術風格。

美國藝術在第一次世界大戰之後即不斷追尋自己的面貌，終於在抽象表現主義嶄露頭角。抽象表現主義主要出現在 1940 和 1950 年代的紐約，前後有多種不同的稱呼：紐約畫派、新美國繪畫（New American Painting）、美國型繪畫（American-Type Painting）、行動繪畫（Action Painting）、姿態繪畫（Gesture Painting）、面域繪畫（Field Painting）、色域繪畫（Color-field Painting）。

抽象表現主義藝評家哈洛德・羅森伯格（Harold Rosenberg, 1906-1978）認為藝術品最大的價值在於創作的行為，因抽象表現主義畫家強調記錄動作的痕跡，他於 1952 年稱呼他們為「行動畫家」（action painters）。他於 1952 年在《ARTnews》發表一篇〈美國行動畫家〉（The American Action Painters）的文章後，被抽象表現主義畫家採用為該運動的宣言，也因此對 1950 年代的紐約畫壇產生了極大的影響。這些抽象表現主義畫家都有類似的文化背景和興趣，例如因為歷經「經濟大蕭條」和第二次世界大戰而關切社會問題、對 1920 與 1930 年代墨西哥壁畫畫家的推崇、對佛洛伊德和榮格（Carl Jung）潛意識理論以及對存在主義的興趣，他們都依附於歐洲現代主義的形式語彙，但卻又希望擺脫這種影響。

美國抽象表現主義畫家各有不同的風格，然而他們在美學的見解與作畫的風格上頗多類似之處：（1）天人合一的觀念，即人與大自然的諧調、（2）主要以黑、白兩色來作畫、（3）採用大姿態的作畫方式，包括使用潑灑顏料或採用大開大闔的肆縱用筆。這些創作方法都是志在泯除人為的控制，以拓展自然流露的生動活潑。這些特徵不但使他們的作品彼此相互關聯，也使他們的作品與東方哲學和藝術產生關聯。西方現代藝術的學者通常以西方藝術的傳統元素來追溯這些特徵的始源；然而，事實上，美國抽象表現主義是深受東方哲學和藝術的影響：道家對「一」的觀念、禪學與中國美學，以及黑白繪畫與書法的關聯。本文將先闡述抽象表現主義呈現「天人合一」之觀念的藝術表現。

圖1
馬克・托比
《中國書法》
1934 年
英國德文（Devon）達廷頓殿堂基金會（Dartington Hall Trust）

馬克・托比（Mark Tobey, 1890-1976）

　　由於受到第二次世界大戰經驗的影響，並因為美蘇冷戰下核子戰爭的威脅，戰後的西方社會瀰漫著存在主義；在這種情勢之下，東方哲學盛行於歐美，尤其是道家思想和禪學。

　　馬克・托比活躍於西雅圖，但對紐約的抽象主義畫家頗有影響。早在 1918 年，托比就信仰大同教的世界觀（Bahá'í World Faith），其宗旨在懷抱人類共通的精神。托比在 1962 年左右解釋道：「雖然名稱不同，世界上只有一種宗教。從大同教的觀點而言，所有的宗教均基於一項理論，亦即：人類會逐漸了解世界大同和人類的合一。」因此，有人認為托比抽象構圖中所呈現的線條力量即是人類共通精神之合一理念的具體表現。

　　因為這種信仰，托比開始超越歐洲的現代主義。他在 1923 年結識一位名為鄧為白（音譯）的中國畫家學生後，即開始嘗試使用中國毛筆的技法。他又在 1934 年前往中國，住在鄧為白家裡，之後，又途經日本，逗留了一段時間，有數星期住在京都的禪寺裡，潛心研習繪畫和書法。美國抽象表現主義畫家克里夫・葛雷（Cleve Gray，1918-2004）於 1959 年曾清楚提到托比在中國水墨畫的用筆裡發現動作所留下痕跡的美感性質：

　　　托比以西方的方式來闡釋東方藝術的書法性質，而備受尊崇。他曾說：「我從我的藝術家朋友鄧為白學習使用中國毛筆。樹不再是長在土地上的紮實形體，而是分解為只有黑白的形體，較不紮實。於其間，[用筆]頗見收放。彷彿雪上留痕一般，筆筆都留下痕跡，並為人所愛……。」圖1

圖 2
馬克‧托比
《空間儀式一號》
1957 年
墨、紙
54.6×59.4 公分
西雅圖美術館（Seattle Art Museum）

　　托比的風格和藝術觀在中國畫和抽象表現主義間建立起直接的關聯，不僅在技巧的層次上，且及於美學。中國書法的影響固然重要，但更根本的是與大自然結合的東方觀念，而這個觀念的根本又在於道家思想。在 1958 至 1959 年紐約現代美術館舉辦「新美國繪畫」（The New American Painting）展覽，巡迴歐洲八國；在巡迴展的介紹中，當時擔任紐約現代美術館首任館長的藝術史學者阿佛瑞德‧巴爾（Alfred H. Barr, Jr., 1902-1981）雖然強調超現實主義在理論與技巧層面上對抽象表現主義畫家有直接的影響，但也明白承認東方哲學與藝術對抽象表現主義有某種程度的貢獻，並特別指出托比的抽象藝術就深受道家與禪學的直接影響，而道家與禪學的根本就在於與大自然結合的觀念。圖 2

傑克遜‧帕洛克 （Jackson Pollock, 1912-1956）

　　這種與大自然結合的觀念不只是這位太平洋環緣的藝術家托比才有，也可見諸以紐約為據點的抽象表現主義畫家。克里夫‧葛雷曾經以道家的「混沌」觀念來討論抽象表現主義，並將帕洛克與「中國不用毛筆而使用指頭的『野逸』畫家」相提並論。所謂「野逸畫家」是指有些中國畫家不使用毛筆而用手指、指甲或手掌來作畫，雖然他們的作畫方式不算正統，不過他們的題材與風格卻未必脫離傳統，這類畫家最著名的應屬清朝的高其佩（1660-1734）。

　　雖然帕洛克不太重視學院教學，自己所受的教育也不高，但他對東方的哲學卻頗有興趣，手邊有一些關於亞洲宗教和哲學的書，諸如尤金‧黑林格（Eugen Herrigel）的《射箭術裡的禪》（Zen in the Art of Archery）、印度教的《巴達瓦‧吉它》（Bhagavad Gita）、老子的《生命之道〔即道德經〕》（The Way of Life）、威特‧拜納（Witter Bynner）的《根據老子的生命之道》（The Way of Life According to Lao-Tzu），以及林語堂的著作等等。依據他的朋友告稱，帕洛

克言談之間也喜歡引用一些東方哲學。帕洛克的抽象畫看起來似乎與大自然無關，但是，當抽象畫家漢斯・霍夫曼（Hans Hofmann, 1880-1966）批評他沒有根據大自然來作畫時，帕洛克回答道：「我就是大自然。」帕洛克的回答頗富哲理但也費人疑惑，引發了一些學術研究，不但證實了帕洛克的成熟作品與大自然有關，而且是他對大自然的強烈興趣激發他開始使用潑灑和濺滴的技巧。帕洛克名叫傑克遜，簡稱傑克，因此常被戲稱為「濺滴手傑克」（Jack the Dripper）。此戲稱來自「開膛手傑克」（Jack the Ripper），原是 1880 年代在倫敦專殺妓女的連環殺手，因始終未能找到兇手，成為西方著名的懸案。

在技術層面，有學者認為：帕洛克的潑灑和濺滴技巧係源自於超現實主義的自動繪畫技巧，也有可能是受到印第安人砂畫的啟迪，因為帕洛克曾於 1940 年代初在紐約的現代美術館看過這種示範。然而，在藝術觀方面，帕洛克潑灑和濺滴的技巧則是對自然流露的探索，也是受到道家和禪學的影響。誠如他自己所說的：「我在地板上作畫並不稀奇，東方人早就這麼做了。」因此，帕洛克係以一種東方的作畫方式來探索天真自然的美感。

李・克拉斯納（Lee Krasner, 1908-1984）是抽象表現主義畫家中唯一的女性，雖然她的繪畫受到她丈夫帕洛克的影響，但她也影響了帕洛克，她以獨特的風格在藝術史上寫下屬於自己的一頁，而非妻以夫貴。根據李・克拉斯納的回憶，在他們遷居到紐約長島（Long Island）的多泉鎮（Springs）之後，帕洛克所取的畫名才開始與大自然有關。與他 1946 年一些反映神話的畫名相較，諸如《割禮》（*Circumcision*）、《大祭司》（*High Priestess*）以及《困惑的皇后》（*Troubled Queen*）等，居住在長島之後的作品名稱開始反映大自然，諸如《草間的聲音》（*Sounds in the Grass*）、《鳴叫的運動》（*Croaking Movement*），以及《閃爍的物質》（*Shimmering Substance*）。尤其 1947 至 1950 年間以潑灑和濺滴技巧所作

圖 3
忒納
《諸罕堡：日出》
約 1845 年
油彩、畫布
90.8×121.9 公分
倫敦泰特大不列顛藝廊（Tate Britain）

的圖畫，其標題與題材大多與大自然相關，諸如《秋韻》（*Autumn Rhythm*）、《遭到蠱惑的森林》（*Enchanted Forest*）、《銀河》（*Galaxy*）、《淡紫色的霧》（*Lavender Mist*）、《虹彩》（*Prism*）、《北斗七星的反光》（*Reflections of the Big Dipper*）、《射星》（*Shooting Star*）、《夏日時光》（*Summer Time*），以及《水徑》（*Watery Paths*）等，不一而足。

當然，親近大自然是人類常有的衝動，而表現這種衝動的藝術品也見諸歐美藝術。紐約大學（NYU）教授羅伯特・羅森伯朗（Robert Rosenblum, 1927-2006）則認為：帕洛克和許多抽象表現主義畫家只是在這方面延續阿爾卑斯山以北歐洲的浪漫主義傳統。他曾說：

> 在帕洛克以前，從沒有藝術家能如此成功地將沒有實質的力量以有實質的顏料轉變成閃動的旋風。如同帕洛克一般，忒納（Turner）把實質轉變為大自然一些終極的無實質元素、一種激發宇宙原型的懾人力量。……藝術家喜歡回到天地初創時的混沌，也就是水與地、光與暗甫分離時的情況，當時地面還沒有生物，也沒有果樹。沒有形體，只有空靈。有人說，他〔忒納〕的風景是描繪空闊的圖畫。……這種描述也可以用來形容帕洛克、紐曼（Newman），或羅斯柯（Rothko）的作品。圖 3

　　羅森伯朗提到的「激發宇宙原型的儡人力量」與「回到天地初創時的混沌」，於其間，「沒有形體，只有空靈」，在在都反映了老莊哲學的宇宙觀，見於林語堂所編譯的《老子的智慧》（*The Wisdom of Laotse*）一書，而帕洛克擁有此書。在 1940 年代和 1950 年代裡，道家思想在美國的藝術界蔚為風潮，從時空的角度而論，帕洛克和許多抽象表現主義畫家所遵循的應是道家的哲學思想，而不是浪漫主義的傳統。帕洛克擁有一些道家和禪學的書籍，加上他朋友說詞的佐證，均說明他對中國的哲學和美學有相當濃厚的興趣，也因此可能影響了他在「混沌」這方面的觀念。普林斯頓大學第一位現代藝術史的教授威廉・賽茲（William Seitz, 1914-1974）認為：若以背景而言，抽象表現主義的信念屬於人文思想，但從結構性之自然主義的角度來觀看，抽象表現主義的精神則較接近東方，而較不屬於歐洲。

　　帕洛克慣常以一年內作品完成的順序來作為畫作的名稱，一些呼應大自然的畫名並非原來的名稱。例如，現藏於美國華盛頓特區國家畫廊的《淡紫色的霧》（*Lavender Mist*）原來的標名是《一九五〇年一號》（*Number I, 1950*）。藝評家克里門特・格林柏格看到粉紅色和藍黑色的交織產生淡紫的光色，建議改名為「淡紫色的霧」。但值得注意的是，帕洛克將一幅作品《一九五〇年卅一號》（*Number 31, 1950*）改名為《一》（*One*）。這個「一」並不像其他作品只是表示順序的數目字而已，而是意指「天人合一」。年輕的收藏家邊・海勒（Ben Heller）在購藏這一幅畫之後，不喜歡數目字的畫名。克里門特・格林柏格建議改名為《低籠的天空》（*Lowering Weather*），但不被採納，最後，帕洛克對海勒提及他曾跨騎在欄干上而產生『天人合一』之構思的故事，新的畫名《一》於是產生。「一」是道家思想的基本觀念，乃是自我與自然忘我的交融（天人合一），例如，在《道德經》第十章有「載營魄抱一，能無離乎？」第三十九章有「天得一以清，地得一以寧。」林語堂的老子《道德經》英譯本首見於一九四二年，包含於《中國與

印度的智慧》（*The Wisdom of China and India*）裡，經過修訂後，另出版為《老子的智慧》一書。透過林語堂的英譯本，老子的哲學必然對帕洛克有所影響。圖 4、5

巴內特・紐曼（Barnett Newman, 1905-1970）

　　巴內特・紐曼也採用「一」作為畫名，例如作於 1948 年的《一之一》（*Onement I*），現藏於紐約現代美術館。藝術史教授史蒂芬・坡卡里（Stephen Polcari）曾提過：紐曼將藝術視為心靈的表現，需要有原創的、獨一無二的創作心靈活動，因此稱為「一」。紐曼自己也曾經說過《一之一》與 atonement（與神合一）有關，這個字係源自拉丁文 adunamentum 和 adunare，意為「諧調如一」與「結合」；也就是有原罪者取得上帝的寬恕而與之合一。因此，坡卡里認為：由於紐曼是猶太人，為尋求釋懷第二次世界大戰時猶太人所遭受的淒慘境遇，採取《一之一》這個名稱意謂「過去的，就讓它過去吧！」此外，《一之一》也暗示「美國相信有能力超越過去、並重新開始的信念。」圖 6

　　紐曼的《一之一》與帕洛克的《一》等兩畫作相繼出現，應該不是巧合。當時美國抽象表現主義藝術圈子流行老子哲學，如果從道家的「大順」觀念來看紐曼追求新的諧調，也就是「天得一以清，地得一以寧」，或許更為適合。紐曼作品中幾近於空豁的新意象，反映了他從 1946、1947 年間之《歐幾里得深淵》（*Euclidean Abyss*）以降就志在滌清、淨化他神祕的視觀，以求完善。紐曼的《一之一》呈現了與大自然的神會。

　　為了與大自然神會，紐曼進一步追求道家的和諧，而於 1949 年創作了《存在之一》（*Be I*）。紐曼偕其妻於 1949 年夏天至美國俄亥俄州的印第安墳丘區度假，他敘述他的經驗如下：

圖 4
傑克遜‧帕洛克
《淡紫色的霧》
原名《一九五○年一號》
1950 年
油彩、磁漆、鋁漆、畫布
222x300 公分
華盛頓國家畫廊

圖 5
傑克遜‧帕洛克
《一》原名《一九五○年卅一號》
1950 年
油彩、磁漆、畫布
269.5x530.8 公分
紐約現代美術館

> 我深為絕對的感覺所感動，[墳丘]的單純⋯⋯對一處地方、一處聖地的感
> 覺。注視該地，你會覺得：我在這兒，這兒⋯⋯[而此地之外則是]混亂、
> 大自然、河流、風景⋯但在這兒你覺得自己的存在⋯⋯於是我興起一個念
> 頭，要表現觀看者的存在，也就是「有人在場」的念頭。圖 7

　　紐曼對單純的感覺激起近於宇宙太初的境界，而領悟到自我和人的存在。這
段敘述呼應老子在第四十章所說的反覆循環之理：「天下萬物生於有，有生於無。」
紐曼的絕對抽象反映了老子的觀念，而且，在他的《一之一》與《存在之一》裡，
表現的是絕對的空無交會，因而出現一道直線。

馬克・羅斯柯（Mark Rothko, 1903-1970）

　　畫家里查・普賽特達特（Richard Pousette-Dart, 1916-1992）也深受道家思想
的影響，同樣有天人合一的想法：「我試圖表現宇宙的精神性質。對我而言，繪
畫是生命的力動均衡與全部；那是神祕且超脫現實的，但卻又是紮實且真實的。」
普賽特達特對宇宙意識的信念引導他探索宇宙太初，如他在 1940 年代中葉所寫的：
「再而三地，我揭開了面紗，但我在面紗後發現形體是包裹在無形的黑暗裡，告
訴我無限的光即是無限的信仰。」圖 8

圖 8
里查・普賽特達特
《藍色的存在》
1970 年　油彩、木板　61×61 公分
美國康乃狄克州新不列顛（New Britain）
新不列顛美國藝術館（New Britain Museum of American Art）

　　畫家昔歐多羅斯・史沓謀斯（Theodoros Stamos, 1922-1997）在 1940 年代初景仰馬克・托比的作品，而於 1947 年春天前往西雅圖造訪托比。史沓謀斯在 1940 年代中葉開始對東方的藝術、哲學和詩詞感到興趣，尤其對中國和日本的藝術極為推崇。1954 年在一場以〈大自然為什麼蘊含於藝術中〉（Why Nature in Art）為題的演講中，他甚至將二十世紀初的美國現代主義畫家亞瑟・朵大（Arthur Dove, 1880-1946）與中國書法相提並論，他認為：「[亞瑟・朵夫作品] 的較為有機（即自然不拘），其用色模式……有時頗接近中國書法之意味十足的表現……。」

　　史沓謀斯對探索大自然之玄祕和現象的興趣，雖與他對達爾文思想的興趣不無關聯，但大體上是受到老子的影響。他曾經在 1947 年解釋道，他所關心的是回歸到宇宙太初，也就是道家的觀念：「我關心的是從 [現實] 現象糾結的迷惑中走出來，而回到宇宙太初的意象。在這種歷程的終點，即是回憶的衝動，而所創造的圖畫即是存在於水天一線間之宇宙太初的具體表現。」圖 9、10

　　紐曼、阿朵夫・嘎特里伯和馬克・羅斯柯均相當支持史沓謀斯，特別是羅斯柯。史沓謀斯大約在 1945、1946 年間結識羅斯柯，成為莫逆，直到羅斯柯逝世於 1970 年。雖然無法具體指出羅斯柯曾受道家思想的影響，但在他肅穆、氣勢懾人卻又啟人深思的作品之前，我們感受到一股莫名的力量，而不禁問道：羅斯柯是

圖 10
昔歐多羅斯・史沓謀斯 《滿月》
1948 年
50.8×61 公分
華盛頓特區飛利浦斯美術館
（Philips Collection）

圖 9
亞瑟・朵夫
《我與月亮》
蠟乳液、畫布
45.7×66 公分
華盛頓飛利浦美術館

上　圖 11
馬克‧羅斯柯
《無題》又名《灰上黑》
1969/1970 年
壓克力、畫布
203.3×175.5 公分
紐約古根漢美術館

下　圖 12
卡斯帕‧達衛‧斐德利奇
《海邊的僧侶》
1890 年
油彩、畫布
110×172 公分
柏林舊國家藝廊（Alte Nationalgalerie）

否也與史杳謀斯或其他抽象表現主義畫家一樣曾經涉獵道家哲學？羅森伯朗輕而易舉地看到卡斯帕・達衛・斐德利奇（Caspar David Friedrich, 1774-1840）的《海邊的僧侶》（*Monk by the Sea*, 1890）與羅斯柯的代表作之間有相似之處，我們也同樣可在羅斯柯的作品裡看到道家的宇宙太初：無名、無形，又無法探知的洪荒混沌。即便這種「太初」的感覺與佛洛伊德的觀點有關，也就是一個觀念在褫奪文字形式後回到最原始的意象表現，我們也免不了想起《道德經》開宗明義的一段話：「道可道，非常道；名可名，非常名。無名天地之始；有名萬物之母。」如果天地至理的「道」可以說明，就不是恆常不變的「道」；如果「道」的名相可以指稱，就不是恆常不變的名相。沒有名相，即是天地起初的情形；有了名相，萬物隨之而生。圖 11、12

　　成功的藝術交流不僅僅是藝術形式的影響，最重要的是文化觀念的闡釋。將引進的觀念和風格在經過自身文化的闡釋之後，一種新的藝術遂於焉產生。在吸收、融會以及改變東方哲學和藝術的影響之後，抽象表現主義畫家即以他們獨特的風格來表現二十世紀中葉的美國精神，而開創第一個重要的顯著的美國藝術風格。

18

氣韻生動

美國抽象表現主義與中國書法

一種文化傳統的觀念可能對另一種文化藝術造成最初
的衝擊，經過闡釋後產生了新的藝術風格。然而，由
於歷經改變，加上藝術家的蓄意隱瞞以及藝術史學者
的忽視，使得啟迪的來源益形隱晦。事實上，美國抽
象表現主義是深受中國道家、禪學、美學以及書法的
影響。

在一個重視原創藝術的時代裡，現代藝術家即使受到某種名家或派別影響，但出自自尊與自傲心態，藝術家通常都予以否認。例如，當馬克‧羅斯柯被詢及他的思想是否與禪學有關時，他傲然回答：「五百年才產生一個文藝復興【萬能】的人：那就是我。」在美國藝術圈致力於標榜國家特色的鼓舞之下，美國藝術史學者及藝術家紛紛宣稱抽象表現主義係美國獨特風格的勝利，十足反映了當時的愛國藝術史觀，艾文‧桑德勒（Irving Sandler）甚至將第一本研究抽象表現主義的著作取名為《美國繪畫的勝利：抽象表現主義史》（*The Triumph of American Painting: A History of Abstract Expressionism*）（1970）。

馬克‧托比曾經對抽象表現主義畫家產生極大的影響，他曾經提到「當時歐洲藝術的影響日益衰微，而美國正在發展一種獨特的風格，他們漸漸認識日本藝術觀，一些藝術家開始顯現對禪宗佛教的興趣，其藝術也因而受到影響。」他明確公開承認「日本」禪學的觀念和藝術對他本身以及一九四〇年代美國藝術的影響。他曾說「當我在日本和中國使用硯墨和毛筆來試圖了解東方的書法之際，我意識到我不可能成為西方人以外的任何人，但我的確發展出我所謂的『書法的衝動』，而拓展了我作品的新領域。」

上篇闡述美國抽象表現主義呈現「天人合一」之觀念的藝術表現；本文將繼續闡述抽象表現主義與東方禪學、中國畫論以及書法的關聯。

禪學的影響

禪學以日本哲學的面目被引介到美國，而禪學是與道家思想有密切關係的佛教宗派，雖然抽象表現主義畫家未必明瞭這一點，但他們在不經意中卻同時對禪學與道家思想產生興趣，並且呈現在他們的藝術作品中。抽象表現主義畫家經

常述說一些近於禪機的話語。例如，羅勃・馬惹威爾（Robert Motherwell, 1915-1991）說過：「航向夜晚，不知往何方，船也不知名，與真實的元素絕對爭鬥。」而耶德・萊因哈特（Ad Reinhardt, 1913-1967）回應道：「航向夜晚，確知往何方，船也知名，與不真實的元素絕對和諧。」這種在類似含意中以些微的改變作相反的對比，非常類似神秀（約 606-706）與禪宗六祖慧能（638-713）的偈語。神秀偈語云：「身是菩提樹，心如明鏡臺；時時勤拂拭，莫使惹塵埃。」慧能的偈語則云：「菩提本無樹，明鏡亦非臺；本來無一物，何處惹塵埃。」威廉・巴吉歐特斯（William Baziotes, 1912-1963）與爵士樂評論家魯迪・布雷希（Rudi Blesh, 1899-1985）也曾經以類似禪的玄機方式說道：「我凝視畢卡索 [的畫]，直到我能聞到他的腋窩。」萊因哈特則援引塞尚的話回應道：「學習古代大師，凝視大自然，留意腋窩。」可見當時禪學流行於抽象表現主義畫家之間，萊因哈特曾稱他們自己是「咖啡館暨俱樂部的原始人以及新禪宗的波希米亞人。」

傑克森・帕洛克潑灑和濺滴的技巧與禪的關聯有兩個層面：（1）技術層面，其絕對的肯定和迅捷類似禪藝術家水墨畫的不容許修改；（2）藝術觀，對自然流露的探索接近禪的觀念。日本哲學家鈴木大拙（1870-1966）曾說：雖然人會思想，但只有在不經詳慮時，才能製作出偉大的作品；只有在忘卻自我的訓練之後，才可回復「嬰兒的本質」。也就是老子「專氣致柔，能嬰兒乎」的演繹。老子反對人為的機制，而禪則主張直觀，兩者均在提倡自然流露與隨心所欲。帕洛克以及其他抽象表現主義畫家都注意到：在這個機械世界裡，機械的方法已足以捕捉外貌，而藝術家最大的功能即在透過內省來創作內心的本我。他們試圖降低對繪畫的控制，盡可能地反映禪意或道家思想。帕洛克以潑灑和濺滴等不加機制、自然流露的創造方式，即是在以一種東方的作畫方式來探索自然的禪意美感。

圖 1
耶德・萊因哈特
《抽象繪畫》（*Abstract Paintin* ）
1963 年
油彩・畫布
152.4×152.4 公分
紐約現代美術館

陰陽觀念與謝赫六法

在美國抽象表現主義畫家中，萊因哈特最了解東方的哲學和藝術。萊因哈特從 1947 年任教於布魯克林學院，除了教授藝術創作之外，他還開授東方藝術史的課程。中國史書曾經記載並頌揚一些著名藝術家的作品，但如今已無真蹟作品存世，例如西晉的衛協、張墨或荀勖；南北朝時代宋朝的陸探微，北齊的楊子華或曹仲達；唐朝的吳道子等等。1952 年在俄亥俄州克里夫蘭美術館舉行中國山水畫特展，萊因哈特以一篇〈透過中國山水畫的循環〉（Cycle through the Chinese Landscape） 文章來討論藝術的循環返復現象。他將西洋藝術史與中國藝術史平行並觀，而在兩者間看到一種循環的重複，從「古拙的嘗試」到「寫實的、表現的發展」。萊因哈特援引陰陽的二元觀來比較中國早期藝術裡傳奇大師的「不存在」作品和西洋藝術史裡的「存在」作品，說道：「古老的陰陽二元觀包含了存在與不存在、可見者和不可見者。」

萊因哈特又根據西元 500 年左右的中國繪畫理論「謝赫六法」，在〈新學院十二守則〉（Twelve Rules for a New Academy）裡制定了「必須遵循的六項傳統和六則通法」；在隨後的「十二條技法」和「十二則必須規避的項目」裡，萊因哈特又引申中國藝術理論和老子的哲學。在第三條「不要速寫和素描」裡，萊因哈特引用了一則中國的藝術名言：「在拿起畫筆之前就得心中有觀念」，即「意在筆先」；在第六條「不要使用色彩」裡，他註明「色彩令人盲」，顯然是衍自老子「五色令人盲」的觀念。此外，萊因哈特甚至提到「畫一萬個醜點」，應該是源自石濤 （1642-1707） 1685 年所繪的一幅畫《萬點惡墨》，石濤創新的理論和風格在中國藝術史裡是無與倫比的。雖然無法斷言萊因哈特曾接觸到石濤深染道家思想的理論，但可確定，這種對醜點的推崇是源自道家的「相對論」，如《道

圖 2
石濤
《萬點惡墨》
1685 年
25.6×227 公分
蘇州市博物館

德經》第二章：「天下皆知美之為美，斯惡已」，當天下人了解甚麼是美以後，也就知道甚麼是醜了。圖 1、2

　　萊因哈特認為「古典的中國繪畫是：具足圓滿的、絕對的、理性的、完美的、詳和的、寂靜的、不朽的，以及共通的。它們是『心靈的』、純粹的、無拘無束的、真實的。極少便是至多，較多即是更少。」我們不禁覺得：萊因哈特所感受到的中國繪畫特質正是形容他自己在平板、幾近沒有痕跡之畫面上所追求的，可以臆測卻又沒有限定，沒有賦予意義卻又耐人尋味。即是合乎老子觀念的「極少便是至多，較多即是更少」，尤其他的黑色抽象更是老子之「道」觀念的藝術表現。

　　阿朵夫・嘎特里伯曾在他所謂的「圖形作品」（Pictographic works） 表達他對第二次世界大戰的情感和心理經驗，例如作於 1942 年的《困惑的眼睛》（Troubled Eyes）即採用類似戰時中國陳納德將軍（Claire Lee Chennault）所率領之飛虎隊飛機上的裝飾圖案，顯示嘎特里伯在選擇題材時並未受到地理與文化疆域的局限。之後，他在「爆炸」（Burst 或 Blast）系列裡發展出在狹長的直幅裡以肆縱筆觸作畫的風格，就類似東方藝術長條掛軸裡的恣肆筆觸。曾有學者指出「嘎特里伯之圓盤、橢圓、暈環以及潑濺均在畫面上成雙成對，呈現一種二元式的思想方式。」他以「面域繪畫」的技巧所表現的這種二元相對觀念或許也就是中國的陰陽觀念。這種觀念的藝術表現可以亞歷山大・李伯曼（Alexander Liberman, 1912-1999）的作品作為代表；李伯曼承認他的「圓圈主義」受到黑格爾暨一般辯證哲學的影響，然而，李伯曼的一些意象顯然又是衍自太極符號。誠如藝術史學者芭芭拉・羅斯（Barbara Rose, 1938 生）所說的：在李伯曼的作品裡，圓圈的形象與周遭區域的關係是刻意兩極化的，是可以互相轉換之正、負形體的陰陽結構。圖 3、4

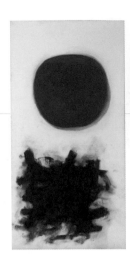

左圖 3
阿朵夫・嘎特里伯
《爆炸 1 號》
1957 年
油彩、畫布
228.6×114.3 公分
紐約現代美術館

右圖 4
亞歷山大・李伯曼
《抽象 5 號》
1964 年
石板、紙本
76.5×54 公分
華盛頓特區史密斯索尼亞美國藝術館
（Smithsonian American Art Museum）

黑白圖畫與中國書法

　　1960 年 10 月，弗蘭茲・克萊恩（Franz Kline, 1910-1962）於紐約的查爾斯・依耿畫廊（Charles Egan）舉行首度個展，展出以大動作之恣肆筆觸所作的巨幅黑白抽象繪畫，因此被稱為「黑白藝術家」（the black-and-white artist），此一稱呼顯然涵指東方書法的影響。《藝術雜誌》（*Art Magazine*）也於 1953 年 5 月號如此登載：「現代抽象和東方藝術觀之間的類似已多所論及，而克萊恩的狂放筆觸是最接近東方書法的作品之一。」然而，克萊恩否認此等關聯，宣稱他與帕洛克以及威廉・德・庫寧均與東方的書法無涉。克萊恩的辯解是：（1）東方人將畫面空間視為無限的空間；而他們的則是繪畫出的空間；（2）書法是書寫，而他們則是繪畫；他們在白色的畫布上不但畫黑色，也畫白色，白色也同樣重要。藝評家克里門特・格林柏格（Clement Greenberg, 1909-1994）也在 1955 年為克萊恩辯解，他認為他們的藝術均源自西方，如果與東方的藝術表現有所雷同，放寬來說，是交會的效果，從嚴而論，則是巧合而已。克里夫・葛雷（Cleve Gray, 1918-2004）也曾於 1955 年否認中國書法對克萊恩有所影響，他認為在遠東，繪畫技巧即奠基於書法之用筆，顯然筆筆皆有明確含義的書法與克萊恩作品的內蘊秩序有極大的分野。

　　威廉・德・庫寧的妻子愛蓮（Elaine de Kooning）更在 1962 年詳細剖析這種

否認的理由：（1）首先否認克萊恩的藝術與東方書法有任何類似之處，她認為克萊恩的黑色形體不像書法流暢地飄浮在空白之上，克萊恩是使用一種色彩覆蓋過另一種色彩的作畫方式；（2）試圖建立起克萊恩的「書寫」方式乃是繼承了美國廣告招牌製作的特有方式，係美國文化傳統的發揚光大；（3）她甚至認為克萊恩的黑白意象風格啟發日本人對傳統的禪宗書道重新評估，對日本藝術家有廣泛的影響。愛蓮認為日本書法的流暢並不是克萊恩作品的特色；的確，克萊恩的作品毫無流暢的意味。然而，愛蓮只論及日本書法，並未提及中國書法，中國書法不像日本書道那麼以流暢為宗。中國的書法有許多原則，其中之一即是「一波三折」，乃是源自漢朝隸書的藝術觀和運筆方法。雖然此一原則源自往右下角斜出的筆劃「磔」（或稱「波」），但已成為書法的一般原則，大體而言，中國書法無論以何種書體書寫，均避免沒有頓挫起伏的流暢，而那也是中國與日本書法藝術最基本的相異之處。職是之故，克萊恩雖然沒有日本書法的流暢，但並不能摒除克萊恩有接受中國書法影響的可能。在中國書法裡，書寫的筆劃與未經書寫的底面是一樣重要。藉用中國書法的傳統用語來解釋，在討論一個字或整件書法的「布置」（構圖）時，「分間」（架構）總是與「布白」相提並論的。克萊恩將他的一幅「黑白畫」題名為《白色形體》（*White Forms*），其實就有強調「布白」與「分間」並重的意思，與中國書法的美學考量有異曲同工之妙。圖5、6

　　藝評家弗蘭克・歐哈拉（Frank O' Hara, 1926-1966）曾指出克萊恩並非在寫字，而是在表現「一種感覺的最終結構」。的確，抽象表現主義畫家均未曾試圖書寫漢字，而這是「非不為也，是不能也。」歐哈拉的這個論點有兩個缺失：（1）否認藝術裡有形式上的影響；（2）將形式視為內容。舉例而言，馬惹威爾對書法的興趣首見於在畫中直接書寫文字。他在 1946 年的《萬歲》（*Viva*）裡，就將畫題直接寫在畫面上；後來又使用法文字「Jet'aime」創作一系列作品《我愛你》，而不是用英文書寫，值得注意的是他將文字融入藝術的方式。藝術史學者哈佛・

左圖 5
弗蘭茲・克萊恩《白色形體》
約 1955 年 油彩、畫布 188.9×127.6 公分
紐約現代美術館

右圖 6
《甘谷漢簡》（局部）
東漢延熹元年至二年 （158-159）
甘肅省文物考古研究所

阿納森（H. Harvard Arnason, 1909-1986）即肯定《我愛你》系列受到中國書法的影響，係「返回古代中國人所稱之『筆意』的宣言」（a manifesto for a return to what the ancient Chinese called "The Spirit of the Brush."）。

　　即便「與日本書道有密切關聯」的托比也未曾刻意以漢字入畫。歐哈拉認為中國和日本書法之所以吸引西方人，係透過書法形式的抽象意象，而不是內容。中國書法有四種主要的書體：楷書、篆書、隸書以及草書，各有書寫準則暨理論標準，也各具美感。如果以中國書法的用語形容，托比的作品可以比擬草書，而克萊恩的作品則接近於隸書。然而，無論是以何種書體書寫，生動的氣韻，優雅或粗獷、急勁或緩和，都是造形結構和各種筆觸的內蘊基礎。圖 7

　　中國和日本書法的根本皆在於透過氣韻和結構來表現情感，因此，書法在東方文化裡是一種藝術。在欣賞書法時，文字的內容固然有其引人入勝之處，但觀者總是更被書法的氣韻所吸引。如同中國書法表現了各種意象一樣，抽象表現主義的作品也呈現了書法韻律的面貌意象。在克萊恩的作品中，其書法式的意象洋溢著恣縱勁道、直轉急下的粗獷韻律，氣勢磅礴，近似中國的隸書作品，在把內蘊韻律表現為視覺形象方面，克萊恩的黑白圖畫與中國書法是一致的。托比所表現的是另一種書法式的意象：急倏飛舞、蜿蜒扭轉的玲瓏韻律。托比承認他受益於中國和日本的書法，特別是在波動起伏方面；他在 1944 年至 1946 年在紐約創

圖 7
羅勃・馬惹威爾
《我愛你 2 號》
1955 年
油彩、畫布
54×72"
私人典藏

作的成熟作品將此影響發揮到極致。

　　此外，帕洛克於 1944 年參觀托比在紐約威臘畫廊（Willard Gallery）所舉行之「白色書寫」（white writing）的展覽，看到「一片白色筆觸的密網，如同東方書法般的優雅。」因此，帕洛克於 1951 年嘗試在宣紙上以墨汁製作一系列的素描，而帕洛克於一九五〇年代初製作之黑白素描，類似托比以墨汁畫在宣紙上的素描，絕不是巧合。同樣的，萊因哈特作於一九四〇年代末的作品以及馬惹威爾作於 1965 年的《抒情組曲》（Lyric Suite）系列與托比「白色書寫」圖畫的書法意象亦有異曲同工之妙，皆是受到東方書法的影響。圖 8、9、10、11

　　馬惹威爾還在禪畫的觀念和方法裡尋得靈感，他將之形容為：「未經攙雜改變的自動主義」。如同帕洛克一樣，馬惹威爾也把宣紙平鋪在地板上來作畫，並追求墨在紙上滲沁暈染的偶然效果。他的巨幅作品，例如一九五〇與一九六〇年代所作的《西班牙共和國的輓歌》（Elegy to the Spanish Republic）系列作都是從小張素描放大的，將自由之筆觸所形成的偶然效果一絲不苟地予以複製。馬惹威爾秉持藝術自由和隨機變化的觀念，此一觀念首先受到《易經》的啟迪，再經蔚為風潮之禪學的闡釋，不但刺激抽象表現主義畫家偶發變化和自然流露的藝術觀，也有助於黑、白兩色的流行。圖 12

　　以黑、白兩色為主的圖畫在一九四〇與一九五〇年代曾經領導一時之風騷。

左　圖8
馬克‧托比
《變遷》
1957 年
卵彩、墨、粉筆、紙
62.2×48 公分
紐約大都會美術館

右　圖9
晉　王獻之
《十二月帖》
上海市圖書館藏宋拓
《寶晉齋法帖》本

除了托比的「白色書寫」圖畫之外，威廉‧德‧庫寧、阿希爾‧郭爾基（Arshile Gorky, 1904? - 1948）、馬惹威爾、萊因哈特、帕洛克、羅斯柯，以及克里福德‧史締爾（Clyfford Still, 1904 - 1980）均曾有一段時間採用以黑、白兩色為主的色系。曾指出這是抽象表現主義的特點之一。

否認東方藝術與哲學對抽象表現主義畫家有任何影響，他認為對黑、白嶄新的重視與西方繪畫比較有關；明暗的對比是西方繪畫藝術表達立體感的主要方式。明暗對比當然是歐美繪畫藝術的一項重要元素，無庸置疑，但抽象表現主義的作品卻沒有以明暗對比來表現立體感，所著重的是以黑色塗抹而成的形體與未經界定之平坦白底的強烈對比，這是一九四〇與一九五〇年代以前歐美繪畫傳統裡所未曾有過的。

雖然有些學者在討論馬惹威爾的作品時，試圖將黑色視為色彩的觀念回溯到馬締斯（Henri Matisse, 1869 -1954）的黑色素描，但萊因哈特所引述之老子的「五色令人盲」觀念，應該比較合乎抽象表現主義畫家的思想潮流。大衛‧史密斯（David Smith, 1906-1965）於 1957 和 1958 年間製作了四百幅以上的素描，使用的是他在 1953 年發明的中國墨汁攙加蛋黃。經常採用中國的墨和宣紙，或甚至以稀釋的黑色顏料畫在未塗白堊底的畫布上以增加偶發效果，顯示美國抽象表現主義的確受到東方藝術的影響。圖 13、14

圖 10 傑克森・帕洛克《無題》
約 1950 年 44.5×56.6 公分 墨汁、紙本
紐約現代美術館

圖 11 羅勃・馬惹威爾《抒情組曲》系列
1965 年 墨、紙 27.9×22.6 公分
藝術家本人收藏

圖 12 羅勃・馬惹威爾《西班牙共和國的輓歌 34 號》
1953-54 年 油彩、畫布 202.5×253.3 公分
紐約州水牛城 亞伯萊特納克斯藝廊

圖 13
大衛・史密斯
《5/2/58》（5/2/58）
1958 年
墨攪蛋、紙 58.4×46.4 公分
紐約大都會美術館

圖 14
趙之謙《節錄史游急就篇》
紙本 113×47 公分
北京故宮博物院

東方哲學與美國藝術

　　東方哲學於一九五〇年代對美國藝術圈的影響既廣且深。例如，前衛作曲家約翰‧凱基（John Cage, 1912-1992）即對東方哲學有濃厚的興趣，因而接受錫蘭美學家阿難答‧枯瑪拉思瓦米（Ananda Coomaraswamy, 1877-1947）對藝術的定義，也就是「製作時的自然不拘。」最重要的是，凱基根據《易經》的原理來實驗「偶然音樂」（aleatoric music），而於其間摒除藝術家的操縱痕跡。凱基非常推崇托比的畫作，在當時窮困的他甚至傾其所有購買了兩幅托比的「白色書寫」畫作。凱基崇尚藝術自由和偶然變化的觀念吸引了紐約的藝術家，他和馬惹威爾在 1947 至 1948 年間合編一本前衛的藝術評論雜誌《或然率 I》（*Possibilities I*），此標題即源自《易經》的影響。

　　一種文化傳統的觀念可能對另一種文化藝術造成最初的衝擊，經過闡釋後產生了新的藝術風格。然而，由於歷經改變，加上藝術家的蓄意隱瞞以及藝術史學者的忽視，使得啟迪的來源益形隱晦。事實上，美國抽象表現主義是深受中國道家、禪學、美學以及書法的影響。

19

趙無極的藝術

東西交會的磅礴抽象畫

由於趙無極重新探討中國繪畫的根本，他的畫作開始
留出大片的白或僅稍著淡彩，而且，這類空間經常占
據畫面中央。趙無極這時期畫作的特徵是：中央像有
虛空之漩渦的形象，產生空靈的效果，把觀者的注意
力吸引到趙無極小宇宙的中央。

眾所皆知，趙無極的藝術成就是奠立在他的抽象藝術表現上，然而，如同許多藝術家一般，趙無極並非一開始就創作抽象畫，他也是從寫實風格入手。而無論寫實或抽象，都是源自藝術家各個時期不同的藝術考量，由內省而外露。綜觀趙無極的畫作，其各個時期的繪畫均呈現五個主要特徵：（1）細緻與粗獷之書法式的筆觸並呈互見、（2）油彩的濃稠稀薄交互穿插所形成的豐富筆觸質感、（3）開放式的構圖、（4）圖畫元素的分布虛實均衡、（5）輕快的隨興感。這些特徵交融產生了一種耐人尋味的意境，並且洋溢一種抒情的氣氛，呈現趙無極的獨特風格。

從寫實到表現風格的發展：1935-1947 年

趙無極於 1935 至 1941 年間就讀於杭州藝專，受到嚴格的學院派訓練。雖然杭州藝專被認為是中國當時前衛的藝術學校，但其教學理念和教學法都相當保守。其中只有林風眠（1900-1991）較為開明，他不但將印象主義介紹給學生，而且鼓勵他們創作。在 1940 年代的中國甚至將印象主義視為前衛藝術，可見當時的中國對於印象主義以降的西方藝術認知非常有限，但是趙無極和他的同學還是設法從外國雜誌獲得一些資訊，諸如《時代》和《生活》等。他們從這些雜誌看見塞尚、馬諦斯、莫迪里亞尼、畢卡索以及夏嘎爾等作品的圖片，由於缺乏文字的解說，這些名家藝術對趙無極而言，是視覺的啟迪遠超過理論的引導。因此作於 1935 年的《有蘋果的靜物》雖然呈現趙無極的寫實能力，但也顯現塞尚的影響；作於 1941 年的《婚禮》則顯現夏嘎爾的影響；作於 1942 年的《少女的肖像》則顯示趙無極對莫迪里亞尼的研究心得；在作於 1945 年的《仕女》，趙無極使用簡化但大膽的著色、臉頰和嘴唇上不經心的幾抹紅色以及輕快的筆觸，可見到馬諦斯的影響。圖 1

圖 2
趙無極《女人與狗》
1947 年 油彩·畫布 127×96 公分
私人典藏

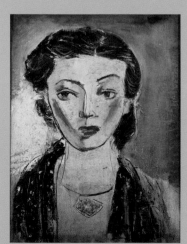

圖 1
趙無極
《仕女》
1945 年
油彩·畫布
35×27.2 公分
私人典藏

圖 3
趙無極
《村落》
1949 年
油彩、纖維板
38×46 公分
私人典藏

　　趙無極在鑽研塞尚、夏嘎爾、莫迪里亞尼以及馬褅斯等作品之後，逐漸融會貫通諸家的風格而發展出他自己的面貌。他作於 1947 年的《我妹妹的畫像》顯示周詳的構圖、複雜的姿態以及人物和椅子間的均衡；隨處信手揮就的細筆與粗獷的筆觸相輔相成。此時趙無極嘗試以帶有表現意味的人物畫發展，尤其在《女人與狗》一畫中使用黑色的衣裳以及深棕色的狗來烘托出一種神祕的氣氛，趙無極的寫實風格開始帶有表現的意味。趙無極從 1947 年以降的畫大量採用黑色，頗接近林風眠運用傳統媒材的作品。圖 2

從表現到抽象風格的嬗替：1948-1953 年

　　趙無極偕同妻子於 1948 年啟程前往巴黎，他先在「法語聯盟」學習法文，又在「大茅屋學院」（Academie de la Grande Chaumiere）修習素描課程。趙無極在學院結識了山姆・法蘭西斯（Sam Francis, 1923-1994）、漢斯・哈同 （Hans Hartung, 1904-1989）等日後對現代藝術皆有重要貢獻的藝術家；不久後又恰巧與阿貝爾托・賈寇梅提（Alberto Giacometti, 1901-1966）為鄰。

　　趙無極在 1948 至 1950 年間極力汲取西方藝術的偉大傳統，他特別推崇林布蘭和哥雅，尤其是林布蘭豐富的質感和生動的用筆。而野獸派的用色以及立體主義之處理空間和物體的結構方式更開拓他藝術的視野。此時的趙無極認為傳統的中國繪畫但見保守和重複，因此他決定揚棄昨日的自我以及與中國相關的事物；但改變風格並非一蹴可幾，他在 1950 年以前雖然極力探索新方向，但還是與之前

圖 4
趙無極
《船與漁夫》
1950 年
油彩、畫布
38×46 公分
私人典藏

的風格藕斷絲連。以作於 1949 年的《村落》為例，其風格基本上延續他之前在中國所作的繪畫特色：統攝全景的深棕色和黑色、輕快的流暢用筆以及粗獷和纖細並置的筆觸；前景的水梟更像極了林風眠的鴨子。雖然如此，趙無極正在轉變，《村落》顯然呈現一個開闊的景觀。圖 3

　　趙無極於 1949 年初曾經在碟斯久貝工作室（Atelier Desjobert）嘗試石版畫，他在油墨裡加入大量的水，以中國傳統的水墨畫方式來作畫，獲得碟斯久貝的讚賞，由於受到鼓舞，趙無極共完成了八件石版畫。由於石版畫所能使用的色彩相當有限，製作的方式十分直接，因此顯得用筆輕快、造形簡化、意象隨興，流露出強烈的個人風格，並且隱約帶有超現實的意味。這些石版畫深獲法國著名詩人安利．米修（Henri Michaux, 1899-1984）的欣賞，並且啟發米修的靈感，因此引起趙無極開始思索中國傳統中詩與畫的關係，詩與畫兩者均在表露宇宙高深莫測的意義，此時趙無極開始思考大自然的內蘊性質，並逐漸走向抽象畫的風格。以作於 1950 年的《船與漁夫》為例，在混沌一片的霧天中浮現一個圓盤，像是太陽，又像是月亮，船隻則使用非描繪性質的細線條來表達，像是骷髏般的浮現；岸邊骨架般的漁夫則似賈寇梅提的人物。各個元素更形簡化，也更抽象，趙無極探索內蘊的宇宙意義以及類似符號之元素的可能。圖 4

　　1951 年對趙無極的藝術發展十分重要，瑞士編輯內斯托．賈寇梅提 （Nesto Jacometti）籌畫在伯恩和日內瓦展出趙無極的石版畫。趙無極為此展覽赴瑞士，他首度看到保羅．克列 （Paul Klee, 1879-1940）的畫，克列的作品融合了表象與

圖 5
趙無極《昔也納廣場》
1951 年　油彩‧畫布　50×49 公分
私人典藏

抽象，呈現幾何的架構以及充滿詩意
的美感。在看到克列的畫作之後，趙
無極所探索的以類似符號方式所作的
骨架狀形體得到了解答，他甚至在克
列的作品裡看到對中國藝術的認知和
影響；職是之故，趙無極就往新方向
前進，甚至到摹仿克列的程度；1951
年的《船塢裡的船》和《昔也納廣場》
都深受克列的影響。藝評家雷翁‧德剛（Leon Degand）曾形容這個時期的趙無極
是「乏味的克列」。趙無極感到非常沮喪，便以旅行來尋求內心的平靜。圖 5

　　引起趙無極感到興趣並摹仿克列的符號很快就走到盡頭，趙無極在 1953 和
1954 年試圖就符號變化理出一條路，但結果並不樂觀，他自己曾在 1976 年回述：
「我的畫變得看不懂，靜物和花卉不再存在，我擴張想像、不可解讀的書寫符號。」
最後，趙無極放棄了符號。對趙無極而言，以符號來表達中國藝術的精神，本身
就是非常膚淺，趙無極體認到：他需要的是創造出一種觀照繪畫的新角度，而不
是關照物體或環境的新方法。

從嘗試抽象到抒情抽象風格：1954-1962 年

　　趙無極根據他原有的傾向加以深究，即打破畫面空間、筆觸裡暗蘊的表現力、
新近獲得的色感以及對大自然所興起的詩意，因此他在抽象形式裡尋求突破。趙
無極賦予符號新的意義，他放棄衍自物體外貌的符號，而開始選擇上古的中國文
字，不再是形似，而是發自情感的神似，這種對符號的新體會表現在他 1954 年創
作的《風》。此畫是趙無極第一幅非敘述性的圖畫，在於捕捉風中搖曳的葉子和

圖 6
趙無極《向屈原致敬 5.05.55）》
1955 年　195×130 公分
私人典藏

圖 7
趙無極
《朔風》
1957 年　油彩・畫布
129.9×194.6 公分
紐約古根漢美術館

水面的漣漪，藉符號表達情感。1955 年創作的《向屈原致敬（5.05.55）》更與周朝有直接關係，璀璨的色彩因黑色而益形顯目，使人聯想銅器上的銅綠，而類似文字般的符號宛如銅器上鐫刻的銘文，則激起輓歌般的沉重。在這種輓歌性質的畫作裡，大量的黑色充斥其間，不但賦予深痛的悼意，還表達了充斥於宇宙間的沛然力量。圖 6

　　為了沉澱離婚的痛楚，趙無極於 1957 和 1958 年間前往美國、日本以及香港等地旅遊。在美國他結識了弗蘭茲・克萊恩和阿朵夫・嘎特里伯等紐約抽象表現主義畫家，由於美國抽象表現主義的畫家深受中國道家、禪學、美學以及書法的影響，他們的繪畫呈現了書法韻律的面貌意象。趙無極對他們即興、直覺、表現的繪畫方式印象深刻。

　　在 1957 年，趙無極創作了《朔風》（Mistral）一畫，程抱一在 1981 年稱此畫為「結束了『塵緣』系列，並開始另一個階段。」此畫延續趙無極對大自然不可捉摸之層面的探討以及生命泉源之力量的呈現。在《朔風》裡，類似文字的符號開始與充斥畫面的書法式筆觸融為一體，趙無極不再局限於探索具體的符號。《朔風》之風格不同於以前作品之處在於：奔放的筆觸、前期特有的黑色團塊凝聚為較有實體的色塊或筆觸、類似文字的符號較不僵硬、使用即興的扭曲線條。趙無極早期對中國書法的興趣較偏向若隱若現的微妙變化，而不是肆縱的揮灑；

圖 8
趙無極
《4 月 21, 1959》
1959 年
油彩、畫布
130×162 公分
私人典藏

顯然受到美國抽象表現主義的啟迪，趙無極開始把即興、奔放的筆觸融合到構圖裡，從此趙無極展開他抒情抽象的風格。圖 7

　　　　　　　　　　　　　　趙無極之書法式的筆觸雖然是直接受到美國抽象表現主義的啟迪，但書法是中國固有的藝術，對大自然的的摯愛也是中國藝術固有的觀念，因此，趙無極致力捕捉大自然的氣氛，並表達他對大自然的根本精神，他的抒情抽象畫融入了「天人合一」的傳統。觀者傾向在趙無極的抽象畫裡看到風景，趙無極本人雖不曾否認這種解讀；然而，他不喜歡他的畫作被稱為「風景」或「山水」，因為「風景」一詞是源自西方的名詞，而中國傳統稱呼「山水」則又太保守，趙無極偏愛使用「大自然」一詞。

　　或由於敘述式的標題經常無法表達大自然之不可捉摸的氣氛，或由於避免具象的聯想，趙無極在 1958 年不再使用敘述式的標題，而把他的畫作標名為「圖畫」或「構圖」。或許自從 1958 年再婚後，這種新的標題方式不但顯示他獲得的新生活，也意謂他新風格的展現。在 1958 年所作的圖畫裡，符號已不復明顯，顯然趙無極的注意力已經轉向，他著重的是色彩和筆觸交融際會所產生的氣氛。他使用有色的筆觸和著色的區域產生一些形體，而藉此激起觀者對大自然的強烈感受。

　　在 1958 年之後，趙無極索性把作品的完成日期寫在畫作的背面，並以之來命名，除了少數作品例外，這種以完成日期命名畫作的方式一直持續著；有一些美國抽象表現主義畫家也使用這種以完成日期命名畫作的方式，特別是趙無極的朋友漢斯・哈同。就在 1958 年之後，趙無極又有新的發展：筆觸益加放肆不拘、筆跡更形拉長、筆劃變得更粗、運筆的速度比以前快速。更重要的是，趙無極在轉向抽象畫之後開始減少色彩的數量，此時他更進一步放棄色彩的微妙變化，並

經常將色彩限制在三種顏色。這種惜色如金的轉變應是受到馬褅斯的啟迪，特別是馬褅斯的《窗戶》所呈現的簡化色彩，產生較強烈的意象。趙無極在《4 月 21，1959》就呈現這種新發展，讓人感受到宇宙間蘊藏的強烈力量。圖 8

邁向雄偉磅礡：1963-1972 年

在 1959 年秋天，趙無極買下巴黎的一棟房子，經過三年多的整修，於 1963 年遷入，使他得以有隱密的畫室可以專心創作，並得以有空間創作大幅的畫作。由於巨幅的畫面所呈現的美感考量不同，趙無極用筆益形粗獷，而且由於畫面巨大就形成分割的畫面，因此他的畫面經常有兩三塊主要的色域，施以粗大有力的筆觸。此外，巨幅的畫面需要有主要的元素來凝聚其他元素，並且使用較粗大的筆觸來統整並協調整個畫面，因此產生雄偉磅礡的氣勢。

把畫面劃分為對比的區域，一則是刻意的美感考量，另則是由於傳統中國繪畫潛移默化的影響。在中國山水畫的構圖裡，「虛」占有相當重要的地位，未經界定的空間稱為「虛」，可以是天空、水、或提示的空間。中國繪畫裡的「虛」壓低三度空間的表象性質，由於這種表象空間被壓抑的性質，「虛」即能為「實」，構圖裡經繪畫的區域互為表裡，相互補足。趙無極這時期的抽象畫便是這種概念，如《17.01.66》即為例子。就技法而言，趙無極開始使用畫筆的木柄端刮掉顏料而

圖 11
趙無極《3.12.74》
1974 年 油彩畫布 250×260 公分
巴黎 F. N. A. C. 收藏，存放在奧良美術館（Musée d'Orleans）

形成細線，與厚重或稀釋顏料畫出粗
獷的筆觸並置，豐富了筆觸的質感和
美感。漢斯・哈同在趙無極之前就曾
採用以硬物刮掉顏料的方式，他 1960
年代的畫作就以此為特色。趙無極很
有可能受到這種影響，以新技法運用
於他原有的特色。圖 9

　　趙無極的畫作形象愈來愈脫離風景的意象，愈來愈具足圓滿，所產生的意象
不是因為看似風景，而是許多繪畫元素在大小比例上的搭配適宜，加上各種筆觸
組織配合得稱所致。在這時期，趙無極是透過自己的造形，表達了他對大自然的
深摯感情，也就是在大自然中所領略的「氣」。當趙無極的藝術創作臻至另一個
高峰時，他個人的生活又陷入另一個低潮；他第二任妻子罹病，不幸於 1972 年撒
手人寰。他妻子的病情給予他沉重壓力，致使他從 1968 年以後較少作畫；此外，
他應聘到奧地利薩爾斯堡市政府的研討會任教，也使他在 1970 年頗為忙碌，因此
趙無極在 1970 至 1973 年之間鮮少作品問世。

臻至空靈：1973-1986 年

　　在趙無極的第二任妻子過世後，他無法再在傷心地巴黎居留，於是返回中國
探親；於 1972 年 4 月又返回巴黎，但依然無法作畫，於是取其方便性，趙無極開
始以中國的紙墨作畫。起初只是藉此遣懷，但不久後，趙無極發現中國紙墨作為
藝術創作的潛力，他這時期創作的水墨作品相當可觀，其中之一收藏於巴黎市立
現代美術館。1974 年以後，趙無極開始認真也較頻繁以水墨作畫，他以傳統中國
媒材所作的畫作已然受到認可，例如，他一幅作於 1979 年的水墨畫收藏於國立現

圖 12　趙無極《10.03.83》雙連幅 油彩畫布 200×325 公分 私人典藏

代美術館龐畢度中心。當趙無極於 1983 年應邀為貝聿銘所設計的北京香山飯店作畫時，他就繪製了兩幅水墨畫。

　　趙無極在 1973 年底又開始製作油畫，並且結識梵思娃‧馬爾凱（Francoise Marquet），而於 1977 年與馬爾凱女士結婚。或許由於重新得到愛情的滋潤，趙無極遂能面對他曾失落的愛情；為了紀念他與第二任妻子陳美琴的愛情，他繪製了《10.03.74》（《仍是我倆》），這幅巨幅的畫作現藏於日本的福岡美術館。趙無極從 1973 年以後風格丕變，應該與他運用中國媒材水墨的經驗有關，特別是刻意摹仿在宣紙上產生的暈染效果，以及下端未經界定的大片區域。大約在十年前，趙無極就已經開始在顏料裡攙加大量的松節油，豐富了材質感，並使「虛」和「實」之間有緩衝的區域，但當時並未想到墨沁到宣紙的暈染效果。大約在 1973 年，趙無極才開始使用油彩來捕捉這種暈染效果。在《1.10.73》一畫裡，類似英文 Y 字母形體的內緣顯然有此效果，他還仿效淡墨在宣紙上的效果，此畫的半圓形區域即屬此類。圖 10

左　圖 13 趙無極《向馬裼斯致敬 I（2.02.86）》油彩、畫布 162×130 公分 私人典藏
右　圖 14 馬裼斯《在柯黎烏爾的落地窗》1914 油彩、畫布 116.8×90.2 公分 巴黎國立現代美術館龐畢度中心

　　由於趙無極重新探討中國繪畫的根本，他的畫作開始留出大片的白或僅稍著淡彩，而且，這類空間經常占據畫面中央。趙無極這時期畫作的特徵是：中央像有虛空之漩渦的形象，產生空靈的效果，把觀者的注意力吸引到趙無極小宇宙的中央。他的形象由極少的元素所構成，多數環繞邊緣或四角，形成橫向無限的小宇宙，例如《3.12.74》一畫。「虛空」主宰了趙無極的畫面空間，盤據邊緣的元素逐漸讓給虛空，不禁令人聯想起流行於 1960 年代美國的極簡藝術（Minimal Art）。圖 11

　　1983 年底，朝向極簡風格的方向又有了新轉向，趙無極這一年的雙連幅作品《10.03.83》又回到他較早期的抒情抽象，於其間，形象激起自然景觀的聯想。經過一段時間探索「虛空」的美感和摹仿水墨的效果之後，此畫又顯示不同於以前作品的特色。《10.03.83》一畫大量運用半透明的色彩來渲染，空白處則施以少數快捷畫出的筆觸，還略見「飛白」，使人聯想起烏雲低逼、山雨欲來的景象。在趙無極重新出現的抒情抽象畫裡，由於色彩的渲染和大片的留白，非常類似中國水墨畫裡的潑墨山水，特別是張大千在 1960 和 1970 年代的畫作。趙無極從早期杜撰的中國古文字符號開始，對中國藝術根本精神的探索不曾中斷，所臻至者則

是彷彿回歸中國的潑墨山水畫。圖 12

卓然獨立的藝術風格：1986 年以後

　　前言提及趙無極精簡的用色係受到馬諦斯《窗戶》的啟迪。他在 1986 年繪製了一幅《向馬諦斯致敬 I（2.02.86）》，於其間，黑色、藍色和粉紅色，加上一道細長的留白轟然垂直於整個畫面，這幅但見幾道垂直的色彩非常接近馬諦斯 1914 年的《在柯黎烏爾的落地窗》（*Porte-Fenetre a Collioure*）。然而，趙無極之畫中稀釋的顏色在銜接時彼此暈染，並非一味摹仿馬諦斯的畫，卻又使得趙無極發現其他畫面構成的可能，隨後的畫作又有粗線條垂直的穿過畫面中央，畫面也分成三大塊，有類似的格式和造形。或許也是受了馬諦斯用色的啟迪，色彩鮮亮許多，趙無極開始以更稀釋、更透明的方式來運用更鮮豔的色彩，比如鮮豔的紅色和藍色。這些較透明的顏色在交接處暈成一片，有時還重疊在一起，產生炫目的明豔形象，為趙無極以前作品所未見。此外，色彩隨意的滴濺散流也形成較強、較有律動的隨興感。趙無極保留空白畫面的美感性質，並以畫布本身白來襯托和加強色彩的鮮豔亮麗，在 1986 年以後的圖畫大多採用大膽、亮麗、透明的色彩。因此，趙無極在這個時期的繪畫特色是：稀薄的顏色以及畫面留白上粗獷的筆觸。圖 13、14

　　趙無極不但汲取中國文化和藝術的精髓，成功地傳達了中國意境，而且謙沖若虛，不斷學習並融會貫通中國傳統和西方藝術大師的特點，自出機杼。趙無極

20
朱德群的藝術
融合中西美感的抽象畫

朱德群赴巴黎深造和發展,順應歐洲藝術潮流,割捨了在中國所學的具象表現,轉向採取抽象風格,因時際會,得以在巴黎立足並享譽國際。他的抽象畫融入中國的文化哲理與傳統筆墨的美感,這種援引並不是一味迎和西方人心目中的東方情懷(Orientalism),而是以純粹的繪畫語彙來闡釋與發揚中國的傳統美感,朱德群自如地以繪畫呈現中西兩種藝術美感的交融。

繼吳冠中和趙無極分別於 2010、2013 年逝世，著名華裔抽象派畫家、法蘭西藝術學院院士朱德群於 2014 年 3 月在法國巴黎辭世。他們三人都曾就讀於杭州藝專，畢業後先後赴巴黎進修西洋繪畫藝術，各自成就獨特的繪畫風格，中國當代繪畫史上著名的「留法三劍客」在藝壇畫下了璀璨的句點。

二十世紀初的巴黎是世界藝術的首都，成為全球各地年輕藝術家嚮往的殿堂，紛紛前往巴黎學習與發展。中國畫家在第一次世界大戰後去到法國的有徐悲鴻（1895-1953）、潘玉良（1895-1977）、林風眠（1900-1991）以及常玉（1901-1966）等人；繼之在第二次世界大戰後前往法國的則有吳冠中（1919-2010）、趙無極（1921-2013）以及朱德群（1920-2014）等。徐悲鴻依循的仍是十九世紀歐洲學院派寫實風格，在當時已經是不合時代的藝術潮流；而潘玉良、林風眠、常玉則接受後印象派畫家和野獸派畫風的啟迪；受到第二次世界大戰後歐洲蔚為風潮之抽象畫影響的則有趙無極和朱德群。第一批留在巴黎的中國畫家，如常玉和潘玉良，雖然如今他們的畫價高漲，但基本上他們生前皆抑鬱不得志，留下的是後人對藝術家的浪漫憧憬與推崇；徐悲鴻、林風眠以及吳冠中則選擇返回中國，或致力於美術教育的推展，或因政治環境的影響，各自開創其繪畫風格；而趙無極與朱德群則選擇留居法國，開創他們獨樹一格的抽象畫，兩人生前就名利雙收，享譽國際，為藝術學子樹立了激勵人心的楷模。

除了以抽象風格立足於巴黎畫壇之外，趙無極與朱德群兩人總是在藝壇被相提並論，其原因有三點：（一）趙無極與朱德群皆於 1935 年考入國立杭州藝術專科學校，當時杭州藝專由林風眠擔任教授兼校長，畫風較為開放自由，倡導印象主義、後印象派以及野獸派等西方現代藝術思潮，因此他們兩人的繪畫基礎得以傾向較自由的風格。（二）趙無極於 1948 年赴巴黎深造，朱德群也於 1955 年遠赴巴黎進修，兩人又殊途同歸，之後兩人都留在法國發展，各自成就獨特的繪

畫造詣。（三）朱德群於 1997 年當選法蘭西藝術學院院士，成為第一位華裔院士；趙無極也於 2002 年被選為法蘭西藝術學院院士，並榮獲法國政府授予榮譽勳章，兩人聲譽皆臻至國際。趙無極與朱德群兩人皆擅長抽象畫，或許可以本質抽象的音樂來作個比擬：布拉姆斯的交響樂緩慢鬱沉，低盪迴旋；孟德爾頌的交響樂則快暢明朗，一氣呵成。兩者韻味雖然相異，但都屬音樂史上的經典傑作，耐人尋味。

　　朱德群於 1944 至 1949 年間於南京中央大學工學院建築系擔任講師，1949 年因政治時局變動，前來臺灣臺北，1950 年任教於臺北工專建築系，1951 至 1955 年任教於師範學院（今臺灣師範大學）藝術系。在 1954 年，出國深造的前一年，他曾於臺北中山堂舉行首次個展，因此，朱德群與臺灣多了一層淵源關係。中國畫家前往巴黎學習，之後各因生涯規畫，或返回中國發展，成為中國美術教育家和現代美術的奠基者；或留居巴黎從事藝術創作，享譽國際，獲得院士或勳章的殊榮。然而，就藝術而言，世俗的榮耀終將隨著藝術家的辭世而成為明日黃花，遺留人間的就只有他們獨具風格的藝術作品，誠如希臘名諺：「人生朝露，藝術千秋。」

朱德群的初期抽象畫

　　朱德群出國前的畫風相當含蓄，例如 1954 年描繪臺灣風景的《八仙山》。當朱德群於 1955 年前往巴黎時，當年，俄裔畫家尼可拉・德・史塔爾（Nicholas de Stael,1914-1955）自殺身亡；美國抽象表現主義畫家馬克・托比舉辦個展「運動」（the Movement）；碟尼斯荷內（Denise-Rene）的畫廊也正舉行馬歇爾・杜象和亞歷山大・寇爾德（Alexander Calder, 1898 -1976）的動態藝術（kinetic art）。對朱德群而言，巴黎是一個不斷變動的嶄新世界，他得以看到不同的藝術傳播媒介

圖 1
朱德群
《八仙山》
1954 年　油彩、畫布
65×53 公分

和材料，朱德群的藝術風格無疑地會受到當時藝術思潮的震撼，從此擴展了他的繪畫視野。圖 1

　　朱德群抵達巴黎後，除了勤奮學習法文之外，他也在收費便宜的私立大茅屋畫院（Academie de la Grande Chaumiere）繪畫人體速寫，在那裡他結識了也經常去繪畫速寫的潘玉良，又於翌年結識常玉。在抵達巴黎後，面對排山倒海的抽象繪畫風格，朱德群自然必須面對個人在繪畫風格的轉變。在 1956 年，巴黎的國立現代美術館舉行史塔爾的回顧展，依據臺灣國立歷史博物館 2008 年出版的《朱德群八十八回顧展》目錄，朱德群在參觀回顧展後曾說：「參觀巴黎現代美術館的史塔爾回顧展給了我一個啟示。他那狂熱風格的繪畫向我指引出有如夢想中的自由道路。」於是朱德群開始嘗試非具象的油畫創作。顯然朱德群深深為這個展覽所感動，因此，朱德群深受史塔爾風格之影響的說法援引流傳，幾乎定於一論；然而，筆者認為朱德群之所以轉向抽象畫風格並不是如此單純，應該從三個角度來討論：（一）第二次世界大戰後的歐洲抽象繪畫潮流；（二）趙無極的轉向抽象畫；（三）史塔爾的抽象藝術風格。

第二次世界大戰後的歐洲繪畫潮流

　　其實抽象畫在歐洲有傳統的淵源，除了瓦西里・康丁斯基（Wassily Kandinsky, 1866-1944）在 1910 年左右即嘗試抽象畫以外，俄國於第一次世界大戰的前後即曾經出現過卓絕主義（Suprematism）與構成主義（Constructivism），傾向簡約的幾何形體表現。德國的表現主義、法國的立體主義，以及義大利的未來主義已經出現在荷蘭，為了與之抗衡，於是 1920 年代在荷蘭出現新造型主義

（Neo-Plasticism）的風格運動（De Stijl）。第二次世界大戰之前，歐洲抽象繪畫的發展大致上偏好硬邊的幾何抽象；在第一次大戰結束後到第二次大戰爆發期間，達達、表現主義以及超現實主義相繼流行於歐洲；第二次大戰後，歐洲傾向將寫實的藝術風格與納粹以及極權劃上等號，此時的歐洲又開始風行抽象畫；出自冷戰時期的核戰毀滅的恐懼與接受東方美學思想的影響，美國也興起抽象表現主義；因此二次大戰後的歐洲與美國皆不約而同風行抽象畫。然而，歐洲抽象畫並不只是一種風格運動與美感的表現而已，值得注意的是，法國藝評家米歇爾·塔皮耶（Michel Tapic,1909-1987）主張非幾何形體的抽象藝術是藝術家一種自我發現的方法，藝術家藉以表達對現實世界本質直觀直覺的認識。

　　趙無極於 1948 年甫抵巴黎後，面對蔚為潮流的抽象畫，他從保羅·克列（Paul Klee, 1879-1940）與阿貝爾托·賈寇梅提（Alberto Giacometti, 1901-1966）的簡化形體入手，再發展出他早期的抽象畫。職是之故，朱德群於 1955 年抵達巴黎時，受到嶄新抽象畫思潮的震撼，又看到趙無極也採取抽象畫風格，在震撼之餘必然開始思索抽象繪畫的創作；然而，轉向抽象繪畫風格並非一蹴可幾，在許多抽象畫風格之間，意涵旨趣的表達、筆觸變化以及油彩層次與質感變化等繪畫元素，都有待選擇和考量。1956 年的史塔爾回顧展呈現了史塔爾較為完整的創作脈絡，特別是他最成熟時期的抽象畫，這個回顧展提供了朱德群轉向抽象畫的契機。

史塔爾的抽象藝術風格

　　俄國出生的尼可拉·德·史塔爾在 1919 年移民波蘭，但在比利時的布魯塞爾長大，就讀於該地的聖吉爾學院（Academie Saint Gilles）與皇家美術學院，在 1938 年移居法國，從 1942 年開始轉向創作抽象繪畫，他在 1940 年代的畫作特別喜歡採用交織的大筆觸線條；而於 1950 年轉以大小方塊交錯的表現風格，在

左　圖 2
尼可拉‧德‧史塔爾
《憎恨》
1947 年
油彩、畫布 100×81 公分
巴黎雲布歐藝廊
（Galerie Jeanne Bucher）

右　圖 3
尼可拉‧德‧史塔爾
《屋頂》
1952 年
油彩、美森耐纖維板
200×150 公分
巴黎國立現代美術館龐畢度中心

1951-52 年間臻至最高峰；之後，史塔爾又轉向以大色塊為主的半具象風格。雖然史塔爾在各個時期的抽象畫所呈現的風格各有不同，但畫面都著重油彩濃稠的質感；當時一般歐洲抽象畫家喜愛使用不同比例的用油變化，並藉此製造氤氳變化的背景，但史塔爾卻偏愛運用調色刀在濃稠的油彩上塗抹顏色，藉以強調線條或色塊厚實且銳利的感覺。在 1940 年代晚期，史塔爾特別喜歡使用幾道粗黑的斜線條來統攝畫面，暗示了強烈的衝突，再以一些短小的線條穿插其間，密集交織，與質感豐富的表面相輔相成，互相激盪，產生澎湃的氣勢，構成史塔爾此時期的抽象畫特色，也反映了當時飽受戰爭苦難之歐洲畫家對藝術創作的本質所投射的思維，例如繪於 1947 年的《憎恨》（*Resentment*）。在 1950 年代初，史塔爾捨棄線條，轉而採用大小不一的方塊來構圖，例如繪於 1952 年的《屋頂》（*Roofs*）。圖 2、3

朱德群的早期抽象風格

以現存朱德群早期的抽象畫而言，史塔爾的影響確實相當明顯。以朱德群作於 1959 年的《構圖 25 號：秋》（*Composition No. 25-Automne*）為例，畫面交織縱橫的粗黑直線條夾雜稍微細短的線條，與史塔爾 1940 年代末的圖畫結構相當接近；此外，朱德群在線條間隙裡又摻雜一些大小不一的方塊，也可能是出自史塔爾方塊系列的影響。雖然如此，史塔爾幾乎只用調色刀來塗抹顏料，利用油彩

圖 4
朱德群
《構圖 25 號：秋》
1960 年
油彩、畫布
120×100 公分

的質感來加強線條或方塊造型的力道，效果強勁有力且沉穩；兩相比較，朱德群則是使用畫筆，以快速的揮灑來增進筆觸的力道與動感，暢快奔放，而兼雜的小方塊或略呈圓形的方塊，則有緩止觀者視線之效，並且使用不同的色彩來增加畫面的豐富性。圖 4

　　史塔爾的風格固然在此時對朱德群有很大的影響，但有一些畫作則顯示朱德群也從其他抽象畫家擷取特點。例如他作於 1958 年的《幻想曲》（ *Fantasia* ），其圖像造形就接近沃爾斯（Wols, 1913-1951）作於 1946-1947 的《是、是、是》（ *Oui, oui, oui（Yes, Yes, Yes）* ），也就是以比較大的團塊來作為主要的圖像元素，再摻夾一些瑣碎的小筆觸，形成混厚的大團塊與細小筆觸並存的美感。此外，在一些作品上朱德群則使用較為稀疏的筆觸，保留較大的畫面，也因此使得主要的動勢更加明顯，例如作於 1959 年的《紅肥綠瘦（構圖 No. 39）》，朱德群的這種風格又有幾分類似喬治·馬修（Georges Mathieu, 1921- 2012）的畫風。馬修是當時抽象畫壇的重要主角之一，他創立「斑駁風格」（Tachisme）一稱並提出相關理論，用來指稱充滿不規則斑駁點塊的抽象畫。朱德群當然注意到馬修的畫作特點，特別是馬修在大片平塗的畫面上以流暢的大筆觸所造成的強烈動勢。筆者認為，朱德群終其一生都傾向使用快速的大筆觸，應該是源自喬治·馬修對他初期抽象繪畫的啟迪。參看頁 283 圖 5、6、7

　　此外，由於趙無極較早轉向創作抽象畫，他的畫作也受到相當矚目，朱德群當然免不了受到同儕的啟迪，朱德群作於 1959 年的《構圖 12 號：希望的泉源》（ *Composition No.12-Esperance Naissante* ）即明顯受到趙無極初期抽象畫的影響，例如趙無極 1954 年的《風》（ *Vent* ）；然而，由於朱德群也受到其他藝術家的影響，

左　圖 8 朱德群《構圖 12 號：希望的泉源》
1959 年油彩、畫布　120×60 公分

右　圖 9 趙無極《風》
1954 年油彩、畫布
195×87 公分　巴黎國立現代美術館龐畢度中心

因此個別筆觸與形塊的處理傾向較為明確與銳利，反映了他這時期的畫風。在當時諸多歐洲抽象畫家間，筆者認為朱德群對史塔爾與馬修最為傾心，他的畫作融合史塔爾的形式以及馬修的動勢。此外，朱德群在整個畫面的處理上還兼顧用油的層次，除了不同比例的油有助於用筆的揮灑之外，也在背景的處理上有助於產生微妙色澤的交融，因此呈現較有柔和感性的美感，整個畫面效果類似歐洲傳統繪畫所重視的「漂亮的手法」（belle facture）。這顯示出朱德群雖然受到史塔爾的啟迪與馬修的影響，但他同時也致力探索並汲取歐洲傳統繪畫的美感。與同時期的巴黎抽象畫家相較，華裔畫家趙無極與朱德群對歐洲傳統的「漂亮的手法」反而更為重視，更予以發揚光大。圖 8、9

中國傳統美感的素養

藝術家欲以藝術立足本來就困難，外國藝術家前往巴黎求取發展，其難度更高。在藝術史上通稱第一次大戰前在巴黎發展的外國藝術家為第一代的巴黎畫派（Ecole de Paris[School of Paris]），從第一次大戰後到第二次大戰後的外國藝術家則稱為第二代的巴黎畫派，其間有潦倒困頓者，諸如莫迪里亞尼（Amedeo Modigliani, 1884-1920）、潘玉良、常玉等；有飛黃騰達者，如畢卡索、夏嘎爾（Marc

上左　圖 5　朱德群《幻想曲》1958 年　油彩、畫布　92×73 公分

上右　圖 6　沃爾斯《是、是、是》1946-1947 年油彩、畫布　79.7×65.1 公分　美國休士頓米能美術館（The Menil Collection）

下　　圖 7　朱德群《紅肥綠瘦（構圖 No. 39）》1959 年油彩、畫布　87×116 公分

Chagall, 1887-1985）等。巴黎畫派的日本裔畫家藤田嗣治（1886-1968）之所以能在巴黎崛起，就在於他將日本繪畫的纖細線條融入他的具象風格中，再加上使用淡雅的色彩，符合了巴黎人從十九世紀晚葉以來對日本文化與藝術的興趣。而趙無極與朱德群也是功成名就者，華裔畫家要在巴黎自成一家，中華文化底蘊的表現就非常重要。對於畫家而言，而援引中華文化有兩個選擇：（一）傾向形式的圖像，（二）傾向精神的元素。潘玉良與常玉傾向擷取前者，而趙無極與朱德群所呈現的則是中國式的美感意境。

　　中國繪畫著重在筆墨、用筆的力道和乾濕濃淡，以及輕重快慢所產生的變化，特別是筆墨暈散的微妙趣味與效果。南宋以來畫面題字的行徑打破了畫面原先再現三度空間的繪畫思維，讓畫面又成為僅僅只是二度空間的表面，奠定了中國繪畫在元朝以後超越了形象的再現而帶有抽象思維的本質。禪宗的簡約加上道家「五色令人盲」思想的影響，使得南宋末年以後的繪畫傾向黑灰的墨色與簡約的筆觸，又加上元朝以來將書法融入繪畫的美學主張，筆法所形成的筆觸美感也成為中國繪畫相當重視的美感考量。姑不論明朝中葉以後的「文人畫」思維是否偏頗，中國繪畫在元明以後的確非常著重用墨與用筆的筆墨美感。

　　雖然朱德群在中國所接受的美術養成主要是西方的素描與油畫，但在中國的環境中，傳統的水墨畫無所不在，而且杭州藝專有潘天壽（1897-1971）與李苦禪（1899-1983）等水墨畫大師教授水墨畫。在杭州藝專，朱德群一開始學習的是水墨畫，後兩年才轉向油畫，他對水墨畫的傳統美學和技法並不陌生，也因此他在轉向創作抽象畫之後，雖然受到法國抽象畫形式的影響，但是朱德群的抽象畫在用筆與用色上卻仍然展現了他所受之中國傳統水墨畫的訓練。由於中國傳統水墨畫的素養，朱德群的筆觸在肆縱的用筆下所呈現的力道，是藉著對畫筆輕重粗細的操縱所形成的，不但迥異於史塔爾使用畫刀與厚重油彩所堆砌而成的力道，也

圖 10
朱德群
《構圖 106 號：北極的詩學》
1961 年
油彩、畫布
60×120 公分

不同於馬修使用快速筆觸與顏料管擠出的線條所展現之流動感的大動勢。此外，
朱德群之畫面上的線條邊緣也傾向與背景的顏色有漸層的變化，所呈現的效果與
墨色在宣紙上自然形成的暈染有異曲同工之妙。職是之故，朱德群的抽象畫係在
西方大開大闔的形式裡融入了中國傳統水墨畫的筆墨美感。朱德群在 1960 年初期
的抽象畫普遍以黑色來構成線條或團塊，與中國水墨的關聯當然不言可喻，這種
傾向在最極致時簡直無異於中國潑墨山水畫，例如他作於 1961 年的《構圖 106 號：
北極的詩學》（*Composition N. 106-Poetique boreale*）。歐洲構圖和技法的掌握與
中國傳統水墨的筆墨美感在朱德群的抽象畫中匯集，奠定了他抽象畫的特質。圖
10

光的流轉與融合中西美感的沉澱

　　藝術家的造詣與際遇有相輔相成的因果關係，1958 年朱德群在巴黎歐巴威畫
廊（Galerie Haut Pave）舉行個展，並獲勒尚特畫廊（Galerie Henriette Legendre）
賞識，簽下長達六年的合同，可以有寬敞的畫室和穩定的收入，因此得以從事專
業的繪畫生涯，對朱德群是很大的鼓勵，使他能持續在抽象畫的領域開創，不必
隨著畫壇潮流的變動而有所躊躇。或許是際遇的關係，朱德群在 1960 年代的畫作
開始有「春風得意馬蹄急」的意味，較為大膽運用色彩，畫面呈現對稱的大片黑
色與紅色，頗符合「一日看盡長安花」的心情；用筆更為粗放快速，所呈現的畫
面頗有「今朝曠蕩思無涯」的奔放感覺；用油用彩則更得心應手，油與彩的交融
更有層次，用筆也更多變化，畫面的感覺也更有氳氤的流動之感；減少了幾分前
期的銳利與霸氣，多了幾分柔美與優雅，例如他作於 1967 年的《構圖 265 號》
（*Composition No.265*）。圖 11

圖 11
朱德群
《構圖 265 號》
1967 年
油彩、畫布
80.6×64.9 公分

　　1969 年朱德群在荷蘭阿姆斯特丹參觀林布蘭（Rembrandt, 1606-1669）三百周年紀念展，此展覽對他有了深層的啟迪。林布蘭擅長於光的表現，在黝黑的背景中以強烈的光線照射在主題上，除了光感之外，林布蘭甚至運用光線來營造神祕感，而且籠覆在陰影中的幽暗背景和幢幢人影更顯現了多層次的空間感，因此光線呈現了擴散的氤氳感覺，例如林布蘭作於 1635 年左右的《基督入殮》（Entombment of Christ）所呈現。朱德群受到林布蘭的啟迪，開始在畫面中以亮光作為視線的焦點，再使用漸層變化的大片深色以流暢的筆觸來營造氤氳流動之感。在之前的畫面，朱德群係以粗細大小不一的線條為主，此後則轉以面積不一的片狀色塊為主，使用較多松節油，使色彩更容易揮灑，產生更有暈染的效果，因此，整個畫面不但更有油彩流動之感，也更有深淺濃淡的變化；從最淺亮到極黝黑之間，層層交疊，又相互交融，加上流暢的筆觸，整個畫面瀰漫著氤氳流動之感。朱德群的畫風自此奠定，集歐洲傳統之「漂亮的手法」與中國傳統的筆墨美感於一體，而畫面也洋溢著中國《易經》「天地氤氳，萬物化淳」之宇宙觀的意境，例如 1975 年所繪的《溫和的迴光》（Tiede reflets）。此後的朱德群在不同時期或色彩更為亮麗，或較為淡雅，但都呈現了這種饒富中國哲理的意境。

圖 12、13

圖 12
林布蘭
《基督入殮》
約 1635 年
油彩、木板
32x41 公分
格拉斯哥韓特里恩藝廊

圖 13
朱德群
《溫和的週光》
1975 年
油彩、畫布
92x65 公分

哲人日已遠，典型在夙昔

朱德群赴巴黎深造和發展，順應歐洲藝術潮流，割捨了在中國所學的具象表現，轉向採取抽象風格，因時際會，得以在巴黎立足並享譽國際。他的抽象畫融入中國的文化哲理與傳統筆墨的美感，這種援引並不是一味迎和西方人心目中的東方情懷（Orientalism），而是以純粹的繪畫語彙來闡釋與發揚中國的傳統美感，朱德群自如地以繪畫呈現中西兩種藝術美感的交融。朱德群已仙逝，「哲人日已遠，典型在夙昔」。

附錄

本書所提及藝術家中、外文對照

A

雷翁・巴替斯塔・阿貝爾提 (Leon Battista Alberti, 1404-1472)

多梅尼寇・碟・安捷里斯 (Domenico de Angelis, 1672-1738)

路易・安格汀 (Louis Anquetin, 1861-1932)

阿培里斯 (Apelles, 332-329 BC)

克羅德・歐德宏三世 (Claude Audran III, 1658-1734)

B

法蘭西斯・培根 (Francis Bacon, 1909-1992)

賈寇摩・巴臘 (Giacomo Balla, 1871-1958)

威廉・巴吉歐特斯 (William Baziotes, 1912-1963)

咎瓦尼・貝里尼 (Giovanni Bellini, 1430-1615)

耶米爾・貝納 (Émile Bernard, 1868-1941)

姜・羅連佐・貝爾尼尼 (Gian Lorenzo Bernini, 1598-1680)

阿諾德・玻克林 (Arnold Böcklin, 1827-1901)

參德羅・玻提切里 (Sandro Botticelli, 約 1445-1510)

喬治・布雷格 (George Braque, 1882-1963)

翁退・柏黑棟 (André Breton, 1896-1966)

小揚・柏勒荷爾 (Jan Brueghel the Younger, 1568-1625)

菲利波・布倫列斯基 (Filippo Brunelleschi, 1377-1446)

C

亞歷山大・寇爾德 (Alexander Calder, 1898-1976)

安托尼歐・卡諾瓦 (Antonio Canova, 1757-1822)

卡拉瓦咎 (Michelangelo Merisi da Caravaggio, 1573-1610)

安德瑞亞・碟爾・卡斯塔紐 (Andrea del Castagno, 約 1419-1457)

保羅・塞尚 (Paul Cézanne, 1839-1906)

馬爾克・夏嘎爾 (Marc Chagall, 1887-1985)

咎爾咎・碟・奇里寇 (Giorgio de Chirico, 1888-1978)

朱德群 (Chu Teh-Chun, 1920-2014)

駒斯塔夫・庫爾貝 (Gustave Courbet, 1819-1877)

D

薩爾瓦多・達利 (Salvador Dali, 1904-1989)

賈克路易・達衛 (Jacques-Louis David, 1748-1825)

雷歐納多・達文奇 (Leonardo da Vinci, 1452-1519)

約翰・狄金 (John Deakin, 1912-1972)

威廉・德庫寧 (Williem de Kooning, 1904-1997)

保羅・碟爾沃 (Paul Delvaux, 1897-1994)

厄簡・德拉誇 (Eugène Delacroix, 1798-1863)

尼可拉・德・史塔爾 (Nicholas de Staël, 1914-1955)

多拿鐵羅 (Donatello, 約 1386-1466)

亞瑟・朵夫 (Arthur Dove,1880-1946)

馬歇爾・杜象 (Marcel Duchamp, 1887-1968)

黑蒙・杜象維庸 (Raymond Duchamp-Villon, 1876-1918)

阿柏瑞克特・杜勒 (Albrecht Dürer, 1471-1528)

E

耶爾·葛瑞寇 (El Greco, 1541-1614)

雅各・耶普斯坦 (Jacob Epstein, 1880-1959)

F

藤田嗣治（ふじた つぐはる、Léonard Foujita, 1886-1968）

山姆・法蘭西斯 (Sam Francis, 1923-1994)

魯西恩・佛洛伊德 (Lucian Freud, 1922-2011)

卡斯帕・達衛・斐德利奇 (Caspar David Friedrich, 1774-1840)

G

姜雷翁・吉洪 (Jean-Léon Gérôme,1824-1904)

阿貝爾托・賈寇梅提 (Alberto Giacometti, 1901-1966)

米迦列・蔣波諾 (Michele Giambono, 約 1400- 約 1462)

克羅德・吉路 (Claude Gillot, 1673-1722)

咎爾咎內 (Giorgione, 1477-1510)

阿朵夫・嘎特里伯 (Adolph Gottlieb, 1903-1974)

克里夫・葛瑞 (Cleve Gray, 1918-2004)

關・葛里斯 (Juan Gris, 1887-1927)

H

漢斯・哈同 (Hans Hartung, 1904-1989)

達米恩・赫斯特 (Damien Hirst, 1965 生)

小漢斯・霍爾拜 (Hans Holbein the Younger, 1497/98-1543)

I

姜歐駒斯特多米尼各・安格爾 (Jean-Auguste-Dominique Ingres, 1780-1867)

K

芙莉達・卡羅 (Frida Kahlo, 1907-1954)

瓦西里・康丁斯基 (Wassily Kandinsky, 1866-1944)

保羅・克列 (Paul Klee, 1879-1940)

弗蘭茲・克萊恩 (Franz Kline, 1910-1962)

傑夫・昆斯 (Jeff Koons, 1955 生)

李・克拉斯納 (Lee Krasner, 1908-1984)

L

喬治・德・拉圖爾 (Georges de la Tour, 1593-1652)

翁湍・勒瑙 (Antoine Le Nain, 約 1599-1648)

路易・勒瑙 (Louis Le Nain, 約 1593-1648))

馬修・勒瑙 (Mathieu Le Nain, 1607-1677)

亞歷山大・李伯曼 (Alexander Liberman, 1912-1999)

李苦禪 (Li Kuchan, 1899-1983)

林風眠 (Lin Fengmian, 1900-1991)

賈克・李普奇茲 (Jacques Lipchitz, 1891-1973)

M

耶都瓦 ・馬內 (Édouard Manet, 1832-1883)

托馬索・馬扎秋 (Tommaso Masaccio, 1401-1428)

翁利・馬褅斯 (Henri Matisse, 1869-1954)

喬治・馬修 (Georges Mathieu, 1921-2012)

法蘭切斯寇・梅爾吉 (Francesco Melzi, 約 1491-1570)

米開蘭基羅・布納洛提 (Michelangelo Buonarroti, 1475-1564)

阿梅碟歐・莫迪里亞尼 (Amedeo Modigliani, 1884-1920)

克羅德・莫內 (Claude Monet, 1840-1926)
羅勃・馬惹威爾 (Robert Motherwell, 1915-1991)
愛德華・孟克 (Edvard Munch, 1863-1944)
愛德沃德・邁布里奇 (Eadweard Muybridge, 1830-1904)

N
巴內特・紐曼 (Barnett Newman, 1905-1970)
邊・尼可森 (Ben Nicholson, 1894-1982)

P
潘天壽 (Pan Tianshou, 1897-1971)
潘玉良 (Pan Yuliang, 1895-1977)
耶瓦多・帕羅吉 (Eduardo Paolozzi, 19242005)
帕米加尼諾 (Parmigianino, 1503-1540)
鳩瑟方・佩拉棟 (Joséphin Péladan, 1858-1918)
法蘭西斯・畢卡比亞 (Francis Picabia, 1879-1953)
帕勃羅・畢卡索 (Pablo Picasso, 1881-1973)
尼可拉・皮薩諾 (Nicola Pisano, 約 1220/1225- 約 1284)
卡密・畢沙霍 (Camille Pissarro, 1830-1903)
傑克森・帕洛克 (Jackson Pollock, 1912-1956)
尼可拉・普桑 (Nicolas Poussin, 1594-1665)
皮耶・皮微德夏宛拿 (Pierre Puvis de Chavannes, 1824-1898)
普拉希帖列斯 (Praxiteles, 活躍於西元前 370-330 左右)

R
曼瑞 (Man Ray, 1890-1976)
耶德・萊因哈特 (Ad Reinhardt, 1913-1967)
林布蘭・哈蒙總・梵・萊恩 (Rembrandt Harmenszoon van Rijn, 1606-1669)
皮耶歐駒斯特・雷諾瓦 (Pierre-Auguste Renoir, 1841-1919)
姜・保羅・里歐培勒 (Jean Paul Riopelle, 1923-2002)
迪耶果・里威拉 (Diego Rivera, 1886-1957)
耶里雅・霍貝 (Élias Robert, 1821-1874)
歐駒斯特・羅丹 (Auguste Rodin, 1840-1917)
貝爾納多・羅塞里諾 (Bernardo Rossellino, 1409 -1464)
馬克・羅斯柯 (Mark Rothko, 1903-1970)
彼得・保羅・魯本斯 (Pieter Pauwel Rubens, 1577-1640)

S

安德瑞亞・撒拉易 (Andrea Salaì, 1480-1524)

常玉 (Sanyu, ChangYu, 1901-1966)

理察・塞拉 (Richard Serra, 1939 生)

石濤（Shitao, 1642-1707）

克里斯提安・史克瑞德維格 (Christian Skredsvig)

約翰・馬汀・索洽 (John Martin Socha, 1913-1983)

昔歐多羅斯・史杳謀斯 (Theodoros Stamos, 1922-1997)

克里福德・史締爾 (Clyfford Still, 1904-1980)

T

提新 (Titian, Tiziano Vecelli, 1488-1576)

馬克・托比 (Mark Tobey, 1890-1976)

V

咎爾咎・瓦薩里 (Giorgio Vasari, 1511-1574)

迪耶果・委拉斯給茲 (Diego Velázquez, 1599-1660)

多梅尼寇・委內吉亞諾 (Domenico Veneziano, 約 1410-61)

賈克・維庸 (Jacques Villon, 1875-1963)

W

姜翁湍・瓦鐸 (Jean-Antoine Watteau, 1684-1721)

沃爾斯 (Wols, 1913-1951)

吳冠中 (Wu Guanzhong, 1919-2010)

X

徐悲鴻 (Xu Beihong, 1895-1953)

Z

趙無極 (Zhao Wuji, Zao Wou-ki, 1921-2013)